담론과 이미지로 본 현모양처의 탄생

이화연구총서 27

담론과 이미지로 본 현모양처의 탄생

이성례 지음

역락

이화연구총서 발간사

이화여자대학교 총장 김 혜 숙

이화는 1886년 여성교육을 위한 첫 발걸음을 내딛었습니다. 소외되고 가난하고 교육의 기회를 갖지 못한 여성을 위한 겨자씨 한 알의 믿음이 자라나 이제 132년의 역사를 갖게 되었습니다. 배움을 향한 여성의 간절함에 응답하겠다는 이화의 노력을 통해 근현대 한국사회의 변화 · 발전이 이룩되었습니다.

이화여자대학교는 한국 근현대사의 중심에 서있었고, 이화가 길러낸 이화인들은 한국사회에서 최초와 최고의 여성인재로 한국사회, 나아가 세계를 선도하는 역할을 수행해 왔습니다. 오랜 역사 동안 이화는 전통과 명성에 안주하지 않고 항상 새로운 길을 개척하며 연구와 교육의 수월성 확보를 통해 세계적 경쟁력을 갖춘 대학으로 거듭나고자 매진해왔습니다.

이화여자대학교의 성취는 한 명의 개인이나 한 학교 차원에서 그치는 것이 아니라 사회적 책무를 다하려는 소명 의식 속에서 더 큰 빛을 발해왔다고 자부합니다. 섬김과 나눔, 희생과 봉사의 이화정신은 이화의 역사에서 일관되게 나타났습니다. 시대정신에 부응하려 노력하고, 스스로를 성찰하고, 민주적 절차를 통해 미래를 선택하려한 것은 이러한 이화정신의 연장선에 놓여 있는 것입니다.

섬김과 나눔의 이화 정신은 이화의 학문에도 반영되어 있습니다. 이화의 교육목표는 한 개인의 역량과 수월성을 강화하는 것에서 머무르지 않고, 사회적 약자와 소수자를 외면하지 않고 타인과의 소통과 공감능력을 갖춘 인재를 배출하는 것입니다. 이화는 급변하는 시대의 변화 속에서 뚜렷한 가치관과 방향성을 갖고 융합적 지식을 갖춘 인재를 양성하려고 노력해 왔습니다. 또한 학문의 지속성을 확보하기 위해 차세대 연구자에게 연구기반을 마련해줌으로써 학문공동체를 건설하려고 애써왔습니다. 한국문화의 자기정체성에 대한 투철한 문제의식 하에 이화는 끊임없는 학문적 성찰을 해왔다고 자부합니다.

한국문화의 우수성을 국내외에 알리고자 만들어진 한국문화연구원은 세계와 호흡하지만 자신이 서있는 토대를 굳건히 하려는 이화의 정신이 반영된 기관입니다.

한국문화연구원에서는 최초와 최고를 향한 도전과 혁신을 주도할 이화의 학문후속세대를 지원하기 위해 매년 이화연구총서를 간행해오고 있습니다. 이 총서는 최근 박사학위를 취득한 신진 학자들의 연구논문 가운데 우수논문을 선정하여 발간하는 것입니다. 이를 통해 신진학자들의 연구를 널리 소개하고, 그 성과를 공유하여 이들이 학문 세계를 이끌 주역으로 성장할 수 있도록 도움을 주고자 합니다. 신진연구자들의 활발한 연구야말로 이화는 물론 한국의 학문적 토대이자 미래가 되기 때문입니다.

앞으로도 이화연구총서가 신진학자들의 도전에 든든한 발판이 되고, 학계에 탄탄한 주춧돌이 되기를 기원합니다. 이화연구총서의 발간을 위해 애써주신 연구진과 필진, 그리고 한국문화연구원의 원장을 비롯한 연구원들의 노고에 진심으로 감사드립니다.

머리말

　이 책은 필자가 2016년에 제출했던 박사학위논문「한국 근대 시각문화의 '현모양처(賢母良妻)' 이미지」를 수정·보완한 것이다.

　'현모양처'는 근대가족 개념이 일본을 통해 유입된 1900년대 초부터 일제 강점기 전 기간에 걸쳐 이상적인 여성상으로 존재했다. 전통시대에 여성은 봉건적 가족질서에서 시부모와 남편에 대해 敬順의 도덕규범을 실천하고 奉祭祀와 接賓客을 주관하며, 가문의 대를 잇는 傳宗接代의 의무를 다해야 했다. 하지만 근대기에 국민국가가 성립, 정착하는 과정에서는 전혀 다른 직무와 태도를 요구받게 되는데, 여성에게 차세대 국민을 양성하고, 국가 통치의 기초 단위로 구획된 가정을 맡아 꾸려가는 현모양처의 임무가 주어졌다. 이것은 여성이 가문의 일원에서 국가의 국민으로 호명되었음을 의미한다.

　현모양처는 시각문화에서도 중요한 제재로 자리 잡으며, 근대기 여성 인물상의 한 부분을 차지했다. 현모양처를 재현한 시각 이미지는 여성이 아내로서, 어머니로서 짊어진 심리적, 육체적 책임과 의무를 담아낸 것은 물론, 당대 사회가 요구한 여성상을 형성하고 여성으로 하여금 현모양처 사상을 내면화하도록 유도했다. 가정이 근대가족의 안식처로 주목받고 이상적인 가정생활에 대한 관심이 그 어느 때보다 높았던 시기에 제작된 여성 이미지라는 점에서 상당한 의미가 있다.

또한, 부자 중심의 가족 윤리가 부부 중심의 가족 윤리로 전환된 근대 가족의 특징을 고스란히 담아내고, 여성이 근대국가의 일원이 되는 과정을 보여주는 시각 자료이기도 하다.

현모양처는 역사학, 사회학, 국문학, 여성학, 언론학, 가정학 등 다양한 분야에서 활발하게 논의될 만큼 학제간 연구의 중요한 주제다. 하지만 미술사학적 관점에서는 지금껏 심도 있게 분석되지 못했고, 여기에서 이 책의 의의를 찾을 수 있다.

필자는 한국 근대 시각문화에 나타난 현모양처 이미지에 주목하여 현모양처 담론과 이미지의 전개 양상을 면밀히 들여다보고자 했다. 하지만 책을 내기 위해 다시금 살펴보니 미진한 점이 많아 부끄러움을 감출 수 없다. 그렇지만 책을 통해 현모양처 담론의 흐름을 파악하고, 도상의 성격을 이해하는 데 조금이라도 도움이 되었으면 하는 마음에 용기를 냈다. 한편, 이 책은 일본과 중국에서 제작된 현모양처 이미지의 시각 문화적 의미를 다루지 못하고 있다는 점에서 논의의 한계를 가진다. 이것은 추후 필자가 수행해나갈 연구 과제로 삼고자 한다.

이 책이 나오기까지 많은 분들의 도움이 있었다. 우선 지도 교수이신 홍선표 이화여자대학교 명예교수의 學恩에 깊이 감사드린다. 늘 부족한 제자에게 아름드리나무 같은 선생님께는 언제나 감사한 마음뿐이다. 미술사학과의 장남원 교수님을 비롯하여 박은영, 문정희, 박계리 선생님께서는 학위논문의 심사를 맡아 미진한 논문이 짜임새를 갖추고 완성될 수 있도록 문제점을 지적하고 지도해주셨다. 아울러 부족한 글을 총서로 출간하도록 기회를 주신 이화여자대학교 한국문화연구원 김영훈 전임 원장님의 배려와 격려에 진심으로 감사드린다. 책이 나올

수 있도록 힘써 주신 한국문화연구원 정병준 원장님과 양희정 연구원, 도서출판 역락의 박윤정 선생님을 비롯한 관계자 여러분께도 깊은 감사를 전한다. 또한, 책으로 엮어가는 과정에서 저자가 부딪혔던 학문적 고민에 대해 진심어린 조언을 아끼지 않으셨던 유옥경 선생님께 감사드린다.

　항상 따뜻한 격려와 사랑으로 필자를 지켜봐주신 가족들은 존재 자체로 큰 힘을 준다. 출산 직후에 박사 논문의 주제를 정하고 집필을 시작하는 바람에, 논문을 쓰는 동안 친정 부모님과 시부모님께 많은 도움을 받았다. 특히 외손자를 돌봐주시며 지금까지도 딸 뒷바라지를 해주시는 어머니 이춘희 여사는 필자가 세상에서 가장 존경하고 닮고 싶은 존재다. 곁에서 든든한 버팀목이 되어주는 남편 한희종과 아들 한규혁에게도 사랑과 고마움을 전한다.

<div align="right">2018년 10월

이 성 례</div>

차 례

제1장

서 론

서 론

현모양처는 근대가족 개념이 일본을 통해 유입된 1900년대 초부터 일제 강점기 전 기간에 걸쳐 이상적인 여성상으로 존재했다. 서구에서 18세기경, 산업 자본주의에 의한 근대가족의 형성과 공사 영역의 분리로 형성된 현모양처 사상은 일본에서 근대화 계획의 하나로 수용되었고, 일본의 식민지 상태로 근대를 경험한 한국도 자의 반 타의 반 받아들이게 되었다. 즉 우리에게 전달된 것은 서구에서 고안한 것을 근대 일본이 번안한 형태였고, 국내에 유입된 이래 역사성과 문화성, 정치성을 지니며 이데올로기로서 담론화되었다.

근대 이전 봉건적 가족질서에서 시부모와 남편에 대해 敬順의 도덕 규범을 실천하고 가문의 대를 잇는 傳宗接代의 의무를 다해야 했던 여성은 근대기 국민국가가 성립, 정착하는 과정에서 전혀 다른 직무와 태도를 요구받는다.

대한제국 시기였던 1900년대 초에 여성의 지위와 역할, 교육을 비롯한 여성 담론은 민족의식 수호와 구국의 차원에서 논의되었고, 사회가 요구한 현모양처는 국민을 양육하고 교육하는 '문명화된 어머니'로 귀결되었다. 하지만 대한제국이 일제에 의해 강제 병합된 이후, 가정박람회(1915)를 비롯하여 학교 교육과 언론 매체를 통해 일본의 양처현모론이 확산했고, 여성은 '가정 내 내선동화의 구심점'으로 호명되었다. 가정이 여성의 공간으로 부각된 1920~30년대에는 여성을 국가 통치의 기초 단위로 구획된 가정의 안주인이자 모성을 구현하는 존재인 '신가정의 운영자'로 주목했다. 또한, 전시국가 체제로 전환된 일제 말기에는 여성에게 식민 통치에 순종·순응하는 '忠良至醇한 황국여성'이 될 것을 요구했다. 결국 드러난 방식이 다를 뿐 여성이 아내로서, 어머니로서 짊어진 심리적, 육체적 책임과 의무를 기반으로 가정과 사회가 유지된 것으로, 여성은 현모양처의 본분을 다했을 때 그 지위를 보장받을 수 있었다. 이와 같은 현모양처는 시각문화에서도 중요한 제재로 자리 잡으며, 근대기 여성 인물상의 한 부분을 차지한다.

　　그간 현모양처는 역사학, 사회학, 국문학, 여성학, 언론학, 가정학 등 다양한 분야에서 논의되어 왔다. 근대기 가족 제도에서 여성이 맡은 역할과 지위를 함축한 현모양처 사상과 관련하여 수많은 담론이 파생했고, 내용과 정의에 대한 합의점을 찾는 시도가 계속되었다. 논쟁의 초기 단계에서는 현모양처가 전통적 여성상을 반영한 것인지 아니면 근대기에 형성된 것인지에 관한 문제가 논의의 중심에 있었다.[1] 이에 대해 1990년대 이전에는 현모양처의 원형을 전통시대 유교적 여성관

1) 김경일, 『근대의 가족, 근대의 결혼』(푸른역사, 2012), pp.225-226.

에서 찾고, 현모양처를 봉건적 여성규범이라고 인식하는 연구가 대부분이었다.[2] 하지만 1990년대 이후에는 현모양처를 근대국가 형성기에 여성에게 부과된 새로운 이데올로기로 규정한 연구가 주를 이룬다. 비록 현모양처의 근대적 성격과 관련한 문제의식이 완전히 일치하는 것은 아니지만,[3] 적어도 현모양처가 근대기에 형성된 여성관이라는 시각에는 별다른 이견이 없다.

이와 함께 현모양처 연구는 연애와 결혼, 이혼, 정조, 교육, 여학생, 신여성, 직업여성, 가정, 근대가족, 모성, 육아, 어린이, 내조, 주부, 취미와 교양, 섹슈얼리티와 젠더 등 광범위한 문제와 결부되어 활발히 접근되고 있다. 아울러 현모양처 개념이 출현하고 형성된 사회 조건을 살펴보거나 주요 인물이나 담론 자체에 관심을 집중하기도 했다.[4]

2) 이와 관련해서 金仁子, 「韓國女性의 教育的人間像의 變遷過程」, 『亞細亞女性研究』12(淑明女子大學校 亞細亞女性問題研究所, 1973); 朴容玉, 『韓國近代女性運動史 研究』(韓國精神文化研究院, 1984) 등 참조

3) 일례로, 가와모토 아야(川本綾)는 현모양처 사상이 전통적인 관념과 근대성이 공존한 논리라는 점에 중점을 두고 논했다. 가와모토 아야(川本綾), 「조선과 일본에서의 현모양처 사상에 관한 비교연구: 개화기로부터 1940년대 전반을 중심으로」(서울대학교 대학원 사회학과 석사학위논문, 1999. 2); 가와모토 아야, 「한국과 일본의 현모양처 사상: 개화기로부터 1940년대 전반까지」, 심영희·정진성·윤정로 공편, 『모성의 담론과 현실: 어머니의 성·삶·정체성』(나남출판, 1999).

4) 대표적인 연구자로는 현모양처 여성관을 근대 국민국가 또는 민족국가 형성을 목표로 한 여성관이라고 주장한 홍양희가 주목된다. 홍양희는 현모양처에 대해 본질적으로 근대적 성격을 갖고 있으며, '현모양처=유교적 여성관'이라는 오해는 일제가 전통의 용어를 내세워 근대 제도를 정착시키려 했던 데서 비롯되었다고 보았다(홍양희, 「한국: 현모양처론과 식민지 '국민' 만들기」, 『역사비평』52(역사문제연구소, 2000); 홍양희, 「일제시기 조선의 여성교육: 현모양처교육을 중심으로」, 『韓國學論集』35(漢陽大學校 韓國學研究所, 2001)); 조경원과 신영숙은 현모양처 이데올로기가 대한제국기와 일제 강점기에 교육과 언론 매체를 통해 적극적으로 유포된 사실을 강조했다(조경원, 「개화기 여성교육론의 양상 분석」, 『교육과학연구』28(이화여자대학교 교육과학연구소, 1998); 조경원, 「대한제국 말 여학생용 교과서에 나타난 여성교육론의 특성과 한계: 『녀자독본』『초등여학독본』『녀자소학수신서』를 중심으로」, 『교육과학연구』30(이화여자대학교 교

한편, 미술사학 분야에서도 현모양처에 주목한 연구가 진행되어 왔다. 지금껏 현모양처 이미지를 다룬 연구는 공통적으로 현모양처를 재현한 몇몇 시각 이미지를 토대로 이미지가 제작된 시대적, 사회적 배경에 관해 논의하거나 이미지에서 드러난 특징을 언급했다. 하지만 미술사학적 관점에서 심층적인 분석이 이루어지지 못한 한계가 있다.

먼저 홍선표는 근대기 여성 인물화를 성적 매력을 약화한 脫性化 이미지와 성적 매력을 강화한 性化 이미지로 나누고, 탈성화 이미지에서 어머니와 주부로 표상된 여성상을 고찰했다.[5] 박영택도 조선 시대와 근대기에 제작된 여성 이미지를 성적 매력을 탈각 또는 극대화한 측면으로 구분하고, 이미지가 몇 가지 유형으로 반복되는 점을 근거로 남성=사회가 여성을 바라보는 시선이 전통시대나 근대기나 별반 다르지

육과학연구소, 1999); 신영숙, 「일제 시기 현모양처론과 그 실상 연구」, 『여성연구논총』 14-1(서울여자대학교 여성연구소, 1999)); 또한, 현모양처라는 근대적 젠더규범의 정착에 조선인 여성들이 주도적인 역할을 했다고 평가한 박선미의 연구도 주목할 만하다 (박선미, 「가정학이라는 근대적 지식의 획득: 일제 하 여자일본유학생을 중심으로」, 『여성학논집』21-2(이화여자대학교 한국여성연구원, 2004); 박선미, 『근대여성, 제국을 거쳐 조선으로 회유하다: 식민지 문화지배와 일본유학』(창비, 2007)); 전미경은 현모양처의 성격을 현모와 양처로 구조화하여 고찰했다(전미경, 「1920-30년대 현모양처에 관한 연구: 현모양처의 두 얼굴, 되어야만 하는 '賢母' 되고 싶은 '良妻'」, 『한국가정관리학회지』22-3(한국가정관리학회, 2004)); 김혜경은 일제 강점기 동안 '어린이기'의 형성 과정을 추적하면서 어린이의 태동과 함께 모성 역할이 전문화되는 과정을 밝혔고, 가사노동 담론을 통해 주부의 탄생을 말했다(김혜경, 『식민지하 근대가족의 형성과 젠더』(창비, 2006); 김혜경, 「가사노동담론과 한국근대가족: 1920, 30년대를 중심으로」, 『한국여성학』15-1(한국여성학회, 1999)); 일제 강점기 당시 조선의 신여성을 현상이자 담론으로 접근한 김수진은 남편을 내조하는 전통적 아내상을 현대적으로 재해석한 '양처'를 신여자, 모던걸과 함께 신여성의 범주에 넣었다(김수진, 『신여성, 근대의 과잉』 (소명출판, 2009)); 1920~30년대 가족 및 결혼과 관련하여 제기될 수 있는 쟁점을 통해 현모양처주의를 고찰한 김경일은 논의의 범위를 동아시아로 넓혀 일본과 중국에서 축적된 연구 성과를 검토했다(김경일, 『근대의 가족, 근대의 결혼』(푸른역사, 2012)).

5) 홍선표, 「한국 근대미술의 여성 표상: 脫性化와 性化의 이미지」, 『한국근대미술사학』10 (한국근현대미술사학회, 2002).

않음을 환기했다.[6] 한편, 구정화는 현모양처 이미지를 가정부인과 시
국미술 속 모자도로 구분하여 고찰하고, 신여성과 여학생에 대해 여학
교의 교육 이념인 현모양처주의와 결합하여 새롭게 창출된 여성상으
로 규정했다.[7] 정연경은 조선미술전람회(이하 조선미전)[8] 동양화부에 출
품된 실내여성상의 유형을 분류하면서, 자녀 양육과 가족 결속의 구심
점이 되는 여성상을 언급했다.[9] 근대기에 제작된 젖먹이는 모자상을
고찰한 김이순은 1930~40년대에 시각적으로 재현된 어머니를 서민층
의 희생적 모성과 중산층의 부지런하고 자애로운 모성으로 유형화했
다.[10] 조은정은 근대기 남성 작가들이 그린 일하는 여성 이미지가 대
체로 가부장적 정체성을 드러낸다고 밝히며 주부를 일하는 여성의 범
주에서 고찰했다.[11] 이선옥은 일제가 식민지 조선의 계몽을 위해 주입

6) 박영택, 「한국 전통미술과 근대미술 속에 반영된 여성이미지: 성의 탈각화와 성적 극
 대화 속에서의 여성 표상」, 『시민인문학』20(경기대학교 인문과학연구소, 2011).
7) 구정화, 「한국 근대 여성인물화 연구: 여성이미지를 중심으로」(홍익대학교 대학원 미
 술사학과 석사학위논문, 2000. 2); 구정화, 「한국 근대기의 여성인물화에 나타난 여성
 이미지」, 『한국근대미술사학』9(한국근현대미술사학회, 2001).
8) 조선미술전람회는 미술의 公衆化와 관변작가상의 배출, 관학풍 양식 육성 등 한국 근
 대미술의 창작 구조와 체질 형성에 지대한 영향을 미쳤다. 출품작 중 인물화의 비중
 이 높았으며, 여성 인물화는 1930년대에 60%의 비율을 보였다. 특히 동양화부는 여
 성 인물화가 출품작의 80%를 차지할 만큼 공적이고 대중적인 장르로 자리 잡았다.
 정연경, 「「朝鮮美術展覽會」, '東洋畵部'의 室內女性像」, 『한국근대미술사학』9(한국근현대
 미술사학회, 2001), p.143; 홍선표, 「한국 근대 미술의 여성 표상: 탈성화(脫性化)와 성
 화(性化)의 이미지」, 이화여자대학교박물관 엮음, 『미술 속의 여성: 한국과 일본의 근·
 현대 미술』(이화여자대학교출판부, 2003), pp.19-20.
9) 정연경, 「「朝鮮美術展覽會」의 室內女性像 硏究: '東洋畵部'를 中心으로」(이화여자대학교
 대학원 미술사학과 석사학위논문, 2001. 2).
10) 김이순, 「1930~1950년대 한국의 모자상: 젖먹이는 이미지를 중심으로」, 『미술사연구』
 20(미술사연구회, 2006).
11) 조은정, 「한국 근대미술의 일하는 여성 이미지에 대한 연구」, 『여성학논집』23-2(이화
 여자대학교 한국여성연구원, 2006).

한 '행복한 가정'의 이미지가 부부상에도 투영되어 남편은 개화된 근대 지식인, 아내는 순종적인 모습에 지적인 면모를 갖춘 현모양처로 그려졌다고 밝혔다.[12]

이에 필자는 선행 연구를 바탕으로 한국 근대 시각문화에 나타난 현모양처 이미지가 시대별, 장르별로 어떻게 정착되고 정형화되었는지 분석하고, 이와 더불어 근대기에 형성된 현모양처 담론이 시각 이미지에 반영된 양상을 논의할 것이다. 현모양처 이미지를 전체적으로 조망하기 위해 일본의 官展 제도를 모방한 조선미전 출품작을 비롯한 순수 미술 장르는 물론, 일상생활을 점유하며 시각문화의 한 축을 이룬『매일신보』,『동아일보』,『조선일보』,『경성일보』 등의 신문 자료와 1900~40년대에 발간된 잡지 등 인쇄 미디어에 나타난 시각 자료를 적극적으로 검토하겠다.[13]

서론에 이어 제2장에서는 현모양처 사상의 유입과 여성관의 변화에

12) 이선옥, 「한국 근대회화에 표현된 부부(夫婦) 이미지」, 『열린정신 인문학연구』12-2(원광대학교 인문학연구소, 2011).

13) 근대기 인쇄 미디어에 나타난 시각 이미지를 분석 대상으로 삼은 미술사 연구는 홍선표 교수의 「韓國 開化期의 揷畵 硏究」와 「근대적 일상과 풍속의 징조」를 필두로 2000년대 이후 본격적으로 전개된다(홍선표, 「韓國 開化期의 揷畵 硏究: 초등 교과서를 중심으로」, 『美術史論壇』15(한국미술연구소, 2002), pp.257-293; 홍선표, 「근대적 일상과 풍속의 징조: 한국 개화기 인쇄미술과 신문물 이미지」, 『美術史論壇』21(한국미술연구소, 2005), pp.253-279). 초기 연구로는 인쇄와 신문, 대중의 출현을 기반으로 한 만화를 연구의 대상으로 삼은 정희정의 「『大韓民報』의 만화에 대한 연구」(홍익대학교 대학원 미술사학과 석사학위논문, 2001. 2)와 한국에서 신문소설 삽화가 출현하고 정착하는 1910~20년대의 사회·문화적 배경과 삽화가, 소설 삽화의 전개 양상을 작품 분석을 통해 살펴본 강민성의 「한국 근대 신문소설 삽화 연구: 1910년~1920년대를 중심으로」(이화여자대학교 대학원 미술사학과 석사학위논문, 2002. 8) 등을 꼽을 수 있다. 이후 신문 및 잡지 표지화와 광고를 비롯하여 지면에 삽입된 각종 이미지, 교과서 삽화, 만화, 시각 상징물 등의 형식과 표상이 분석 대상이 되었고, 미술사의 연구 범위도 시각문화 전반으로 확장했다.

대해 논의할 것이다. '효'를 중시한 조선 왕조의 관습에서 여성은 며느리로서 시부모에 대한 도리를 극진히 행하고, 남편에 대해 아내의 본분을 다하며, 건강하고 우수한 장자를 출산하여 부계 혈통을 잇도록 하는 어머니의 역할을 수행해야 했다. 즉 婦妻母의 三道를 실천하도록 요구받은 것이다. 이 책에서는『儀禮』,『禮記』,『詩經』등의 문헌 사료와 시각 이미지를 통해 부·처·모의 세 가지 규범으로 구분되는 전통시대 여성의 역할 규범에 접근하겠다. 다음으로 근대 이행기에 현모양처 사상이 등장하게 된 배경을 고찰한다. 일본에서 근대 내셔널리즘에 적합한 여성상을 지칭하는 용어로 탄생한 현모양처가 동아시아 삼국에 전파되는 경로를 밝히고, 국내에 정착한 현모양처 사상을 둘러싸고 제기된 담론들을 언급할 것이다. 아울러 필자가 현모양처 이미지를 연구의 주제로 삼은 이유와 이미지에 접근하는 방식을 서술하고자 한다.

제3장에서는 근대기 가족 제도와 현모양처 담론을 고찰하겠다. 유형은 크게 가족 제도의 가치 변화와 현모양처 담론의 변화로 나누어 살필 것이다. 근대가족 개념의 대두와 가정의 탄생에서는 가정이 근대가족의 안식처로 탄생하는 과정을 언급하고, 일본을 통해 가정이 유입되기 이전의 가족 제도와 한국 통감부가 대한제국의 국정에 관여한 시점인 1906년경부터 가정이 국가 시스템 속에 정착하는 정황을 검토한다. 다음으로 근대기에 이상적인 여성상으로 대두한 현모양처 담론의 변화를 살펴본다. 문명화된 어머니, 가정 내 내선동화의 구심점, 신가정의 운영자, 충량지순한 황국여성이 범주의 대상이 될 것이다.

이어지는 제4장은 이 책에서 중점적으로 다루어질 현모양처 이미지 중 국민을 양성하는 賢母 이미지를 집중적으로 분석한다. 유형은 국민

의 어머니로 기대된 현모와 현명한 양육자로 기대된 현모, 시국에 부응한 군국의 어머니로 나누어 고찰할 것이다. 남녀동등론이 제기된 개화기 이래 어머니와 모성에 대한 기대치가 높아진 상황은 차세대 국민을 낳아 양육하고 교육하는 어머니의 직무가 강조된 사실과 결부된다. 국민의 어머니로 기대된 현모는 모자상과 모녀상의 형식으로 분류하여, 도상의 양식적 특징과 의미를 파악하겠다. 현명한 양육자로 기대된 현모에서는 '어린이'의 발견과 맞물려 모성 담론이 형성, 강화되는 과정을 살핀다. 이는 일제 말기에 이르러 시국에 부응한 군국의 어머니로 이어지며, 군국의 어머니는 '第二국민'을 육성하는 戰時 모성과 어머니의 모성을 대신하는 장녀와 장남의 대리 모성으로 구분하여 살펴본다.

다음의 제5장에서는 신가정의 안주인으로 자리매김한 良妻 이미지의 전개 과정과 특징을 분석한다. 크게 세 가지로 분류되는데, 一夫一妻의 구성, 양처의 직무, 시국에 부응한 군국의 아내로 나누어 고찰한다. 가문과 일족 중심의 가족 제도가 일부일처에 기반을 둔 소가족제로 재편된 상황에서 가정의 안주인으로 자리 잡는 양처의 모습은 여성이 가문의 일원에서 국민으로 호명되는 경로를 보여준다.

제4장과 제5장은 제3장에서 살펴본 현모양처의 유형을 시각 이미지를 통해 분석하는 장이다. 여성이 국가 통치의 기초 단위로 구획된 가정의 일원으로 편입되는 정황을 시각 이미지로 접근하면서 현모양처가 국가의 요구를 반영한 여성 국민상이라는 점을 상기하고자 한다. 또한, 이미지에서 드러난 특징을 종합하여 현모양처 이미지가 구성되고 재현된 방식을 면밀히 살피고, 회화적 특성을 토대로 현모양처 이

미지가 지닌 의미를 규명한다.

시각 이미지의 구성과 재현 방식을 도출하기 위해 다음 네 가지의 연구 방법이 적용될 것이다. 첫째, 도식화된 틀에 껴 맞춰 이미지를 해석하지 않도록 이미지가 여성상의 실상을 드러내고 전달하는 수단임을 입증하는 텍스트나 시대적 특징과 정책, 제작자의 성향 등을 염두에 두고 이미지를 선별한다. 둘째, 현모양처 이미지 중 회화와 조각 등 순수 미술 장르는 조선미전 출품작을 중심으로 살펴보고, 이미지의 계보를 짚어나가는 과정에서 일본의 관전 출품작도 함께 언급한다. 셋째, 인쇄 미디어에서도 부부 중심으로 편성된 가정에서 여성이 맡은 직무를 시각화한 예를 활용한다. 특히 상업 광고 삽화가 많은 비중을 차지한다. 이들 이미지는 독자에게 당대에 이상적이라고 여겨진 여성상을 직접 전달하는데, 이는 대중의 욕망과 감정을 반영하고, 세간의 인식을 대변하는 광고의 속성에 기인한다. 넷째, 전근대성과 근대성이 공존하고 충돌하는 양상을 글과 그림으로 형상화한 만문만화도 논의의 대상으로 삼고,[14] 부부 관계와 고부 관계 등 가족 관계에서 나타나는 특징을 살피는 데 참고 자료로 활용한다.

이처럼 이 책에서는 텍스트와 시각 이미지를 종합적으로 분석하여 이제껏 피상적으로 언급된 현모양처 이미지의 실상을 파악하고, 현모양처를 둘러싼 담론을 심층적으로 이해하고자 한다. 현모양처 사상이 체현된 여성 이미지를 통해 시대적 맥락에 의해 주조된 여성상의 전모

14) 안석주(안석영, 1901~1950)에 의해 시작된 만문만화는 이후 최영수, 김규택, 임홍은 등이 가세하면서 1930년대에 활성화된다. 신명직, 「안석영 만문만화 연구」(연세대학교 대학원 국어국문학과 박사학위논문, 2001. 8), p.18.

를 파악하는 한편, 이미지를 생산하고 소비하는 주체의 시선을 입체적
으로 조명할 것이다.

현모양처 사상의 유입과 여성관의 변화

현모양처 사상의 유입과 여성관의 변화

근대 이전 우리 사회의 체계와 가족 형태의 근간을 이룬 가부장제는 家長이 가족 구성원을 지배하고 통솔하며, 재산과 제사상속 등이 아버지에서 장남으로 계승되는 구조였다. 특히 종법이 강화된 17세기 중반 이후, 부자 관계가 가족 관계의 중심축이 되면서 부권이 강화되고 모계 쪽의 권한은 상대적으로 약해졌다. 또한, 성별에 따른 예의와 역할 분담이 강조되면서 여성은 공적 공간에서 배제된 채 閨房에서 가족과 친족 관계의 질서 속에 놓이게 되었다.[15] 이 같은 관습과 구조에서 여성은 시부모에 대해 며느리의 도리를 다하고, 남편에 대해 아내의 본분을 지키며, 부계 혈통을 잇는 장자 생산의 임무를 수행해야 했다. 그리고 婦德·婦言·婦容·婦功이 四德을 갖추어야 했다.[16]

15) 양현아, 「예를 통해 본 '여성'의 규정: 여성 교육서를 중심으로」, 한도현 외, 『유교의 예와 현대적 해석』(청계출판사, 2004), pp.103-105.

이 같은 여성의 역할과 자질은 근대기에 와서 상당한 변화를 겪는다. 일본의 식민지로 전락한 이래 산업화와 도시화가 진행되고, 가족제도와 가족문화, 생활 방식이 변하면서 여성에게 기대하는 바가 달라진 것이다. 婦道와 妻道, 母道의 규범을 실천해야 했던 여성에게 시부모를 섬기는 며느리의 직무보다 자녀 양육과 남편 내조, 가사를 전담하며 신가정을 꾸려가는 역할이 더욱 중요해졌다. 물론 전통 사회에서도 여성은 자녀 양육과 집안일을 수행하며 내사를 관장했지만, 근대기에는 그 직무가 과학과 능률의 원칙에 의해 재구성되었고,[17] 국가의 기초 단위인 가정의 안정적 운영을 위한 행위로 인식되었다.

A. 근대 이전 婦妻母의 三道

1. 며느리의 도리 婦道

결혼한 여자를 뜻하는 '婦人'에서 '婦'자는 아내를 가리키기도 하고,[18] 아들의 아내인 며느리를 뜻하기도 한다.[19] '婦'의 초기 글자는

16) 鄭玄(127~200)이 『禮記』「昏義」편의 주에 말하기를, "부녀자의 덕은 정결과 순종을 이르고, 부녀자의 말은 잘 응대하며 격에 맞는 것을 이르며, 부녀자의 용모는 순하고 정숙한 것을 이르고, 부녀자의 일은 실을 잣고 삼베 짜는 것을 이른다(禮記昏義注曰 婦德貞順也 婦言辭令也 婦容婉娩也 婦功絲麻也)."라고 했다. 진례 엮음, 이연승 옮김, 『한대사상사전』(그물, 2013), p.231.
17) 김혜경, 「일제하 "어린이기"의 형성과 가족변화에 관한 연구」(이화여자대학교 대학원 사회학과 박사학위논문, 1998. 2), pp.153-154.
18) "그대에게 이미 아내가 있다면, 나부에게는 이미 남편이 있소(使君自有婦 羅敷自有夫)."「相和歌辭·陌上桑」, 『樂府詩集』

빗자루 모양을 본뜬 '帚'로, '寢'을 봐도 알 수 있듯이 신전을 정결하게 하기 위해 비질을 하는 데 사용한 억새 종류를 가리킨다.[20] 시집 온 여자는 사당에 인사를 올리는 廟見 의례를 통해 혼인한 집안의 씨족신에게 집안의 새로운 일원이 된다는 허락을 받아야 했고, 가족의 일원이 되면 집안 사당을 모시는 일에 봉사하도록 규정되었다.[21]

'婦'자가 들어간 단어에는 '主婦'가 있다. 주부는 漢初 高堂生으로부터 전승된『儀禮』에서 등장하며, 經文에서 133회가 확인된다. 예를 들어,『의례』「士喪禮」 중 장례일을 점치는 절차에서 "廟門 중에 서쪽 문짝은 닫고 동쪽은 열어 놓은 채로, 주부들이 문 안쪽에 선다(闔東扉主婦立于其內)."라는 대목이 확인된다.[22]『의례』의「特牲饋食禮」 중 시동이 들어오기 전 廟室에 예찬을 진설하고 神에게 흠향하기를 기원하는 陰厭 절차에서도 주부의 역할이 기록되어 있다.[23] 음엄 중 주부가 맡아서 행하는 일의 내용은 조선 후기의 徐有榘(1764~1845)가 1790년「經史講義」에서 제사를 받드는 일이 정성스럽고 공경스럽다는 점을 밝히면서 거론한 바 있는데,[24] 주부가 장례와 제사 의식과 결부되어 언급된 것이다.

19) 며느리는 맏며느리인 長婦(嫡婦, 適婦)와 맏며느리 이외의 며느리를 뜻하는 衆婦(庶婦)로 구분된다. "子之妻爲婦 長婦爲嫡婦 衆婦爲庶婦"「釋親」,『爾雅』

20) 본래 '寢'은 신이 주재하는 곳인 침전, 곧 성선을 뜻한다.

21) 시라카와 시즈카, 윤철규 옮김,『한자의 기원』(이다미디어, 2009), pp.266-267.

22) 장동우 역주,『의례 역주儀禮譯註 [七]: 사상례·기석례·사우례』(세창출판사, 2014), pp.225-226.

23) "주부는 찰기장 밥(黍)과 메기장 밥(稷)을 담은 두 개의 밥그릇을 희생제기의 남쪽에 진설하는데, 서쪽을 윗자리로 삼는다. 두 개의 국그릇에 이르러서는 국그릇마다 고깃국에 나물을 첨가하여 넣고 대나무제기의 남쪽에 진설하는데, 북쪽부터 남쪽을 향해 차례로 놓는다(主婦設兩敦黍稷于俎南 西上 及兩鉶 芼設于豆南 南陳)."라는 구절이 있다. 박례경·이봉규·김용천 역주,『의례 역주儀禮譯註 [八]: 특생궤사례·소뢰궤사례·유사철』(세창출판사, 2015), p.78.

24) "다만 지극히 하찮은 물건을 거론하여 제사를 받드는 일이 정성스럽고 공경스럽다는

또한, 『의례』「士虞禮」에는 虞祭의 亞獻을 주부가 행하며, 주인의 의식과 동일하게 한다는 구절이 보인다.[25] 주부의 역할과 위상을 드러내는 대목이다. 조선 후기의 丁若鏞(1762~1836) 역시 「西巖講學記」에서 "무릇 종묘의 예절은 부부가 함께 일을 주간하여, 主人[主祭者]은 犧牲을 잡는 일을 살피고 주부[주인의 아내]는 제수를 장만하는 것을 살피며 주인은 初獻을 하고 주부는 아헌을 한다. 그리고 그 밖의 黍稷과 祭饌을 올리는 것도 주부의 일이 아닌 것이 없으니, 이것이 종묘의 중함이 아니고 무엇이겠는가 다만 주부는 주인처럼 專制함이 없을 뿐이다."라고 말했다.[26]

주부는 '君婦'를 뜻하기도 한다. 용례는 『詩經·小雅』「楚茨」에서 찾을 수 있는데, 예법에 따라 지내는 제사를 노래한 시에 "주부는 공경히 움직이며, 음식을 매우 많이 장만하는데 손님들 위한 것이라네(君婦莫莫 爲豆孔庶 爲賓爲客)."라는 구절이 있다. 조선 중기의 金長生(1548~1631)도 「家禮輯覽」에서 군부를 다시 언급했고,[27] 조선 후기의 南九萬(1629

것을 밝히려고 해서입니다. 그러므로 "風에 采蘩篇과 采蘋篇이 있는 것은 충성스럽고 신의가 있음을 밝힌 것이다."라고 말한 것입니다(蓋所以特擧至微至薄之物 以明將事之誠敬也 故曰風有采蘩采蘋 昭忠信也)." 「經史講義」25, 『弘齋全書』第88卷

25) "주부가 足爵을 房 안에서 씻은 뒤, 술을 채워 尸童에게 아헌을 하는데, 주인의 의식처럼 한다(主婦洗足爵于房中 酌 亞獻尸 如主人儀)." 장동우 역주, 앞의 책(2014), pp.492-493.

26) "凡宗廟之禮 夫婦齊體共事 主人視剟殺 主婦視饎饌 主人初獻 主婦亞獻 其他黍稷鈃芼之薦 莫非主婦事 此非宗廟之重而何 特不致如主人之專之也" 丁若鏞, 「西巖講學記」, 『茶山詩文集』第21卷

27) 『詩經·小雅』「楚茨」에 이르기를, "諸宰와 君婦가 祭牀을 치우기를 더디지 않게 한다."했는데, 이에 대한 集註에 이르기를, "'제재'는 家宰로, 한 사람을 칭하는 것이 아니다. '군부'는 主婦다. '廢'는 去다. '不遟'는 빠르게 하는 것이 공경하는 것이 되는 바, 역시 신의 은혜를 머물러 두지 않는다는 뜻이다."라고 했다. 金長生, 「家禮輯覽」, 『沙溪全書』第30卷

~1711) 역시「刑曹判書貞穆金公神道碑銘」에서 "군부가 莫莫하여 예의가 모두 법도에 맞도다(君婦莫莫 禮儀卒度)."라고 했다.[28] 조선 시대에도 주부는 제사 의식을 관할하는 존재로 인식되었음을 알 수 있다. 가부장권을 중시하는 의례가 주인을 중심으로 베풀어졌다면, 그 이외 민간신앙의 주체는 주부로서, 주부는 한 집안의 안녕을 비는 의례를 주관했다.[29] 제사의례는 宗法制의 근간으로, 제사는 후손에 의한 죽은 조상과의 영적 교류라는 종교적 기능에 더해 부계 계승적 친족 체계를 유지하고 강화하는 사회적 기제였다.[30] 조선 사회에서도 조상의 제사를 받들어 모시는 '봉제사'는 부계혈족의 존속과 연대를 유지하는 데 가장 중요한 기능을 하는 의례이자 효도 행위로서 가족 제도의 윤리적, 종교적 기반이 되었다.[31] 제사 의식을 준비하는 주체는 맏며느리를 비롯한 여성이었고, 여성을 대상으로 한 규범서에도 제사규범은 빠지지 않고 기술되었다. '봉제사'와 함께 손님을 접대하는 '접빈객'도 며느리가 감당해야 할 중요한 직무였다. 조선의 사대부는 손님을 대접하는 행위를 예와 연결하여 이를 현실 생활에서 구현하는 의례의 하나로 생각했다.[32] 집안의 여성들이 예학의 핵심을 이룬 봉제사 접빈객의 모든 절차에 요구된 실무를 도맡았던 것이다.

　부모에 대한 효를 최우선으로 했던 사회 분위기에서 살아있는 부모

28) 南九萬,「刑曹判書貞穆金公神道碑銘」,『藥泉集』第18卷
29) 『한국민속신앙사전: 가정신앙』(국립민속박물관, 2011), pp.625-626.
30) 양현아, 앞의 글(2004), p.96.
31) 권용혁,『한국 가족, 철학으로 바라보다』(이학사, 2012), pp.159-160.
32) 전경목,「日記에 나타나는 朝鮮時代 士大夫의 일상생활: 吳希文의「瑣尾錄」을 중심으로」,『정신문화연구』19-4(한국학중앙연구원, 1996), pp.62-65; 이혜순,『조선 중기 예학 사상과 일상 문화: 주자가례를 중심으로』(이화여자대학교출판부, 2008), p.125.

를 예로써 섬기는 것도 며느리의 본분이었다. 시부모가 며느리를 얻는
까닭은 효도를 받기 위함으로, 며느리 된 자는 밤낮으로 공경과 정성
을 다해 시부모를 섬겨야 했다.[33] 아들이 그 아내를 몹시 좋게 여겨도
부모가 기뻐하지 않으면 내보내고, 아들이 그 아내를 마땅하지 않게
여기더라도 부모의 인정을 받으면, 아들은 부부의 예를 행해야 할 만
큼 남편과의 관계보다 시부모와의 관계가 우선되었다.[34] 시부모의 명
령에 거역하는 것은 이혼의 제일 큰 사유이기도 했는데,[35] 가족과 친
족 관계가 여성이 속할 수 있는 사회적 공간이었음을 전제할 때, 시부
모는 며느리에게 절대 명령권을 가진 존재라 할 수 있다.[36]

 이러한 인식은 尤庵 宋時烈(1607~1689)이 저술한 『戒女書』나 1736년
에 영조의 명으로 李德壽(1673~1744)가 언해하여 간행한 『女四書』를 비
롯한 각 규범서의 事父母章이나 事舅姑章에 공통으로 기술되었다. 송시
열은 안동 권씨 權惟(1625~1684)와 혼인한 맏딸을 위해 쓴 『계녀서』에
서 출가한 여자에게 남편의 부모는 제 부모보다 중한 분이니 극진히
섬길 것을 당부했다. 그는 시부모를 섬기는 도리와 병환을 모시는 도
리를 따로 언급하며 시부모 봉양을 부각하여 드러냈다.[37] 이외에도 부
모와 남편을 섬기는 도리, 형제 및 친척과 화목하는 도리, 자식 교육,

33) "女教에 云 舅姑娶婦는 在能孝之니라 苟不能孝면 娶汝何爲리오" 昭惠王后, 「孝親章」, 『內訓』;
 昭惠王后 韓氏・宋時烈, 김종권 역주, 『新完譯 內訓・戒女書』(明文堂, 1994), pp.51-52.
34) "子甚宜其妻인데 父母가 不說이면 出이니라 子不宜其妻라도 父母曰 是라 善事我니라하
 면 子行夫婦之禮焉하여 沒身不衰니라" 昭惠王后, 「孝親章」, 『內訓』; 昭惠王后 韓氏・宋時
 烈, 김종권 역주, 위의 책(1994), p.57.
35) 아내를 내쫓는 일곱 가지 이유는 不順舅姑, 無子, 淫行, 嫉妬, 惡疾, 口舌, 竊盜이다.
36) 양현아, 앞의 글(2004), pp.107-108.
37) 宋時烈, 「시부모를 섬기는 도리」, 『戒女書』; 昭惠王后 韓氏・宋時烈, 김종권 역주, 앞의
 책(1994), p.202.

제사, 손님 대접, 절약, 노비 관리 등 집안의 대소사를 관장하는 여자의 직무를 언급했다. 영조의 명으로 간행된『여사서』에도 여자가 출가한 후 시부모와 남편을 섬기고, 시가와의 화목을 위해 해야 할 일체의 몸가짐이 기술되어 있다. 또한, 栗谷 李珥(1536~1584)가 일가 동거의 꿈을 이루고자 벼슬을 사양하고 해주 석담으로 이주해 형수와 형제, 조카들과 모여 살 때, 지켜야 할 경계의 글로 집필한『同居戒辭』에서도 제사규범과 효의 규범, 종부상이 먼저 거론되었다.[38]

이처럼 며느리로서 시부모를 섬기고, 제사를 받들며 효를 실천하는 행위는 대한제국기에 집안의 부녀자를 가르치기 위해 집필된 계녀가사에서도 확인된다. 1901년에 충무공 이순신(1545~1598)의 직계 후손으로 조선 말 화순 군수를 지낸 李道熙(1842~1902)가 쓴「直中錄」이 좋은 예로,「직중록」'본사1'에는 부녀자가 지켜야 할 행실로 ①시부모 섬기기 ②제사 받들기 ③남편 섬기기 ④형제 우애 ⑤자녀 교육 ⑥길쌈과 의복 짓기 ⑦제사와 손님 접대 ⑧태교와 출산 ⑨노비 다스리기 등이 적혀있다. 이는 德水李氏 이충무공 문중에서 전승되던「나부가」의 덕목과도 대부분 일치한다.[39]

38) 김혜경,『식민지하 근대가족의 형성과 젠더』(창비, 2006), p.250.
39)「나부가」의 '본사1'은 출가 전의 부녀자 규범으로 ①부모 섬기기 ②제사 받들기 ③길쌈과 의복 짓기 ④독서하기(내칙편과 열녀편) ⑤문밖출입 삼가기를 제시했다. 출가해서는 ①시부모 섬기기 ②제사 받들기와 손님 접대 ③남편 섬기기와 시동생과 화목하기 ④노비 다스리기 ⑤행동거지 ⑥길쌈하기를 나열하고 있다. 구사회·김영,「이도희(李道熙)의 새로운 가사 작품 <직중녹>에 대하여」,『韓國古詩歌文化硏究』34(한국고시가문화학회, 2014), pp.43-44.

2. 아내의 도리 妻道

'妻'는 꿇어앉은 여자의 뒤쪽에서 머리에 비녀를 꽂아주는 모습을 형상화하여 여성의 성인식을 반영한 글자다.[40] 『禮記』「曲禮上」에 의하면 "여자는 시집가는 것을 허락하면 비녀를 꽂고 字를 쓰는 것(女子許嫁 笄而字)"이라 했다.[41] 「內則」에서는 "15세가 되면 비녀를 꽂고, 20세가 되면 시집을 가는데(十有五年而笄 二十而嫁)"[42]라는 대목이 보인다. 이때를 기점으로 여자가 성인의 대접을 받고, 혼인을 할 수 있다는 의미다.

'군자의 도는 부부에서 비롯한다(君子之道 造端乎夫婦)'[43]라는 구절에서

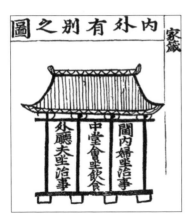

圖1 〈내외유별지도〉「가잠」

알 수 있듯이 부부는 유교의 도를 이행하는 시작이자 완성으로 이해되었다. 조선 16세기 權好文(1532~1587)이 쓴 『松巖集』에는 자손들이 지켜야 할 덕목인 「家箴」이 제시되었는데, 글은 '부부간의 도리(夫婦之道)'를 말하면서 "아내는 남편과 동등한 사람이니, 한 번 동등해지면 죽을 때까지 바뀌지 않는다."라고 적고 있다.[44] 또한, 「가

40) 하영삼, 『한자어원사전』(도서출판3, 2014), p.637.

41) 池載熙 解譯, 『예기(禮記)·상』(자유문고, 2000), pp.45-46.

42) 池載熙 解譯, 『예기(禮記)·중』(자유문고, 2000), p.170.

43) "군자의 도는 부부에서 비롯하지만, 그 지극함에 미쳐서는 천지에 밝게 나타나는 것이다(君子之道 造端乎夫婦 及其至也 察乎天地)."『中庸章句』第12章, 박완식 편저, 『중용』(여강, 2005), pp.138-139.

44) 權好文, 황만기 옮김, 『松巖集 3』(안동: 도서출판 드림, 2015), p.31.

잠」에 수록된 <內外有別之圖>(圖1)는 부부의 역할이 분명히 구별되었음을 보여준다.[45] 남녀의 차이를 인정하고 그 차이에서 조화를 구하면서 부부 상호의 특성과 역할에 따라 삶을 영위하는 방식을 추구한 것이다. 부부의 역할구분은 엄격했지만, 두 사람은 동등하게 효와 제사의 대상이 되었다.[46] 제사가 중요한 의미를 가졌던 사회에서 사후에 남녀가 조상으로서 동등한 예우를 받은[47] 사실은 현존하는 초상화에서도 확인할 수 있다.

초상화는 그려진 인물을 추모하고 공경하는 조상 숭배 의식과 조상의 은덕에 보답하려는 보본 사상이 결부되어 발달한 장르로, 고려 시대와 조선 시대에는 원찰이나 사당에 봉안할 목적으로 부부 초상화를 제작했다. 가문의 상징과 효성의 징표로 제작된 부부 초상화는 '부부'보다 '부모'의 의미를 강하게 드러낸다. 현재 남아있는 부부 초상화 가운데 가장 오래된 것은 고려 제31대 임금인 공민왕(1330~1374)과 노국공주를 한 화폭에 그린 <전 공민왕 부부 초상>이다. 고려 시대에는 왕과 왕후의 초상을 함께 그려서 이를 궁전 내의 진전이나 왕실의 원찰에 모셨지만, 초상과 초본 대부분이 조선 전기에 사라졌고,[48] 성리

45) 閫內는 아내가 일을 맡아보는 곳이고, 中堂은 모여서 음식을 먹는 곳이며, 外廳은 남편이 일을 맡아보는 곳이다. 權好文, 황만기 옮김, 위의 책(2015), p.27.

46) 류점숙, 「교훈서를 통해서 본 조선시대의 부부생활 교육」, 『人文研究』19-1(영남대학교 인문과학연구소, 1997), pp.243-246.

47) 조혜정, 「한국의 가부장제에 관한 해석적 분석: 생활 세계를 중심으로」, 임돈희 외, 『성, 가족, 그리고 문화: 인류학적 접근』(집문당, 1997), p.28.

48) "예조에서 도회원의 모文에 의하여 계차기를, 도화원에 간수되 前朝 王氏의 역대 군왕과 妃主의 影子草圖를 불태우기를 청합니다 하니, 명하여 貞陵의 半影도 아울러 불태우게 했다(禮曹據圖畵院呈啓 院藏前朝王氏歷代君王與妃主影子草圖 請火之 命幷貞陵半影燒之)."『世宗實錄』32卷, 世宗8年 5月 19日; "예조에서 아뢰기를, 고려 여러 임금의 眞影 열여덟이 麻田縣에 있으니 그곳 정결한 땅에 묻게 하소서 하니, 그대로 따랐다

학을 주창한 왕실과 사대부의 뿌리가 된 공민왕 부부의 초상만 종묘에 배향될 수 있었다.[49] 고려 시대의 전통이 남아있던 조선 초기만 해도 왕후의 초상화가 제작되고 璿源殿이나 원찰에 봉안되었지만 임진왜란 때 모두 소실되었고, 임란 이후에는 더욱 확고해진 유교의 내외 관념에 의해 초상 제작이 중단되었다. 일반 사대부가에서도 조선 중기 이후에는 부부 초상이 자취를 감추게 된다.[50] 이는 같은 시기 중국의 상황과 상당히 다른데, 중국에서는 다양한 크기로 많은 수의 부부 초상화가 그려졌고,[51] 祖宗畵라 하여 여러 세대의 조상을 한 화면에 그린 그림도 대거 제작되었다.[52]

이러한 상황에서 매우 드물지만, 조선 전기 문신인 河演(1376~1453)과 부인 星州李氏(1380~1465)를 그린 초상화와 같이 여러 점이 남아 있

(禮曹啓 高麗諸王影十八 在麻田縣 乞埋於屏處縶地 從之)."『世宗實錄』60卷, 世宗15年 6月 15日

49) 문선주, 「20세기 초 한국 부인초상화의 제작」, 한정희·이주현 외, 『근대를 만난 동아시아 회화』(사회평론, 2011), pp.295-300.

50) 현존하는 부부 초상화로는 조선 전기의 문신 河演(1376~1453)과 부인 星州李氏(1380~1465)를 그린 초상화를 비롯하여 고려 말 조선 초의 문신이자 조선의 개국공신 趙胖(1341~1401), 조선 전기의 문신이자 우리나라 삼대 樂聖 중 하나인 朴堧(1378~1458), 조선 전기의 문신으로 군사제도 확립에 이바지한 鄭軾(1407~1467)의 부부 초상 정도를 거론할 수 있다. 정식의 부부 초상이 20세기 초에 이모된 것을 비롯하여 다른 화상도 모두 조선 후기의 이모본이지만, 조선 전기의 형식과 기법이 반영되었다. 이 밖에 태조의 장녀 慶愼公主(?~1426)와 부마 李薆(1363~1458)를 그린 그림이 전하며, 조선 후기에 제작된 신라 김유신 장군의 아버지 김서현과 어머니 만명부인을 그린 武人 부부 초상화(梁山芝山里夫婦像)가 있다. 조선미, 『한국의 초상화: 形과 影의 예술』(돌베개, 2009), pp.156-159, pp.532-539; 김국보, 「양산 지산리 부부초상화」, 취서사지 편찬위원회, 『鷲棲司誌』(梁山文化院, 2008) 참조.

51) 초상화 중에는 淸末의 정치가이자 사상가인 曾國藩(1811~1872)과 歐陽 부인을 그린 부부 초상화와 같이 대형 사이즈(높이 약 3m, 너비 1.9m)로 제작된 예도 있다. <曾國藩 부부 초상>에 관한 자세한 내용은 賈越云, 「曾國藩夫妻畵像的發現及研究」, 『收藏』219(西安: 陝西省文史館, 2011), pp.108-113 참조.

52) 余輝, 「十七、八世紀的市民肖像畵」, 『故宮博物院院刊』95(北京: 故宮博物院紫禁城出版社, 2001), p.39.

는 예도 있다. 하연이 후손에 의해 여러 곳의 서원에 배향되면서 초상화의 수가 많아진 것인데, 부부가 각각 다른 폭에 그려졌으나, 하연은 右眼, 성주 이씨는 左眼을 하여 마치 한 폭에 그려진 것처럼 마주 보고 있다(圖2). 하연이 성주 이씨의 오른쪽에 자리한 것으로, 하연이 부인보다 상대적으로 낮은 위계를 나타내는 오른쪽에 배치된 것은 부인을 존중하는 向妻性에 따른 것이다.53)

시대와 지역, 상황에 따라 변화가 있지만, 중국에서는 춘추시대부터 左尊右卑의 관념이 있었고, 우리 역시 좌존우비, 東尊西卑의 관념이 자

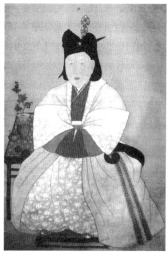

圖2 <하연 부부 초상>(이모본) 조선 후기, 비단에 채색
각 100x80cm, 전북 무주군 백산서원 타진사

53) 국립대구박물관본, 전북 무주군 백산서원 타진사본, 덴리대학교노서관 소장 ≪초상화첩≫제2권 중 한 점, 경남 합천 타진당본, 충북 청원군 우록영당본이 전한다. 이원진, 「하연 부부초상: 선비 하연과 부인의 모습」, 안휘준·민길홍 엮음, 『역사와 사상이 담긴 조선시대 인물화』(학고재, 2009), pp.301-302.

리 잡고 있었다.[54] 본래 유교는 부부 사이에 상호 공경할 것을 가르쳤고, 그것은 주자의 『小學』에서도 확인할 수 있다. 주자의 가르침을 철저히 내면화한 조선의 유학자들은 아내 공경을 몸소 실천하고 자식에게 상호 공경하는 부부 관계를 교육했다.[55] 부부의 역할도 남편이 독서와 학문에 몰두하며 外事를 맡는 동안 아내는 內事를 관장했다. 가계 계승 및 가문의 家格 유지를 위한 제사와 사회적 교제로서의 接賓, 소비 생활을 주관한 것은 물론,[56] 飲食衣服으로 지칭된 女工, 즉 생산 노동을 통해 집안을 운영했고,[57] 사대부 가문에서는 재산 관리와 경영[治産] 능력이 요구되기도 했다.[58] 집안일을 맡아 주관하는 존재로 여겨진 것이다.

한편, 조선 왕실은 정치적인 이유로 부녀자의 정절을 강조하곤 했다.[59] 조선 건국 당시에는 정절이 배우자 두 사람의 상호 의무 개념이었지만, 성종 대에 편찬된 『경국대전』에 이르러 자손의 입신출세를 제한하는 방식으로 여성의 再嫁를 봉쇄하고, 여자가 한 남자와 그의 가문에 종속되도록 유도했다.[60] '烈女'라는 단어가 널리 사용된 것도 세

54) 춘추시대에 접어들면서 『노자』31장에 이르길, "君子居則貴左 用兵則貴右 吉事尙左 凶事尙右 偏將軍居左 上將軍居右 言以喪禮處之"라 했다. 즉 좌가 우보다 우위에 있다는 결론이다. 남좌여우는 左陽右陰 사유와 결부되고 男尊女卑와 연계된다. 주강현, 『왼손과 오른손』(시공사, 2002), pp.220-224.

55) 강숙자, 「유교사상에 나타난 여성에 대한 이해」, 『한국동양정치사상사연구』3-2(한국동양정치사상사학회, 2004), p.16.

56) 류점숙, 앞의 글(1997), p.245.

57) "女工은 女功이라고도 한다(凡爲女子須學女工)." 宋若昭, 「學作婦行第四」, 『女論語』

58) 김언순, 「예와 수신으로 정의된 몸」, 권순형 외, 『'몸'으로 본 한국여성사』(국사편찬위원회, 2011), p.149.

59) 조은, 「모성·성·신분제: 『조선왕조실록』 '재가 금지' 담론의 재조명」, 『사회와 역사』51(한국사회사학회, 1997), pp.138-139.

60) 조선을 개국한 세력은 사회 통합의 목적으로 정절을 내세웠다. 정도전(1342~1398)의

종조의 『삼강행실도』(1432)[61]를 시작으로 성종조의 『(산정본)삼강행실도』(1481), 중종조의 『속삼강행실도』(1514), 광해조의 『동국신속삼강행실도』(1617)와 『동국삼강행실도』(1617), 정조조의 『오륜행실도』(1798)가 편찬, 보급되면서이다.[62] 조선 왕실은 烈行을 모은 행실도 보급과 함께, 열녀 발굴에 열을 올렸다.[63]

　행실도에서는 시각 이미지인 판화 烈女圖가 활용되었는데, 세종조에 편찬된 『삼강행실도』의 편찬 및 화면 구성 방식이 이후 판각되는 열녀도의 모본이 되었다. 세종조 원형의 열녀도는 조선 후기에도 그려졌고, 이와 더불어 기존에 없던 열녀 이미지가 새롭게 나타나기도 했다. 일례로, 18세기 초반에 「列女屛八幅賛」을 읊은 趙龜命(1693~1737)의 제화시에서는 남편과 시부모를 정성을 다해 섬긴 열녀의 모습이 확인된다.[64] 조귀명이 보았음직 한 병풍 그림은 찾을 수 없으나 제화시를 통

　　『朝鮮經國典』(1394)은 "부부는 인륜"이요 "군자의 도는 부부에서 시작한다."는 『中庸』의 논리를 내세워 남녀의 정욕을 국가가 통제해야 한다고 했고, 태조도 즉위 교서에서 "충신, 효자, 義夫, 節婦를 권장"했다. 여기서 의부는 신의를 지킨 남편, 절부는 신의를 지킨 아내를 일컫는다. 즉 정절이 부부 두 사람의 의무임을 명시한 것이다. 이렇게 절부와 짝을 이루는 의부의 존재와 담론은 1454년(단종 2)을 마지막으로 사라졌다. 이숙인, 『정절의 역사: 조선 지식인의 성 담론』(푸른역사, 2014), pp.21-29.

61) 조선 왕실이 편찬한 첫 번째 행실도인 『삼강행실도』는 1432년에 편찬된 이후, 이태가 지나 간행, 반포되었다. 세종은 반포 교지에서 "오직, 五典을 두터이 하여 五敎를 펴는 도리에 주야로 마음을 다하고 있으나 어리석은 백성이 행할 줄을 몰라 '그 기준이 없으므로' 유신에게 명하여 고금의 충신·효자·열녀 등 모범적인 사례를 뽑아 그 사실을 기록하고 시찬을 따라 편집했으나, 아직도 어리석은 백성이 깨닫지 못할까 염려하여 그림을 붙이고 이를 '삼강행실'이라 했다."고 밝혔다. 『世宗實錄』16年 4月 27日. 규장각한국학연구원 엮음, 『조선 여성의 일생』(글항아리, 2010), p.221.

62) 이숙인, 앞의 책(2014), p.174.

63) 조선 전기(태조~명종) 나라에서 정표한 절부는 272명이지만, 조선 후기(선조~순종)에는 845명으로 늘었고, 조선 후기로 갈수록 남편을 따라 죽거나 정조를 지키기 위해 목숨을 버린 死節형 열녀가 증가했다. 이숙인, 위의 책(2014), pp.95-131.

해 시부모를 봉양하고, 남편을 섬기면서 그의 학업을 독려하고, 자식을 잘 양육하고, 근면하고 검소한 태도를 보인 여성이 열녀로 인정받았음을 알 수 있다. 이는 남편에 대한 절개를 지키기 위해 신체를 훼손하거나 죽음을 선택한 열녀상과는 크게 다른 것이다.

결국 정치적 안정을 유지하기 위한 왕실의 목적과 연동되어 여성에게 열녀와 효부의 삶을 강제했고, 이러한 흐름은 역설적으로 신분제 와해 조짐이 생겨난 조선 후기로 갈수록 더욱 강화되어 나타났다.[65]

64) 병풍은 ①新婦作羹 ②賢妻進警 ③斷機勵夫 ④升堂乳姑 ⑤挽車同歸 ⑥舘畝相敬 ⑦分閩示別 ⑧剪髮供饌으로 구성되어 있다. ①新婦作羹은 唐代 王建의 「新嫁娘詞」 ②賢妻進警은 『詩經』 「鄭風」 '女日鷄鳴' ③斷機勵夫는 『後漢書』 卷84 「列女傳」 戰國時代 魏 樂羊子의 고사 ④升堂乳姑는 『小學』 卷16 12번 ⑤挽車同歸는 『小學』 卷6 25번 ⑥舘畝相敬은 『詩經』 「小雅」 '鶴鳴' ⑦分閩示別은 『小學』 「明倫」 24번 ⑧剪髮供饌은 『晋書』 卷66 「陶侃傳」에 출전을 둔다. 趙龜命, 「列女屛八幅贊」 甲午, 『東谿集』 卷6, 2-3面; 고연희, 「조선시대 烈女圖 고찰」, 『한국고전여성문학연구』2(한국고전여성문학회, 2001), pp.198-199.

65) 이러한 경향은 을사늑약 체결을 전후한 시기에 艮齋 田遇(1841~1922), 毅菴 柳麟錫 (1842~1915)을 비롯한 유학자들이 집필한 열녀전에서도 확인된다. 당시 유학자들은 열녀전 창작을 통해 가부장적 유교 이념의 여성 인식을 지속하거나 강화하는 면모를 보였는데, 이는 외세의 위협 앞에서 흔들리는 윤리를 바로잡아 나라를 바로 세우고, 서양이나 일본에 대해 도덕적 우위를 드러내고자 했음을 뜻한다. 일례로, 전우가 집안의 부녀들을 위해 쓴 「난리에 부녀자들에게 주는 글(遭亂示諸婦女)」에는 난리를 당해 자신의 몸을 지키기 어려울 때 여자는 가위를 사용해서라도 목숨을 끊어 치욕을 면해야 한다고 적고 있다. 김경미, 「개화기 열녀전 연구」, 『국어국문학』132(국어국문학회, 2002), pp.203-207; 이 같은 생각은 근대 교육을 받은 지식인들 중에서도 발견되며, '부녀자 계몽지'로 기획된 『제국신문』(1898. 8~1910. 8)에서도 여성 관련 기사는 '열녀'와 '非열녀'로 양분되어 있다. 김기란, 「근대계몽기 매체의 코드화 과정을 통한 여성인식의 개연화 과정 고찰: 『제국신문』의 여성 관련 기사 분석을 통해」, 『여성문학연구』26(한국여성문학학회, 2011), p.12, pp.21-22.

3. 어머니의 도리 母道

『예기』「昏義」에서 혼인의 의의를 "위로는 종묘를 섬기고, 아래로는 후세를 잇는 것(上以事宗廟 而下以繼後世也)"이라고 표현했듯이,[66] 부부의 기본적인 기능은 인구 재생산에 있었다. 특히 부계 혈통을 잇는 장자 생산이 여성의 당연한 의무가 되어, 無子는 七出의 조건이 되었고, 대를 이을 아들이 없는 남자의 득첩은 사회적으로나 법적으로나 정당하다고 여겨졌다.[67]

여성이 어머니로서 가지는 정신적, 육체적 성질 역시 유교적 맥락에서 이해되었다. 건강하고 우수한 장자를 출산하여 입신양명하게 하는 것은 효를 실천하는 행위로, 출산과 자녀 양육이 집안의 흥망성쇠를 좌우하는 요인으로 간주되었다. 이러한 이유로 태아의 생장과 발달, 심성적 자질과 관련한 활동인 태교를 중시했고, 태아의 신체 건강은 물론 인성적 기질 형성에 결정적 영향을 미치는 妊婦에게 어진 어머니의 소양을 배양하고자 했다.[68] 아울러 세상에 태어난 아이의 양육과 보육을 "너그럽고 인자하고 양순하고 공경하고 삼가고 말이 적은 사람"[69]이 담당하도록 했고, 자식에 대해 사랑만 있고 가르침이 없으면

66) "昏禮者將合二姓之好 上以事宗廟 而下以繼後世也"「昏義」, 『禮記』; 池載熙 解譯, 『예기(禮記)·하』(자유문고, 2000), p.304.

67) 최홍기, 『한국 가족 및 친족제도의 이해: 전통과 현대의 변화』(서울대학교출판부, 2006), pp.41-42.

68) 張滯互, 「유학교육론의 관점에서 본 『胎教新記』의 태교론」, 『大東文化研究』50(성균관대학교 대동문화연구원, 2005), pp.476-477.

69) "內則에 曰 凡生子면 擇於諸母와 與可者하되 必求其寬裕慈惠溫良恭敬愼而寡言者하여 使爲子師니라" 昭惠王后, 「母儀章」, 『內訓』; 昭惠王后 韓氏·宋時烈, 김종권 역주, 앞의 책(1994), pp.150-151.

자라서 어질지 못하게 되니, 자식이 제 마음대로 행동했을 때 나쁜 점을 감싸지 말고 급히 단속해서 그런 버릇을 없앨 것을 당부했다.[70] 또한, 모범으로 삼을만한 어머니의 전형을 제시하기도 했다. 대표적인 인물로는 아들을 大儒로 길러낸 孟子의 모친, 孟母가 주목된다. 예를 들어, 『내훈』은 자녀 교육에서 환경이 얼마나 중요한지를 알려주는 고사 '孟母三遷'과 맹모가 아들에게 거짓말을 하면 불신을 가르치는 것이라 여겨 돼지고기를 사다 먹인 일화를 담고 있다.[71] 공부를 마치지 않고 돌아온 아들에게 가르침을 주기 위해 짜던 베를 잘랐다는 내용의 '孟母斷機' 고사[72]도 유명하다. 기원전 150년 전후에 韓嬰이 쓴 『韓詩外傳』에 출현한 이래, 한대 劉向의 『列女傳』에 미담으로 기재된 '맹모단기'는 중국에서 즐겨 그려진 畵題였다.[73]

어머니에 대한 기록은 주로 行狀, 墓誌 등에서 살펴볼 수 있는데, 迂齋 趙持謙(1639~1685)이 "어진 어머니에 어진 아들이 있어" 遺訓을 기술

70) "有愛無敎면 長遂不仁이니 毋徇其意하여 稍縱이면 輒束하며 毋護其惡하여 一起에 輒撲이리니 嬰孩有過가 皆毋養之니 養之至成이면 雖悔라도 已遲니라 子之不肖가 實係於毋니 毋哉毋哉여 敢㭊厥咎아" 昭惠王后, 「母儀章」, 『內訓』; 昭惠王后 韓氏·宋時烈, 김종권 역주, 위의 책(1994), pp.153-154.

71) "孟軻之母가 其舍近墓러니 孟子之少也에 嬉戲를 爲墓間之事하여 踊躍築埋하니 孟母曰 此는 非所以居子也라하고 乃去舍市하니 其嬉戲를 爲賈衒이라 孟母曰 此는 非所以居子也라하고 乃徙하여 舍學宮之旁하니 其嬉戲를 乃設俎豆하고 揖讓進退하니 孟母曰 此는 眞可以居子矣라하고 遂居之하다 孟子幼時에 問東家殺猪는 何爲오 母曰 欲啖汝니라 旣而悔曰 吾聞하니 古有胎敎어늘 今適有知而欺之면 是는 敎之不信이라하고 乃買猪肉하여 以食之하다 旣長就學하여 遂成大儒니라" 昭惠王后, 「母儀章」, 『內訓』; 昭惠王后 韓氏·宋時烈, 김종권 역주, 위의 책(1994), pp.157-158.

72) "子之廢學 若吾斷斯織也" 「母儀·鄒孟軻母」, 『列女傳』; 森友幸照, 『賢母·良妻·美女·惡女: 中國古典に見る女模樣』(東京: 淸流出版株式會社, 2002), pp.12-14.

73) 중국 東漢 말기부터 근대기까지 제작된 맹모단기 이미지의 흐름은 이성례, 「중국 근대 '孟母斷機像' 연구」, 『美術史論壇』45(한국미술연구소, 2017), pp.281-300 참조.

하고 예의범절을 서술하여 영구히 남겼던 사례를 언급했던 것 같이,[74] 많은 수는 아니지만 자식이 돌아가신 어머니의 일대기를 기록한 예가 존재한다. 이런 종류의 글은 대개 어머니 집안의 가계와 어머니의 행적과 성품, 후손에 대한 기록, 어머니의 공덕을 칭송하고 죽음을 애도하는 내용으로 구성된다. 글에서 중심이 되는 부분은 시부모를 봉양하고 남편을 보필했던 행적이며, 자식과의 관계는 "자애롭고 어진 마음으로 자녀들을 부지런히 교육"했다(楓石 徐有榘, 정부인 한산 이씨)거나, 자식에게 "義로써 훈계"했다(三淵 金昌翕, 정경부인 안정 나씨)는 정도로 언급되곤 했다.[75] 이는 자녀 양육과 교육을 어머니의 역할로만 보지 않고, 집안 어른들이 아래 세대의 양육과 교육에 힘을 보탠 사실과도 관련이 깊다.

한편, 시각 이미지에서는 고려와 조선 시대에 편찬된 『父母恩重經』 수록 삽화에서 어머니가 자녀를 낳아 양육하는 일련의 행위가 잘 나타나고, 조선 시대의 풍속을 담은 그림에서도 어머니의 양육 장면이 확인된다. 임신부터 출산, 양육을 거쳐 성장한 후의 보살핌까지 차례로 나열한 『부모은중경』의 삽화[76]는 자비적이고 보시적인 관음행에 비견

74) 조지겸, 「先妣行狀(조금만 편안해도 마음에 병이 난다)」, 이건창·김만중·이이·이황 외 30명, 박석무 편역 해설, 『나의 어머니, 조선의 어머니』(현대실학사, 1998), p.135.
75) 서유구, 「本生先妣貞夫人韓山李氏祔葬誌(부녀의 직분은 오직 술빚고 밥하는 일이다)」, 이건창·김만중·이이·이황 외 30명, 박석무 편역 해설, 위의 책(1998), p.44; 김창흡, 「先妣行狀(아이들을 온전히 키우지 못하면 지하에서 만나지 맙시다)」, 이건창·김만중·이이·이황 외 30명, 박석무 편역 해설, 위의 책(1998), p.104.
76) 懷耽守護恩[이 몸을 잉태하여 지키고 보호해 주신 은혜], 臨産受苦恩[출산하실 때 고통받으시는 은혜], 生子忘憂恩[자식을 낳고 근심을 잊으시는 은혜], 咽苦吐甘恩[쓴 것은 어머니가 삼키고 단 것을 뱉어 먹이시는 은혜], 廻乾就濕恩[아이는 마른자리에 눕히고 어머니는 젖은 곳에 누우신 은혜], 乳哺養育恩[젖을 먹여 길러 주신 은혜], 洗濯不淨恩[자식의 더러운 것을 빨고 씻어 주시는 은혜], 遠行憶念恩[자식이 멀리 떠나면

되는 어머니의 은혜를 칭송하고 효행을 成佛과 극락왕생의 근본으로 권장하기 위해 시각적으로 연출한 것이다.[77] 조선 시대에 제작된 풍속화에서는 비교적 많은 양의 이미지를 확인할 수 있는데, 18세기 후반에 申漢枰이 그린 <慈母育兒>(圖3), 金弘道의 《檀園風俗圖帖》<점심>, 金得臣(1754~1822)의 《행려풍속》<새참>(1815), 馬君厚의 <春日採種>(1851년경), 19세기 말에 활동한 金俊根의 <농부 밥 먹고> 등에는 자녀에게 젖을 먹이는 어머니의 모습이 확인된다.

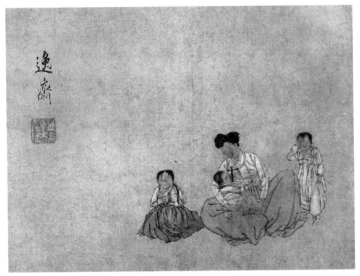

圖3 신한평 <자모육아> 18세기 후반, 종이에 수묵담채, 23.5x31cm, 간송미술관

걱정해 주시는 은혜], 爲造惡業恩[자식을 위해 마음고생 하시는 은혜/ 자식을 위해 궂은일도 마다치 않으시는 은혜], 究竟憐愍恩[끝없이 사랑하고 염려해 주시는 은혜]을 가리킨다. 편자 미상, 최은영 옮김, 『부모은중경: 대방편불보은경』(홍익출판사, 2011), pp.60-65.

77) 홍선표, 「한국미술 속의 모성상: 대모(大母)와 현모(賢母) 이미지」, 이화여자대학교박물관, 『모성 Motherhood』(2012), p.140.

'母'라는 글자가 젖을 드러낸 여자를 형상화한 것처럼,[78] 젖 먹이는 도상은 어머니의 양육을 직접적으로 보여주는 동시에 자식에 대한 母情을 드러낸다. 수유 모티프는 화조영모화에서도 활용되었는데, 일례로, 암탉이 병아리들을 돌보는 장면을 묘사한 卞相璧(1730~?)의 그림에 대해 감상평을 남긴 다산 정약용은 "애써 주림 참으며 새끼만 먹이고 (苦心忍飢渴)"라는 구절을 넣어 새끼의 먹이를 챙기는 어미 닭을 자녀를 양육하는 어머니에 빗대어 표현한 바 있다.[79]

어린아이를 씻기는 광경도 육아 장면의 하나로 그려졌다. 1796년에 제작된 『佛說大報父母恩重經』에 수록되어 있는 변상도 판화 중 <洗濯不淨恩>(圖4)에서 그 이미지가 확인되며, 그림은 남아있지 않지만 許筠(1569~1618)이 감상을 목적으로 李澄(1581~?)에게 제작하도록 한 화첩에도 "아이를 씻기는 두 여인"이 그려졌다는 기록이 있다.[80] 여인의 형상은 唐代에 활동한 周昉(730년경~800년경), 周文矩(917~975년경), 明代 궁정화가 仇英(1502~1551)이 그린 이미지에서 영향

圖4 <세탁부정은> 『불설대보부모은중경』
1796년, 목판본, 33.5x21cm, 개인소장

78) 시라카와 시즈카, 유철규 옮김, 앞의 책(2009), p.272.
79) 丁若鏞, 「題卞尙壁母鷄領子圖」, 金誠鎭 編, 『與猶堂全書』第一集詩文集; 정약용, 민족문화추진회 편, 『국역 다산시문집 Ⅲ』(민족문화추진회, 1994), pp.84-85.
80) 박효은, 「≪石農畵苑≫을 통해 본 韓·中 繪畵後援 硏究」(홍익대학교 대학원 미술사학과 박사학위논문, 2013. 8), p.248.

을 받았을 것으로 추정된다.[81]

이 밖에 집안일을 하거나 생업을 위해 일하는 어머니가 일하는 중에 자녀를 보살피는 장면도 있다. 趙榮祏(1686~1761)의 <어선도(倣唐寅筆漁船圖)>(1733)를 비롯하여 김홍도의 ≪朱夫子詩意圖屛≫(1800) <家家有廩圖>, ≪단원풍속도첩≫ <길쌈>과 <빨래터>, <행상>, <주막>, ≪행려풍속도병≫(1778) <홈쳐보기(破鞍興趣)>와 <어물장수(賣鹽婆行)>, 김득신의 <수하일가도> 등 다양한 예가 있다. 이 중 김홍도의 ≪단원풍속도첩≫ <행상>과 ≪행려풍속도병≫(1778) <어물장수(賣鹽婆行)>에서 아이를 자신의 옷 속에 넣고 업은 여인의 형상과 같이 유사한 이미지를 반복적으로 활용한 예도 확인된다.

자녀를 훌륭하게 양육한 어머니는 경수연이나 회혼연과 같이 장수를 축하하는 '수연' 관계 기록화에서 주인공으로 등장하기도 한다. 경수연은 고령의 부모를 모신 자녀들이 부모의 장수를 경하하기 위해 시행한 축하연으로, 노부모를 모신 자녀들이 행사를 준비하거나 관료들이 奉老契를 조직하여 시행했고,[82] 17세기 이후에는 왕실이 개입하면서 공적인 행사로 편입된다.[83] 관료들이 노모들을 위해 합동 잔치를 연 사례로는 1605년(선조 38) 수친계를 통해 열린 선묘조제재경수연이 주목되며, 이를 도해한 그림이 첩 또는 두루마리 형태로 다섯 점 전한

81) 周昉을 倣했다는 12세기 필자 미상의 <仕女浴兒圖>, 남송 12~13세기에 그려졌다고 전하는 周文矩 전칭의 <浴嬰仕女圖>, 명대 仇英의 ≪臨宋人畫冊≫ 중 <宮女圖>, 명대에 간행된 『顧氏畫譜』(1603)의 蘇美臣條에서 아이를 씻기는 여인의 형상이 확인된다.
82) 윤진영, 「조선시대 연회도의 유형과 회화적 특성: 관료문인(官僚文人)들의 연회도를 중심으로」, 國立國樂院, 『韓國音樂學資料叢書36: 조선시대 연회도』(민속원, 2001), p.259.
83) 최석원, 「경수연도: 수명장수를 축하하는 잔치」, 안휘준 · 민길홍 엮음, 앞의 책(2009), p.269.

다.84) 이 밖에 일곱 분의 노부인을 모셔 행사를 치룬 후 그림으로 제작한 예도 있다.85) 경수연 장면의 주인공은 장수하고 자식, 특히 아들을 낳아 훌륭하게 기른 여인들로, 경수연회를 마련한 계원들은 모친에게 절을 올리거나, 上壽를 마친 후 짝을 이루어 춤을 추는 모습으로 등장한다. 부부가 혼인하여 예순 돌이 되는 해에 다시 한 번 혼례식을 치르며 장수와 복록을 축하한 회혼례 역시 부부 두 사람이 최소한 일흔 다섯 이상을 살면서 자식은 무고하고 자손들도 번성해야만 행할 수 있는 잔치였다. 이 때문에 수연 가운데 가장 영광스럽게 여겨졌고, 자식의 입장에서도 회혼례를 열어드리는 것이 부모에게 베푸는 최고의 효도였다. 국립중앙박물관 소장의 ≪회혼례첩≫(18세기)을 보면, 전안례, 교배례, 헌수례와 연회 장면이 자세히 묘사되었는데,86) <헌수례> 장면(圖5)에서는 長子 내외로 보이는 남녀가 회혼례의 주인공인 노부부

84) 다섯 점의 <선묘조제재경수연도>는 형식에 따라 크게 두 계열로 구분된다. 먼저 홍익대학교박물관, 고려대학교박물관, 문화재연구소 소장본이 같은 모본을 베껴 그린 것으로 보이는데, 평행사선구도에 전체 화면을 다섯 장면으로 구성했다. 또한, 정면 시점을 사용하고 세 장면으로 구성한 예도 있는데, 서울역사박물관 소장의 ≪경수연도첩≫과 서울대학교 중앙도서관 귀중본실에 있는 ≪경수연첩≫이 이에 해당한다. 최석원, 위의 글(2009), pp.278-279.

85) 대표적인 예가 부산광역시립박물관이 소장한 <칠태부인경수연도>(1745년 이전)로 1691년(숙종 17)에 숙종이 재신과 종신들 가운데 모친이 일흔 살 이상인 자에게 쌀과 비단을 하사하자, 양로의 은혜를 베푼 성은에 감격한 병조판서 閔宗道 등이 성은을 빛내고 자랑하기 위해 경수연을 열고, 그 광경을 화폭에 담은 것이다. 비록 주인공인 노부인들을 묘사하지 않고 방석과 各床으로 자리만 암시했지만, 축수의 잔을 올리려는 契員과 마주보고 춤추는 두 인물을 통해 연회가 진행되고 있음을 표현했나. 최식원, 위의 글(2009), pp.283-285, 유옥경, 「朝鮮時代 宴會圖이 禮制修飾 이미지 研究」, 『美術史論壇』37(한국미술연구소, 2013), pp.108-110.

86) <전안례> 장면에서 남편은 비둘기 문양이 새겨진 几杖을 짚고 있는데, 당시 조선의 왕들은 회혼의 복록을 나라의 아름다운 祥瑞로 여겨 서인이나 벼슬아치, 부마의 회혼례에 궤장을 하사했다. 유옥경, 위의 글(2013), p.110.

에게 술잔을 올리는 모습이 간취된다. 이처럼 헌수를 통해 부모의 장수를 경하하고 해로를 비는 행위는 정약용의 「回卺宴壽樽銘」에서 "군자에게 효자 있어/ 바가지로 술 권하고(君子有孝子 酌之用匏) 우줄우줄 춤을 추며 애쓰셨다 말을 하네(蹲蹲舞我 謂我劬勞)."에서도 살펴볼 수 있다.[87]

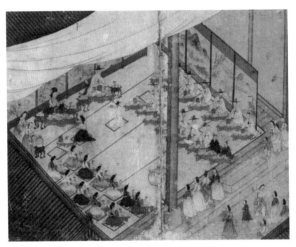

圖5 <헌수례> ≪회혼례첩≫ 18세기, 비단에 담채
33.5x45.5cm, 국립중앙박물관

이들 이미지는 경로와 효친의 의미를 고취하고 이를 후세에 전하고자 하는 교화의 뜻을 내포하고 있다. 이는 조선 후기의 문신 羅良佐(1638~1710)가 『壽章集帖』에서 이른 "근대에는 또 壽序와 壽詩가 있으니, 이는 모두 효성을 미루어 넓혀서 아름다운 덕을 찬미하여 당대에 과시하고 후세에 전하여 사람들로 하여금 이를 보고 본받아 효도에 힘

87) 丁若鏞, 「回卺宴壽樽銘」, 金誠鎭 編, 『與猶堂全書』第一集詩文集 銘; 정약용, 민족문화추진회 편, 『국역 다산시문집 5』(솔출판사, 1996(1983)), pp.225-226.

쓸 줄 알게 한다."[88]와도 상통한다. 효를 중시하고 연장자를 우대하는 풍토에서 어버이를 봉양하는 본보기로 <福川吳夫人 86세 초상>[89]과 같은 초상화가 제작되기도 했다.

근대 이전 유교적 이념에 의해 여성에게 婦와 妻, 母의 지위와 역할이 주어졌고, 여성은 며느리이자 본처, 어머니로 존재하는 한 지위와 권위를 인정받을 수 있었다. 혈통을 중시했던 체제에서 제사를 모시는 중심인물이자 혈통 계승자의 어머니에게 상당한 권한과 권력을 부여한 것으로, 그러한 구조가 여성에게 가부장제 유지에 일조하도록 유도한 측면도 간과할 수 없다.[90]

B. 근대 이행기 현모양처 사상의 등장

1. 현모양처 용어의 등장

賢母良妻[良妻賢母]는 일본에서 메이지유신 이후에 만들어진 근대어로,[91] 정치적·제도적·법률적 개혁과 내셔널 아이덴티티 구축이 가

88) 박세당, 공근식·최병준 옮김, 『국역 서계집 2』(민족문화추진회, 2006), p.150.
89) <福川吳夫人 86세 초상>의 주인공 오부인(1676~1761년 이후)은 同福吳氏 吳始績의 딸로 왕실의 종친인 밀창군 이직과 혼인하여 80대 후반까지 살았다. 그림에는 영조가 하사한 것으로 추정되는 화문석 자리와 鳩杖이 보인다. 윤진영, 「강세황 작 <복천오부인 영정(福川吳夫人影幀)>」, 『강좌미술사』27(한국불교미술사학회(한국미술사연구소), 2006), pp.272-276.
90) 조혜정, 앞의 글(1997), pp.39-40.
91) 후카야 마사시(深谷昌志)는 양처현모 개념이 1891년에 발간된 『女鑑』에서부터 의식적으로 사용되었다고 보고, 양처현모에 대해 '일본 특유의 근대화 과정이 낳은 역사적

속화된 상황에서 근대 내셔널리즘에 적합한 여성상을 지칭하는 용어로 탄생했다.[92)]

일본에서는 여성을 대상으로 한 잡지인 『女鑑』의 창간사에서 '양처현모'가 발견된다.[93)] 또한, 1899년에는 문부대신이었던 가바야마 스케노리(樺山資紀, 1837~1922)가 고등여학교령 제정 이유를 밝히면서 "건전한 중등사회는 남자 교육만으로 달성할 수 있는 것이 아니다. 현모양처와 더불어 家를 다스림으로써 사회복리를 증진할 수 있다. 따라서 고등여학교는 현모양처 될 만한 소양을 행하게 하는 데 있으므로 優美高尙한 기풍, 溫良貞淑한 자성을 함양함과 더불어 중인 이상의 생활에 필요한 학술 기예를 知得시키는 것이 필요하다."고 언급한 바 있다.[94)]

복합체'라고 정의했다. 보다 구체적으로는 '내셔널리즘의 대두를 배경으로 유교적인 것을 토대로 하면서 민중의 여성상으로부터 규제를 받으며 서구의 여상상을 굴절시키고 흡수한 복합사상'이라고 밝혔다. 후카야는 패전 후의 일본과의 단절을 설명하는 문맥 속에서 유교적 규범과의 관계를 비판적으로 검증했다. 하지만 현재는 '근대가족'과의 관련성이 더욱 지적되어 근대가족의 수입 또는 수용이 양처현모 개념 성립에 결정적인 영향을 발휘했다는 견해가 지배적이다. 飯田祐子, 「「女」を構成する軋み: 『女學雜誌』における「內助」と「女學生」」, 『コスモロジーの「近世」: 19世紀世界2』(東京: 岩波書店, 2001), pp.207-208.

92) 이성례, 「일본 근대 메이지기 인쇄 미술에 나타난 현모양처 이미지」, 『한국근현대미술사학』21(한국근현대미술사학회, 2010), p.70.

93) "女鑑은 정조와 節義 있는 일본 여자의 특성을 계발하여 세상의 良妻賢母를 양성하는 것을 취지로 한다(女鑑は貞操節義なる日本女子の特性を啓發し、以て世の良妻賢母たるものを養成するを主旨とす)."(강조는 필자) 「『女鑑』第1号 發行の趣旨」, 『女鑑』1, 1891. 8; 陳姬渶, 『東アジアの良妻賢母論: 創られた伝統』(東京: 勁草書房, 2006), p.20 재인용.

94) "健全なる中等社會は獨男子の教育を以て養成し得べきものにあらず、賢母良妻と相俟ちて善く其家を齊へ始て以て社會の福利を增進することを得べし、故に女子教育の不振は現今教育上の一大欠典と言はざるべからず …… 高等女學校の教育は其生徒をして他日中人以上の家に嫁し、賢母良妻たらしむるの素養を爲すに在り、故に優美高尙の氣風溫良貞淑の資性を涵養すると俱に、中人以上の生活に必須なる學術技芸を知得せしめんことを要す"(강조는 필자) 小山靜子, 『良妻賢母という規範』(東京: 勁草書房, 2010(1991)), pp.48-49.

50　담론과 이미지로 본 현모양처의 탄생

'양처현모'와 '현모양처'는 한동안 혼용되었는데, 1901년에 문부대
신으로 취임한 기쿠치 다이로쿠(菊池大麓, 1855~1917)가 여학교 교육의
목적을 '양처현모주의'라고 규정하면서 '양처현모'로 통일되었다. 이
처럼 양처현모가 여성의 지향점이 된 데는 청일전쟁(1894~1895)과 러
일전쟁(1904~1905)을 치르면서 가정이 '일국의 근본'으로 자리매김하
고, 여성에게 가정을 선량하게 만드는 임무를 부여했던 점도 크게 작
용했다.[95] 또한, 독일어 학자이자 교육자인 오무라 진타로(大村仁太郎,
1863~1907)나 기쿠치 다이로쿠의 후임으로 문부대신이 된 마키노 노부
아키(牧野伸顯, 1862~1949)와 같이 구미 제국과의 차별화를 강조하면서
양처현모를 일본 여성의 본분으로 규정한 예도 확인된다.[96] 양처현모
는 남편을 내조하여 입신출세를 도모하고, 自立自營의 정신으로 가사
를 총괄하고 자녀를 교양하며, 남편과 사별해도 一家를 세워 자녀를
잘 교육하고 일가의 체면을 유지하며 亡夫 및 祖父의 이름을 더럽히지
않아야 했다. 아울러 일본의 모든 남성은 병사이므로 항상 군인의 아
내와 어머니임을 인지하고 남편이나 아들이 義勇奉公하도록 담대하게
처신해야 했다.[97]

일본 여성 교육의 목표로 자리 잡은 양처현모는 공교육과 대중 매

95) 가토 치카코, 「'제국' 일본에서의 규범적 여성상의 형성: 동시대 세계와의 관계에서」,
하야카와 노리요 외, 이은주 옮김, 『동아시아의 국민국가 형성과 젠더: 여성표상을
중심으로』(소명출판, 2009), pp.84-85.
96) 大村仁太郎, 『家庭敎師としての母』(東京: 同文館, 1905), pp.1-2; 梅根悟 監修, 世界敎育史
硏究會 編, 『世界敎育史大系34: 女子敎育史』(東京: 講談社, 1977), pp.287-289; 윤소영, 「근
대국가 형성기 한·일의 '현모양처'론: 그 공통점과 차이점을 중심으로」, 『한국민족
운동사연구』44(한국민족운동사학회, 2005), pp.88-90.
97) 奈良縣磯城郡敎育會, 『時局の際して兒童訓育上注意すべき事項』(奈良: 奈良縣磯城郡敎
育會, 1905), p.65; 윤소영, 위의 글(2005), p.90 재인용.

체를 통해 가족국가 이데올로기의 전략으로 확산했고, 이를 중국과 한국이 수용했다. 중국에서는 1904년에 발행된 『女子世界』第4期에 실린 딩추워(丁初我, 1871~1930)의 「女子家庭革命說」98)과 같은 잡지 제12기에 게재된 쑤잉(蘇英)의 연설에 '賢妻良母'가 등장하며,99) 1905년 『順天時報』에 실린 「論女子敎育爲興國之本」에서도 그 용례가 확인된다.100) 1907년에는 교육 전담 중앙 부처인 學部가 「奏定女子小學堂章程」, 「奏定女子師範學堂章程」을 반포하여, 여성 교육이 국가 교육체제에 정식으로 편입되었음을 드러냈다.101) 여자 사범학당 규정은 女子小學堂의 교사 인력 양성과 가정 교육에 도움이 되게 하는데 목적이 있음을 명시했다. 현모양처 교육 목표가 정식으로 선포된 셈이다.102) 한편, 천둥위안(陳東原,

98) 丁初我,「女子家庭革命說」,『女子世界』第4期, 1904. 4; 王秀田,「20世紀初期女性話語中的 "賢妻良母"」,『石家庄學院學報』10-4(石家庄: 石家庄學院, 2008), p.89.

99) 여기에 蘇蘇女校 개학 행사에서 蘇英이 한 연설을 소개했는데, "지금 우리의 宗旨는 賢妻良母의 의존성을 탈피하여 …… 신정부를 건설하는 것이다."라고 호소했다(강조는 필자). '현모양처'를 비판적인 시각에서 바라본 것으로, 『女子世界』의 필자들은 현모양처에 대해 여성을 母와 妻의 역할에 한정하여 가정에 묶어두려는 성별 역할 분담 개념으로 이해하고 비판적인 입장을 취했다. 千聖林,「梁啓超와 『女子世界』: 20세기초 중국에서의 민족주의와 페미니즘」,『中國近現代史硏究』18(중국근현대사학회, 2003), pp.21-22.

100) "秦漢 이래로 궁정과 권문세가에서는 여자 교육이 존재한 곳도 있어 위대한 황후와 현명한 왕비들이 쓴 책이 이를 명확히 전하고 명문가의 상궁이 경전으로 삼아왔다. 그러나 이제는 士族 사이에서조차 널리 사용되지 않게 되었다. 과연 민중에게 보급되어 일반 여성들이 국가를 위해 국민을 주조하는 책임을 짊어지고 賢母良妻의 의무를 다할 것을 기대할 수 있었을까(秦漢以後、宮廷內や權門勢家では女子敎育が存在したところもあり、偉大な皇后や賢明な妃たちの著作がそれを明確に伝えて、名門の尙宮が經典としてあわせてきた。ただし、もはや士族たちのあいだですら廣まらなくなってしまった。果たして一般庶民に普及され、彼女たちは國家のために國民を鑄造する責任を担い、賢母良妻の義務を果たすことが期待できるだろうか)."(강조는 필자) 「論女子敎育爲興國之本」,『順天時報』, 光緒31年 7月 13日; 陳姃湲, 앞의 책(2006), pp.20-21 재인용.

101) 王秀田, 앞의 글(2008), p.89.

1902~1978)은 1897년에 량치차오(梁啓超, 1873~1929)가 쓴 『變法通議·論女學』에서 중국의 현모양처 여성관이 확인된다고 밝힌 바 있다. 량치차오가 주장한 여성 교육의 최종 목적은 나라를 강성하게 하고 민족을 보존하는 것으로, 이러한 목적에 도달하기 위해 여성의 경제적 독립과 현모양처가 될 수 있는 능력이 필요하다고 보았다.103) 또한, '현모양처' 혹은 '현처양모'라는 용어는 아니지만, 이와 유사한 의미를 띤 표현이 1898년에도 보인다.104) 한국에서는 『皇城新聞』 1906년 5월 8일 자에 실린 '養閨義塾 설립 취지서'에 '현모양처'가 처음 등장한다.105) 이후 일본이 패전하기 전까지 조선총독부의 공식적인 기록과 담화에서 '양처현모'가 확인되며, 신문, 잡지 등 언론 매체와 각종 문헌에서는

102) 여자 사범학당 규정에 나오는 「立學總義」의 第1節은 다음과 같다. "여자 사범학당은 女子小學堂의 교사를 양성하고 아울러 유아 보육 방법을 익힘으로써 가계에 도움이 되도록 하고 가정 교육에 도움을 주는 것을 목표로 한다." 또 「敎育總要」第一則에서는 "중국 여성의 德은 역사를 통틀어 존중하던 것이었다. 딸로서, 아내로서, 어머니로서의 도리는 여러 경전과 역사책에 드러나 있고, 옛 유가들의 저술도 분명하게 근거로 삼을 수 있다. 지금 여자 사범의 학생들을 가르칠 때도 먼저 이를 중시해야 한다."라고 규정했다. 陳東原, 송정화·최수경 옮김, 『중국, 여성 그리고 역사』(박이정, 2005), pp.459-460.

103) 陳東原, 송정화·최수경 옮김, 위의 책(2005), pp.439-445.

104) 1898년에 經正女學이 창설되고, 『女學會書塾開館章程』에는 "이 교육의 주된 요지는 倫을 근본으로 삼아 지혜의 눈을 뜨게 하고, 덕성을 길러서 신체를 건강하게 하며, 이렇게 하여 장래에 賢母가 되고, 賢婦가 되는 기초를 만들어 간다."라고 쓰여 있다. 姚毅, 「中國における賢妻良母言說と女性觀の形成」, 中國女性史硏究會 編, 『論集 中國女性史』(東京: 吉川弘文館, 1999), p.117.

105) 계몽운동가들이 설립한 양규의숙의 설립 취지서는 여자들을 모집하여 "維新의 학문과 女工의 精藝와 婦德賢哲을 교육하여 현모양처의 자질을 양성 완비"하고자 한다고 밝히고 있다. "華族及士庶女子을 募集ᄒ야 維新에 學文과 女工에 精藝와 婦德賢哲을 敎育ᄒ야 賢母良妻에 姿質을 養成完備ᄒ야 出類拔萃에 共駕于文明之界ᄒ고 勵精進就에 不立于仁隣之後ᄒ리니 此爲本塾之趣意也라 竊惟我韓有志同胞는 同心戮力實力贊成ᄒ시와 務圖本塾之振擴케ᄒ시면 不啻本塾之幸甚이라 其於邦家隆興之治에 亦爲幸甚이라 ᄒ얏더라"(강조는 필자) 「雜報: 養閨趣旨」, 『皇城新聞』, 1906. 5. 8. [3]

'현모양처'와 '양처현모'가 함께 사용되었다.[106]

용어가 고안되고 전파된 시기는 동아시아 삼국이 서구 제국주의와 자본주의 질서에 편입되기 시작한 때로, 중국에서는 청일전쟁 패배 이후 자본주의 열강에 의한 반식민지화의 위기감이 고조되고 있었다. 또한, 일본과 서구에 대한 견문이 이루어지면서 량치차오를 비롯한 몇몇 계몽사상가들은 여성 교육의 필요성을 제기했고,[107] 여학당을 중심으로 근대적 여성 교육이 이루어지기 시작했다. 한국은 1905년 11월에 체결된 을사조약의 결과로 일본의 실질적인 식민지로 전락하면서, 지식인 사이에서 국권 회복과 근대국가 건설을 위해 민중 계몽과 여성 교육의 필요성이 공론화되었다.

결국 양처현모, 현모양처, 현처양모는 형태와 의미가 완전히 같지는 않지만, 용어가 등장한 시대적 맥락과 내포한 의미에서 공통점이 발견되며, 용어의 탄생과 전파는 근대기 동아시아에서 일어난 주목할 만한 현상의 하나라고 할 수 있다.[108]

106) 실제로 신문과 잡지, 각종 문헌 기록에서 현모양처가 조금 더 높은 빈도를 보인다. 이후 해방과 6·25전쟁을 거치면서 핏줄에 큰 의미를 부여하고, 가족의 생계를 책임지며 희생하는 어머니상이 형성되면서 현모양처라는 용어로 정착한 것 같다.

107) 량치차오는 인간을 '이익을 낳는 생산자'와 '이익을 나누는 소비자'로 구분하고, 중국인의 절반을 차지하는 여자는 남자가 벌어다 주는 것으로 생계를 유지해 왔기 때문에 동물과 노예처럼 남자의 억압 속에서 살아왔다고 말했다. 그는 이것이 여자가 천대받고 교육받을 기회를 얻지 못한 풍토에서 기인했다고 보고, '女子無才便是德'이라는 여성관을 비판하고 女學論을 제창했다. 즉 국력을 강화하고 민족문화의 진화를 위해 여성 교육을 장려하며, 자녀 교육을 위해 어머니 교육을 시행해야 한다고 주장한 것이다. 小野和子, 李東潤 譯, 『現代中國女性史』(正字社, 1985), pp.45-48.

108) 陳姬媛, 앞의 책(2006), pp.21-23.

2. 현모양처 개념의 논의

동아시아 삼국의 근대 이행기에 등장한 현모양처 사상은 대한제국 기인 1906년부터 그 용례가 확인된다. 현모양처 사상이 국내에 출현한 경로는 크게 두 가지로 나뉜다. 먼저 '구국'이라는 국가와 민족의 틀에서 형성된 근대사상이라고 보는 견해가 있다. 문명개화된 새로운 국가를 건설하기 위해 대중 계몽의 필요성이 제기되고, 일본의 한국 침략 야욕에 대항하여 국권 회복 운동이 전개된 상황에서 여성에 대해서도 가정 교육을 담당하는 어머니와 가정을 운영하는 아내, 경제활동자의 모습을 강조했다는 주장이다.109) 또한, 일본 여성 교육을 수용하는 과정에서 현모양처 사상을 받아들이게 되었다는 주장도 있다. 갑오개혁 시기부터 일본 여성 교육에 관심을 갖고 일본으로 여자 유학생을 파견하고, 일본에서 교육자를 초빙하여 여학교를 세운 사실을 근거로 한다.110) 예를 들어, 엄비가 주도하여 세운 여학교의 하나인 명신여학교 (이후 숙명으로 개칭)도 일본식 교육을 표방하며 후치자와 노에(淵澤能惠, 1850~1936)를 학감으로 초빙했고, 1906년에 설립된 양규의숙의 교과목과 학생들의 복장도 일본 여학교의 교과 내용과 복식을 모방하여 제정했다.111)

이렇게 현모양처는 개화기 지식인은 물론 국권을 피탈당한 이후에

109) 이형랑, 「근대이행기 조선의 여성교육론」, 하야카와 노리요 외, 이은주 옮김, 앞의 책(2009), pp.131-152 참조.
110) 윤소영, 앞의 글(2005), pp.100-104.
111) 최은희, 추계 최은희 문화사업회 편, 『(추계 최은희 전집4) 한국 개화여성 열전』(朝鮮日報社, 1991), pp.130-131; 「雜報: 養閨義塾衣制」, 『萬歲報』, 1906. 7. 4. [3]; 윤소영, 위의 글(2005), pp.103-104.

도 조선총독부의 정책 기조 속에서 바람직한 여성상으로 규정되어 자리 잡게 된다. 하지만 그 의미가 일정한 형태로 정형화되고 고정된 상태로 쓰인 것은 아니었고, 성이나 세대, 계급, 사회적 지위, 이념 등에 따라 현모양처를 이해하고 해석하는 방식이 달랐다. 이에 대해 김경일은 현모양처 개념을 보수주의와 자유주의, 급진주의, 사회주의·공산주의의 시각에서 검토했고,[112] 김경애는 양주동(1903~1977), 이돈화(1884~1950), 이훈구(1896~1961), 오상준(1883~1947), 조동식(1887~1969), 민태원(1894~1935), 신일용(1894~?), 白波, 一笑, 함상훈(1903~1977), 신남철(1903~?) 등 일제 강점기의 남성 지식인들이 현모양처론과 현모양처 교육에 앞장선 학교 교육을 비판한 언설들을 분석했다.[113] 일제 강점기 대부분의 남성 지식인이 현모양처론을 옹호하며 이를 여성들이 체화하도록 종용했지만, 현모양처론에 대해 근대적이지 못하다고 판단한 남성

112) 여성이 어머니와 아내로서의 직무를 수행하는 데 적합하도록 태어났다고 본 보수주의는 현모양처를 여성의 본성으로 강조했다. 자유주의자들은 여성의 인격적 자각과 개성 존중을 주장하면서 다른 한편으로 현모양처 사상을 암묵적으로 지지하거나 지향하는 경향을 보였다. 급진주의자들은 여성의 인격과 개성의 독립을 인정하면서 동시에 현모양처 사상을 비판하고 부정하는 태도를 취했다. 이들은 현모양처 사상을 주입하는 제도적 통로로 학교 교육을 지목했다. 사회주의와 공산주의자들도 급진주의와 마찬가지로 현모양처 사상에 대해서는 비판적인 입장을 견지했다. 그들은 사회 혹은 국가라는 거시적 맥락에서 현모양처 사상을 계급적 관점에서 이해했고, 여성 억압과 희생에 봉사한 현모양처 사상을 파괴하고 여성을 해방할 것을 역설했다. 김경일, 앞의 책(2012), pp.235-264.

113) 여자 교육이 "지배 계급인 남자의 이상과 이익을 프로파간다"하는 것으로 전락하고, 양처현모주의 교육을 통해 여성을 "공손한 노예"로 만들어냈다고 비판했던 백파를 비롯한 사회주의 계열의 인사들과 일부 천도교도를 포함한 민족주의자들은 현모양처론을 비판했다. 그들은 여성이 교육을 통해 능력을 기르고 이를 바탕으로 사회 참여와 경제적 독립을 꾀해야 하며, 여성 해방을 위해 사회를 개혁해야 한다고 주장했다. 김경애, 「현모양처론에 대한 근대 남성지식인의 비판 담론」, 『아시아여성연구』48-2(숙명여자대학교 아시아여성연구소, 2009), pp.102-110.

들도 존재했던 것이다.

또한, 나혜석(1896~1948)과 같이 현모양처를 비판한 여성도 있었다. 그는 "良夫賢父의 교육법"은 들어보지도 못했고, 여자에 限하여 附屬物된 교육주의로서 여자를 노예로 만들 수 있다고 주장하며 현모양처 이데올로기를 향해 직격탄을 날린 바 있다.[114] 나혜석은 현모양처와 '이상적 부인'을 대치하여 전자를 극복하고 후자를 지향하기 위해 "지능을 확충하며 자기의 노력으로 책임을 다하여 본분을 완수하며, 更히 事에 當하여 物에 觸하여 연구하고 수양하며, 양심의 발전으로 理想에 근접"케 해야 한다고 말했다.[115] 이상적 부인은 삽화 <김일엽의 하루>(1920)에서 김일엽을 통해 구현했다. 김일엽은 밤 열두시까지 책을 읽고, 밥을 지으면서 시를 짓고, 바느질을 하면서 머리로는 신여성의 앞날을 걱정하고, 밤새 원고를 쓰는 등 가정생활과 사회 활동을 함께 행하는 여성으로 표현되었다. 이것은 현모양처의 직무와 사회 참여가 갈등을 일으키지 않고 병행할 수 있다는 인식을 드러내기도 한다.[116] 나혜석은 앞서 1918년에 발표한 소설 『경희』에서도 주인공 경희를 통해 "여편네가 여편네 할 일을 하는 것"을 당연히 여겨서 집안일을 완벽히 해내고, 여자도 공부하면 돈을 벌 수 있음을 강조하며 여성도 남성과 동등하게 인간적 권리를 가진 존재임을 피력한 바 있다.[117]

현모양처를 향한 복합적인 시선은 현모양처가 복잡다단한 의미를

114) 羅蕙錫, 「理想的婦人」, 『學之光』(1914. 12), p.13.
115) 羅蕙錫, 위의 글(1914), p.14; 김경일, 앞의 책(2012), pp.252-253 재인용.
116) 이 같은 생각은 나혜석의 「離婚告白狀, 靑邱氏에게」(『三千里』, 1934. 8)에서도 확인된다. 그는 자신은 늘 현모양처였다고 강조하면서, 남편이 이혼하지 않는다면 앞으로도 현모양처가 될 것이라고 약속했다. 김경애, 앞의 글(2009), p.110.
117) 晶月, 「경희(小說)」, 『女子界』(1918. 3), pp.59-74.

내포하고 있음을 뜻한다. 현재까지 현모양처로 재현된 여성상은 모유수유 또는 집안일을 하는 여성과 같이 몇 가지 유형에 국한하여 다루어졌고, 표면적으로 드러난 조형적 특징 정도만 언급되곤 했다. 하지만 현모양처 담론이 시기별로 다른 형태로 수렴되어 전개되었음을 고려할 때, 이러한 논의는 현모양처 이미지가 담고 있는 다종다양한 의미에 다가가는 시도를 차단할 위험이 있다. 이에 이 책에서는 현모양처와 관련한 다양한 언설을 토대로 담론을 네 가지 유형으로 구분하고자 한다.

현모양처는 국민을 양성하는 현모와 신가정의 안주인인 양처로 대별된다. 여성은 차세대 국민을 출산하고 양육하여 사회와 국가에 유용한 인적자원으로 제공하고, 국가를 유지하는 기초 단위인 신가정을 운영함으로써 국민의 의무를 다할 수 있었다. 이를 위해서 근대적 교육을 통해 자녀 양육과 가정 운영 방식을 배우고, 결혼한 후에 가정 안에서 자신의 잠재 능력을 발휘해야 했다. 즉 현모양처는 자녀와 남편과의 관계에서 성립하는 여성상이며, 부자 중심의 가족 윤리가 부부 중심의 가족 윤리로 전환된 근대가족의 특징을 담아낸다. 책에서는 이를 염두에 두고 현모양처를 향한 인식의 흐름을 통해 근대기 바람직한 여성상의 추이를 짚어볼 것이다. 또한, 가문의 일원에서 가정의 일원으로 바뀌는 과정을 집중적으로 고찰하여 현모양처가 국가의 요구를 반영한 여성 국민상이라는 점을 밝히도록 하겠다.

현모양처가 수행한 직무의 범위가 넓은 만큼 그 성격을 규명하는 과정에서 현모양처에 대한 고정관념, 즉 수동적이며 억압의 대상이라는 평가에서 조금은 벗어난 판단이 가능해질 것이다. 물론 이러한 해

석에는 전통적 가족 개념에서 집이 혈연, 가풍, 가부장 등을 상징하며 부계친족 공동체의 공간으로 존재했던 것과 달리, 신가정이 현모양처에 의해 만들어진 공간이라는 점도 힘을 보탠다. 현모양처 이미지를 다양한 맥락에서 살펴봄으로써 근대 이행기에 계몽의 대상이었던 여성이 근대국가의 일원으로 자리 잡는 현상에 접근하겠다.

제 3 장
근대기 가족 제도와 현모양처 담론

근대기 가족 제도와 현모양처 담론

　'가족'은 가장 기초적인 인간관계이면서 사회 공통의 지향점과 문화 규범을 배우며 사회를 결속하여 유지하도록 하는 기본 단위다. 근대 이전 예교적 가족 질서 속에서 가족적 가치 질서는 가족 내부의 관계는 물론 사회적 삶 일반을 규정하는 가치체계로 작용했다.[118] 하지만 근대기에 국민국가를 형성하는 과정에서 기존의 가족 제도와 규범은 가족 구성원을 속박하고 민족과 나라에 위기를 초래한 근본 원인으로 규정되었고, 가족 제도 및 규범의 재편과 가족 구조의 재구성이 주요 과제로 대두했다. 그 과정에서 여성 억압의 사례가 공론화되고, 여성의 권리와 평등에 대한 논의가 이루어졌다. 그렇지만 담론의 대부분은

118) 김원식, 「동아시아의 가족주의 전통과 근대적 주체의 형성: 동아시아 민주주의론의 모색을 위하여」, 권용혁 외, 『한·중·일 3국 가족의 의사소통 구조 비교』(이학사, 2004), p.74.

과부 재가, 축첩 폐지, 조혼 폐지와 같은 가족과 모성의 틀 안에서 접근된다. 이는 여권 신장이 여성을 독립된 의식적 개체로 상정하고 전개된 것이 아닌 국력 배양과 결부된 범위에 한정되었음을 시사한다.[119]

대한제국이 일본의 식민지로 전락한 이후에는 이에(家) 제도에 바탕을 둔 가족 제도가 이식되면서 가족의 기능과 규범이 바뀌었고, 근대 가족의 안식처로서 근대 가정이 대두했다. 근대 가정은 현모양처라는 여성상과 결부되어 식민지 조선 사회에 뿌리내렸다.

A. 가족 제도의 가치 변화

1. 근대가족 개념의 대두와 가정의 탄생

가정은 서구에서 근대국가를 형성하는 과정에서 국가를 구성하는 최소 단위이자, 시장경제 원리가 작동하는 산업 사회에 가장 효율적인 시스템으로 산출된 것이다. 이 같은 성격은 근대 이전 가족이 노예, 재산, 주거 등 경제적 의미가 내포된 공동체의 성격을 강하게 띠었던 것과 구별된다.[120] 고대의 노예나 중세의 농노가 가족원으로 포함된 것

119) 김경일, 「한국 근대 사회의 형성에서 전통과 근대: 가족과 여성 관념을 중심으로」, 『사회와 역사』54(한국사회사학회, 1998), p.17.
120) 이것은 가족을 지칭하는 '패밀리(family)'의 어원에서도 확인된다. 패밀리의 어원은 라틴어 파밀리아(familia)로 노예나 하인, (재산을 뜻하는 라틴어 파물러스(famulus)에서 유래했다. 이 단어는 가장을 제외한 같은 공간을 점유하는 구성원을 의미하며 가족이 가부장적 재산권에서 유래했음을 드러낸다. 이태훈, 「가족의 시간성과 가정의 공간성」, 『동아시아 문화와 사상』5(동아시아문화포럼, 2000), p.88.

도 가족이 사회적 생산의 기본 단위로 존재했기 때문이다.121) 하지만 생산이 사회로 이전된 근대 산업 구조에서는 가정이 소비, 자녀의 사회화, 정신적 긴장을 해소하는 공간으로 바뀌었고,122) 남성은 사회에서 노동을 하여 가족의 생계를 부양하고 여성은 가정에서 가사노동과 자녀 양육을 전담하게 되었다. 이와 같은 근대적 가족이론의 전형은 독일의 철학자 헤겔(Hegel, Georg Wilhelm Friedrich, 1770~1831)의 가족이론에서 찾을 수 있다. 헤겔은 혼인이라는 인륜적 제도를 통해 동등하게 결합한 일부일처와 그들의 자녀로 구성된 가족을 기본적인 가족 형태로 간주했다. 그는 남성이 사회에서 노동을 통해 가족원의 생계를 책임지고 가족재산을 관리하며 타인에 대해 가족을 대표하는 가장이 된다고 보았다. 이는 산업 사회 이후 핵가족의 역할 분담론을 대변한다.123) 주체성을 근대의 원리로 본 헤겔은 시민사회와 국가, 가족에서 근대적 주체의 형성과 주체성의 실현 계기를 찾았고, 그의 견해는 근대국가 건설의 자양분을 가정에서 찾은 동아시아 각국에서 상당한 영향력을 발휘했다.

동아시아에서는 일본이 가장 먼저 근대화 계획의 하나로 이 같은 가족 개념을 받아들였다. 근대 이전의 가족은 公私의 성격을 겸비하면서, 가내영역과 공공영역이 미분화된 상태였다. 하지만 메이지 유신 이후 사회적 변화와 더불어 가내영역과 공공영역의 분리가 이루어졌다.124)

121) 권용혁, 앞의 책(2012), p.99.
122) Ruth Schwartz Cowan, "The "Industrial Revolution" in the Home: Household Technology and Social Change in the 20th Century," *Technology and Culture*, 17:1(1976), p.2.
123) 권용혁, 앞의 책(2012), pp.90-95.
124) 이윤주, 「근대 가정 이데올로기에 나타난 여성상 연구: '가정적 여성' 표상을 중심으로」(전북대학교 대학원 일어일문학과 박사학위논문, 2015. 2), p.42.

가문 및 일족 중심의 가족 제도를 대신하여 사랑과 결혼에 일치를 전제로 한 일부일처 중심의 가정이 들어섰고, 가정은 근대국가 형성과 연계되어 국가를 구성하는 최소 단위로 인식되었다. 근대 국민국가 형성을 기획한 메이지 정부는 '이에'를 기반으로 한 국가상을 구상하면서 천황과 국민의 관계를 부모와 자식의 관계로 추론하는 작업을 시도했다. 이에 따라 중세 무사계층에서 형성되기 시작하여 에도 시대에 일반 농민에까지 확대된 이에 제도가 더욱 강화되었고,[125] 충효일체의 가족국가관에 입각하여 천황에 대한 '충'과 부모에 대한 '효'의 관계가 다시금 정립되었다.[126] 본래 유교에서 충은 자기의 소임을 다한다는 자아 성찰의 개념으로 부모에 대한 효보다 열위에 있었다. 하지만 『한비자』에 이르러 그 의미가 군주에 대한 충성으로 바뀌었고,[127] 메이지

125) 오치아이 에미코(落合惠美子)는 '이에=근대가족'이라고 단언한 우에노 치즈코(上野千鶴子)의 주장에 대해 역사 인식에서 실패한 의견으로 평가했다. 오치아이 에미코는 "오늘날의 학설에 따르면, 이에는 헤이안(平安) 말 律令制度가 해체되고 관직이 세습 대상이 된 것과 나란히 귀족이나 무사계층에서 성립되었"고 "무사계층의 이에는 惣領制로 발전하여, 남북조 시대에는 長子 단독상속으로 이행하여 家業, 家産, 家名을 계승하는 전형적인 이에가 확립되었다."고 말했다. 아울러 "도쿠가와 막부 시대에는 이에를 단위로 한 사회 질서가 편성되면서 17세기 후기부터 18세기에 걸쳐 농민 사이에서도 이에가 광범위하게 나타났다."고 밝혔다. 오치아이 에미코(落合惠美子), 전미경 옮김, 『근대가족, 길모퉁이를 돌아서다(近代家族の曲がり角)』(동국대학교출판부, 2012), pp.41-42; 이에의 성립 과정은 가부장권 강화와 연결된다. 그것은 경영체로서의 '이에'가 성립함으로써 그 토대가 마련되었고, 소농사회의 성립으로 농민 경영이 안정됨에 따라 일반화되었다. 미야지마 히로시(宮嶋博史), 『미야지마 히로시, 나의 한국사 공부』(너머북스, 2013), pp.78-80.
126) 메이지 정부에 출사한 유학자 모토다 나가자네(元田永孚)는 1879년에 제출한 『教學大旨』에서 천황에 대한 '충'은 부모에 대한 '효'에 해당한다고 강조했다. 이때까지는 효가 충보다 우위에 있었는데, 이 둘의 위계는 그가 1882년에 쓴 『幼學綱要』에서 역전된다. 또한, 별개의 개념인 충과 효가 '충효'라는 한 단어가 되면서 하나의 개념으로 만들어졌다. 우에노 치즈코, 이미지문화연구소 옮김, 『근대가족의 성립과 종언』(당대, 2009), pp.91-95.
127) 『한비자』 제20편인 '충효'편 첫머리에 보이는 孝悌忠順은 유교의 핵심 개념인 효행

정부는 『한비자』에서 기원한 법가의 원리를 따랐다. 이러한 시도는 教育勅語가 공포된 이후에도 계속되어 이노우에 데쓰지로(井上哲次郎)는 『勅語衍義』(1891)에서 "군주[國君]의 臣民이라는 것은 부모의 자손이라는 것과 같다."[128]고 주장하기에 이른다.

한편, 가정은 가족을 근대화하는 과정에서 이데올로기로서 가족을 교정하는 공간으로 주목받는다.[129] 가정과 국가 간에 상호관계성이 구축되면서 가정 개념이 급속도로 퍼졌고, 그 용례는 1870년대부터 확인된다. 1873년 문부성 布達 제125호에 "아동과 가정의 교육을 돕기 위해(幼童家庭ノ教育ヲ助ル爲メ二)"라는 구절이 보이고,[130] 1876년에는 후쿠자와 유키치(福澤諭吉, 1835~1901)가 가정을 전면에 내건 잡지 『家庭叢談』을 창간했다. 하지만 그것이 서양식 '홈(home)' 관념과 겹치면서 퍼진 것은 『女學雜誌』제5호(1885) 「부인의 지위(下)」에 잡지 편집자 이와모토 요시하루(嚴本善治, 1863~1942)가 "해피 홈(ハッピー、ホーム)"이라는 표현을 쓴 무렵부터다. 다만 이때는 "해피 홈"을 "행복한 가족(幸なる家族)"이라고 옮겼고, 가정은 시간이 조금 더 흐른 후에 정착했다.[131] 『여학잡지』제96호(1888)의 사설 「일본의 가족(제1) 일가의 화락단란」에서도

과 공손, 충실함, 신뢰를 뜻하는 '효제충신'과 발음은 비슷하지만, 그 뜻이 전혀 다르다. '충순'은 군주에 대한 신하의 복종을 강요하는 규범으로, '충'은 군주에 대한 충성, '순'은 군주의 명령에 대한 순종을 의미한다. 배병삼, 『우리에게 유교란 무엇인가』(녹색평론사, 2012), pp.70-71.

128) 井上哲次郎, 『勅語衍義』卷上(東京: 哲眼社 外, 1891), pp.10-11.

129) 이윤주, 앞의 글(2015), p.189.

130) 棚橋美代子・小山明, 「月刊繪本『キンダーブック』發刊の背景: 日本における幼稚園の成立と關って」, 『發達教育學部紀要』9(京都女子大學發達教育學部, 2013), p.96.

131) 嚴本善治, 「婦人の地位(下)」, 『女學雜誌』5(1885. 9), p.3; 가토 슈이치, 서호철 옮김, 『'연애결혼'은 무엇을 가져왔는가: 성도덕과 우생결혼의 100년간』(도서출판 小花, 2013), p.58.

'홈'은 가족에 근접하며,[132] 글에는 '家庭'이라는 용어도 보이지만, 후리가나(振り仮名)를 'いへのうち' 즉 '家內'로 읽고 있다.[133] 이와모토 요시하루는 1888년 2월부터 3월까지 『여학잡지』에 사설 「일본의 가족」을 연재하며, 부부의 사랑이 一家

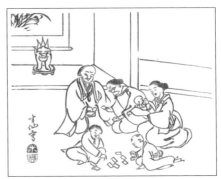

圖6 <「일본의 가족(제5)」 게재 삽화>
『여학잡지』(1888)

和樂의 근본이고, 가족 구성원이 서로 사랑하는 홈을 만들어야 한다고 주장했다.[134] 글에는 가장을 포함한 온가족이 함께 단란한 시간을 보내는 장면의 삽화가 게재되기도 했다(圖6). 갓난아이를 안고 있는 어머니를 비롯하여 百人一首를 읊고 있는 가장과 가루타(カルタ)를 하는 두 아이, 할머니가 거실에 모여 있는 광경은 그 자체로 계몽의 의미를 드러낸다.[135]

가정이 '홈'의 번역어로 출현한 예는 1890년에 이와모토 요시하루의

132) "英米の國語にホームと云る文字あり或人之を佛蘭西語に譯せんとするに適當の文字なしと云へり吾人之を我國の語ばに適譯せんとするに亦同樣の遺憾なきを得ず然れども假に之を言はば盖し家族と云へるものゝ如きか" 巖本善治,「日本の家族(第一) 一家の和樂團欒」,『女學雜誌』96(1888. 2), p.2.

133) 巖本善治,「日本の家族(第一) 一家の和樂團欒」,『女學雜誌』96(1888. 2), p.2.

134) 巖本善治,「日本の家族(第一) 一家の和樂團欒」,『女學雜誌』96(1888. 2), pp.1-4; 巖本善治,「日本の家族(第二) 日本に幸福なる家族少なし」,『女學雜誌』97(1888. 2), pp.1-4; 巖本善治,「日本の家族(第三) 和樂なき家族より起る害毒」,『女學雜誌』98(1888. 2), pp.1-5; 巖本善治,「日本の家族(第四) 之を幸福にするの策(上)」,『女學雜誌』99(1888. 3), pp.1-5; 巖本善治,「日本の家族(第五) 之を幸福にするの策(下)」,『女學雜誌』100(1888. 3), pp.1-5; 巖本善治,「日本の家族(第六) 家族幸福の大根底」,『女學雜誌』101(1888. 3), pp.1-5; 巖本善治,「日本の家族(第七) 一家族の女王」,『女學雜誌』102(1888. 3), pp.1-5.

135) 巖本善治,「日本の家族(第五) 之を幸福にするの策(下)」,『女學雜誌』100(1888. 3), p.1.

아내인 와카마쓰 시즈코(若松賤子)가 프랜시스 호지슨 버넷(Frances Eliza Hodgson Burnett)의 소설 『*Little Lord Fauntleroy*』(1886)를 번역하여 연재한 『小公子』[136]에서 확인되며,[137] 1893년에 히데카(秀香)가 쓴 「결혼 후의 행복」에서도 "가정(홈, ホーム)"이라는 표현이 보인다.[138] 하지만 1904년에 고지마 초수이(小島鳥水)가 쓴 「확산되는 홈」에서 "가정이라는 당시 특히 유행한 신조어는 처음에 누군가가 영어의 홈을 번역하면서 성립되었다고 들었는데, 홈이라고 하면 폭이 더 넓어지고 가정이라고 하면 갑자기 좁고 답답해"진다고 언급한 것처럼 이때까지도 '가정'과 '홈'의 의미가 완전히 일치한 것은 아니었다.[139]

가정 이미지를 표준화하여 보급하는 데는 활자 미디어가 중요한 역할을 했다. 도쿠토미 소호(德富蘇峰, 1863~1957)가 창간한 『국민의 벗(國民之友)』(1887~1898)과 자매지 『家庭雜誌』(1892~1898)에 가정과 관련한 논설이 자주 실렸고, 『太陽』(1895~1928), 『中央公論』(1887~)도 새로운 가정의 모습을 모색하는 기사를 게재했다. 또 『가정잡지』나 사회주의자 사카이 도시히코(堺利彦, 1871~1933)가 발행한 『家庭雜誌』(1903~1907), 『가정의 벗(家庭之友)』(1903~ , 1908년에 『부인의 벗(婦人之友)』으로 개칭)과 같이 가정은 잡지명으로 등장했다. 언론은 가정에 대해 "자애로운 부모, 사이좋은 형제, 사이좋은 부부"가 있는 "지상 천국"[140]으로 "남편은 집

136) 와카마쓰 시즈코는 남편이 발행한 『女學雜誌』에 1890년 8월부터 1892년 1월까지 45회에 걸쳐(제227호~제299호) 『小公子』를 연재했다.
137) 사와야마 미가코, 이은주 옮김, 『육아의 탄생』(소명출판, 2014), p.61.
138) 秀香女史, 「結婚後の幸福」, 『家庭雜誌』15(1893. 10), p.4.
139) "家庭と言う當節殊に流行の新語は、初め誰かが英語のホームを譯したのなりとか承はり候へ共、氣の故か、ホームというと、世間が廣くなり、家庭といふと、頓にせせこましくて、少しく臀を張れば" 小島鳥水, 「宏大なるホーム」, 『手紙雜誌』108(1904. 11), p.42.

밖을 나가서도 집을 잊지 않고, 아내는 남편의 안전을 기원하며, 자제 또한 부형을 그리워"[141]한다고 묘사했다.

이와 같은 가정은 애정을 기반으로 한 일부일처를 중심으로 구성된다. 이를 위해 남녀 간의 자유로운 교제와 평등한 관계를 강조했고, 연애결혼을 개인과 가정, 국가를 잇는 중요한 매개 고리로 간주했다.[142] 이와 더불어 남편은 고용인, 부인은 무직의 주부로 성별 역할 분담이 되어 있는 도시 근로자 세대라는 조건이 전제되고, 가족 구성원의 정서적 유대에 높은 가치가 부여되었다. 이것은 '가업'이라는 제도적 기반 위에 있던 전통가족과 달리 도시의 가족 구성원이 공동 생업이나 공동 재산을 상실하고 개인화된 상황과 관련이 있다.[143] 또 전제 군주국의 주인과 가신 같은 관계에 있던 부부 관계를 꼬집거나,[144] 서양의 가정문화와 서양 남성을 이상화하며[145] 가정의 이미지를 구축하고자 한 시도도 확인된다.

가정 개념을 대중에 전파하고 가치관의 변화를 이끄는 데는 가정소설도 상당한 역할을 했다.[146] 가정소설은 1900년대를 전후하여 도시 중산계급뿐 아니라, 계층을 초월하여 인기를 얻는데, 그 견인차 구실을

140) 鐵斧生,「論說: 家庭の福音」,『家庭雜誌』24(1894. 2), p.3.
141) やぎ生,「樂しき家庭」,『家庭雜誌』26(1894. 3), p.38.
142) 서지영,『역사에 사랑을 묻다: 한국 문화와 사랑의 계보학』(이숲, 2011), p.133.
143) 우에노 치즈코, 이미지문화연구소 옮김, 앞의 책(2009), pp.130-132.
144) 九溟生,「論說: 現今の家庭」,『家庭雜誌』1(1892. 9), p.3.
145) 咄々居士,「貴女諸君に告ぐ」,『日本之女學』11(1888. 7), pp.21-25.
146) '일본 가정의 읽을거리, 가정에서 읽힐 만한 소설' 또는 '가정생활에서 취재한 것'을 의미하는 가정소설은 도덕의 승리, 행복한 결말을 추구한다. 홍선영,「한·일 근대문화 속의 <가정>: 1910년대 가정소설, 가정극, 가정박람회를 중심으로」,『日本文化學報』22(한국일본문화학회, 2004), pp.245-246.

했던 것이 신문, 연극, 독자가 결합한 신문저널리즘이었다.[147] 이러한 흐름은 대한제국의 주권을 침탈한 이후 식민지 조선에도 이어졌다.

2. 근대가족 개념의 수용

봉건적 가족 제도에서 명확히 드러나는 특징 중 하나는 가장이 가족 구성원에 대해 강력한 권한을 가지고 지배하는 가부장제이다. 가부장제는 종법제를 바탕으로 고착되었다. 적장자 상속제를 골간으로 하는 종법제는 부권 강화와 부계 혈족의 결속을 다지는 수단이 되었고, 모계 쪽의 권한을 배제하여 여성의 지위를 남성에게 종속시켰다.[148] 종법이 강화된 17세기 중반 이후에는 친족 구조가 부계 혈연 중심으로 바뀌고, 부모와 장남 간의 관계가 중요하게 대두했다.[149] 부계제를 강화하는 과정에서 여성은 자원 분배에서 배제되었고, 내외법과 재가 금지, 칠거지악 등이 활용되었으며, 이러한 구조는 18세기 말을 지나면서 사회 전 계층으로 확대되었다.[150]

147) 이희정, 『한국 근대소설의 형성과 『매일신보』』(소명출판, 2008), p.115.
148) 이상화, 「중국의 가부장제와 공·사 영역에 관한 고찰」, 『여성학논집』14·15(이화여자대학교 한국여성연구원, 1998), p.209.
149) 신라 시대에 부계제도로 기틀을 잡은 친족 제도는 고려 시대에 가부장제를 바탕으로 한 제도로 출발했고, 유교적 친족 제도를 모형으로 채택한 이후 가부장제를 강화하는 방향으로 전개되었다. 다만 적장자 계승으로 이어지는 제사 상속제와 유교적 제례는 제정되지 않았고, 조선 전기에도 壻留婦家라 하여 혼인을 하고 장기간 처가에서 거주하다가 남편 측 집으로 건너갔다. 재산 상속도 적자에 관해서는 남녀차별 없이 행해져서 모계 혈연도 부계 혈연과 똑같이 중시되었다. 하지만 가계와 지위를 계승하는 부자 관계가 가족 관계의 숭심축이 되면서 제사상속노 상남봉사, 결혼 후 거주 형태도 夫系 居住로 변해간다. 최홍기, 앞의 책(2006), p.58; 권용혁, 앞의 책(2012), p.158.
150) 부계 혈연관계의 중요성이 높아지는 가운데 동족 결합도 강화되어, 세를 과시하기

가문의 존속과 계승을 우선시하고, 가장이 가족원을 통솔한 가족 제도는 근대 이행기에 변화를 맞는다. 종래의 가족 제도에 대해 부국강병과 실력 양성에 장애가 된다는 공감대가 형성되었고, 수직적인 가족 구조와 가족주의 타파가 문명사회 진입의 선결 과제로 인식되었다. 이렇게 가족 제도 개혁을 사회 변혁과 국난 극복을 위한 토대로 본 것은 중국의 淸末民國初의 상황과 유사하다. 중국에서 수천 년간 유지된 봉건이데올로기는 봉건 왕조의 몰락과 함께 위기에 직면했고, 가족과 관련한 담론도 '전통에 대한 부정'이라는 측면에서 전개되었다.151) 전통적 가족 제도에 대한 비판에는 중국 문명을 신무기로 패퇴시킨 서구적 근대에 대한 선망이 반영되기도 했다.

가족 제도 개혁을 민족과 국가의 위기를 타개하기 위한 방안으로 접근했던 국내에서도 1906년경 '가정'이라는 용어와 개념이 출현했다. 이 시기는 을사늑약(1905) 체결 이후, 일본이 통감부를 통해 대한제국

위한 족보가 본격적으로 만들어졌다. 또한, 사대부가에서는 여훈서와 가훈서를 만들어서 家內 규범을 강화하고자 했다. 미야지마 히로시(宮嶋博史), 陳商元 옮김, 「동아시아 小農社會의 형성」, 『인문과학연구』5(동아대학교 인문과학대학 인문과학연구소, 1999), pp.163-164.

151) 청 말 무정부주의자들은 君權=父權, 反國家=反家庭이라는 논리 아래 전통문화에 보이는 전제적, 봉건적 요소를 비판했다. 그들은 '가족'을 권력관계가 발생하는 기본 단위로 인식하고, 가족과 가족 제도를 둘러싼 사회문화적 환경에 대해서도 지적했다. 민국 성립 이후에도 장캉후(江亢虎)의 無家庭主義와 스푸(師復)의 廢家族主義 등 무정부주의자들에 의한 가족해체 주장은 계속된다. 무정부주의자들에 앞서 일부 여성운동가들도 단편 문장을 통해 가족혁명을 주장했고, 청 말의 사상가 캉유웨이(康有爲, 1858~1927)도 『天義』나 『新世紀』보다 몇 년 앞서 저술한 『大同書』에서 가족을 인류 고통의 근원 중 하나로 정의한 바 있다. 조세현, 「淸末民國初 無政府主義와 家族革命論」, 『中國現代史硏究』8(한국중국근현대사학회, 1999), pp.60-68; 김지선, 「중국 근대에서 가족이라는 문제: 30년대 신문·잡지·소설에 반영된 가족관을 중심으로」, 『중국학보』49(한국중국학회, 2004), p.281.

의 국정에 관여하기 시작한 무렵이다. 가정이라는 용어는 保國을 목표로 제작된 『가뎡잡지』[152) 소개 광고를 비롯하여 가정 위생이나 가정 교육의 중요성을 언급한 글에서 나타난다.[153) 당시 지식인들은 사회나 국가가 무수한 가정의 합으로 이루어진 만큼 가정 개량을 통해 나라를 보호하고 지키자는 의식을 드러냈다.[154) 『가뎡잡지』도 개화한 가정이 많아질수록 나라를 구할 영웅호걸이 많아진다는 전제하에 각 가정이 묵은 습관을 고치고 개화된 풍습 전파에 앞장설 것을 촉구했다. 즉 가정을 개량하여 폐단을 없애고, 근대적 가치를 사회의 최소 단위인 가정에 주입하여 '근대성'이 사회에 안착하기를 기대한 것이다. "부모·형제자매가 모여서 숙식을 한가지로 하는 단체"[155)인 가정은 대한제국이 강제 병합된 이후에도 사회·국가와 개인을 연결하는 매개체로 중시되었고, 그 사회적 효용성이 강조되었다.[156)

한편, 1912년에는 가족 제도의 근간을 이루는 '조선민사령'이 공포되는데, 이를 통해 식민지 본국인 일본으로부터 가족법과 이에 제도에 바탕을 둔 가족 제도가 본격적으로 이식되었다. 일본에서 가정이

152) 『가뎡잡지』는 尙洞靑年學院 내 가정잡지사에서 1906년 6월 25일에 창간한 우리나라 최초의 여성 잡지로, 柳一宣과 申采浩가 발행했다. 한국외국어대학교 연구산학협력단, 『근대문화유산 신문잡지분야 목록화 조사 연구 보고서』(문화재청 근대문화재과, 2010), p.174.

153) 「特別廣告」, 『皇城新聞』, 1906. 6. 11. [3]; 「雜報: 衛生注意」, 『皇城新聞』, 1906. 6. 30. [2]; 「雜報: 女子敎育會演說(續)」, 『萬歲報』, 1906. 8. 3. [3]; 「養閨義숙 연설 속」, 『大韓每日申報』, 1906. 8. 1. [3]; 홍선영, 앞의 글(2004), p.252 재인용.

154) 「論說: 家庭及社會」, 『大韓每日申報』, 1908. 7. 5. [1]; 전미경, 「개화기 계몽담론에 나타난 '가족'에 대한 단상 대한매일신보를 중심으로」, 『한국가정관리학회지』20-3(한국가정관리학회, 2002), p.93.

155) SCS孃, 「가뎡의 규범: 가뎡의 쥬인(寄書)」, 『우리의 가뎡』(1913. 12), p.7.

156) "됴흔 가뎡우에 됴흔사회가잇고 됴흔사회우에 됴흔국가가 잇슬것이 올시다." 「「우리의 가뎡」卷頭에 쓴 말」, 『우리의 가뎡』(1913. 12), p.1.

국가이데올로기를 수행하는 공간으로 재구성된 것과 같이, 조선의 가족 관계도 일제의 방식에 따라 재편되어 호주라는 가부장과 가족 구성원으로 나누어졌다. 가정이 가부장을 정점으로 하나의 단위로 묶이면서 가족원에 대한 통제와 감시는 더욱 효율적으로 이루어질 수 있었다.

법령체제 구축과 함께 일본의 소설이나 가정비극류의 신파극과 같은 문화 권력도 근대가족 시스템 구축에 힘을 보탰다. 일례로, 일본에서 가부장제 가족 제도의 확립을 꾀한 메이지 민법이 개정되고 민법 친족편·상속편이 공포된 1898년(메이지 31)부터 그 이듬해까지 『國民新聞』에 연재된 『不如歸』가 조선 사회에 소개된 시점은 조선민사령이 제정된 1912년으로,157) 가족 제도와 관습의 변경을 꾀한 조선총독부의 시책과 절묘하게 맞아떨어진다.158) 『불여귀』는 부부라는 지위가 가문과 가족이라는 제도와 천황과 국가의 그늘에서 제거당하는 과정을 그리면서, 막 생겨나기 시작한 가정이라는 사회적 단위가 맞닥뜨린 딜레마와 한계를 담았다.159) 부부 중심의 가정과 부부의 사랑이 비극적 결말을 맞은 『불여귀』 이후 기쿠치 유호(菊池幽芳, 1870~1947)의

157) 1912년 8월, 조중환이 원작을 완역하여 전 2권으로 『불여귀』를 출판했고, 같은 해 2월과 9월에는 선우일이 번안하여 『두견성』이라는 제목으로 전 2권을 간행했다. 김우진 역시 같은 해 9월에 원작의 모티프를 따서 『유화우』를 출간했다. 박진영, 『번역과 번안의 시대』(소명출판, 2011), p.283.

158) 권정희, 「일본문학의 번안: 메이지 '가정소설'은 왜 번역이 아니라 번안으로 수용되었나」, 『아시아문화연구』12(가천대학교 아시아문화연구소, 2007), pp.211-212.

159) 소설의 주인공인 해군 소위 다케오(武男)와 부인 나미코(浪子)는 서로를 진심으로 사랑했다. 하지만 나미코가 폐결핵에 걸린 후 다케오의 어머니는 아들 내외의 이혼을 강권했고, 다케오가 청일전쟁에 참전한 사이 나미코는 시어머니에 의해 이혼 당하고, 남편을 그리워하다 숨을 거둔다. 박진영, 앞의 책(2011), pp.287-295.

『몸의 죄(己之罪)』160)를 번안한 『쌍옥루』와 오자키 고요(尾崎紅葉, 1868~
1903)의 『金色夜叉』를 번안한 『장한몽』에서는 자유연애의 이념과 단란
한 가정의 꿈을 새로운 시대정신과 전망으로 제시하게 된다. 『쌍옥루』
와 『장한몽』의 주인공들은 의리·인정·효·정절과 같은 봉건적 덕목
과 가족 관계를 던져버리고 연애와 사랑에 대한 열망을 가감 없이 드
러냈다.161)

 식민지 조선에서도 1910년대부터 일부일처와 미혼의 자녀로 구성된
소가족제가 논의되었다. 부부간의 애정이 중시되면서 부부 관계를 억
압하는 고부 동거에 대한 비판이 제기되기도 했으나, 부부 중심의 소
가족론에 대한 저항 역시 만만치 않았다. 예를 들어, 『女子界』 제3호
(1918)에 게재된 추호 전영택(1894~1968)의 「女子敎育論」162)에서 보듯 소
가족론이 당시 조선이 처한 상황에 적합하지 않다는 비판을 제기하거
나,163) 대가족제를 전통으로 규정하고 미화하는 글도 보인다. 흥미롭
게도 효를 중심으로 형성된 가족 윤리와 父祖 중심의 가족 제도를 강

160) "이것은, 일본의 「몸의 죄」(己之罪)라 ᄒᆞᄂᆞᆫ 쇼셜을 번역ᄒᆞᆫ 것인디" 『雙玉淚』, 『매일
 신보』, 1912. 7. 10. [3]
161) 박진영 편, 『일재 조중환 번역소설, 불여귀』(보고사, 2006), p.304.
162) 『女子界』 제3호의 목차와 본문에는 글의 저자가 표기되어 있지 않다. 하지만 『女子界』
 제2호 「來號豫告」에 秋湖의 「朝鮮의 女子敎育論」을 "本號에 記載하려 하엿싸오나 事
 情으로 因하야 來號로 밀엇습니다."라는 글이 실려 있어, 이를 통해 『女子界』 제3호
 의 「女子敎育論」이 秋湖 田榮澤의 것임을 짐작할 수 있다. 이혜진, 「『女子界』 연구:
 여성필자의 근대적 글쓰기를 중심으로」(연세대학교 대학원 국어국문학과 석사학위
 논문, 2008. 8), p.32.
163) "조선 여자는 일본에서 살지 아니하고 미국 사회에서 살지 아니하고 조선 사회에
 살 것이니 그 사회에 살기에 가장 적합하고 잘 적응하도록 사상과 생활법식을 가르
 쳐야 하겠습니다." 「女子敎育論」, 『女子界』(1918. 9); 김혜경·정진성, 「"핵가족"논의
 와 "식민지적 근대성": 식민지 시기 새로운 가족개념의 도입과 변형」, 『한국사회학』
 35-4(한국사회학회, 2001), p.227 재인용.

하게 비판한 이광수(1892~1950)[164] 역시 전통적인 유교적 가족가치에 대한 향수를 드러낸 글을 발표한 바 있다.

> "우리 도덕의 근본 되는 가족 제도가 깨어지어 장차 종형매가 혼인
> 을 하려들고 아우가 형수의 개가를 권하고 (중략) 우리는 피상적 문명
> 에 중독 하여 이 오래고 정들은 공화국을 깨트렸다."[165]

대가족 형태를 지지하는 사람들이 그 논거를 인륜과 도덕에서 찾았다면, 소가족 형태를 옹호하는 사람들은 변화된 시대와 생활 환경에 걸맞은 가정의 기능, 예컨대 부부의 역할이나 자녀 양육과 교육, 휴식과 오락 등을 근거로 소가족을 지지했다. 하지만 시간이 흐를수록 가정은 근대가족의 안식처로 자리 잡게 되었고, 이는 현모양처 사상과 결부되어 식민지 조선 사회에 정착했다.

164) 이광수는 1918년 『靑春』에 발표한 「子女中心論」에서 "자녀는 결코 父祖를 위하여 자기를 희생할 의무가 없고 또 부조가 자녀에게 희생되기를 청구할 권리도 없다"라고 말하며, 효를 중심으로 형성된 가족 윤리와 사회 윤리를 강한 어조로 비판했다. 또한, "자녀가 부모에게 받은 은혜를 갚을 곳은 부모가 아니요, 다시 자기의 자녀니, 자녀로 부모에게서 받은 바를 부모로 자녀에게 주는 것"이라 하여 부조 중심의 가족 제도가 자녀 중심의 제도로 변해야 한다고 주장했다. 李光洙, 『李光洙全集 10』(又新社, 1979), p.34; 권희영, 「한국 근대화와 가족주의 담론」, 문옥표 외, 『동아시아 문화전통과 한국사회』(백산서당, 2001), p.33.
165) 孤舟, 「공화국의 멸망」, 『學之光』5(1915. 5), p.9; 김혜경 · 정진성, 앞의 글(2001), p.228 재인용.

B. 현모양처 담론의 변화

1. 문명화된 어머니

근대 이전 생산자와 양육자에 머물렀던 여성은 교화의 대상일 뿐 교육 대상자는 아니었다. 자녀 교육에서 아들이 조부나 부친으로부터 덕과 지가 출중한 사람, 곧 군자가 되기 위한 교육을 받았다면,[166] 딸은 어머니에게 집안일과 며느리의 임무 수행에 필요한 지식을 배우는 것이 관행이었다. 하지만 근대에 이르러 가정은 교육의 장, 여성은 문명한 국민을 기르고 가르치는 존재로 주목받게 된다. "여편네의 직무"가 "사나이를 가르치는 것"[167]으로 간주되고, 자녀에게 어머니라는 존재가 선생이나 아버지보다 모범이 되어야 한다고 여겨진 것이다.[168] 이는 여성의 임신과 출산을 둘러싼 당위성이 엄연했음은 물론, 육아 및 자녀 교육에서 여성에게 기대하는 바가 커졌음을 의미한다.

근대기 계몽 주체들은 전대의 유교 교육을 "나무를 거꾸로 심고 자라기를 바라"는 것과 같은 어리석은 행위로 폄하하고, "세계 개명한 나라에서 들은 인민 교육"은 "나라에 유익한 사람들이 되게"하는 "합당한 도"의 구현이라고 천명했다.[169] 그들은 근대 교육의 중요성과 학교 설립의 필요성을 신문과 잡지를 통해 끊임없이 공론화했다.[170] 또

166) 유점숙, 『전통사회의 아동교육』(중문출판사, 1994), p.51.
167) 「론셜」, 『독립신문』, 1898. 1. 4. [1]
168) 「社說 子女教養의 必究」, 『매일신보』, 1910. 11. 19. [1]
169) 「론셜」, 『협셩회회보』1호, 1898. 1. 1. [1]; 김경연, 「근대계몽기 여성의 국민화와 가족-국가의 상상력: 『미일신문』을 중심으로」, 『한국문학논총』45(한국문학회, 2007), p.222 재인용.

한, 자식들이 "학교에 가기 전에 어미의 손에 교육을 많이 받"게 되므로 "후생을 배양하는 권(권한)"이 있는 여인네 교육이 중요하다고 보았다.171) 더 나아가 여자를 가르쳐서 삼강오륜의 소중함을 알도록 하면, 그 자녀들이 자라서 忠君愛國하는 데 도움이 된다고 주장하기도 했다.172) 교육을 통해 개명한 여성이 국가와 사회를 문명개화하는 도구로써 활용될 수 있다고 여겨지면서 여성을 계몽하여 충군애국하자는 목소리는 더욱 커졌다.

개화기 여성 교육은 애국계몽운동에 나선 지식인과 동학(이후 천도교)이나 기독교와 같은 종교계의 활동과 연계되어 있다. 특히 교육을 선교의 수단으로 활용한 기독교 선교사들에 의해 주도되었다.173) 초기에는 민중의 호응을 얻지 못한 채 일부 개화된 양반 관료층 부녀와 천민층 고아를 대상으로 교육이 제한적으로 이루어졌지만, 여성 교육에 대한 인식이 호전되면서 신교육을 받는 여성의 숫자가 증가했다. 이와 함께 국권 회복과 근대화라는 이중 과제를 해결하기 위해 여성의 책임과 역할이 중요하다고 여긴 지식인들의 문필 활동도 여성 교육에 대한 인식 변화에 영향을 주었다. 조선의 각종 구습과 대결했던 개화기 지식인들은 규방에 갇혀 있던 여성을 향해 집 밖으로 나오도록 촉구했

170) 김경연, 위의 글(2007), pp.222-223.
171) 「논셜」, 『독립신문』, 1896. 5. 12. [1]
172) 「論說: 국문녀학교에 관계」, 『데국신문』, 1903. 6. 19. [1][2]
173) 한국을 찾은 기독교 선교사들은 여학교 설립을 통해 여성 교육에 힘을 보탰다. 1893년 제1회 선교공의회에서 남자 선교사가 남학교를 세우면 여자 선교사는 여학교를 세우는 남녀병립주의를 채택했고, 그 결과 1908년을 기준으로 정부에서 세운 여학교는 관립한성고등여학교 하나뿐이었지만, 선교사들이 세운 여학교는 27개교에 이르렀다. 윤정란, 「1910년대 기독교 여성운동의 양상」, 한국민족운동사학회 편, 『한국민족운동사 연구의 역사적 과제』(국학자료원, 2001), p.396.

다. 예컨대 『독립신문』의 논설은 '내외법'과 같은 야만의 습속을 따라 아내를 집안에 가두고 종과 같이 부리는 남편을 비판하고, 부인이 교육을 통해 자신의 권리를 찾고 어리석고 무리한 남편을 교육해야 한다고 주장했다.174) 조선 여자가 불행한 원인은 남편의 압제에 있는데, 그것을 용인하게 한 것은 여성을 위한 교육이 없기 때문이며, 여성 해방을 위해 교육이 필요하다는 논리가 전개된 것이다.175)

개화사상가 兪吉濬(1856~1914)도 서양을 견문한 후 집필한 『서유견문』(1895)에서 국가의 바탕이 되는 아동을 키우는 여성의 지위를 높이고, 어머니의 학식을 중시해야 한다고 주장했다. 아울러 여성이 건강한 자녀를 출산하도록 모체의 건강을 배려해야 한다고 말했다.

"서양 사람들은 말하기를, "여자는 인간 세상의 근원이요, 집안의 마룻대와 들보다. 만약 여자의 기질이 유약하거나 학식이 적으면 이 두 가지 직분을 감당하기가 어렵다."고 하여 내외하는 예법을 만들지 않고, 또 어렸을 때부터 가르치는 방법도 갖추었다. 내외하는 법이 없는 까닭은 사람이 만약 한 곳에만 오래 살면서 바깥 공기를 쐬지 않으면 질병이 쉽게 생기고, 질병에 걸리면 태어나는 자녀의 기혈도 충실치 못하여 요절하는 자가 많아지기 때문이다. 요절하는 지경은 면하더라도 평생 병석에 누워 일생을 마치는 자가 많다."176)

즉 병약한 산모의 몸에서 태어난 아이는 체질이 약하고 부실해서

174) 「논설」, 『독립신문』, 1896. 4. 21. [1]
175) 김경연, 앞의 글(2007), p.223.
176) 유길준, 허경진 옮김, 『서유견문: 조선 지식인 유길준 서양을 번역하다』(서해문집, 2004), pp.422-423.

단명하거나, 평생 허약한 몸으로 살아가기 때문에, 여성은 반드시 외출을 통해 건강을 유지해야 한다고 말한 것이다.

한편, 서구화된 일본이 청나라와 러시아와의 전쟁에 승리한 이후, 대한제국의 지식인들에게 서구 문명은 보편 문명이 되었고, 서구적 모더니티를 체현한 일본은 극복의 대상이자 배워야 할 모델이 되었다. 일본에 의해 전유된 서구적 모더니티는 1905년을 전후하여 국내에 본격적으로 유입된다. 특히 일본 유학생들이 도쿄에서 발간한 『太極學報』가 일본의 근대 문명을 전달하는 중요한 통로가 되었다.

가정 교육이나 가정 계몽에서 어머니의 역할을 강조한 사례도 대한제국이 일본의 실질적인 지배하에 들어가는 1906년을 전후하여 더욱 많아졌다. 대한제국의 식자층은 일본에서 국가 주도로 이루어진 여성 교육에 큰 관심을 보였다. 일본에서는 메이지 시대 초기부터 차세대 국민 양성의 중요성이 커지면서 자녀가 좋은 국민이 되도록 부덕과 지식을 주는 '교육하는 어머니' 이데올로기가 부상했다. 후쿠자와 유키치를 비롯한 일부 지식인들은 가정 운영의 효율성을 목적으로 한 미국 중심의 서구 가정학 수용에 적극적으로 반응했다. 가정학은 일본에서 여성의 가정 내 역할을 확립하고 그 직무와 충돌하지 않는 범위에서 여성의 역할을 사회로 확대하는 데 필요한 과학 지식, 기술과 기예, 의식을 교육하는 학문으로 구축되었다.[177] 이렇게 정립된 가정학은 『태극학보』, 『西友』, 『湖南學報』 등을 통해 국내에 소개되었고, 역관 가문 출신 玄公廉과 국민교육회 회원으로 활약한 朴晶東 등에 의해 일본 가

177) 박선미, 「가정학이라는 근대적 지식의 획득: 일제 하 여자일본유학생을 중심으로」, 『여성학논집』21-2(이화여자대학교 한국여성연구원, 2004), pp.79-86.

정학 서적이 완역되어 보급되었다.[178]

이러한 분위기에서 독립협회나 만민공동회, 신민회 등을 통해 국권 회복 운동에 참여한 인사들이 집필진으로 대거 참여한『가뎡잡지』를 비롯하여『녀자지남』등의 잡지에는 여성 교육의 필요성과 정당성을 알리는 글이 게재되었다. 특히『가뎡잡지』는 자식을 올바르게 양육하

圖7『가뎡잡지』표지(1906)

는 어머니를 표지화의 주인공으로 채택하기도 했다. 잡지는 발행 1년 차에 '맹자의 어머니 속이지 아니한 일' '孟母無誑'이라는 문구와 함께 맹자 어머니의 가르침[179]을 전통적 인 삽도 양식으로 그렸다(圖7). 어린 아들에게 본의 아니게 거짓말을 했던 어머니가 '어떤 경우라도 자식에 게 거짓말하는 것은 나쁘다'는 것을 깨닫고, 맹자에게 거짓으로 약속한 것을 그대로 실천했다는 이야기를 그림에 담은 것이다.[180] 발행 2년 차

178) 조민아,「大韓帝國期 '家政學'의 受容과 家庭敎育의 變化」(서울대학교 대학원 사회교육과 석사학위논문, 2012. 2), pp.21-24.

179) "孟子少時 東家殺豚 孟子問其母曰 東家殺豚 何以爲 母曰 欲啖汝 其母自悔而言曰 吾懷妊 是子 席不正 不坐 割不正 不食 胎敎之也 今適有知而欺之 是敎之不信也 乃買東家豚肉以 食之 明不欺也"라고 했다. 이웃집에서 돼지를 잡고 있는 연유를 묻는 아들에게 무심결에 너에게 주려고 그런다고 답하고는, 이내 후회하며 이웃집의 돼지를 사다가 아들에게 먹였다는 내용이다. 이 고사는 西漢 초기의 인물인 한영이 지은『韓詩外傳』에 처음 나온다. 韓嬰 撰 林東錫 譯註,『한시외전 韓詩外傳 3/3』(동서문화사, 2009), pp.976-979; 韓嬰 지음, 임동석 역주,『한시외전』(예문서원, 2000), pp.567-568.

에는 '김유신 참마'라는 문구와 함께 기생 천관의 집을 자주 찾던 김유신이 어머니의 따끔한 훈계에 스스로 참회하고, 자신을 천관의 집으로 인도한 말의 목을 베었다는 내용을 담았다.[181] 잡지는 자식을 올바르게 가르친 어머니의 일화를 이미지를 통해 보여주는 방식으로 자녀를 문명화하는 어머니의 역할을 강조했다.

국민이 문명화되기 위해서는 가정 교육의 담당자이자 국민 양성의 책임이 있는 어머니가 문명화되어야 한다. 문명화된 어머니는 현모양처, 양처현모라 일컬어졌고, 이러한 여성상은 교육으로 양성될 수 있다고 여겨졌다.

"家庭에 敎育을 完美코져 ᄒ면 不可不 此에 主務되ᄂ 女子의 敎育을 急히 發達ᄒ야 賢母良妻를 造成흠에 在ᄒ도다."(강조는 필자)[182]

앞서 언급했듯이 현모양처는 일본에서 근대적 여성 교육의 필요성이 주창되면서 유통된 개념으로, 고등여학교령(1899)이 공포되며 본격화되었다. 국내에서는 대한제국기인 1906년에 최초로 등장한다. 1906년 5월에 독립협회원을 비롯한 계몽운동가들이 설립한 양규의숙은 설립 목적을 문명 세계로 나아가기 위해 여자들을 모집하고 "학문과 여공의 정예와 婦德 賢哲을 교육"해서 현모양처의 자질을 갖추도록 한다고 밝혔다. 현모양처의 의미는 '양규의숙 설립 연설'에서 잘 나타난다.

180) 손상익, 『한국만화통사(상): 선사시대~1945년』(시공사, 1999), p.68.
181) 서유리, 「한국 근대의 잡지 표지 이미지 연구」(서울대학교 대학원 고고미술사학과 박사학위논문, 2013. 2), p.81.
182) 張啓澤, 「家庭敎育」, 『太極學報』(1906. 9), pp.11-12.

태교와 가정 교육은 "교육의 본원"으로, "여자 교육이 부진하면 현모양처의 자질이 어디에서 나올 것이며 현모양처가 없으면 乃子乃孫의 聰明良材를 어찌 가히 얻을 수 있겠는가."[183]라고 하여 자녀를 '근대질서를 내면화한 국민'으로 견인하는 어머니의 역할을 역설했다. 하지만 양규의숙의 교과 과정은 양잠, 직조, 재봉 교육에 치중해 있었고, 교재로 사용된 『여성실행록』도 시부모 섬기기, 시누이·시동생과 사이좋게 지내기, 투기와 시기를 버리기, 절개 지키기 등 근대 이전 규범서에서 강조된 내용이 주종을 이뤘다.[184]

1906년에 개교한 명신여학교(이후 숙명으로 개칭)도 학교 설립의 목적을 "여자의 學者를 作함에 不在하고 다만 溫良貞淑하여 장래 가정의 良妻賢母를 양성하고자 하는 외에는 他意가 無한지라."(강조는 필자)[185]라고 하며 현모양처를 교육의 목표로 내세웠다. 1908년에는 관립 여성교육 기관으로 관립한성고등여학교(이후 경성여자고등보통학교로 개칭)가 설립되며, 엄귀비를 중심으로 황실 및 고관 부인들이 참여한 大韓女子興學會가 학교를 후원했다. 이때 발표된 '徽旨'의 내용도 여성 교육이 집안의 행복을 높여 국가를 지원할 수 있다는 현모양처론에 기반을 두고 있다.[186] 이 밖에 이화학당을 탐방한 후 작성한 기사 「學校歷訪: 梨花學堂(貞洞)」에서도 "學識과 淑德이 겸비한 良妻賢母를 교양"하여 "조선여자교육계의 모범과 귀감으로 공헌함이 多大"하다고 평하고 있다

183) 「養閨義숙 연설 속」, 『大韓每日申報』, 1906. 8. 1. [3]
184) 朴容玉, 『韓國近代女性運動史 研究』(韓國精神文化研究院, 1984), pp.110-111; 주진오, 「현모양처론의 두 얼굴」, 주진오 외, 『한국여성사 깊이 읽기: 역사 속 말없는 여성들에게 말 걸기』(푸른역사, 2013), p.235.
185) 「私立淑明女學校沿革」, 『매일신보』, 1911. 4. 9. [3]
186) 주진오, 앞의 글(2013), pp.235-236.

(강조는 필자).187)

　개화기부터 일제 식민지 초기에 지식인들이 규정한 현모양처는 교육을 통해 문명화된 어머니다. '남녀동등권'이 제기된 것도 어머니가 자녀를 문명개화한 국민으로 만드는 존재로 호명되었기에 가능한 것으로, 이는 '여성=어머니'라는 등식에서만 성립할 수 있었다. 또한, 대한제국이 일본의 식민지로 전락한 이후에는 민족 계몽의 연장선에서 가정의 문명화와 결부하여 현모양처를 강조하곤 했다.

> "再思三省하고 女兒敎育을 勿怠하야 後日 賢母良妻가 되어 幸福的家庭을 組織하고 文明的家庭을 造成하야 悲境에 勿陷케 할지어다."(강조는 필자)188)

　하지만 나혜석을 비롯하여 일본에서 유학한 지식인 중 몇몇은 현모양처 사상에 대해 부정적 견해를 내비치기도 했다. 나혜석은 "양처현모"를 "여자를 奴隷"로 만드는 교육주의라고 비판했고,189) 전영택은 "현모양처라는 기계를 만들지 말고 독립한 인격을 양성할" 것을 촉구한 바 있다.190) 또 1930년대에는 朴環秀가 "양처현모주의"는 "良夫賢父主義"와 일치해야만 실현될 수 있다고 주장하는 등 남녀동등, 부부 대등을 강조하는 목소리도 확인된다.191) 그렇지만, 대다수 남성 지식인

187) 「學校歷訪: 梨花學堂(貞洞)」, 『매일신보』, 1914. 2. 20. [2]
188) 趙東植, 「女子敎育의 急務」, 『靑春』(1918. 6), p.94.
189) 羅蕙錫, 「理想的婦人」, 『學之光』(1914. 12), p.13.
190) 「女子敎育論」, 『女子界』(1918. 9), 「女子敎育論」의 저자와 관련한 내용은 각주 162 참조
191) 朴環秀, 「새로운 賢母良妻란 무엇일가?: 特히 賢母主義에 對하야」, 『衆明』(1933. 8), p.107.

들은 여성 교육의 명분을 민족을 살리는 어머니[192]나 가정의 문명화를 이끄는 존재의 역할에서 찾았다.

2. 가정 내 내선동화의 구심점

일본은 1906년에 한국 통감부를 설치한 이후, 대한제국의 학교 정책과 교육에 관한 사무를 총괄하던 학부를 장악하여 식민지 교육 정책을 준비했다. 대한제국을 강제 병합한 이후에는 조선총독부 학무국을 중심으로 식민지 교육의 방침을 정하고 1911년, 1922년, 1938년, 1942년 총 네 차례에 걸쳐 교육령을 제정, 개정했다. 교육 정책과 제도는 식민지인에게 지배이데올로기를 내면화하여 식민 지배를 시혜로 여기도록 만들고, 식민지 본국이 원하는 인간형을 만드는 것을 목적으로 했다. 즉 교육을 통해 합법을 가장하여 민족동화 정책을 추진한 것이다. 이는 제1차 조선교육령 제2조의 "교육은 '교육에 관한 칙어'의 취지에 기초하여 충량한 국민을 육성하는 것을 본의로 한다."고 명시한 부분에서도 확인할 수 있다.[193] 또한, 時勢와 民度에 적합한 교육을 한다는 구실로 보통학교 4년제, 고등보통학교 4년제(여자는 3년)의 단기 교육 제도를 채택하고, 실업 위주의 교육을 구축했다. 초대 조선 총독 데라우치(寺內)도 「교원의 마음가짐(敎員心得)」(1916)에서 "보통교육은 예비교육이 아니며 완성교육이다. 보통학교를 졸업하면 성실·근면·실

192) 김혜경, 「'어린이기'의 형성과 '모성'의 재구성」, 서울대학교 여성연구소 엮음, 『경계의 여성들: 한국 근대 여성사』(한울아카데미, 2013), p.95.
193) 김순전 외 10인 공저, 『제국의 식민지수신: 조선총독부편찬 <修身書> 연구』(제이앤씨, 2008), p.82.

무에 복종하여 (중략) 신민으로의 본분을 다할 것을 주안으로 하라. 고상한 이론보다 비근한 실용적인 사항을 교수함을 하라."고 강조한 바 있다.[194]

　여성 교육과 관련해서는 1911년에 공포된 조선교육령에 의거한 '여자고등보통학교규칙'에서 살펴볼 수 있다. '朝鮮敎育令 施行에 關한 訓令'은 여자고등보통학교 교육의 목표를 "婦德을 함양하고 생활상 유용한 知識技能을 가르쳐 (중략) 교육은 여자의 天分과 생활의 실제에 비추어 修身齊家에 적절하도록 하고 輕佻淨華의 風을 따르지 않게 한다."라고 규정했다.[195] 부덕을 기르고 국민이 된 성격을 도야하며 생활에 필수한 지식과 기능을 가르친다는 교육 목적은 제2차 조선교육령(1922)에도 이어져서 "여생도의 신체 발달과 부덕의 함양에 유의하며 德育을 실시하고 생활에 유용한 보통의 지식 기능을 가르쳐 국민으로서의 성격을 양성하고 국어에 숙달케 할 것"을 명시했다.[196] 일본 국민의 자질과 부덕 함양에 역점을 두면서 신체 발달을 추가하여 차세대 국민을 생산할 여성의 건강 증진에 관심을 드러낸 것이다.[197]

　여학생 교육에서 강조된 부덕의 함양은 『여자고등보통학교수신서』 권1 제2과 「學校」에서 학교를 "부덕을 준비하는 여자다운 여자가 되기 위해 심신의 수양을 다하는 곳"[198]이라고 정의한 부분에서도 나타난

194) 김순전 외 10인 공저, 위의 책(2008), p.305.

195) 朝鮮總督府 編, 『朝鮮敎育要覽』(京城 大和商會印刷所, 1919), p.55; 홍양희, 「朝鮮總督府의 家族政策 硏究: '家'制度와 家庭 이데올로기를 中心으로」(한양대학교 대학원 사학과 박사학위논문, 2005. 2), p.134 재인용.

196) 朝鮮總督府學務局 編, 『朝鮮敎育要覽』(京城 大和商會印刷所, 1926), p.63.

197) 홍양희 앞의 글(2005), p.134.

198) 朝鮮總督府 編, 『女子高等普通學校修身書』卷1(京城 朝鮮書籍印刷株式會社, 1925), p.5.

다. 이것은 가부장적 사회 체제에 순응하는 태도와 직결된다. 이와 함께 일본 국민의 성격 도야를 운운하며 식민 통치에 순종하는 마음가짐을 주입하고자 했고, 지식 교육은 억제하고 가사와 재봉, 수예와 같이 집안일을 하는 데 도움을 주는 교과목에 많은 시간을 배당했다. 특히 기예는 교과서 안에서 '여성의 천직'이자 '양처의 조건'으로 주목받았다.199) 이것은 학교 교육이 근대 교육을 표방하며 지덕체 교육을 교육의 목표로 내세웠지만 실제로는 상당한 괴리가 있었음을 시사한다.

조선총독부는 여학생을 조선인과 일본인의 동화를 이루는 구심점으로 주목했다. 결혼하여 가정을 이루고 가정 살림을 운영하며, 식민지인을 양육하는 여성에 대한 교육을 조선인과 일본인이 동화하는 첩경이라고 본 것이다.200) 여성을 통해 조선인 남편과 자녀가 일본인의 성질에 맞게 동화되도록, 여성 교육도 '風化'를 염두에 둘 것을 촉구했다.201) 데라우치 총독 때 법제국 참사관을 지낸 하라 소라이치로(原象一郎) 역시 조선인과 일본인의 감정적 융합을 식민 정책의 근본이라고 판단하고, 감정적 융화를 공고히 하기 위해 감정적이고 자각심이 적어 감화하기 쉬운 여성을 공략해야 한다고 주장한 바 있다.

"조선인 여자 교육은 남자 교육과 비교하여 뒤지지 않는 중요한 의미가 있다. 경제적 융합과 사회적 융합은 식민 정책의 기초가 되지만 그 가운데서도 후자, 곧 사회적 감정의 융합이 한층 더 곤란한 것이다. 그러나 일단 성공하면 경제적 융합보다 더 힘 있는, 사회의 기초를 굳

199) 박정애, 「신여성의 이상과 현실」, 주진오 외, 앞의 책(2013), pp.250-251.
200) 「雜報: 女子敎育의 方針」, 『매일신보』, 1910. 9. 16. [2]
201) 「社說: 女子敎育」, 『매일신보』, 1912. 3. 3. [1]

게 하는 시멘트가 된다. 이것은 어떻게 해서든지 부녀자를 감화하는 데서 들어가는 것이 지름길이다. (중략) 자각심이 적은 감정적인 부녀자가 남자보다 훨씬 감화하기 쉬운 것은 말할 것도 없다. (중략) 여자가 감화하면 남자는 저절로 감화되는 것이다. 이처럼 밑에서부터 두드려가지 않으면 통치의 근저가 진정하게 되지 못한다. 조선인 가정을 풍화하는 것은 곧 전 사회를 풍화하는 것이니 이같이 해야 비로소 우리와 저들의 감정적 융합이 영구히 될 수 있다. 따라서 선생도 되도록 일본 부녀자를 써서 학생이 학교를 나가더라도 자유로이 가정에 출입하면서 영원히 풍화의 원천이 되도록 힘쓰지 않으면 안 될 것이니"[202]

그는 조선인 교육에서 여자 교육이 남자 교육만큼 중요하다고 말했는데, 부녀자를 지속적으로 교육하고, 필요하면 일본 여성을 교사로 채용하여 학생이 졸업한 후에도 각 가정에 출입하면서 교육을 이어갈 것을 당부했다. 일본 여성이 식민지 조선에서 교사로 취업하여 활동할 것을 장려하는 글은 『婦女新聞』(1910. 9. 9)을 비롯한 일본 언론에서도 확인된다. 이는 조선에 이주한 일본인 여성 교원을 매개로 조선 여성에게 일본식 가정생활을 배우게 하고 조선의 일상생활을 일본화하려는 의도에 따른 것이다.[203]

제도 교육을 통해 현모양처상이 전파되는 한편에서는 현모양처를 통해 조선인을 동화하여 일본의 충량한 국민으로 만들자는 논의가 신문지상을 중심으로 전개되었다.

202) 原象一郎, 『朝鮮の旅』(東京: 巖松堂書店, 1917), pp.114-115.
203) 안태윤, 「조선은 그녀들에게 무엇이었나: 식민지 조선에 살았던 일본 여성들」, 서울대학교 여성연구소 엮음, 앞의 책(2013), p.358.

"우리는 舊日 封鎖主義, 內房主義, 無教育主義에서 쮜여나와서 敎育
흐여야 홉니다. 우리 女息으로 흐야곰 良妻되고 賢母되게 흐여야 홉니
다. 女子의 敎育은 이 良妻賢母되게 흐는 것이 最大혼 目的이외다. 보
시오 自古로 英雄의 母가 英雄이 안이며 英雄의 妻가 英雄이 안인 者
잇습니까? 그런故로 女子를 不可不 敎育지안이치 못흐는 同時 그의 父
母는 반다시 이 良妻賢母되게 혼다는 것을 忘却흐여셔는 안이 되고 敎
育을 受흐는 自身이 쏘혼 반다시 良妻賢母된다 흐는 것을 沒覺흐여셔
는 안이 되는 것이 외다."(강조는 필자)204)

"卽 良妻되고 賢母되기 爲흐야 子女로 흐야곰 善良혼 國民되도록 敎
養홀줄 知흐기爲흐야 短을 去흐고 長을 取흐며 時代에 適切혼 家庭을
形成흐기爲흐야 敎育을 受케흐며 受혼다흐는 大혼覺悟가 有흐여야홉니
다."(강조는 필자)205)

圖8 <일본인의 가정>
『매일신보』 1913. 9. 11. [3]

자녀를 선량한 국민, 즉 충량한 식민지인
으로 교양하고, 시대에 적합한 가정을 만들
기 위해 여성을 현모양처로 육성해야 한다
는 주장이 제기된 것이다. 이와 함께 신문
에는 일본 가정의 모습과 여성의 직무를 소
개하는 기사와 사진도 게재되었다(圖8).206)
한편, 1915년 9월에 경성에서는 일본의
가정과 가정 내 여성의 직무를 시각적으로

204) 閔泳大, 「女子敎育에 就흐야 (二)」, 『매일신보』, 1918. 7. 14. [1]
205) 閔泳大, 「女子敎育에 就흐야 (三)」, 『매일신보』, 1918. 7. 16. [1]
206) 「日本人의 家庭」, 『매일신보』, 1913. 9. 11. [3]; 「일본녀ᄌ의 분쥬혼 셧달」, 『매일신
보』, 1914. 12. 23. [3]

체험하는 행사인 가정박람회가 열렸다. 조선총독부는 1915년 9월 11일부터 10월 31일까지 시정 5주년을 기념하여 조선물산공진회를 개최했고, 가정박람회도 매일신보사 주최로 공진회와 함께 기획되었다. 이 행사는 같은 해 3월, 일본에서 國民新聞社 창업 25주년을 기념하여 열린 박람회의 연장선에 있었다. 일본에서는 1914년에 도쿄府 주최로 도쿄 다이쇼(大正) 박람회가 열렸고, 행사를 통해 의식주 전반에 걸쳐 근대화된 가정의 모습을 선보였다.[207] 또한, 이듬해 3월에는 '문명의 진보, 사회 변화와 더불어 어떤 집에서 살 것인가? 무엇을 먹을 것인가? 어떤 옷을 입을 것인가?'라는 주제로 가정박람회가 열렸다.[208] 근대화된 시대에 걸맞은 의식주를 제시하고, 서양식과 일본식이 혼재된 생활 양식에서 발생하는 문제점을 해결하기 위해 일상생활에서 사용

[207] 우에노(上野) 공원을 비롯한 세 곳의 회장에서 열린 도쿄 다이쇼 박람회의 제1회장에는 두 종류의 서양식 방에 서양풍의 가구와 장식품을 전시했다. 염직관에서는 양복을 전시했고, 공업관에서는 가스를 이용한 부엌기구와 영업용 냉장고, 미국관에서는 진공청소기를 진열하는 등 가정용품의 기계화를 선보였다. 이낙현, 「世界博覽會의 변천과 韓·日博覽會 特性 研究」(대구대학교 대학원 미술디자인학과 박사학위 논문, 2005. 2), pp.61-62.

[208] 1915년 3월, 도쿄 우에노에서 개최된 가정박람회는 시대에 적합한 가정 및 가정생활을 있는 그대로 보여주기 위해 기획되었다. 박람회의 개최 목적은 다음과 같다. "문명의 진보에 따라, 사회 변화에 맞춰, 가정의 실제 생활에 관한 문제는 점차 복잡해진다. 어떤 집에 살아야 할지, 어떤 음식을 먹어야 할지, 또 어떤 옷을 입어야 할지, 가정의 문제는 옛날과 마찬가지로 의식주 문제가 중심이 되는 법인데, 신시대의 의식주와 구시대의 의식주는 서로 다른 점이 있다. 시대에 적합한 가정 및 가정생활을 이론상으로 설법하지 않고, 있는 그대로 실제 보여주기 위해 가정박람회가 기획되었다. 가정이라는 말뜻이 넓은 것처럼 가정박람회의 범위도 참으로 넓다. 단지 경제상의 것에만 머물지 않고, 가정의 취미·오락에 관한 방면, 위생에 관한 방면, 교육에 관한 방면도 가정박람회의 일부다. 따라서 가정박람회는 부인에게만 흥미가 있고 실익 있는 박람회가 아닌 무릇 가정의 일원이 되는 남녀노소를 막론하고 모두 이곳에 와서 이상의 가정 규범을 볼 필요가 있다." 『國民新聞』, 1915. 3. 16; 요시미 순야(吉見俊哉), 이태문 옮김, 『박람회: 근대의 시선』(논형, 2004), p.176 재인용.

하는 물건을 모아 무엇이 더 유익한지 비교하고, 가정 경제를 비롯하여 취미와 오락, 위생, 교육 부문에서 새로운 생활 방향을 제안한 것이다.[209]

가족 구성원의 생활 방식과 공간을 재편하는 데 일정 부분 공헌한 박람회가 조선에서도 열린 것인데, 일본의 가정박람회가 양풍의 생활 양식을 생활의 표본으로 지향했다면, 경성에서 열린 가정박람회는 일본식 가정을 모범으로 가정을 개량하는 데 목적을 두었다. 박람회 기간을 전후하여 주거 환경과 생활 방식이 개선되어야 행복한 가정을 만들 수 있고, 국민의 건전한 가정생활이 건전한 국가를 만든다는 취지의 글이 『매일신보』에 실렸다.[210] 또한, 가정박람회가 조선인에게 큰 호응을 얻고 있음을 강조한 기사가 연일 게재되었다. 이는 신가정에 대한 조선인의 호기심과 열망을 보여주는 증표로 해석될 수 있지만, 동시에 박람회가 일본의 식민지 경영의 정치적 목적에 부합하는 행사임을 드러내기도 한다. 즉 조선의 열악한 주거 공간과 주생활을 노출하고, 일본의 가정을 개량의 모범으로 삼도록 한 일본 정부와 조선총독부의 의도가 담겨있는 것이다.

박람회는 건전한 가정의 모델을 일본의 중류 가정으로 설정하여, 총 다섯 개의 전시관에 그 정경을 꾸몄다.[211] 또 부부 중심의 소가족이 꾸려가는 신가정에서 여성이 수행해야 할 임무를 소개했다. 예를 들어,

209) 이낙현, 앞의 글(2005), p.62.
210) 「健全호 國家, 健全호 家庭」, 『매일신보』, 1915. 8. 24. [3]
211) 전시관에는 아동실(1호관), 주부실과 양로실, 하녀실, 2간 무역(2호관), /합산 부엌과 사랑, 서재(3호관), 응접실, 조선인 상류 가정의 안방(內房)·침실(4호관), 치료실(5호관)이 꾸며졌다. 이성례, 「한국 근대기 전시주택의 출품 배경과 표상」, 『美術史論壇』 43(한국미술연구소, 2016), p.120.

圖9 <가정박람회> 『매일신보』 1915. 9. 12. [3]

종래의 전통 가옥에서는 볼 수 없었던 주부실을 설치하여 주부의 고유성을 드러내거나, 소아실을 통해 육아를 가정의 중요한 기능으로 부각했다. 일본 중류 가정의 모습과 함께 전시관에 유일하게 꾸며진 조선의 '화락한' 상류 가정도 '등신대의 인형[마네킹]'을 통해 가족의 일상을 보여주었는데,212) 남편은 안석에 기대어 신문을 읽고 아들은 그 앞에서 공부하고, 부인과 딸은 바느질하는 모습을 재현했다(圖9).213) 신문 기사에서도 부인을 가정박람회의 주인,214) 아내와 어머니가 될 여학생을 장래의 '양처현모'로서 가정의 주인이 될 사람215)으로 주목했다. 가정박람회를 통해 소개된 현모양처는 근대 교육의 수혜자이면서 시대가 요구하는 여성상, 즉 식민 통치와 가부장적 사회 구조에 적합한 태도와 지식, 이해력을 갖춘 여성으로 기대되었다.

212) 「洋人의 眼에 映호 家庭博: 가뎡박람회를 구경호 양인의 말, 이거를 보고 가뎡을 기량호시오」, 『매일신보』, 1915. 9. 26. [3]

213) 「家庭博의 開會: 가뎡박람회 긔회의 첫날, 한 시간에 수천명의 입쟝」, 『매일신보』, 1915. 9. 12. [3]

214) 「家庭博主人은 婦人이올시다: 每日 非常호 盛況이올시다」, 『매일신보』, 1915. 9. 15. [3]

215) 「花의 觀客: 녀학싱의 관람」, 『매일신보』, 1915. 9. 18. [3]

3. 신가정의 운영자

가족의 규모와 구조가 눈에 띄게 달라지는 1920년대에 이르면 기혼
여성에게 기대하는 역할도 크게 바뀐다. 가정은 "싸움터(戰場)와 같은
회사에 나아가 붓을 잡고 혹은 풀기 어려운 문제로 머리를 아프게 하
고 또는 동료와 서로 마음이 맞지 아니하여 괴로운 남편"[216]이 일터에
서 돌아와 휴식하는 공간이 되었다. 가정을 이상적인 안식처로 만드는
것은 아내의 임무로 규정되었는데, 이것은 시장의 안티테제로 기능한
'피난처 가족'[217]과 맥을 같이 한다. 유럽의 사회진화론자들은 자본주
의 사회에서 드러나는 도덕적 불감증을 두려워하여 개인을 비인간적
시장에서 보호하는 '피난처'로서의 가족을 부각한 바 있다.[218]

근대적 교육을 통해 집안을 위생적, 과학적, 경제적으로 운영하고,
자녀를 양육하는 지식을 주입받은 여성은 결혼하여 신가정에 입성한
후 노동에 대한 물질적 대가없이 노동력의 생산과 재생산을 담당하며
노동시장의 재생산에 이바지하게 되었다.[219] 이는 자본이 한 명의 봉
급으로 두 명의 노동자를 고용하는 효과를 누렸음을 의미한다.[220] 봉
급을 받아 가족을 부양하는 남성과 공적 영역과 분리된 가정에서 무

216) 松園女士, 「저녁에 돌아오는 남편을 어쩌케 마즐」, 『婦人』(1922. 6), p.46.
217) 엘리 자레스키(Eli Zaretsky)는 19세기에 서구의 부르주아가 가족을 개인 생활의 영
 역으로 격리시키면서 거대한 경제적 기계로 변모한 산업 사회로부터 보호받는 피
 난처 가족의 관념을 공식화했다고 파악했다. 엘리 자레스키, 김정희 옮김, 『자본주
 의와 가족제도』(한마당, 1987(1983)), pp.56-59.
218) 이영자, 「가부장제 가족의 자본주의적 재구성」, 『현상과인식』31-3(한국인문사회과
 학회, 2007), p.76.
219) 이영자, 위의 글(2007), p.74.
220) 레오뽈디나 포르뚜나띠, 윤수종 옮김, 『재생산의 비밀』(박종철출판사, 1997), p.57.

급으로 가사노동과 육아를 책임지는 여성이라는 성별 역할 분업 구조
는 앤서니 기든스(Anthony Giddens)와 앤 오클리(Ann Oakley)도 지적한 바
있다.[221]

이러한 인식은 가정이 사회 유지와 국가 안정의 토대가 된다는 점과
결부되어 더 공고해졌다. 성별에 따른 역할 분담이 사회를 유지하는 기
본 체제로 자리 잡으면서, 여성 교육도 아내와 어머니의 직무를 여성의
천직으로 규정하고, 여성의 천성과 본성을 계발하는 내용으로 구성되었
다.[222] 예를 들어, 『여자고등조선어독본』권4 제18과 「사랑하는 妹弟에
게」에 기술된 것처럼 "어미가 되는" 것을 여자의 "특권"이자 "여자 독
점의 천분"으로 강조하거나[223] 현모양처의 자질을 완비하는 데 필요한
지식으로 교육이 이루어진 것이다. 또한, 정조 관념 강화에 상당한 비
중을 할애했다. 『여자고등보통학교수신서』권2 제8과 「온화와 정조(溫和
と貞操)」에서는 정조에 대해서 "여자에게 무엇보다도 중요한 생명(貞操
は、女子にとって最も大切な生命でありますから)"이라고 역설했고,[224] 『여자
고등보통학교수신서』권2 제7과 「무엇을 부끄러워하는가(何を恥づべき
か)」, 『여자고등보통학교수신서』권3 제1과 「인생의 봄(人生の春)」, 『여자
고등보통학교수신서』권3 제9과 「克己」에서도 정조를 강조했다.[225]

근대적인 여성 교육을 주장하면서도 여성의 역할과 정체성을 획일적

221) 앤서니 기든스, 김미숙 외 옮김, 『현대 사회학』(을유문화사, 2011(1992)), pp.323-326, pp.750-751.
222) 김경일, 앞의 책(2012), pp.235-238.
223) 朝鮮總督府 編, 『女子高等朝鮮語讀本』卷4(京城: 朝鮮書籍印刷株式會社, 1924), p.110.
224) 朝鮮總督府 編, 『女子高等普通學校修身書』卷2(京城: 朝鮮書籍印刷株式會社, 1925), p.35.
225) 장미경, 「<修身書>로 본 조선총독부의 '식민지 여성' 교육」, 『日本語文學』41(한국일본어문학회, 2009), p.387.

으로 규정하고, 여성의 정절과 희생을 당연시한 이율배반적인 태도가 읽힌다. 언론 역시 "가정과 학교가 서로 연락"해 여자를 엄히 감독하여 순량한 부인과 현숙한 모친으로 만들어야 한다고 촉구했다.[226] 이러한 교육은 여성 의식의 편향성을 가져왔다. 근대 교육 제도가 보급되면서 교육받은 여성의 수가 증가하는 추세에 있었지만, 교육을 통해 주입된 내용이 '살림 잘하고 아이 잘 키우는' 교육에 집중되면서 여성의 의식도 교육이 제시하는 범위 내에서 고착되는 결과를 초래했다.[227]

이처럼 사회 안정과 질서 유지에 필수적인 현모양처의 모습은 잡지 콘텐츠의 하나인 '가정방문기(가정탐방기)'에서도 확인된다. 가정방문기 속 아내는 사회에서 생산 활동을 하고 돌아온 남편을 위로하기 위해 가정을 따뜻하고 화기애애한 공간으로 만들고 있다.

"이럿케 집에잇서 능히 남편의 뒤를 거두고 힘을 덜고 학교에서 고 단히 도라오면 부인은 잘 그를 위로함니다. 그리하야 주인은 하로의 피 곤을 닛슴니다 아 부드러운 그네 생활. 남편과 안해가 서로서로 잘 리 해하야주어 서로 위로하고 서로 동정하야 실패 구렁에서도 능히 새로 운 원긔를 엇고 일하고 함니다. <u>이런 안해를 가진 사람은 결코 사회 에서 실패 일도 업고 염세증 날리도 업슬것이오.</u> (중략) 이 집을 보고 <u>이 집 살님을 부러워하는 우리 동넷 사람들은 완고들도 녀자교육을 힘써 말함니다.</u> 그리고 나와가티 그네들도 이집을 행복스런 가뎡이라 고 부름니다."(강조는 필자)[228]

226) 「女子의게 教育을 施호라: 계집ㅇ희의게 학교공부를 식혀라」, 『매일신보』, 1915. 2. 5. [3]
227) 김경일, 앞의 글(1998), pp.30-31.
228) 朱銀月, 「스윗트 홈-: 幸福한 家庭」, 『新女性』(1924. 7), p.27.

단란하고 행복한 스위트홈의 이상에 부합하는 여성은 학교에서 배운 현모양처론을 실천하는 이로, 신가정의 안주인으로서 집안 살림을 전담하고, 모성을 구현한다. 현모양처는 이내 신여성의 규범으로 자리 잡았고, 신여성은 사적인 노동 공간인 가정에서 자족적인 생활을 했을 때 교육의 성과를 인정받을 수 있었다.[229] 이것은 신여성이 국가 통치의 기초 단위로 구획된 가정의 일원으로 편입되었을 때 비로소 국민으로 호명되었음을 뜻한다. 학교 교육이 바람직하다고 여긴 여성은 노동에 대한 물질적 대가없이 집안 살림을 전담하고, 자녀를 양육하면서 노동력의 생산과 재생산을 담당하는 존재였다. 이는 여성 국민의 당연한 의무였다.

한편, 여성이 현모양처로서 가정에 머물게 된 데는 1920년대 중반 이후 여성해방론의 물결이 급격히 약화되고, 여성의 사회적 활동 공간이 제한된 여건도 한몫했다. 1920년대 초에는 중등학교의 수가 적었기 때문에 교육받은 여성의 취업이 상대적으로 용이했으나, 1920년대 중반 이후 일자리가 거의 고정된 상태에서 중등학교 졸업생 수가 늘어나면서 여성의 취업 문제는 심각한 양상을 띠었다. 거기에 세계 대공황의 여파가 더해지면서 여성 취업자 수는 1930년 이후 급감하게 된다. 세계 대공황의 영향을 거의 받지 않았던 남성과는 달리, 중등 이상의 학교를 졸업한 신여성은 1920년대 전반의 짧은 시기를 제외하면, 진학이나 취업의 길이 극히 제한되어 있었다.[230] 또한, 가정을 넘어서 공적

229) 문영희, 「민족의 알레고리로서 음식과 사적 노동공간」, 태혜숙 외, 『한국의 식민지 근대와 여성공간』(도서출판 여이연, 2004), p.184.
230) 김경일, 「일제 하 여성의 일과 직업」, 『사회와 역사』61(한국사회사학회, 2002), pp.159 -173.

영역에서 활동한 여성들이 독립된 주체로서 사회적 역할과 지위를 인정받은 1920년대 전반과는 달리, 1920년대 후반이 되면 여성의 사회 경제 활동을 부정적으로 바라보는 인식이 팽배해지고, 직업 활동도 평가절하된다.[231] 설혹 직업을 갖더라도 자녀가 없거나 자녀가 성장하여 어머니 역할이 끝난 후에나 선택하도록 요구받았다. 여성에 대해 어머니와 아내, 딸, 며느리와 같이 가족과 혈연관계에서만 정체성을 부여했던 정황은 여성 지식인의 글에서도 확인된다. 일례로, 사 남매를 둔 어머니이자 1940년에 덕성여자실업학교의 교장으로 부임한 교육가 송금선(1905~1987)은 여성의 사회 경제 활동은 출산, 가사와 같은 여성의 천직과 충돌하지 않는 범위에서 해야 하며, 가정과 직장의 양립이 불가능할 때는 직장을 포기해야 한다고 말했다.

> "엇더한 의미로서든지 現代女性은 職業戰線에 나서는 것이 가장 賢明하고 合理的이라고 생각합니다. (중략) 그러나 한 가지 근심하는 것은 職業女性이라고 **우리가 女性의 本意를 잇저서는 안 됩니다.** 卽 다시 말하면 女性도 男性과 가치 生産할 수가 잇다고 女性에 獨特한 여러 가지를 決코 男性化해버려서는 안 됩니다. (중략) **女性의 天職을 저바리든가 소홀히 하여 가면서까지** 女性이 職業戰線에 나설 것은 업다는 말슴입니다."(강조는 필자)[232]

231) 1920년대 전반에는 女權을 주장하는 목소리에 힘이 실리고 공적 영역에서 활동한 여성의 사회적 역할과 지위를 인정하는 분위기였으나, 1920년대 후반을 시나면서 여성의 사회 경제 활동을 향한 부정적 인식이 팽배해지고, 여권 신장도 퇴행 현상을 보였다. 이은경, 「광기/자살/능욕의 모성공간」, 태혜숙 외, 앞의 책(2004), p.112.
232) 宋今璇 「現代女性과 職業女性」, 『新女性』(1933. 4), pp.46-47.

그는 "남자는 밖에서 벌어들이는 생산 기관이고, 부인은 가정에서 그것을 소비하는 소비 기관"이라고 전제하면서 세상이 바뀌어 여성도 생산 기관에 참여는 하지만 혹시라도 남편이 타락하거나 자녀 교육이 잘못되면 그것은 전적으로 여성에게 책임이 있다고 주장했다.[233]

여성에게 본성에 적합한 직무에 충실할 것을 요구하고, 여자다움을 강요하는 논지는 가정방문기에서도 찾아볼 수 있다. 일례로, 『별건곤』에 실린 방문기를 보면, 기자는 인터뷰 대상자인 보성고등보통학교 교장 정대현의 부인에 대해 "얌전하신 부인" "모범적 구 가정부인"이라고 말하며, 이같이 모범적인 가정부인의 살림살이를 신여성들에게 소개하고자 취재에 나섰다고 밝혔다.[234]

출산과 가사를 여성의 천직으로 규정하는 행태는 1930년대에 더욱 두드러진다. 예를 들어, 유길준의 조카이자 여성운동가로 활약한 유각경(1892~1966)은 여자는 "가정에 들어가 살림살이하는 것이 제일 마땅"하며 "여자의 천직"으로 면치 못할 노릇이라고 말했다. 독립운동가 김마리아(1891~1944)도 여성해방운동에 대한 견해를 피력하면서, 사내가 바깥에 나가서 사내의 일을 해야 하듯 "여자는 여자의 본분을 지키어 집안을 잘 다스리고 아들딸의 교육에 정신을 써야"한다고 주장했다. 그는 여자의 해방이 여자의 천분을 버리라는 말이 아니며, 자기의 일을 마친 다음 사회나 민족의 일에 힘써야 한다고 덧붙였다. "오늘날

233) 전미경, 「1920-30년대 현모양처에 관한 연구: 현모양처의 두 얼굴, 되어야만 하는 '賢母' 되고 싶은 '良妻'」, 『한국가정관리학회지』22-3(한국가정관리학회, 2004), p.17.
234) 「京城各學校校長夫人訪問記: 普成高普校長 鄭大鉉氏夫人千氏」, 『別乾坤』(1928. 7), pp.110 -111; 金珍成, 「1930년대 잡지의 '家庭訪問記'에 나타난 근대 주거담론에 관한 연구」(서울시립대학교 대학원 건축학과 석사학위논문, 2007. 8), p.49 재인용.

조선 신여성들에게 현모양처의 모범을 보여줄 만한 분"으로 소개된 박 승호(1897~?) 역시 "조선 여성은 제일 첫째 가정으로 들어가야"한다고 촉구했다. 여성이 "가정의 주부로서 현모양처"가 되어야 하며, 가정으 로 부엌으로 들어가서 실질적인 개혁과 개조를 이끌고 생활을 향상해 야 한다고 주장한 것이다.235)

이와 같은 인터뷰에서는 신여성에 대한 인식의 변화도 감지된다. 세 계 대공황의 여파와 일본의 거듭된 침략 전쟁으로 경제가 악화되면서, 신여성을 낭비와 사치를 일삼는 존재라고 비난하는 목소리가 커졌 다.236) 반면에 구여성은 허영과 방탕, 타락과 같은 근대적 개인주의의 병폐에 상대적으로 덜 오염되었다고 추어올려졌다. 이것은 1920년대에 "가정주부는 신식여성이라야 될 자격이 있다."237)거나 "구식주부로는 不自由 不理解 不和 破壞의 결과를 불러"238)올 수 있으며, 구여성에게

235) 「當代女人生活探訪記 其三: 女基青會長 兪珏卿氏篇」, 『新女性』(1933. 7), p.67; 「佳人獨 宿空房記 童貞女마리아 肖像 아래선 金마리아 孃」, 『三千里』(1935. 8), p.88; 「女流文 章家의 心境打診: 넷情熱 잊지 못하는 女流評論家 朴承浩女士」, 『三千里』(1935. 12), pp.99-101; 金珍成, 위의 글(2007), p.49, pp.51-53 재인용.

236) 특히 신여성의 외모가 가십거리가 되었다. 물론 경제 악화 이전부터 "전에는 눈만 내놓더니 지금은 눈만 가리는군"이라며 신여성과 구여성을 대비하며 비아냥대거나 (<東亞漫畵: 新舊對照(一)>, 『동아일보』, 1924. 6. 11. 석간 [1]), 허물어진 집에 살면 서도 값비싼 옷을 걸치는 여성을 통해 신여성의 소비 행태를 꼬집는(안生, <街上所 見(3): 꼬리피는 孔雀>, 『조선일보』, 1928. 2. 9. [5]) 등 신여성의 외모를 통제하려는 시도가 있었다. 신여성과 함께 '모던걸'도 소비와 허영에 들뜬 존재로 비난받았는 데, '모던보이' 같은 일부 '신남성'과 함께 "早發性 痴呆症" 환자이자 근대적 대도시 라는 괴물의 소산으로 규정되곤 했다. 신문 삽화 속 모던걸의 모습도 기생이나 카 페 웨이트리스의 외모와 별반 다르지 않다. 赤羅山人, 「모-던數題」, 『新民』(1930. 7), pp.125-128; 夕影, <女性宣傳時代가 오면(3)>, 『조선일보』, 1930. 1. 14. [5]

237) 李晟煥, 「誌上討論 現下 朝鮮에서의 主婦로는 女校出身이 나흔가 舊女子가 나흔가?!: 新女性은 七德이 具備」, 『別乾坤』(1928. 12), p.91.

238) 金鶴步, 「誌上討論 現下 朝鮮에서의 主婦로는 女校出身이 나흔가 舊女子가 나흔가?!: 舊女子는 오즉 忠實한 奴隷」, 『別乾坤』(1928. 12), p.94.

노예근성이 있다고 경멸했던 분위기에서 크게 달라진 것이다. 1930년 대 초에 시부모 입장에서 선호하는 며느릿감을 묻는 설문에서도 신여 성보다는 구여성에 호감을 표시하는 목소리가 컸다. 설문에 대한 응답 은 주로 시아버지의 의견으로, 이는 시어머니의 대부분이 문맹이거나 공론장에서 목소리를 낼 만큼 배우지 못한 데서 기인한다. 의견으로는 글자나 아는 신식 며느리보다는 바느질과 부엌일을 많이 배운 색시를 구하겠다는 대답이나,[239] 구가정에서 곱고 순진하게 자란 며느리를 얻 고 싶지만, 아들이 신식여자를 원할 테니 할 수 없이 신식 며느리를 보겠다는 답변이 있었다.[240] 구여성에 대한 선호는 1930년대 후반으로 갈수록 더욱 뚜렷해지고, 배우자감으로도 신여성보다 "몇백 배 몇천 배 낫"[241]다는 평가를 받게 된다.

4. 忠良至醇한 황국여성

1931년 만주 사변, 1937년 중일전쟁, 1939년 제2차 세계대전으로 동 아시아는 전쟁의 소용돌이에 빠지고, 식민지 조선도 전시 동원 체제에 편입된다. 조선총독부는 조선인을 충량한 황국신민으로 만들기 위해 1935년부터 1937년까지 일본 제국주의의 國體 관념[242]과 천황 숭배 사

239) 朴福男, 「내가 만일 메누리를 엇는다면 신식메누리를 어들까? 구식메누리를 어들 까?: 구식메누리는 진실함으로」, 『別乾坤』(1931. 9), p.16.
240) 金O五, 「내가 만일 메누리를 엇는다면 신식메누리를 어들까? 구식메누리를 어들까?: 할수업시 신식메누리를」, 『別乾坤』(1931. 9), pp.16-17.
241) 沈恩淑, 「女性月評: 신녀성과 구녀성」, 『女性』(1936. 6), p.56.
242) 문부성이 편찬한 『국체의 본의(國體の本義)』(1937)에서는 '國體'를 다음과 같이 정의 한다. "대일본제국은 만세일계의 천황황조의 신성한 말씀을 받들어 영원히 통치한 다. 이것이 영구불변한 우리의 국체다. 이 대의에 따라 하나의 대가족국가로서 만

상을 공고히 하는 心田開發運動을 전개했다. 교육 분야에서는 1936년에 '국민 생활의 안정, 국민 체력의 증강, 국민 사상의 건전화' 등을 강조했고, 1937년에는 '국체의 본의'와 '국민정신총동원실시요강'을 발표하며 황국신민화를 목표로 하는 국민교화운동을 벌였다. 또 1938년 3월에 발표된 제3차 조선교육령에서는 식민지 전시 체제에 '완전한 황국신민의 육성'을 기하기 위한 3대 교육방침으로 國體明徵, 內鮮一體, 忍苦鍛鍊이 공표되었다.[243] 여성 교육에 대해서는 '고등여학교규정'을 통해 "국민도덕의 함양과 부덕 양성에 힘쓰며 '양처현모'의 자질을 얻게 함으로써, 忠良至醇한 황국여성을 양성함에 힘써야 한다."고 명시했다.[244] 근대 교육을 표방한 학교 교육이 '봉건적인 순종형 여성 양성'을 교육의 목표로 삼으면서 모순을 드러낸 것이다.

일제의 침략 전쟁이 노골화되는 시점에서 여성에게 요구된 현모양처의 자질은 우가키 가즈시게(宇垣一成, 1868~1956) 총독이 1935년 12월 17일에 행한 강연에서도 확인된다. 그는 '조선 부인의 각성을 촉구한다(朝鮮婦人の覺醒を促す)'는 제목의 강연에서 여자의 天分은 내지, 조선 및 각국을 불문하고 '양처현모'가 되는 데 있고, 양처와 현모로서 다음의 조건을 갖추어야 한다고 말했다. 그 첫 번째는 長上에 대한 봉사로 부모와 남편 등에 대해 孝養貞節을 완전히 하는 것이며, 두 번째는 가정을 정돈하여 남자가 內顧를 걱정하지 않고 외부에 전념하여 활동하

민이 한마음이 되어 성지를 받들어 마음에 새기고 행동으로 옮겨, 충효의 미덕을 능히 발휘한다. 이를 우리 國體의 精華로 하는 바이다." 박유미, 「'군국의 어머니' 담론 연구」, 『日本文化研究』45(동아시아일본학회, 2013), p.156.

243) 이치석, 『전쟁과 학교』(삼인, 2005), p.82.
244) 朝鮮總督府, 「高等女學校規程(朝鮮總督府令第二十六號)」, 『朝鮮總督府官報(號外)』(京城 朝鮮書籍印刷株式會社, 1938. 3. 15), p.16.

도록 하는 것, 세 번째는 자녀의 교양, 즉 가정에서 훌륭한 자녀를 양
육하고 교육하는 것이며, 네 번째는 家庭和樂의 중심이 되어 가정에 온
화한 봄바람의 和氣가 충만하게 하는 것을 이른다.245) 그는 조선의 발
전을 위해 자녀 교육을 가정에서 더욱 조장하고, 심신이 모두 건전한
국민을 만들며, 이를 위해 "여자의 교양을 완전히 하여 능력의 충실,
부덕의 향상을 꾀하는 것이 필요"하다고 말했다.246) 즉 여성이 현모양
처가 되어 식민 지배와 가장의 지배에 순응하며, 자녀를 잘 양육하여
국가에 노동력을 제공하고, 근검절약을 통해 가계를 유지하고, 가족의
화목을 도모할 것을 종용한 것이다.

이것은 1930년대 말에 이르러 가정이 국가와 생활을 매개하는 특권
적인 제도로 자리매김하게 된 상황과 관련이 있다.247) 또한, 희생과 인
고의 미덕을 실천하는 여성이 사회에 적합하고 바람직하다는 분위기
가 형성되면서, 동양 "재래의 아름다운 전통과 교양"248)을 갖춘 전통

245) "女子の天分は內地朝鮮否各國を通じ槪言すれば良妻賢母たるにありと申すぶく又夫れが
女子の資格を測定すべき世界を一貫せる尺度とも申しても差支ないと存じます、而して
良妻たり賢母たるべき、所謂男子の外の活動と相待ちて內助の働をなす爲に具備すべき
必要の條件は大體左の四點に歸すると思惟する 一、長上への奉仕、卽ち父母夫君等に對
し孝養貞節を完すること 二、家政を整頓して男子をし內顧の心配なく專念外部に於て活
動せしむること 三、子女の敎養、卽ち家庭內にありて立派に子女を養育且つ敎育するこ
と 四、家庭和樂の中心となり一家內をして常に春風駘蕩の和氣に充溢せしむること"(강조
는 필자) 宇垣一成,「朝鮮婦人の覺醒を促す」,『京城日報』, 1935. 12. 18. [3]

246) "今後朝鮮を大に發展せしむる爲には …… 兒女の敎育を家庭に於て益々助長し愈々發達
せしめて第二第三世と逐次に心身共に健全なる國民を作り上げて行かなければなりませ
ぬ、夫れには先ず以て女子の敎養を完全にして能力の充實婦德の向上を図ることが必要
であります" 宇垣一成,「朝鮮婦人の覺醒を促す」,『京城日報』, 1935. 12. 18. [3]

247) 신지영,「'가정'과 '여성성'의 추상화와 감각의 리모델링: 1930년대 잡지『여성』을
중심으로」, 한국학의 세계화 사업단·연세대학교 국학연구원 편,『일제 식민지 시
기 새로 읽기』(혜안, 2007), p.248.

248) 洪鍾仁,「座談會: 苦難 속을 가는 女性-家庭生活을 中心으로」,『女性』(1939. 10), p.24.

적 여성상이 부각된다. 현모양처도 조선의 전통적 여성도덕으로 다시금 규정되고, 그 모델을 전통 사회에서 찾는 작업이 시도되었다.[249] 언론 매체도 이러한 시류에 편승해 시부모를 잘 모시는 법이나 자녀를 많이 낳고 건강하게 기르는 법을 설파했고, 학교에서는 여학생에게 부덕을 강조하고 '溫良貞淑'[250]의 자질과 '三從의 道'[251]를 역설했다.

한편, 일제는 만주 사변 다음 해인 1932년부터 조선에서의 병역 문제를 연구하기 시작했고, 1938년 2월에 조선인 남성에게 육군특별지원병 지원 자격을 부여한 육군특별지원병령을 공포하며 조선인을 전쟁에 끌어들였다. 여성에 대해서는 충량지순한 황국여성이 될 것을 촉구하며 현모양처 사상을 활용했는데,[252] 전쟁이 가속화되면서 임신과 출산, 육아에 대한 국가의 간섭과 규제를 강화했다. 일본에서는 1931년에 '대일본연합부인회'가 결성되면서 모든 여성을 지위나 직업, 계층, 지역의 차이 없이 '어머니'와 '모성 개념'으로 통합했고, 인구증강을 위한 정책을 추진했다. 특히 1936년 이후 출생률이 떨어지자 전투력과 생산력 저하를 우려하여 '인구정책확립요강'을 발표했고, 산아제한과 피임을 금지하고, 다산 가정을 우대하는 정책을 마련했다.[253]

249) 현모양처의 모델을 전통 사회에서 찾기 시작하면서, 달성서씨의 중시조인 藥峰 徐渻(1558~1631)의 어머니를 비롯하여 신사임당, 강감찬과 김부식의 어머니, 李厚載의 부인, 黃鳳의 처, 충무공 이순신의 부인 등이 현모양처의 역할 규범을 구현한 인물로 떠올랐다. 홍양희, 「식민지시기 '현모양처'론과 '모더니티' 문제」, 『史學研究』 99(한국사학회, 2010), p.333.

250) 朝鮮總督府 編, 『中等教育女子修身書』卷2(京城 朝鮮書籍印刷株式會社, 1939), pp.40-41.

251) 朝鮮總督府 編, 『中等教育女子修身書』卷3(京城 朝鮮書籍印刷株式會社, 1940), pp.60-63.

252) 홍양희, 「日帝時期 朝鮮의 '賢母良妻' 女性觀의 研究」(한양대학교 대학원 사학과 석사학위논문, 1997. 8), p.38.

253) 박유미, 앞의 글(2013), p.159.

식민지 조선에서는 1920년대 말부터 언론을 통해 유아사망률을 낮추는 방안이 공론화되었다.254) 또 조선총독부 주도로 月別·道別 출산 현황이 조사되고, 出生兒와 死産兒의 體性, 성별, 계절별, 도별 현황이 분석되는 등 인구 관리가 본격적으로 이루어졌다.255) 어린이의 戰力과 體位 향상을 강조하며 각종 검사도 시행되었는데, 이는 천황을 위해 전투력과 생산력을 발휘할 '第二國民'에 대한 생체권력적 관심256)이 반영된 것이다. 1930년대 후반으로 갈수록 어린이의 건강을 부각한 기사를 비롯하여,257) "많이 낳아라! 잘 기르자!"와 같은 구호로 다산과 영아 보호를 선동하는 기사가 신문 지면을 채웠다.258) 인구자원에 대한 관심이 노골화된 1940년대에는 인구 확보를 '전쟁(人口戰)'으로 인식하여 독신을 국책 위반 행위로 규정하고, 다자녀 가정을 선발하여 시상했다.259) 1920년대부터 1930년대 초반에 걸쳐 경제적 빈곤 완화와 자녀

254) 「五月五日은 乳幼兒保護日: 朝鮮의 死亡率이 世界中最多 當局對策研究中」, 『매일신보』, 1929. 4. 26. [1]; 「市內小兒死亡率, 朝鮮人이 日人의 倍: 二十萬에 對한 四千名과 一萬에 對한 五百六十名, 昨年一年中의 統計」, 『中央日報』, 1932. 4. 3. 석간 [2]; 「幼兒死亡率은 漸減喜現象: 유유아위생관념의 향상이 역시 重要한 原因」, 『매일신보』, 1934. 7. 21. [7]; 「寒心한 農村醫療機關, 人口 二萬人에 醫師 一人의 比例: 特히 幼兒死亡率이 過多하야 今後 그 對策을 講究」, 『朝鮮中央日報』, 1936. 4. 5. [2]; 「社說 農村兒童 死亡率의 過大」, 『朝鮮中央日報』, 1936. 4. 6. 석간 [1]; 「年出生六十二萬名, 그러나 死産率은 世界第一이다 姙産婦保護施設緊急」, 『동아일보』, 1939. 1. 7. 석간 [5]

255) 「繁榮은 出産에서 昨年中의 産兒數 七十萬三千七百七十六人, 總督府調查統計」, 『매일신보』, 1930. 5. 10. [2]; 「昨年中全朝鮮出死産 七十二萬二千二百十人 그중 出生 七十一萬七千八百八十二人 死産 四千三百二十八人」, 『매일신보』, 1932. 10. 1. [2]

256) 생체권력은 푸코가 사용한 개념으로, 사회를 포괄적으로 감시하고 조절하는 권력이 국민의 신체를 비롯한 일상적 삶에 스며들어 작동하는 것을 이른다. 일제도 식민지 인구와 식민지인의 건강 관리를 위해 이를 활용했다. 생체권력과 관련한 내용은 미셸 푸코, 이규현 옮김, 『성의 역사1: 앎의 의지』(나남, 1990) 참조.

257) 「억센 어린이 朝鮮을 어떠케 建設할가」, 『동아일보』, 1938. 1. 1. 석간 [18]

258) 「영아를 보호하자: 젖먹이의 사망률이 전사망자의 一활三分이다」, 『동아일보』, 1939. 1. 9. 석간 [3]

교육 등의 이유로 소가족 유지를 주장하고, 모체 보호와 우생학적 이유를 근거로 산아 제한260)의 필요성이 제기되었으나, 1930년대 후반에 전면 금지되고 출산이 여성의 당연한 의무가 되었다.

이러한 분위기에서 여성에게 기대된 임무는 총후에서 군국의 어머니가 되는 것이었다. 일제 강점기 학교 기관이 수행한 역할은 조선 아동을 충량한 신민이자 소국민으로 만드는 것이었고,261) 특히 여학생에게는 본인은 물론, 자녀를 충량한 황국신민으로 만드는 책무를 부여했다. 교과서에서는 수신 교과서262)를 중심으로 후방에서 전쟁을 뒷받침

259) 「"生育하고 蓄殖하라" 子福者를 表彰, 各警察에서 調査中」, 『동아일보』, 1940. 5. 19. 석간 [2]; 「表彰바들 子福者: 八名以上 子女가진이 京城府에만 一七七名, 首位는 十二男妹部隊」, 『매일신보』, 1940. 6. 2. 석간 [2]; 「興亞의 産兒에 記念賞을 創設」, 『매일신보』, 1941. 12. 7. [2]; 김혜경, 앞의 글(2013), pp.102-103.

260) 일제 강점기에 제기된 산아 제한론에 대한 내용은 소현숙, 「日帝 植民地時期 朝鮮의 出産統制 談論의 硏究」(한양대학교 대학원 사학과 석사학위논문, 2000. 2) 참조

261) 일본에서는 국민의 충성심과 효심을 '國體의 精華'이자 '교육의 근원'으로 규정한 교육칙어(1890)의 정신과 사상을 수신서에 '착한 어린이(キイ子ドモ)'와 '좋은 일본인(よい日本人)'이라는 기호와 모델로 이식하여, 아동이 순량하고 충량한 신민으로 육성되도록 유도했다. 이것은 식민지 조선에서도 동일하게 적용되었다. 이병담, 「근대일본 아동의 탄생과 臣民 만들기: 『尋常小學修身書』를 중심으로」, 『日本語文學』25 (한국일본어문학회, 2005), pp.242-245.

262) <표 1> 조선총독부 수신 교과서 편찬 시기 구분과 교과서명

시기	제Ⅰ기 1911.10~1922.3	제Ⅱ기 1922.4~1928.3	제Ⅲ기 1928.4~1938.3	제Ⅳ기 1938.4~1941.3	제Ⅴ기 1941.4~1945.8
초등 학교	普通學校修身書 普通學校修身掛圖	普通學校修身書 普通學校修身掛圖	普通學校修身書	普通學校修身書 初等修身 初等修身書	ヨイ子ドモ 初等修身
중등 학교	高等修身書 高等普通學校修身 敎科書	高等普通學校修身書	中等敎育修身書		中等敎育修身書
		女子高等普通學校修身書		中等敎育女子修身書	

※ 장신, 「조선총독부 학무국 편집과와 교과서 편찬」을 참조하여 정리함.
장신, 「조선총독부 학무국 편집과와 교과서 편찬」, 한국학의 세계화 사업단·연세

圖10 <야스>
『초등수신서 아동용』(1938)

하는 戰時 모성을 적극적으로 주입했는데, 『초등수신서』가 발행된 제Ⅳ기부터 더욱 노골적으로 나타난다. 『초등수신서 아동용』권6(1938) 제18과 「國防」에 실린 야마노우치 다쓰오(山內達雄) 대위의 어머니 야스(ヤス)의 일화는 전쟁 승리가 어머니의 의지에 의해 견인됨을 드러낸 대표적인 사례다 (圖10).[263] 중일전쟁 중 전사한 아들의 부대에 천황을 위해 힘껏 싸우라는 내용의 편지를 보낸 야스의 이야기는 '야마노우치 대위의 어머니'라는 제목으로 '창가서'에도 실렸다.[264] 또한, 함대를 지휘하며 러일전쟁을 승리로 이끈 도고 헤이하치로(東郷平八郎, 1848~1934)의 어머니 도고 마스코(東郷益子, 1812~1901)도 모범으로 삼을 만한 인물로 소개되었다. 교과서에는 도고 마스코가 훗날 나랏일을 하게 될 아들 형제의 머리맡 쪽으로는 걷지도 않았을 만큼 자식을 공경하는 마음으로 대했다고 기술되어 있다.[265]

이 밖에 국가적 모성의 당위성을 알리기 위해 선전된 인물로 타이완 총독을 역임하고 러일전쟁을 승리로 이끈 노기 마레스케(乃木希典,

대학교 국학연구원 편, 앞의 책(2007), pp.98-101.
263) 朝鮮總督府 編, 『初等修身書 兒童用』卷6(京城: 朝鮮書籍印刷株式會社, 1938), pp.83-86.
264) 장미경, 「일제강점기 초등 '修身書'와 '唱歌書'에 서사된 性像」, 『日語日文學』59(대한일어일문학회, 2013), p.401.
265) 朝鮮總督府 編, 『中等教育女子修身書』卷1(京城: 朝鮮書籍印刷株式會社, 1938), pp.70-71; 장미경, 앞의 글(2009), p.392.

1849~1912)의 어머니가 있다. 노기 마레스케는 1912년 메이지 천황이 죽자 아내 노기 시즈코(乃木静子)와 함께 자결했는데, 그의 죽음이 무사도에 입각한 행위로 조명되어 창가 제작과 신사 건립, 저택 보존이 이루어졌고, 軍神으로 추앙되었다. 노기 마레스케의 행적과 성품은 조선의 수신, 국어, 창가, 역사 교과서에도 실렸는데,[266] 몸이 약하고 겁이 많던 노기 마레스케가 훌륭한 군인으로 성장하는 데 어머니의 역할이 컸다고 적고 있다.[267] 이러한 분위기에서 김상덕의 『어머니의 힘』(남창서관, 1943)은 노기 마레스케의 모친 노기 히사코(乃木壽子)를 군국의 어머니로 소개했고, 박태원의 『군국의 어머니』(조광사, 1942)에서는 노기 마레스케의 부인 노기 시즈코가 군국의 어머니로 그려졌다. 노기 시즈코는 러일전쟁에서 두 아들이 목숨을 잃었을 때 의연히 대처했고, 메이지 천황이 사망하자 남편과 함께 죽음을 선택한 인물로, 일본이 패전하기 전까지 군국의 어머니이자 아내의 모범으로 인정받았다.[268]

또한, 『초등수신서 아동용』권6(1938) 제16과 「남자의 의무와 여자의 의무(男子の務と女子の務)」에서 보듯 "국가에 큰일이 발생했을 때, 남자는 무기를 갖고 전쟁터로 나가고 여자는 집안일을 책임"져야 한다고[269]

266) 조혜숙, 「근대기 전쟁영웅연구: 일본교과서를 통해서 본 노기장군」, 『日本思想』24 (한국일본사상사학회, 2013), pp.205-206.

267) 朝鮮總督府 編, 『初等修身 第四學年』(京城 朝鮮書籍印刷株式會社, 1943), pp.81-86; 文部省 編, 『小學國語讀本 尋常科用』卷7(大阪: 大阪書籍株式會社, 1939), pp.142-148.

268) 『군국의 어머니』에는 시즈코 외에도 아들의 전사를 영광으로 생각한다고 말한 우류 다모쓰(瓜生保, ?~1337)의 어머니, 남편이 전사한 후에 어려운 살림에도 아들을 해군 대장으로 키운 야마모토 에이스케(山本英輔, 1876~1962)의 어머니 등 일본 역사에서 군국의 어머니로 소개할만한 여성들의 행적이 실렸다. 이상경, 「일세 말기의 여성 동원과 '군국(軍國)의 어머니'」, 『페미니즘 연구』2(한국여성연구소, 2002), pp.209-218.

269) 朝鮮總督府 編, 『初等修身書 兒童用』卷6(京城 朝鮮書籍印刷株式會社, 1938), p.78.

주장하며 황국 여성의 의무를 강조하기도 했다. 제Ⅴ기에서도 어머니의 적극적인 협력 아래서 전장에 나간 야마모토(山本)의 일화를 담고 있는 『초등수신 제5학년』(1944) 제17과 「야마모토 원수(山本元帥)」를 비롯하여 군국의 어머니를 조명한 내용이 수록되었다.

이처럼 전시 모성을 주입하는 한편에서는 여학생의 노동력을 침략 전쟁의 도구로 활용하는 방안이 강구되었다. 먼저 '직업과'라는 과목을 통해 학생의 노동 현장 투입이 이루어졌다.[270] 육체노동을 필수교과로 지정하여 학생은 동원 가능한 노동력이며, 노동은 수업이자 교육이라는 인식을 형성했고,[271] 이는 1930년대 후반에 시행된 식량증산정책이나 근로보국대활동에 학생이 투입되는 계기를 마련했다. 여학생의 근로 봉사는 학교근로보국대가 결성된 1938년 7월을 기점으로 본격화된다.[272]

이러한 분위기가 자리 잡는 과정에서 1920년대 전통적 가부장제에 반기를 들고 여성의 주체성과 권리를 주장했던 신여성들이 동원되기도 했다. 일제 말기에 체제에 타협한 일부 신여성은 학교에서 여학생

270) '직업과'는 식민지 조선의 학교 교육이 지적교육에 치중해있다는 판단에 따라 1929년에 필수교과로 지정되었다. 보통학교 4학년 이상의 학생에게 주당 3~4시간의 수업 시수를 배정했고, 정해진 수업 외에 과외 실습도 이루어졌다. 강명숙, 「일제말기 학생 근로 동원의 실태와 그 특징」, 『한국교육사학』30-2(한국교육사학회, 2008), p.4.
271) 강명숙, 위의 글(2008), pp.19-20.
272) 여학생은 신사 청소를 하거나, 오카다 히데오(岡田秀雄)의 제18회 조선미전(1939) 출품작 <張鼓峰事件銃後之戰士>에서와 같이 군복을 꿰매거나 군인에게 보낼 위문품을 만들었다. 또한, 『매일신보』1943년 7월 6일 자 2면의 「同德高女篇 趙東植校長談」과 사진에서 보듯 모내기를 비롯한 각종 농사일에 참여했다. 남학생은 용산 연병장 하수구 및 도로 개축 작업이나 조선신궁 봉찬전 광장 확장 공사와 같은 토목 공사에 동원되거나, 청소와 풀 뽑기 작업 등을 수행했다. 「千八百學徒의 感激: 今朝·練兵場에서 勤勞作業中에 南總督이 視察激勵」, 『매일신보』, 1938. 7. 24. 석간 [2]; 「神域에 쌓은 奉仕: 昨日부터 中學生勤勞報國隊活躍」, 『매일신보』, 1939. 6. 13. [3]

을 대상으로 전쟁 참여를 독려하거나 여학생의 노동력이 전쟁에 활용되도록 유도했고, 학교 밖에서는 당대 여성들을 향해 후방에서의 전쟁 참여를 촉구했다.[273] 여성에게 황군의 어머니이자 아내로서의 자부심을 심고, 근검절약의 정신과 내핍을 통해 聖戰에 참여할 것을 독려하는 움직임은 문학 작품과 시각 이미지에서도 적극적으로 나타난다.

273) 서영인, 「근대적 가족제도와 일제말기 여성담론」, 『현대소설연구』33(한국현대소설학회, 2007), p.137.

제 4 장

국민을 양성하는 賢母의 재현

국민을 양성하는 賢母의 재현

가정이 국가를 구성하는 기초 단위로 자리매김하면서 가족 구성원은 국가의 일원으로 파악되었다. 이와 함께 차세대 국민의 양적 생산과 질적 양성에 중추적인 역할을 하는 어머니를 주목하게 되는데, '좋은 국민'의 효율적 증산을 위해 여성을 '좋은 어머니'로 육성해야 한다는 논의는 유럽에서 이미 18세기부터 확인된다.[274] 모성 강조는 유럽의 왕실에서도 행해졌고, 합스부르크의 마리아 테레지아(Maria Theresia, 1717~1780), 영국의 빅토리아 여왕(1819~1901), 프로이센의 루이제 왕비(1776~1810) 등은 필요에 따라 힘 있는 군주가 아닌 행복한 어머니이자

[274] 좋은 어머니 육성에 관한 논의와 함께 모성본능 신화도 등장했다. 엘리자베스 바댕테르(Elizabeth Badinter)는 어머니가 자식에 대해 본능적인 사랑을 가진다는 모성본능 신화가 18세기 말 유럽에서 등장했다고 말했다. 千葉慶, 박소현 옮김, 「마리아·관음·아마테라스: 근대 천황제국가에서의 '모성'과 종교적 상징(マリア・觀音・アマテラス-近代天皇制國家における「母性」と宗教的シンボル)」, 인천가톨릭대학교 조형예술대학 編『성모 마리아』(학연문화사, 2009), p.288.

성모의 모습으로 형상화되었다.

　동아시아에서 근대화를 가장 먼저 추진한 일본에서도 국민국가가 형성되는 시점에 임신한 모체나 어머니의 양육 장면이 시각 이미지의 주요 소재로 등장했다. 특히 판화류에서 두드러지는데, 착시 현상을 이용한 다마시에(だまし繪)로 임신부와 태아의 월령별 변화를 보여주거나, 어머니와 자녀가 육체적·정서적으로 교감하고, 자녀의 입신출세와 건강을 기원하는 의미를 담은 니시키에(錦繪) 판화, 어머니의 양육 장면을 표현한 석판화 등에서 보인다.[275] 순수 미술 장르로는 가노 호가이(狩野芳崖, 1828~1888)의 <悲母觀音>(圖11)이 모자상을 모티프로 한 예로 주목된다.[276] 여성, 관음, 성

圖11 가노 호가이 <비모관음> 1888년
비단에 채색, 195.8x86.1cm
도쿄예술대학 대학미술관

모 마리아의 조형적 이미지와 모성, 자비, 사랑의 속성이 중첩된[277] <비모관음>은 메이지 시대에 활동한 다른 작가들에게도 영향을 주어 오카쿠라 슈스이(岡倉秋水)의 <비모관음>을 비롯한 유사한 작품들이 제

275) 이성례, 앞의 글(2010), pp.74-83.
276) 오카쿠라 덴신(岡倉天心, 1862~1913)에 따르면, 가노 호가이는 관음을 이상적인 어머니이자 만물을 起生發育하는 대자비의 정신, 創造化現의 本因이라 여겼다고 한다. 石子順造, 『子守唄はなぜ哀しいか―近代日本の母像』(東京: 柏書房, 2006), pp.121-122.
277) 佐藤道信, 「母と觀音とマリア-≪悲母觀音圖≫」, 『日本の近代美術2: 日本畫の誕生』(東京: 大月書店, 1993), p.19.

작되었다. 이와 함께 맹모가 짜던 베를 끊어서 아들을 훈계한 '맹모단기'의 내용도 시각 이미지로 자주 형상화되었다.[278) 대표적인 작가로 구보타 베이센(久保田米僊, 1852~1906)[279), 가와이 교쿠도(川合玉堂, 1873~1957)(圖12)[280), 우에무라 쇼엔(上村松園, 1875~1949)[281) 등이 있고, 다이쇼 시대에도 구리하라 교쿠요(栗原玉葉, 1883~1922)가 <어머니의 사랑(母の愛-孟母斷機圖)>(1921)을 남긴 바 있다. 이 밖에 마쓰이 노보루(松井昇)의 <유품(かたみ)>과 같이 군국의 어머니상의 전범이 되는 어머니가 형상화되기도 했다.[282) 또한, 메이지 시대에 발간된 여성 잡지

圖12 가와이 교쿠도
<맹모단기도> 1897년
『일본미술화보』4편 권5(1897)

278) '맹모단기'는 에도 말기와 메이지 전기에 활동한 가와나베 교사이(河鍋曉齋, 1831~1889)의 <맹모단기도>나 <맹모단기 인롱(印籠)>의 예에서 보듯 근대 이전에도 시각화되었다.

279) 구보타 베이센은 1874년에 소학교에 증정할 목적으로 <맹모단기도>를 그렸다. 森光彦, 「久保田米僊筆《孟母斷機図》(元尙德中學校藏)について: 敎育における繪畵の「用」」, 『京都市學校歷史博物館 硏究紀要 第一号』(京都 京都市學校歷史博物館, 2012), p.6.

280) 가와이 교쿠도는 '맹모단기'를 모티프로 1897년에 두 점, 1903년에 한 점을 그리는 등 맹모단기 이미지를 즐겨 그렸다. 그의 <맹모단기도>는 새로운 스승 하시모토 가호(橋本雅邦, 1835~1908)를 만난 후 결심의 증표로 그린 것으로 이해되거나, 가노 호가이의 <비모관음>을 참고하여 돌아가신 모친을 자모관음으로 형상화한 것으로 해석된다. 岡部昌幸, 「川合玉堂の母子像《孟母斷機》とロマンティシズムの溜像 「父母のみたまにいきて老いらくの老ゆるも知らず繪に遊びをり」(川合玉堂 歌集『多摩の草屋』, 昭和二八年), 『杉野服飾大學 杉野服飾大學短期大學部紀要』8(東京: 杉野女子大學・杉野女子大學短期大學部, 2009), pp.6-10.

281) 우에무라 쇼엔은 1899년에 <맹모단기>를 제작한 바 있다. 上村帛子(松園), 中村達男 編, 『靑眉抄』(東京: 六合書院, 1943), p.219.

282) 마쓰이 노보루가 1895년 교토에서 열린 제4회 내국권업박람회에 발표한 <유품(かたみ)>은 전쟁터에서 죽은 가장의 군복과 지휘봉 칼을 앞에 두고 앉아 있는 여인

에서도 어머니의 양육 장면이 빈번히 게재되었다.[283)]

A. 국민의 어머니로 기대된 현모

근대 이전 어린아이는 애정과 보호의 대상이기보다 가계를 잇는 존재의 의미가 강했다. 하지만 근대기에 어머니의 역할과 모성이 강조되면서 어머니는 자녀와 함께 시각 이미지의 주인공으로 등장했고, 특히 모자간에 유대를 드러낸 형상이 두드러졌다. 서양의 성모자 형식을 차용하여 모자 관계를 드러내거나 수유를 비롯한 어머니의 양육 장면을 담은 이미지는 순수 미술 장르는 물론, 인쇄 미디어에서 다수 확인된다. 이와 함께 근대 이전 차별과 억압의 대상이었던 여자아이에 대한 시각에도 변화가 생기면서 모녀 관계를 담은 이미지가 제작되기도 했다.

과 어린 남매를 그린 것이다. 그림이 제작된 당시에는 전쟁터에서 죽는 것은 명예이며, 전사자에 대해 슬픔을 드러내지 않는 것을 충군애국을 실천하는 행위로 여겼는데, 배우자의 죽음을 전하는 통지서를 손에 든 여인과 사내아이의 표정에서 그러한 분위기가 잘 나타난다. 김용철, 「청일전쟁기 일본의 전쟁화」, 『日本硏究』15(고려대학교 일본연구센터, 2011), p.348.

283) 예를 들어, 『부인세계』는 창간 후 3년이 지난 1908년(메이지 41)부터 독자를 대상으로 사진 공모를 했는데, '아이를 안은 어머니의 사진'이나 '10명 이상의 자녀가 있는 가정의 사진'이 공모 주제로 채택되곤 했다. 高橋千晶, 「「家族寫眞」の位相: 家族の肖像と団欒図」, 『美學芸術學』18(美學芸術學會, 2002), p.90.

1. 모자상

서구에서는 모성 이미지를 구축하는 과
정에서 성모 마리아와 아기 예수에 기초
를 둔 모자상이 빈번히 그려졌다. 특히
젖 먹이는 마리아 도상은 어머니의 일상
적 행위에 신성함을 불어넣어 모유 수유
를 여성의 거룩한 의무로 만들었다.[284]
어머니를 성모 마리아의 형상으로 재현
한 예는 일본의 메이지 시대에도 확인된
다. 야만바(山姥)를 성모 마리아의 모습으
로 표현한 쓰키오카 요시토시(月岡芳年, 1839
~1892)의 <一魁隨筆 야만바(山姥)・가이도

圖13 쓰키오카 요시토시
<일괴수필 야만바・가이도마루>
1873년, 니시키에

마루(怪童丸)>(圖13)에서 볼 수 있듯이 일본이 근대 유럽에서 수용한 모
성 이미지의 중심에는 성모 마리아가 있었다. 또한, 모성이 국가 안정
을 위해 여성이 지녀야 할 신성한 의무로 간주되면서 성모 이미지를
활용한 예는 더욱 많아졌다.

이처럼 성모자 형식으로 어머니와 자녀를 그린 도상은 근대기 한국
에서도 나타난다. 선례가 되는 작품으로는 蔡龍臣(1850~1941)의 <운낭
자상>(圖14)을 주목할 수 있다. 이 그림은 모자가 독립된 초상화 형식으
로 제작된 초기의 예이기도 하다. 그림의 주인공은 평안도 가산 군수
鄭蓍(1768~1811)의 소실 崔蓮紅(1785~1846)으로 홍경래의 난 때 피살된

284) 매릴린 옐롬, 윤길순 옮김, 『유방의 역사』(자작나무, 1999), pp.73-74.

圖14 채용신 <운낭자상>
1914년, 종이에 수묵담채
120.5x62cm, 국립중앙박물관

남편과 그 가족의 장례를 치르고 중상을 입은 시동생을 보살핀 공으로 열녀로 포상된 인물이다. 義妓로서 절개를 상징하는 여인의 초상이 조선 말기와 개화기의 쪽 찐 머리 미인상에 사내아이를 안고 있는 모자상으로 그려진 것이다.285) 열녀 도상을 모자상의 형식으로 그린 배경을 두고 해석이 분분하지만, 국권을 상실한 시기와 결부하여 구국과 국민국가 형성을 열망했던 분위기를 반영한 것으로도 생각해 볼 수 있다. <운낭자상>은 1938년에 시모다 지로(下田次郎, 1872~1938)가 펴낸 『母性讀本』의 권두에 가노 호가이의 <비모관음>, 라파엘로 (Sanzio Raffaello, 1483~1520)의 <성모>, 비제 르 브룅(Louise-Elisabeth Vigee Le Brun, 1755~1842)의 <비제 르 브룅과 그녀의 딸>(1789), 우타마로(歌麿)의 <어머니와 유아(母と乳兒)> 등과 함께 실릴 만큼 식민지 조선의 대표적인 모자상으로 인식되었다.286) 이와 더불어 이 그림은 조선에 가톨릭이 전래되면서 유입된 성모자상과의 연관성을 강하게 시사한다.287) 중국 민간연화의 동자를 연상시키는 사내아이의

285) 홍선표 교수는 <운낭자상>에 대해 명대 唐寅 전칭의 17세기 작품인 <중국풍 성모 자도>(시카고 필드자연사박물관 소장) 유형을 재 번안한 것으로 추정했다. <중국 풍 성모자도>는 중병에 걸린 어린아이를 낳게 했다는 베이징 천주당에 걸려있던 성 루가의 성모자화를 번안하여 백의관음 이미지와 혼성하여 그린 것이다. <운낭 자상>에 나타난 아기의 벌거벗은 양태는 서양의 성모자상을 직접 차용한 것으로 보인다. 홍선표, 앞의 글(2012), p.140.

286) 下田次郎, 『母性讀本』(東京: 實業之日本社, 1938).

엉덩이를 양팔로 받쳐 안은 여인의 자세와 아이가 들고 있는 둥근 구슬로 보이는 지물은 조선 시대 미인도 유형에서는 좀처럼 찾아볼 수 없는 것으로, 종래의 미인도나 초상화 형식에서 벗어나 있는 도상의 탄생을 성모자상과 연계하여 유추한 것이다.

<운낭자상> 외에도 배운성(1900~1978)이 그린 <한국의 마돈나>, <모자>에서도 성모자가 한국인으로 치환되고, 기독교 도상이 토착화된 양상이 보인다.288) 한국의 산천초목을 배경으로 한복 차림의 마리아가 아기 예수를 품에 안은 형상을 그린 <한국의 마돈나>는 배운성이 윤을수(1907~1971) 신부의 요청에 응해 그린 것으로,289) 윤 신부가 고국에 있는 어머니를 그리워하며 제작을 의뢰했다고 한다.290) 윤 신부는 1940년에 로마 라떼라노 (Laterano) 교법 전문학교에서 법률 연구를

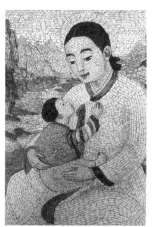

圖15 배운성 <한국의 마돈나>
1940년대, 모자이크, 22.5x16cm
인보성체 수도회

287) 1890년대에 들어선 약현성당과 종현성당(현 명동성당)을 비롯한 가톨릭교회에서 모신 성모상과 성상, 스테인드글라스가 일반에 공개되면서, 조선인도 새로운 조형언어를 접하게 되었다. 기혜경, 「한국의 성모상 수용에 관한 고찰」, 인천가톨릭대학교 조형예술대학 編 앞의 책(2009), pp.253-254.

288) 정형민, 「한국근대회화의 도상(圖像) 연구: 종교적 함의(含意)」, 『한국근대미술사학』 6(한국근현대미술사학회, 1998), pp.355-356.

289) 윤을수 신부는 1937년에 프랑스 소르본 대학에 입학하여 1939년에 박사학위를 취득했다. 따라서 <한국의 마돈나>는 배운성이 윤 신부를 만나는 1937년 이후부터 귀국하는 1940년 사이에 제작되었다. 「巴里에 半島의 光 俊才尹乙秀氏 『文博』論文通過, 羅・鮮語辭典도 刊行」, 『매일신보』, 1939. 8. 18. 석간 [2]

290) 김미금, 「裵雲成의 유럽체류시기 회화 연구(1922~1940)」(홍익대학교 대학원 미술사학과 석사학위논문, 2003. 8), p.66.

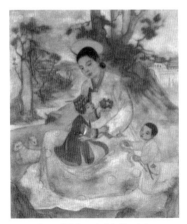

圖16 배운성 <여인과 두 아이>
1930년대, 판넬에 유채
72x60cm, 개인소장

하는 동안, <한국의 마돈나>를 이탈리아인 화가에게 부탁하여 모자이크화로 남기기도 했다(圖15).[291] 현재 원작은 유실된 상태로, 모자이크화나 엽서를 통해 도상을 파악해보면, 머리에서 후광이 빛나는 마리아는 끝동과 깃, 고름을 자줏빛 헝겊으로 꾸민 흰색 반회장저고리와 치마를 입었고, 그 모습은 1930년대에 제작된 <여인과 두 아이>(圖16) 속 마리아와 유사하다. 라파엘로가 그린 성모자와 아기 세례요한 도상을 연상시키는 <여인과 두 아이>에는 가시 면류관을 든 아기 예수가 여인의 무릎 위에 있고, 모자 곁에 장차 예수가 짊어질 나무 십자가를 건네는 듯 무릎을 꿇고 아기 예수에게 십자가를 내미는 세례요한이 자리한다.[292] <한국의 마돈나>와 <여인과 두 아이>는 우리나라의 전통 가옥과 수목이 어우러진 야외를 배경으로, 한복을 입은 어머니와 아들의 다정한 모습을 형상화했다. 이렇게 번안된 성모자 도상은 일상적인 인물화에 차용되기도 했는데, 일례로, 프랑스 살롱전에 출품한 <모자>에서 한복 차림의 어머니가 아들을 품에 안은 자세와 표정은 성모 마리아와 아기 예수를 연상케 한다.[293]

291) 성체 수도회, 『새갊의 얼』(전주: 聖體修道會, 1984) 표지 설명 참조.
292) 송희경, 「'한국적' 성화의 모태: 월전 장우성의 성모자도」, 이천시립월전미술관, 『月田, 전통을 넘어: 제1, 2회 월전학술포럼 논문집』(2015), p.33.
293) 김미금, 앞의 글(2003), pp.67-68.

한편, 어머니가 자녀에게 젖을 먹이는 수유 장면도 모성을 효과적으로 드러낸다. 수유 도상은 야외에서 노동을 통해 생계를 꾸려가는 서민 여성의 삶을 보여주거나, 중산층 가정에서 이루어진 육아 장면을 담아냈다. 조선미전에서는 야외를 배경으로 모유 수유하는 아내와 그 모습을 바라보는 남편을 재현한 데라하타 스케노조(寺畑助之丞, 1892~1970)의 <젖을 먹임(乳)>(圖17)이 제3회 조선미전에서 처음 확인된다. 야마시타 가즈히코(山下一彦)가 제17회 조선미전에 출품한 <들판의 사람들(野の人達)>(圖18)도 들판을 배경으로 막 일을 마친 듯 빈 지게를 진 남편과 아이에게 젖을 물리는 아내를 묘사한 것이다. 그리고 고다마 사다헤이(兒玉貞平)의 <젖을 먹임(乳)>(圖19)이나 고토 다다시(後藤正)의 <젊은 어머니(若き母)>(圖20)는 어머니가 실내에서 아들에게 수유하는 광경을 시각화했다.

圖17 데라하타 스케노조
<젖을 먹임>
제3회 조선미전(1924)

圖18 야마시타 가즈히코 <들판의 사람들>
제17회 조선미전(1938)

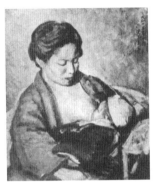

圖19 고다마 사다헤이 <젖을 먹임>
제4회 조선미전(1925)

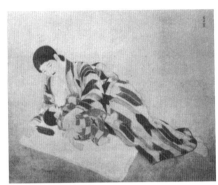

圖20 고토 다다시 <젊은 어머니>
제14회 조선미전(1935)

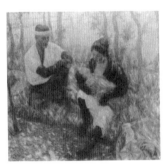

圖21 오오쿠보 사쿠지로 <평화>
제1회 제전(1919)

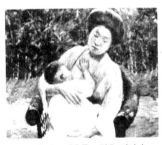

圖22 오카 쓰네츠구 <젊은 어머니>
제11회 문전(1917)

젖가슴을 보이며 아이에게 젖을 먹이는 어머니 이미지는 일본 관전에서도 쉽게 발견된다. 오오쿠보 사쿠지로(大久保作次郎)의 <平和>(圖21), 히라이 다메나리(平井爲成)가 제5회 제전(1924)에 출품한 <어느 가족(或る家族)>은 서민 여성의 수유 장면을 담은 예로, 어린아이를 품에 안고 고개를 숙인 채 젖을 먹이는 어머니가 그려졌다. 또한, 오카 쓰네츠구(岡常次)가 그린 <젊은 어머니(若き母)>(圖22), 고우다 가쓰타(香田勝太, 1885~1946)의 <모자(母と子)>(제3회 제전, 1921), 미미노 우사부로(耳野三郎/耳野卯三郎, 1891~1974)의 <母性>(제6회 제전, 1925) 등은 가정의 실내나 정원에서

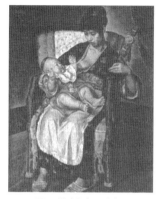

圖23 구마오카 요시히코
<안겨 있는 아이>
제3회 제전(1921)

수유가 이루어지는 광경을 담았다. 또 어머니가 아이에게 장난감을 흔들며 관심을 유도하는 장면을 그린 구마오카 요시히코(熊岡美彦, 1889~1944)의 <안겨 있는 아이(抱かれたる子供)>(圖23)에서 어머니의 한쪽 유방은 노출되어 있고, 모자가 나란히 누워 있는 모습을 그린 아카마쓰 린사쿠(赤松麟作, 1878~1953)의 <아기 옆에 누워서 젖을 먹임(添乳)>(제8회 문전, 1914)도 수유 중인지 어머니의 가슴이 드러나 있다. 화면에는 남편이자 아이의 아버지인 가장이 보이지 않는데, 이는 앞서 언급한 고다마 사다헤이나 고토 다다시의 작품을 비롯하여 1930년대에 조선미전에 출품한 조선인 작가들의 모자상에서도 공통된다.

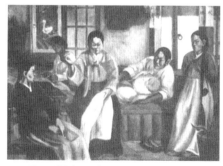

圖24 김중현 <춘양> 제10회 조선미전(1931)

圖25 정도화 <모>
제14회 조선미전(1935)

圖26 이옥순 <동일>
제11회 조선미전(1932)

圖27 고석 <모자> 제19회 조선미전(1940)

조선미전에서는 김중현(1901~1953)의 <春陽>(圖24), 정도화의 <母>(圖25) 등에서 어머니가 집안일을 하던 중에 아들에게 젖을 먹이는 광경이 보이며, 이옥순의 <冬日>(圖26)에서도 딸과 함께 다듬이질하는 어머니의 가슴팍에 얼굴을 묻고 젖을 빨고 있는 사내아이가 보인다. 고석(1913~1940)의 <모자>(圖27)는 어머니가 젖먹이를 옆에 누이고 수유하는 모습을 묘사했다. 또 이영일(1904~1984)의 <포유의 휴식(哺乳の憩ひ)>(圖28),[294] 양달석(1908~1984)의 <전원의 사랑(田園の愛)>(1932), 최덕용의 <석양의 해녀(夕陽の海女)>(1932)와 같이 어머니가 야외에서 생업을 위해 일하던 중에 잠시 젖을 물리는 광경이 재현되기도 했다. 화면 속 어머니는 아이에게 시선을 맞추고 수유 행위에 집중하고 있다. 이처럼

294) 金華山人이 「美展印象」(『매일신보』, 1930. 5. 23. [5])에서 <포유의 휴식>에 대해 "작년 출품과 同曲同調와 같은 느낌"이라고 지적한 것과 같이 이영일이 제8회 조선미전에 출품한 <농촌의 아이(農村の子供)>(1929)에서 아기 업은 소녀를 비롯한 세 아이는 <포유의 휴식>에 보이는 아이들과 상당히 유사하다. 김이순 교수는 두 작품을 관련지어서 딸로 보이는 소녀가 들에서 일하는 어머니에게 젖먹이 동생을 데려와서 어머니가 젖을 물리고 있다고 해석했다. 김이순, 「1930~1950년대 한국의 모자상: 젖먹이는 이미지를 중심으로」, 『미술사연구』20(미술사연구회, 2006), p.114.

圖28 이영일 〈포유의 휴식〉
제9회 조선미전(1930)

야외를 배경으로 한 수유 도상 중에서 가장이 보이지 않는 작품은 어머니가 '대리 가장'으로 가족의 생계를 책임진 상황을 반영하기도 한다. 초승달이 뜬 밤중에 황량한 들녘에서 어머니가 어린 아들에게 젖을 물리고, 두 딸이 곁에서 지켜보는 광경을 그린 〈포유의 휴식〉이 대표적인 예다.

생선 광주리를 이고, 아이에게 젖을 물리는 여성을 소재로 한 가와다 다쓰이(川田達聴)의 〈海辺母子像〉(圖29)과 같이 노역이나 행상을 하며 가족의 생계를 책임진 조선 여인의 삶은 일본인 작가들도 즐겨 그린 모티프다. 대개 여인의 고달픈 삶과 희생에 초점을 맞췄는데, 일례로, 후쿠다 히사야(福田久也, 1892~1973)의 제4회 제전 출품작 〈夕陽〉(圖30)에서 아이 업고 길을 떠나는 여인의 노출된 가슴은 內地와 차별되는 이국정서를 드러낸다.

圖29 가와다 다쓰이
〈해변모자상〉
제12회 조선미전(1933)

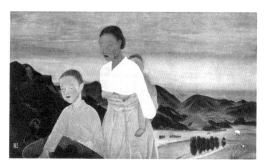

圖30 후쿠다 히사야 〈석양〉 제4회 제전(1922)

圖31 〈안주 모기향〉
『매일신보』 1912. 6. 19. [3]

수유 장면은 상업 광고에서도 보이며, '안주 모기향(安住かとり線香)' 삽화(圖31)와 같이 드물지만 모성애보다 성적 매력을 강조한 사례도 있다.[295] 하지만 대부분은 어머니의 모성을 드러내는 방식으로 등장했다. 모유의 중요성을 강조한 예는 젖이 부족한 어머니를 위해 모유의 대용품으로 소개된 분유 광고에서 집중적으로 보인다. 삽화는 "母의 乳를 除하고는 어린 兒孩의 乳는 此가 一等"이라는 문구의 '모리나가 드라이 밀크(森永ドライミルク)'[296]와 같이 건강한 사내아이 이미지를 활용하거나, '수리표 우유'(圖32)[297]처럼 어머니가 아

圖32 〈수리표 우유〉
『동아일보』 1931. 11. 13. 석간 [3]

들을 품에 안고 우유를 먹이는 장면이 주를 이룬다. 분유 광고에는 주로 사내아이가 어머니와 함께 등장하는데, 이것은 불임·난임 여성을 위한 부인병약 광고에서도 동일하다. 즉 약의 효능을 증명하기 위해 등장한 아기의 대부분이 남자아이로, 아들을 선호했던 세태를 반영하고 있다.[298] 남아

295) 수유하는 여성의 반쯤 벗은 옷과 한쪽 손을 괴고 누운 상태로 무릎을 살짝 구부린 자세가 상당히 요염하다. 〈安住かとり線香〉, 『매일신보』, 1912. 6. 19. [3]

296) 〈森永 도라이밀크 森永ドライミルク〉, 『매일신보』, 1926. 6. 15. [4]

297) 〈수리표우유〉, 『동아일보』, 1931. 11. 13. 석간 [3]

298) 모자상은 〈胎養調經丸으로 貴子을 生호 證據〉(『매일신보』, 1915. 3. 11. [4]), 〈胎養調經丸에 見效証明〉(『매일신보』, 1915. 11. 6. [3]), 〈부인령약 胎養調經丸見效證據〉(『

선호 풍조는 "새해에는 아들아기 낳으십시오"[299]류의 문구나 "옥동자를 생산"하는 환약을 뜻하는 大昌賣藥同業社의 '玉童子丸'[300]과 같은 상품명에서도 확인된다.

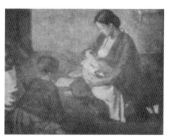

圖33 야마시타 가즈히코 <모자상>
제16회 조선미전(1937)

수유 도상은 1930년대 말에 제국주의 모성론과 결부되어 형상화된다.[301] 조선총독부가 주최한 조선미전 출품작에서는 야마시타 가즈히코의 <모자상>(圖33)이나 임응구(伊藤應九, 1907~1994)의 <모자(母と子)>(圖34), 임홍은의 <모자>(圖35), 고석의 <모자>(1940), 박수근(1914~1965)의 <모자>(1942) 등이 해당하며, 주로 어머니가 아들에게 모유를 먹이거나 수유 전후의 상황을 담고 있다. 어머니의 품에서 젖을 먹는 아이는 장차 군인과 노동

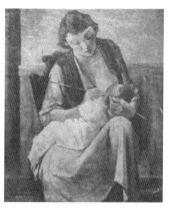

圖34 임응구 <모자>
제18회 조선미전(1939)

매일신보』, 1915. 11. 23. [3]) 등과 같이 삽화와 사진이 함께 활용되었다. 이와 같은 이미지는 <태양됴경환>(『동아일보』, 1931. 1. 15. 석간 [2]), '命之母'와 '오기나구' 광고 <婦人常識 「액이」업고 子宮病과 대하증으로 고통하는 분은 엇지하면 조흐냐>(『동아일보』, 1932. 9. 11. 석간 [4]), <와세돈球>(『동아일보』, 1939. 11. 29. 석간 [3]), <胎養調經丸>(『동아일보』, 1940. 1. 17. 석간 [1]), <命之母>(『매일신보』, 1943. 7. 6. 석간 [2])에서 볼 수 있듯이 1930~40년대에도 확인된다.

299) <胎養調經丸>, 『동아일보』, 1930. 1. 9. 석간 [2]

300) <玉童子丸>, 『동아일보』, 1923. 6. 9. 석간 [1]

301) 주로 여성이 젖가슴을 보이며 사내아이에게 수유하는 도상으로, 독일과 일본의 군국주의가 차용한 19세기 말 서구의 상징주의 계통 화가들에 의해 재흥된 기독교의 성모자상을 원형으로 한 것이다. 홍선표, 앞의 글(2012), p.141.

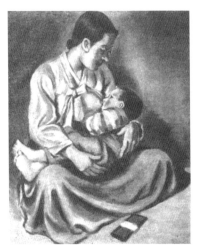

圖35 임홍은 <모자> 제19회 조선미전(1940)

자로 성장할 존재다. 사내아이에게 젖을 물리는 어머니는 반상회로 보이는 모임에 참석한 여인들을 그린 김기창(1913~2001)의 <모임>(圖36)에서도 볼 수 있다. 여인들이 한 곳을 응시하며 둘러앉은 구도는 제4회 신문전(1941)의 특선작인 나카무라 다쿠지(中村琢二, 1897~1988)의 <여자들 모임(女集まる)>(圖37)이나 야와타 하쿠한(八幡白帆, 1893~1957)의 <夏日小

集>과 같이 일본 관전 출품작에서도 발견되며, 김기창은 여기에 사내 아이에게 젖을 먹이는 어머니를 넣어 전시 모성을 드러냈다.

圖36 김기창 <모임> 1943년
종이에 채색, 262x182cm
국립현대미술관

圖37 나카무라 다쿠지 <여자들 모임>
제4회 신문전(1941)

2. 모녀상

근대 이전 차별과 억압의 대상이었던 여자아이에 대한 시각에도 변화가 생기면서 모자상에 비해서는 적은 숫자지만, 모녀를 담은 시각 이미지도 제작되었다. 조선미전에서는 일본인 모녀가 나란히 앉아 공부하는 장면을 담은 이마무라 마사지로(今村政二郎/ 今村雲嶺)의 <첫 배움(學び初めて)>(圖38)을 비롯한 몇몇 작품이 확인된다. 1930년대에는 오주환의 <실내>(圖39), 조용승의 <모녀>(圖40), 허민의 <모녀도>(圖41)와 같이 조선인 작가들도 모녀상을 주제로 한 작품을 선보였다.

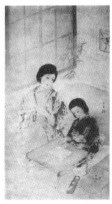 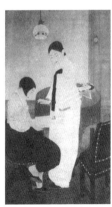

| 圖38 이마무라 마사지로
<첫 배움>
제3회 조선미전(1924) | 圖39 오주환 <실내>
제11회 조선미전(1932) | 圖40 조용승 <모녀>
제15회 조선미전(1936) |

이 중 오주환의 <실내>는 거실을 배경으로 어머니가 책을 읽는 딸아이를 바라보는 광경을 묘사한 것으로, 응접탁자 위에도 여성 잡지로 보이는 책자가 있다. 이종구의 <모녀>(圖42)에서도 바느질하는 어머니

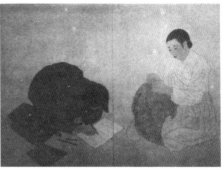

(좌측 상단에서 시계 방향으로)　圖41 허민 <모녀도> 제15회 조선미전(1936)
圖42 이종구 <모녀> 제19회 조선미전(1940)
圖43 조용승 <춘구> 제19회 조선미전(1940)
圖44 김중현 <봄의 들> 제12회 조선미전(1933)

곁에서 고개를 숙인 채 공부에 열중인 여학생이 보인다. 조용승은 제
15회 조선미전에 인두로 다림질하는 어머니와 작업 과정을 지켜보는
딸을 묘사한 <모녀>를 출품한데 이어 제19회 조선미전에는 딸이 어머
니 곁에서 사과를 깎는 장면을 그린 <春丘>(圖43)를 냈다. <모녀>나
<춘구>는 장래에 가사노동을 수행할 딸이 어머니에게 집안일을 배우
는 광경을 재현한 것으로 해석할 수 있다. 딸이 어머니로부터 집안일

을 배우거나 가사를 거드는 행위는 모녀가 마주보고 앉아 다듬이질 하는 장면을 그린 이옥순의 <동일>(1932)에서도 확인되는데, 구도와 인물의 자세가 이도영(1884~1933)이 1920년에 그린 것(圖143)과 유사하다. 딸이 어머니를 모방의 대상으로 삼고 행동을 따라하는 장면은 "나도 어머니 곁에서 같이 裁縫을 하고 있습니다."라는 문장으로 시작하는 '멘소래담(メンソレータム)' 광고302)에서 보듯 상업 광고에서도 활용되었다. 모녀 관계로 추정되는 인물은 김중현의 <봄의 들(春の野)>(圖44)에서도 포착된다. 들녘을 배경으로 화면 왼편에 고개를 숙인 자세로 일하는 여성과 주저앉은 채 숨을 고르는 여인이 보이고, 오른편에는 아이를 업고 소쿠리를 들고 서 있는 소녀가 있는데, 인물의 표정과 자세에서 고단함이 묻어난다.

식민지시기를 살아가는 서민, 특히 가장을 대신하여 생계를 책임진 여성들의 애환은 일본인 작가들도 주목한 모티프로, 조선인 모녀 이미지를 통해 궁핍한 삶을 살아가는 조선인을 형상화하곤 했다. 예를 들어, 구리하라 교쿠요의 <마음의 행복(心のさち)>・<몸의 행복(身のさち)>(圖45) 중 <마음의 행복>은 초가집을 배경으로 딸아이를 업은 젊은 촌부를 그린 것으로, 물 항아리를 들고 손복에 똬리를 긴 여인의 모습은 가난한 민중을 나타낸다.303) 야마다 신

圖45 구리하라 교쿠요
<마음의 행복>·<몸의 행복>
제11회 문전(1917)

302) <멘소래담 メンソレータム>,『동아일보』, 1939. 10. 29. 석간 [4]

圖46 고토 다다시 <야로> 제17회 조선미전(1938)

圖47 가타야마 히로시 <여로> 제16회 조선미전(1937)

이치(山田新一, 1899~1991)도 1936년 가을에 열린 쇼와 11년 문전(昭和 11年文展)에 소쿠리를 머리에 인 어머니와 나물바구니를 멘 딸을 묘사한 <江畔>을 출품했고, 고토 다다시도 제17회 조선미전에 소쿠리를 인 어머니와 나물바구니를 든 딸을 그린 <野路>(圖46)를 냈다. 이렇게 물 항아리를 들거나 나물을 캐는 여인의 도상은 이국적 풍물을 드러내는 대상이면서 동시에 고된 노동을 불평 없이 묵묵히 수행하는 순종적인 피지배자를 상징한다. 이 밖에 가타야마 히로시(堅山坦)는 제14회 조선미전에 장사 나가는 모녀를 소재로 한 <丘>를 출품했고, 2년 뒤인 제16회 조선미전에서는 장사 나간 어머니와 두 딸을 그린 <旅路>(圖47)로 특선을 차지했다. <여로>에서 생업 전선에 내몰린 듯 지치고 힘든 기색이 역력한 모녀의 모습은

303) <몸의 행복>은 윤택하게 보이는 사랑방 문 앞에 서 있는 기생을 그린 것으로, 구리하라 교쿠요가 제국의 남성성이 갈구한 여인의 형상을 크게 둘로 나누어서 표현했음을 보여준다. 김혜신, 「모던도시 경성의 여자들: 「유녀」(遊女)와 「양처」(良妻)」, 『日韓近代美術家のまなざし: 『朝鮮』で描く 한일 근대 미술가들의 눈: "조선"에서 그리다』(2015), p.183.

화면 뒤로 보이는 화려한 마을 정경과 대조를 이룬다. 다나카 후미코(田中文子)도 <初秋>(제14회 조선미전, 1935)에서 뙤약볕 아래서 고추를 말리는 어머니와 물동이를 이고 서 있는 소녀를 묘사했고, 제17회 조선미전 특선작인 지바 후사오(千葉房男)의 <장날(市の日)>(1938)도 어머니를 따라 장을 보러 나선 딸을 그렸다. 지란 게이지(知覺啓二)의 <정류소>(圖48)는 남루한 행색으로 아이를 업고 구걸하는 여인이 외면당하는 광경을 형상화했다. 이러한 경향은 일본인 모자녀를 그린 작품과 상반되는 것으로, 옷차림새와 몸가짐이 반듯한 여인과 자녀를 그린 아다치 히데코(足立秀子)의 <남편은 경비 중에(夫は警備に)>(圖49)의 분위기와 대조를 이룬다. 고달픈 삶을 살아간 모녀의 형상은 일제 말기 전시비상시국에 더욱 많아진다.

圖48 지란 게이지 <정류소>
제11회 조선미전(1932)

한편, 모녀가 집안일을 하거나 딸이 어머니의 일을 돕는 광경 외에 모녀가 작품의 모델임을 인지하고, 포즈를 취하는 도상도 있다. 허민이 그린 <모녀도>(1936), 도다 가즈오(遠田運椎, 1891~1955)의 <다홍치마(ほんちま)>(圖50), 다카하시 다케시(高橋武)의 <人物習作>(제19회 조선미전, 1940)이 이에

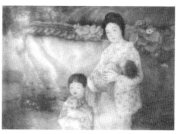

圖49 아다치 히데코 <남편은 경비 중에>
제5회 조선미전(1926)

해당한다. 또 모녀가 함께 산책하고, 음악 감상과 같은 취미 활동을 즐기는 장면도 포착된다. 조선미전에서는 백윤문이 따뜻한 봄날에 양산을 들고 나들이에 나선 모녀를 그린 <暖日>(圖51)을 출품한 바 있고, 홍우백도 <丹粧>(제19회 조선미전, 1940)에서 외출 준비에 한창인 모녀를 묘사했다.

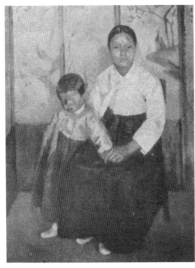 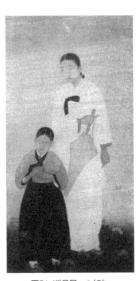

圖50 도다 가즈오 <다홍치마>　　　圖51 백윤문 <난일>
제16회 조선미전(1937)　　　　　　제10회 조선미전(1931)

모녀의 나들이 광경은 들판을 배경으로 양산을 든 어머니와 꽃을 꺾으려는 듯 들꽃을 만지는 딸을 그린 濟生堂藥房의 '청심보명단' 광고 삽화(圖52)[304]나, 바닷가를 배경으로 한 『동아일보』 '가정' 란의 삽화에

304) <淸心保命丹>, 『동아일보』, 1920. 4. 14. 석간 [3]

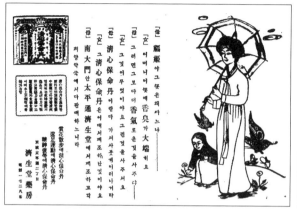

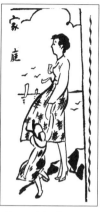

圖52 <청심보명단>
『동아일보』 1920. 4. 14. 석간 [3]

圖53 <가정> 『동아일보』
1938. 6. 11. 석간 [4]

서도 확인된다(圖53).[305] 음악 감상을 모티프로 한 작품으로는 김기창의
<靜聽>(圖54)을 주목할 수 있다. 모녀가 등나무 소파에 나란히 앉아서
축음기에서 흘러나오는 음악을 듣고 있는 장면을 묘사했는데, 실제 모
델이 된 인물들이 모녀 관계는 아니지만, 그림에서는 따뜻하고 화목한
신가정 속 모녀의 모습이다. 이렇게 모녀가 취미를 공유하는 설정은
신교육을 통해 배출된 신여성의 문화적 취향과 교양을 배가하고 있다.
그림에 등장한 축음기는 1900년대부터 "一家團欒"을 위한 매개체로 소
개되었고,[306] 1920년대의 "文化的家庭"[307] 1930년대의 "明朗한 家庭"[308]
의 필수품으로 자리 잡는다.[309]

305) 「家庭: 스테풀파이버 세탁법 (三)」, 『동아일보』, 1938. 6. 11. 석간 [4]
306) <謹告: 韓國總代理店 辻屋>, 『萬歲報』, 1907. 3. 19. [4]
307) <釘本洋樂器店>, 『동아일보』, 1923. 5. 18. 석간 [7]
308) <ピース蓄音器>, 『동아일보』, 1934. 3. 22. 석간 [2]
309) "最近에 와서는 이 레코-드 文化도 現代人의 生活에 업지못할 必要한 물건으로 되여
잇서, 그 後 街頭에서 다시금 家庭으로 드러가는 過程으로잇서 이에서 또한 敎育을

圖54 김기창 〈정청〉 1934년, 비단에 채색
159x134.5cm, 국립현대미술관, 제13회 조선미전(1934)

　　인쇄 미디어에는 단란한 모녀상을 모티프로 한 광고가 자주 게재되
었다. 특히 비누와 치약 등 위생과 결부된 상품 광고에서 많이 보인다.
이것은 여자아이에 대한 인식 변화를 드러내는 동시에 일제 강점 당시
위생 개념이 식민지인의 신체와 일상을 규율한 수단으로 작용했던 점
과 결부하여 여자아이가 훈육의 대상으로 간주되었음을 보여준다. 모
녀상을 모티프로 한 예로는 비제 르 브룅의 〈비제 르 브룅과 그녀의

<hr />

爲한 敎育 레코-드나, 兒童의 敎養과 밋 한家庭의 全家族들이 한자리에 모여안저 즐
겨히 들을수잇는 敎化修養을 爲한 레코-드가 점점 一般大衆이 바래게쯤 되엿슴으로
해서 우리 會社에서는 그 社會的인 輿論이 基하야 가장 새로운 試驗인 敎育레코-드盤
을 犧牲的覺悟 밋해서 昨年 下半期에 첫 번으로 우리 社會에 내여놋케되엿든 것임니
다." 金陵人, 「新春에는 엇든 노래 流行할가: 『民謠』와 리아리틱한 『流行歌』」, 『三千
里』(1936. 2), p.127.

딸> 도상을 활용한 '가테이 비누(カテイ石鹼)' 광고를 주목할 수 있다. '가테이 비누'는 '구라부 백분(クラブ白粉)'으로 유명한 中山太陽堂에서 1920년부터 판매에 들어갔고, 모성애를 상징하는 도상을 광고 이미지로 적극 활용했다.[310] 국내에서는 최남선(1890~1957)이 1922년에 창간한 시사주간지 『東明』에 서양명화 <쎈 륜부인과 그 쌀>로 소개된 바 있고,[311] 광고 삽화로 사용된 예는 1920년부터 확인된다(圖55).[312] '구라부 치약(クラブ齒磨)'도 다정한 모녀 관계를 모티프로 한 삽화를 게재했는데, 딸의 치아 건강을 위해 어머니가 딸에게 치약을 짜주는 장면을 비롯하여(圖56)[313] 출근하는 가장을 배웅하는 모녀가 광고 삽화의 주인공으로 등장했다(圖57).[314]

310) 비제 르 브룅과 딸 줄리가 다정히 끌어안고 있는 도상은 일본에서 1901년 9월 『女學世界』에 '서양 명화'로 소개된 이래 『빨간 새(赤い鳥)』(6卷 1號, 1921), 『秋田新聞』과 『東京朝日新聞』, 大阪毎日新聞社에서 발행한 『大正十二年度 婦人寶鑑』(1923) 등에 게재된 '가테이 비누' 광고에서 확인된다. 『秋田新聞』, 1920. 11. 1. [4]; 『東京朝日新聞』, 1921. 12. 27. [8]; 사와야마 미카코, 이은주 옮김, 앞의 책(2014), p.95.

311) 「아해는 가뎡의 북두성」, 『東明』, 1922. 9. 3, p.16.

312) <비제 르 브룅과 그녀의 딸>은 『매일신보』, 1920. 5. 6. [4]과 『매일신보』, 1920. 11. 4. [4]를 비롯한 다양한 광고에서 확인된다. 또 『매일신보』, 1921. 11. 14. [4]과 『京城日報』, 1921. 11. 16. [8]에서는 비제 르 브룅 모녀가 일본인 모녀의 모습으로 번안되기도 했다. 김지혜, 「美人萬能, 한국 근대기 화장품 신문 광고로 읽는 비인 이미지」, 『美術史論壇』37(한국미술연구소, 2013), p.155.

313) <구라부齒磨 クラブ齒磨>, 『동아일보』, 1924. 4. 11. 석간 [4]

314) <クラブ煉齒磨>, 『동아일보』, 1932. 12. 13. [4]

圖55 <가테이 비누>
『매일신보』 1920. 5. 6. [4]

圖56 <구라부 치약>
『동아일보』 1924. 4. 11. 석간 [4]

圖57 <구라부 치약> 『동아일보』 1932. 12. 13. [4]

B. 현명한 양육자로 기대된 현모

근대 이전에 행장이나 묘비명, 묘지에 기록된 어머니는 대체로 어질
고 자애로우면서도 엄하고 의로운 품성을 갖춘 존재였다. 이는 당시

사회가 양육자에게 기대했던 바였다. 근대기에 이르러서는 민족이 각성하여 국난의 위기에서 벗어나는 데 있어 자녀를 양육하는 어머니의 자질이 상당히 중요하게 여겨졌고, 이는 일제 강점기에도 지속되었다.

일본에서는 1910년대에 '모성'이라는 말이 번역어로 등장했고, '모성애'라는 단어가 탄생했다. 모성과 모성애는 1910~20년대의 육아를 특징짓는 키워드로 자리 잡는데,315) 비슷한 시기에 식민지 조선에서도 모성이 중요한 화두로 대두했다. 또한, 여성 교육의 당위성을 여성의 '모성됨'에서 찾으면서,316) 여성에게 현명한 양육자의 직무를 기대하게 된다.

1. '어린이'의 발견과 모성 담론의 형성

근대 이전 가부장제 가족 제도에서 어린아이는 장유유서의 폐해로 인격을 존중받지 못했다. 특히 여자아이는 성장 과정에서 천대와 차별을 받곤 했다.317) 하지만 근대기에 국민국가를 기획한 지식인들은 미개한 조선의 습속에 가장 적게 물든 어린아이야말로 문명을 내면화하는 데 적합하다고 보았다.318) 1900년대가 되면 최남선, 이광수를 비롯

315) 사와야마 미카코, 이은주 옮김, 앞의 책(2014), pp.140-141.
316) 전미경, 앞의 글(2004), p.9.
317) 金小春, 「長幼有序의 末弊: 幼年 男女의 解放을 提唱함」, 『開闢』(1920. 7), p.8.
318) 이 같은 인식은 『미일신문』에 게재된 논설에서도 살펴볼 수 있다. 글에서 守舊하는 자는 '광인', '4~5세 유아'는 천품을 온전히 지켜 광기를 발하지 않는다고 표현했는데, 이는 '오래된 우물'이라는 오염된 과거에 노출된 정도에 따라 구분한 것이다. 과거에 덜 노출된 어린아이는 문명화된 조선인을 넘어 문명인인 대한제국의 국민이 될 수 있다고 여겨졌다. 「론셜」, 『미일신문』, 1898. 4. 20. [1]; 김경연, 앞의 글(2007), pp.229-230.

한 일군의 지식인들이 '소년'이라는 용어를 사용한다. 특히 1906년 도쿄 유학에서 돌아온 최남선이 1908년에 잡지 『소년』(1908. 11~1911. 5)[319]을 창간하면서 용어가 확산했는데, 이 단어는 기성세대에 대응하는 신세대 국민이자 민족의 표상이라는 의미를 담고 있다.[320] 1920년대에는 방정환(1899~1931)이 '나이 어린 사람'에 '천진난만'의 의미를 합친 '어린이'라는 용어를 보급했다.[321] 방정환은 강영호(1896~1950)를 비롯하여 손진태(1900~?), 고한승(1902~1950), 정순철(1901~1950), 조춘광(본명 조준기), 진장섭(1903~1975), 정병기(1902~1945), 윤극영(1903~1988), 조재호(1902~1990), 마해송(1905~1966), 정인섭(1905~1983) 등 도쿄 유학생들과 함께 색동회를 조직하고, 아이들을 인격화하는 어린이운동을 전개했다.[322] 방정환의 어린이관은 당대는 물론 현재까지도 '동심천사주의'로 평가받는데, 이는 천도교의 인내천 사상과 일본을 통해 전달된 서구의 동심주의를 수용하여 형성된 것이다.[323]

319) 『소년』은 1908년 11월 1일에 최남선이 창간한 종합잡지로, 지금도 그 발행일인 11월 1일을 '잡지의 날'로 정해 기념하고 있다. 『소년』은 서구의 새로운 사상과 지식을 알리며 대중계몽에 앞장섰고, 서구의 문학을 소개하여 한국 근대문학 수립에 중요한 터전을 닦았다고 평가받는다. 『소년』 이전에 나온 『朝陽報』(1906. 6~1907. 1)나 『少年韓半島』(1906. 11~1907. 4)가 우리나라 최초의 종합적, 상업적 잡지로 인정받고 있기는 하나, 『소년』은 『아이들보이』를 거쳐 『청춘』으로 이어지는 최남선 잡지의 출발점이라는 면에서도 큰 의미가 있다. 한국외국어대학교 연구산학협력단, 앞의 책(2010), p.222.

320) 김수경, 「최남선의 '소년'과 방정환의 '어린이' 사이의 거리」, 『한국문화연구』16(이화여자대학교 한국문화연구원, 2009), pp.57-62.

321) 장원정, 「사진으로 만나는 근대의 풍경 17, 어린이: '어린이'는 어른보다 더 새로운 사람입니다」, 『민족21』86(민족21, 2008), p.144.

322) 정인섭, 『색동회 어린이 운동사』(휘문출판사, 1981), p.32, p.40, p.45, p.63.

323) 염희경, 「소파(小波) 방정환(方定煥) 연구」(인하대학교 대학원 국어국문학과 박사학위논문, 2007. 8), pp.80-84.

일본에서 어린이는 메이지 시대에 국민국가를 짊어지고 나갈 자원으로 인식되었다. 하지만 메이지 말기에 이르러 어린이를 순진무구한 존재로 간주했고, 다이쇼 시대를 전후하여 '동심' 개념이 탄생했다. 어린이에 대한 변화된 인식은 1906년(메이지 39)에 아동을 주제로 기획된 최초의 박람회인 아동박람회(교육학술연구회 주최)에서도 확인된다.[324] 아동의 생활과 교육 환경의 향상을 목적으로 한 박람회는 미쓰코시(三越) 아동박람회(1909~1914)로 계승된다.[325] 박람회에 부모를 동반한 아이들이 몰리면서 어린이는 자본주의적 상품화의 대상으로 주목받았고, 어린이를 통해 가족 단위의 수요가 창출되었다. 또한, 제1회 아동박람회 기간에 발견된 아동생활용품과 장난감의 결점을 토대로 아동용품을 연구, 개량하자는 분위기가 조성되어 '아동용품 연구회'(1909~1923)가 조직되기도 했다.[326]

324) 是澤優子,「明治期における兒童博覽會について(1)」,『東京家政大學硏究紀要』1, 人文社會科學』35(東京: 東京家政大學, 1995), p.159.

325) 미쓰코시 포목점(三越吳服店)은 아동박람회(1906)에 아동복 등을 출품했고, 1908년에 소아부를 만들어 아동생활용품 판매를 본격화했다. 또한, 이와야 사자나미(巖谷小波)를 소아부 고문으로 영입하여 아동박람회를 기획, 1909년부터 1914년까지 매년 박람회를 개최했다. 미쓰코시 아동박람회에는 ①장난감, 인형 ②아동 관련 도서, 회화, 사진, 기타 인쇄물 ③전통・서양 아동복과 부속품 ④모자, 신발, 나막신, 짚신 및 부속품 ⑤소녀용 잡화, 화장품 및 造花類 ⑥양산, 주머니류(袋物), 기타 아동 휴대품 ⑦유모차 및 기타 탈 것 ⑧학교용품 및 문방구류 ⑨체육운동기구 ⑩아동용 의자, 탁자, 기타 집기류 ⑪전통・서양 악기와 부속품 ⑫아동용 과자 및 식료품 ⑬동식물, 지리 등의 표본 ⑭건물, 기계, 선박, 무기 등의 모형 또는 표본 ⑮보육용・교육용 기구 등 아동 생활과 관련한 품목이 출품되었다. 是澤優子,「明治期における兒童博覽會について(2)」,『東京家政大學硏究紀要』1, 人文社會科學』37(東京: 東京家政大學, 1997), pp.129-130.

326) 아동용품 연구회는 1909년 5월 11일, 미시마 미치요시(三島通良), 다카시마 헤이자부로(高島平三郞), 스가와라 교우조(菅原敎造), 이와야 사자나미가 발기인이 되어 설립되었다. 회원의 대부분은 아동박람회의 심사 위원이었고, 장난감을 중심으로 아동의 생활용품을 수집하여 심사・비평하고, 각지에서 열린 박람회・전람회에 참고

아동박람회와 함께 다이쇼 시대 어린이 문화를 이끈 또 하나의 중요한 키워드로는 잡지 『빨간 새(赤い鳥)』(1918~1936)를 주목할 수 있다.327) 잡지가 간행될 당시 일본은 제1차 세계대전(1914~1917) 후 데모크라시로 자유주의 교육의 분위기가 형성되고, 도시 중산층이 확대되

고 있었다. 『빨간 새』의 주요 독자는 관리나 교육 관계자, 회사원 등 도시에 거주한 화이트칼라 직업군의 자녀들이며, 부모들이 자녀의 읽을거리로 선호했다고 한다.328) 즉 자녀 교육에 관심이 많은 도시 중산층의 문화 의식과 『빨간 새』의 가치관이 부합한 것이다. 어린이들이 영국의 홍차 문화를 향유하는 듯한 장면을 담은 1919년(다이쇼 8) 12월호의 표지화(圖58)를 비롯하여 치약329), 소아용 약, 캐러멜

圖58 『빨간 새』 표지(1919)

품을 대여해주었다. 연구회는 연구 성과를 미쓰코시 아동박람회에 활용했고, 박람회에서 확인된 평가와 반응을 미쓰코시 백화점 아동용품 판매장에 반영했다. 1912년 6월에는 장난감 연구의 성과로 '오모차카이(장난감 모임)'가 결성되었다. 오모차카이는 회원을 모집하여 강연회를 개최하고, 일 년간 매달 장난감을 배부하여 '가정의 건전한 훈육오락에 공헌'하고자 했다. 是澤優子, 위의 글(1997), pp.133-135.

327) 1918년 7월에 창간된 『빨간 새』는 일시적인 휴간도 있었지만(1929. 3~1930. 12), 1936년 8월까지 총 196권이 간행되었다. 쇼와 시대에 『소년클럽(少年俱樂部)』이 인기를 끌면서 판매 부수가 급격히 줄어들었고, 1936년에 잡지 창간자인 스즈키 미에키치(鈴木三重吉, 1882~1936)가 사망하면서 간행이 중단되었다.

328) 이러한 경향은 아이들이 '세속적이고 상스러운 어린이의 읽을거리'로 간주된 『소년클럽』을 직접 구매하여 읽었던 것과 사뭇 다른 것이다. 사와야마 미카코, 이은주 옮김, 앞의 책(2014), pp.237-238.

329) 광고 중에는 치약 광고가 차지하는 비중이 크다. 메이지 시대에 서양에서 들어온 원료를 주성분으로 한 가루 치약이 등장한 이래, 1888년에 東京 資生堂에서 일본 최

등 어린이를 위한 품목과 나란히 게재된 부모 세대를 위한 상품 광고에서도 잡지가 도시 중산층을 겨냥하여 제작되었음을 감지할 수 있다.

　방정환은 일본에서 다이쇼 시대 전후로 달라진 어린이에 대한 관념과 동심 개념을 수용하여 천도교의 인내천 사상과 접목했고, 자신과 뜻을 같이한 지식인들과 함께 어린이의 인격 존중을 공론화하기 시작했다. 그는 1923년 3월에 어린이를 위한 잡지 『어린이』(圖59)를 창간했다.330) 『어린이』를 기획하고 편집, 발행하는 과정에서 일본의 동심주의 아동문학을 선도한 『빨간 새』, 『금빛 배(金の船)』 등을 참고한 것으로 보인다.331) 『어린이』에는 표지화 외에도 매호 사진 화보와 만화, 삽화가 실렸고, 화보와 그림엽서를 부록으로 제공하기도 했다.332) 표지

圖59 『어린이』 표지(1930)

초의 튜브 치약(煉齒磨)을 발매했고, 1896년에는 小林富次郎商店에서 '라이온 치약'을 생산했다. 라이온 치약은 이후 일본 국내 시장을 석권하게 된다. 이처럼 메이지 후기에 치약 생산이 본격화되면서, 다이쇼 시대에는 치약 보급과 함께 양치의 습관화가 언급된다. 佐野宏明 編 『浪漫図案 明治・大正・昭和の商業デザイン』(京都: 光村推古書院株式會社, 2013), p.64.

330) 잡지는 1934년 7월에 폐간당할 때까지 12년간 통권 122호가 나왔다. 매달 제대로 발행되었다면 140호가 넘었겠지만, 수차례 발간을 중지당하면서 122호에 그쳤다. 해방 이후 1948년 5월에 속간되어 1949년 12월까지 통권 137호가 발행되었다.

331) 장정희, 「小波 方定煥의 장르 구분 연구:『어린이』지를 중심으로」(고려대학교 대학원 국어국문학과 석사학위논문, 2009. 8), p.39.

332) 일례로, 『어린이』 1924년 12월호의 「『어린이』동모들께」에서 "『어린이』에 그림과 사진을 많이 넣고" "되도록 각 지방의 소년회 소식과 여러분의 지은 글과 그림을 많이 골라내어"라는 언급이 확인된다. 이인영, 「한국 근대 아동잡지의 '어린이' 이

화에는 방정환이 좋아했던 연령대인 "처음 말 배운 5, 6세쯤의 어린이"와 그보다 어린 유아들이 자주 등장했다. 유아 이미지는 아동을 천사에 비유한 방정환의 생각을 반영한 듯 '천사' '꽃' 모티프와 함께 게재되곤 했다.[333] 방정환은 표지화를 채택하는 과정에서 창작화보다는 당시 유통된 외국의 삽화나 사진엽서를 복제하거나 약간 손질해서 실었다. 이는 국내 삽화가들의 그림 수준에 만족하지 못한 방정환이 독자들에게 좀 더 수준 높은 이미지를 제공하고자 선택한 방법으로 보인다.[334]

『어린이』의 창간과 함께 잡지와 일간지에서 아동에 대한 인식을 높이는 글이 꾸준히 게재되면서 어린이도 점차 인격을 가진 주체로 받아들여지기 시작했다.[335] 이와 함께 산업화와 도시화에 따른 가족 구조의 변화도 아동의 위상 변화에 영향을 주었다. 1920년대에 이르러 일

미지 연구: 『어린이』와 『소년』을 중심으로」(이화여자대학교 대학원 미술사학과 석사학위논문, 2015. 2), p.43.

333) 천사 이미지를 형상화한 예는 창간 1주년을 기념한 1924년 3월호와 1928년 5월호에서 확인된다. 1주년 기념호의 표지화는 곱슬머리에 배가 볼록 나온 두 명의 천사가 서로의 손을 맞잡은 모습을 그린 서양의 그림을 파란색으로 단색 인쇄한 것이고, 1928년 5월호의 표지화는 붉은색 꽃다발을 만들며 미소 짓는 아기 천사를 삼색 인쇄한 것이다. 아이들을 꽃으로 비유한 예는 1927년 1월호의 장미꽃 이미지 위에 어린이의 얼굴을 오려 붙여 아이들이 꽃송이에 피어나도록 연출한 것과 1930년 11월호에서 들국화 사진에 아이들의 얼굴 사진을 몽타주한 예 등 네 차례가 있다. 이 밖에 어른의 행동을 흉내 내는 어린이나 애완동물과 함께 있는 아이들의 이미지가 표지화로 채택되었다. 이와 같은 이미지의 기원은 18세기 후반의 화가들이 만들어 낸 '낭만적 아동'의 회화라고 설명되는데, 아동을 원죄적 존재나 불완전한 작은 어른으로 묘사하지 않고 천진난만하고 귀여운 존재로 담아낸 특징이 있다. 18세기에 만들어진 이미지는 삽화가들에 의해 인쇄 매체의 삽화에 실려 퍼졌고, 19세기의 사진이 이 회화의 관습적 이미지를 계승했다. 서유리, 앞의 글(2013), pp.126-129.

334) 이인영, 앞의 글(2015), pp.48-49.

335) 김현숙, 「근대매체를 통해본 '가정'과 '아동' 인식의 변화와 내면형성」, 『식민지 근대의 내면과 매체표상』(깊은샘, 2006), pp.83-85.

본 자본에 바탕을 둔 산업들이 식민지 조선에 본격적으로 진출하면서 이농향도현상이 초래되었고, 도시로 유입된 인구의 대다수는 공장 노동자로 살아가거나 도시 하층민으로 전락했다. 이때 도시 하층민의 자녀를 노동 착취에서 보호하는 방편의 하나로 학교 제도가 활용되었다.[336] 산업화와 도시화는 도시에 거주하는 중상류층의 인구 증가를 이끌기도 했는데, 도시 거주자의 가족 형태는 점차 부부와 미혼 자녀로 구성된 소가족 형태로 자리 잡는다. 이와 더불어 '가정개선론'의 영향도 생각해볼 수 있다. 사회개조론과 생활개선론의 맥락에서 제기된 가정개선론은 미시적이고 일상적인 삶의 근대적 규범화를 이끄는 한편, 전제적이며 불평등한 가족 관계를 벗어나 가족 구성원 간에 인격과 개성을 존중하는 분위기가 자리 잡는데 일조했다. 이러한 상황은 아이를 아이답게 키우자는 논의를 이끌었고, 아동이 가정에서 귀여움을 받는 대상이자 인격을 지닌 사회적 존재로 간주되도록 했다.

이렇게 변화된 가족 구조는 상업 광고에도 반영되었다. 광고 삽화 중에는 부부가 자녀와 애완견을 데리고 나들이에 나서거나[337] 부부가 어린 아들의 손을 잡고 나란히 걷는[338] 등 단란한 소가족의 모습을 담은 예가 눈에 띄게 많아진다.[339] 또한, 갓난아이에게 딸랑이를 흔들며

336) 학교 교육은 아동을 산업자본주의에 적합한 인간으로 양산하는 역할도 함께 수행했다. 이은경, 앞의 글(2004), p.121.
337) <寶丹>, 『동아일보』, 1928. 6. 21. 석간 [6]
338) <별표소스 星印ソース>, 『동아일보』, 1928. 10. 11. 석간 [3]
339) 가족의 산책 장면은 '레-도 구레-무' 광고에서도 보이며, '라이온 치약'은 식구들이 함께 양치하는 장면을 통해 가족의 단란함을 드러냈다. 또한, '멘소래담', 결핵약 '하리바(ハリバ)' 등의 약 광고에서도 화목한 소가족을 재현한 예가 확인된다. <레-도 구레-무 レートクレーム>, 『동아일보』, 1928. 8. 10. 석간 [3]; <라이온치마분>, 『동아일보』, 1933. 2. 16. [3]; <라이온치마 ライオン齒磨>, 『동아일보』, 1939. 4.

행복한 시간을 보내는 부부를 그린 '야치요 생명(八千代生命)'의 광고 삽화(圖60)[340]에서 볼 수 있듯이 아이는 부부와 가정의 화목을 이어주는 존재로 형상화되곤 했다. 조선총독부 시정 20주년을 기념하며 개최된 조선박람회(1929)의 조선생명보험회사 부스(圖61)도 아이의 재롱을 보며 즐거워하는 단란한 가족의 모습을 디오라마(diorama) 기법으로 재현했다.

圖60 <야치요 생명>
『동아일보』 1925. 8. 7. [4]

圖61 조선박람회(1929)에 설치된 조선생명보험회사 부스

어린 자녀에 대한 부모의 태도는 신문 지면에서도 확인된다. 『조선일보』의 「漫畫페-지」 중 <압바, 어부바-아가 어부바->(圖62)[341]에서는 어린 아들에게 어부바를 해달라며 장난치는 아버지의 모습이 실렸고, 같은 지면의 <어린애도 手提品의 하나?>(圖63)[342]는 자녀를 手提品 마냥 여

15. 석간 [4]; <멘소레-담 メンソレータム>, 『동아일보』, 1932. 6. 25. 석간 [1]; <멘소레-타무 メンソレータム>, 『동아일보』, 1935. 6. 23. 석간 [1]; <멘소레-다무 メンソレータム>, 『동아일보』, 1939. 5. 22. 석간 [1]; <하리바 ハリバ>, 『동아일보』, 1939. 4. 15. 석간 [5]
340) <八千代生命>, 『동아일보』, 1925. 8. 7. [4]
341) 夕影, <압바, 어부바-아가 어부바->, 『조선일보』, 1934. 5. 7. [3]

기는 모던 부부의 양육 태도를 꼬집고 있다.

圖62 안석주
<압바, 어부바-아가 어부바->
『조선일보』 1934. 5. 7. [3]

圖63 안석주 <어린애도 수제품의 하나?>
『조선일보』 1934. 5. 7. [3]

2. 모성의 강화

학교에서 공교육이 이루어진 이래 가정은 학교 교육과 보조를 맞추며 공교육에서 결핍될 수 있는 정서적 측면을 보완하는 역할을 맡게 된다. 또한, "실사회의 모든 관계"와 격리된 채 "학문을 위한 학문"을 하는 학교 교육이 채워줄 수 없는 부분을 보충하는 임무도 부여받았다.[343] 자녀 교육과 관련한 언설 중에 부모 두 사람의 책임과 역할을 강조한 예가 확인되기도 하나, 자녀의 심리적 안정을 책임지고 자녀를 교육하는 직무는 대체로 어머니의 몫으로 여겨졌다. 이와 함께 국민의

342) 夕影, <어린애도 手提品의 하나?>, 『조선일보』, 1934. 5. 7. [3]
343) 「자녀의 교육을 실제와 접근케: 현대가뎡의 책임」, 『동아일보』, 1927. 4. 17. 석간 [3]

신체 관리가 가정을 거점으로 이루어지면서 자녀를 우량한 국민으로 만드는 일도 어머니의 의무가 되었다. 이것은 자녀 양육에 대한 어머니의 부담이 한층 가중되었음을 뜻한다.

1920년대부터 일간지와 잡지에는 의학·과학·아동학 분야의 전문가가 집필한 육아지식을 비롯하여 아동교육 및 아동심리, 영양학, 위생, 각종 질병의 증상과 치료법 등이 지속적으로 게재되었고, 서구식 양육 방식에 따른 육아기가 실리기도 했다. 일례로, 고등교육을 받은 어머니들의 육아법을 소개한 『동아일보』의 연재물 '육아경험'은 규칙적인 수유, 위생과 일광, 목욕의 중요성을 강조했다. 육아에서 위생, 영양, 규칙성, 수량화된 표준을 준수하는 것은 20세기 초반 서구의 심리학과 교육학을 지배한 행동주의 양육법을 따른 것이다.[344] 어머니가 육아에 충실했는지 여부는 주로 자녀의 체중, 신장, 영양 상태 등 가시적인 것에서 판가름 났다. 1920년대 중반을 지나면서 '건강아동진단' '영아대회' '유아건강심사회' '아동예찬' 등 우량아를 선발하는 행사가 자주 열렸고, 특히 태화여자관이 운영한 태화진찰소가 건강한 아동을 선별, 공개하여 아동보건사업에 대한 대중의 관심을 높이는 데 앞장섰다.[345] 건강에 대한 관심은 자연스럽게 몸이 관계하는 의식주 전반에

344) 김혜경, 앞의 책(2006), pp.168-169.
345) 1924년 태화진찰소가 생긴 후 시작된 '아동건강회(Baby Show)'는 진찰소를 찾는 아동의 건강 상태를 점수로 매겨 등급을 판정한 것에서 비롯한다. 1925년에는 이를 아동건강 강조행사로 발전시켜 5월 15~16일 이틀에 걸쳐 진행했고, 1926년과 1927년에도 각각 이틀간 아동건강회를 개최했다. 1928년에는 행사 기간을 나흘로 늘려 '아동주간(Baby Week)' 행사로 확대했으며, 1929년 아동주간 행사는 경성시의 적극적인 지원을 받는다. 이덕주, 『태화기독교사회복지관의 역사(1921~1993)』(태화기독교사회복지관, 1993), pp.183-185.

주의를 기울이도록 했고, 이는 생활 환경 개선의 필요성을 제기했다.

차세대 국민 양성이 가정의 임무와 책임으로 간주된 것은 조선총독부에 의한 식민지인의 건강 및 인구 관리 정책과도 상통한다. 조선총독부 학무국은 1928년부터 5월 5일을 '아동애호일(兒童愛護デ一)'로 정해 관 주도의 어린이날 행사를 치렀고,[346] 1931년에는 5월 5일부터 1주일 간을 '유유아 애호주간(아동 애호주간)'으로 정했다.[347] 이 기간에는 어용 사회사업단체인 조선사회사업협회가 유유아 건강 상담, 아동 구강진단, 기생충 무료검사, 유유아 심사회, 임산부 건강 상담, 창경원 관람자 우

圖64 〈수리표 밀크〉
『동아일보』 1929. 5. 12. 석간 [3]

대, 영화 무료공개 등을 시행했다.[348] 조선총독부가 주관한 일련의 행사는 색동회가 주축이 된 '어린이날'을 견제하며 기획된 것이다. 이것은 조선의 어린이들이 권리를 깨우치고 민족의 현실을 깨달으며 자라나기보다는 신체 건강에만 관심을 집중하게 유도했다.[349] '수리표 밀크' 광고(圖64)[350]에서 보듯 '아동애

346) 「兒童愛護데이 ◇五月五日로 定해」, 『동아일보』, 1928. 4. 25. 석간 [3]
347) 「京城府外九團體主催 乳幼兒愛護週間: 五月五일부터 十一일까지」, 『매일신보』, 1931. 5. 2. [7]
348) 이경민, 「전시되는 어린이 또는 아동의 탄생」, 『황해문화』62(새얼문화재단, 2009), pp.324-326.
349) 장원정, 앞의 글(2008), p.147.
350) 〈수리표밀크 ワシミルク〉, 『동아일보』, 1929. 5. 12. 석간 [3]

호' 문구는 상업 광고에서도 확인된다.

또한, 1920년대 중반을 지나면서 언론 매체를 중심으로 '모성'을 강조하는 글이 부쩍 많아진다. 여성의 모든 직무 중에서 자녀를 낳고 양육하는 어머니의 역할을 가장 가치 있다고 평가한 것이다. 물론, 모성 강조가 본격화되기 몇 해 전에 나혜석이 모성의 신화를 부정하는 글 「母된 感想記」를 발표하기도 했으나,[351] 이러한 목소리는 극히 예외적인 것으로 간주되었다.[352] 특히 이광수는 "민족적 개조가 긴급한 국민에게는 무엇보다도 많은 좋은 어머니가 필요하다"[353]고 말하며, 여자교육도 모성 중심 교육으로 이루어져야 한다고 주장했다. 이 밖에 어머니의 자식에 대한 헌신과 사랑이 과학 지식과 결합하면 더 강력한 힘을 발휘한다거나 임신과 출산 과정에 내재한 위험성을 극대화하여 모성의 위대함을 부각했고, 생물학적 결정론에 근거하여 여성이 어머니일 수밖에 없는 이유를 설명했다. 또 자녀 양육을 명목으로 자식 있는 여성의 재혼을 부정적으로 바라보는 글이 게재되기도 했다.[354]

이 같은 모성 이데올로기는 여성의 지위를 끌어올리는 요인으로 작용했지만, 여성이 가정을 이탈했을 때는 비난의 화살이 쏟아지는 원인

351) 나혜석은 시사주간지 『東明』에 1923년 1월 1일부터 21일까지 네 차례에 걸쳐 「母된 感想記」를 게재했다.

352) 나혜석은 산고를 직접 체험한 경험자로서 임신과 출산 중에 느낀 고통을 「母된 感想記」에 생생하게 표현했고, 육아 과정에서 자식을 "모체의 살점을 떼어가는 악마"로 느낄 만큼 육체적 정신적으로 힘들었다고 토로했다. 이와 같은 감정 속에서 모성은 모든 여성이 태어날 때부터 지닌 것이 아닌 사회적으로 구성되고 교육되는 관념이며, 자식을 기르는 동안 갖게 되는 정이라고 정의했다. 이상경, 「근대 여성 문학사와 신여성」, 서울대학교 여성연구소 엮음, 앞의 책(2013), pp.301-304.

353) 李光洙, 「母性中心의 女子敎育」, 『新女性』(1925. 1), p.19.

354) 任貞爀, 「子息을 가진 靑霜과부가 再婚함이 옳으냐·글으냐: 高潔한 母性愛가 있을 뿐」, 『女性』(1936. 5), pp.36-37.

이 되었다. 일례로, 이광수는 모성을 여자의 사명이라 천명하면서, 자식에게 젖을 먹이지 않는 것은 "逆天 無慈悲의 罪惡"이라고 단언한 바 있다.[355] 여성운동가 황신덕도 "가슴에 안겨서 젖 빠는 귀여운 아기들이 장래 조선을 운용해 나갈 일꾼들"이라고 하며 여성은 조선의 장래를 위해 굳센 의지와 진취성, 봉사 정신을 가지는 한편, 자녀를 연구하고 조선의 현실을 이해하는 어머니가 되어야 한다고 촉구했다.[356] 모성은 1930년대 후반에 이르러 '민족의 어머니'로 격상하지만, 실제로는 가정에 속박된 모성일 뿐이었다.[357]

모성에 대한 관심은 '임신'과 '순산'에 대한 기대로 이어졌고, 특히 부인병약 광고에서 두드러진다. 예를 들어, 화평당약방의 '태양조경환' 광고는 "부인의 無子는 더할 수 없는 불행이요 가장 큰 죄악"[358]이라고 말하거나, 금은보화가 아무리 많아도 자식이 없으면 자식 있는 거지만 못하다[359]고 하여 불임·난임 여성의 불안한 심리 상태를 건드렸

355) "女子들이 戀愛는 좋아하고 아이 낳기는 싫여하는 그런 時代가 온다고 하면 그것은 큰 變이다. …… 女子가 아이를 낳기는 하여도 젖 먹이기를 싫여하는 時代가 온다고 하면 그것은 큰 變이다. …… 자식에게 있는 젖을 아니 먹이는 것은 逆天 無慈悲의 罪惡이라고 한다. 만일 女子가 제 자식 안아주고 업어주고 오줌똥 거누어 주기를 싫여하는 時代가 온다고 하면 그것은 큰 變이다. 이런 것을 구찮이 여겨서 남더러 代行케 하랴는 女子가 있다고 하면 그는 病客이거나 淫蕩한 사람일 것이다. 或은 母性愛라는 人類의 感情中에 가장 아름답고 가장 强한 感情을 缺한 病身일 것이다. …… 女子들이 앗불사 民族과 人類에 對한 우리의 使命이 이러 하고나 그리하고 女子의 使命의 主體가 母性임에 있고나 하고 慌然大覺하는 時代가 오늘이라 하면 아 아 朝鮮의 오늘은 再開闢의 初日이다." 李光洙, 「女大學: 母性」, 『女性』(1936. 5), pp.12-13.
356) 황신덕, 「조선은 이러한 어머니를 요구한다」, 『新家庭』(1933. 5), pp.12-15.
357) 태혜숙, 「한국의 식민지 근대체험과 여성공간」, 태혜숙 외, 앞의 책(2004), p.33.
358) <틱양됴경환>, 『조선일보』, 1924. 11. 3. [2]
359) <古談 金不換: 和平과 子女>, 『동아일보』, 1922. 1. 10. 석간 [3]

다. 또한, 약을 먹고 자식을 낳은 부인이 자녀와 함께 있는 삽화나 사진을 게재하여 약의 효과를 선전하기도 했다. 불임·난임 여성의 불안감과 죄의식을 건드리는 방식 외에 '명지모(命の母)' 광고360)의 예와 같이 여성들의 동경심을 유발하는 방법이 활용되기도 했다. 광고에는 "아기를 낳아서 幸福스런 家庭을 이루시라"는 문구와 함께, 비행모와 비행고글을 착용하고 환하게 웃는 이등 비행사 이정희(1910~?)의 사진을 넣었다. 여류 비행사의 밝고 당당한 모습은 뭇 여성들에게 마치 약을 먹으면 가정의 행복을 이룰 수 있다는 믿음을 주기에 충분했다.

순산을 모티프로 한 선전물은 주류 광고에서도 볼 수 있다. 평소 '美味' '滋養'을 내세우며 공격적인 광고 마케팅을 펼친 '아카다마 포트와인(赤玉ポートワイン)'361)은 "큰일! 順産의 준비량은 우선 몸부터 … 우선 赤玉으로"라는 문구를 내걸고, 순산하기 위해 부부가 건강해야 하며 건강을 위해 자사 제품을 챙겨 마실 것을 권했다. 문구 옆에는 마주 보고 앉아서 와인 잔을 부딪치는 금실 좋은 부부와 새 한 마리가 부부의 스위트홈 위에서 노래하는 광경을 그려 넣었다(圖65).362) 이 밖에 냉한 체질(冷え性)인 사람이 꾸준히 마시면 혈색에 생기가 돌고 원기를 회복할 수 있다는 문구와 와인 병, 잔을 든 여인의 형상을 결합한 삽화도 발견된다. 여인의 몸속에 '溫泉 기호'로 보이는 이미지를 넣어, 자궁에서부터 뜨거운 증기가 피어오르는 모습을 재현했다(圖66).363)

360) <명지모 命の母>,『朝鮮中央日報』, 1935. 12. 6. [3]
361) "朝夕의 一杯 百藥보다 낫다" <赤玉포-도와잉 赤玉ポートワイン>,『동아일보』, 1932. 2. 28. 석간 [6]; "鬪病에 赤玉 포트와인" <적옥포-도와인 赤玉ポートワイン>,『동아일보』, 1932. 12. 23. [5]; "健康이 第一이다!" <赤玉포-트와인 赤玉ポートワイン>,『동아일보』, 1934. 5. 22. [4]
362) <赤玉포-트와인 赤玉ポートワイン>,『동아일보』, 1932. 11. 27. [4]

圖65 <아카다마 포트와인>　　　　圖66 <아카다마 포트와인>
『동아일보』 1932. 11. 27. [4]　　　　『동아일보』 1939. 11. 10. 석간 [3]

C. 시국에 부응한 군국의 어머니

　식민지 조선이 전시 동원 체제에 편입된 1930년대 말부터 '어린이'
와 '소년'을 대신하여 '第二국민' '소국민'이 부각되고, 이들은 침략 전
쟁을 위한 인적 자원으로 호명되었다. 가정과 학교는 '第二국민' 육성
의 거점이 되었고, 가정의 어머니는 군국의 어머니가 되도록 요구받는
다. 군국의 어머니는 군국주의 일본이 추구한 이상적인 어머니상으로
자식이 국가를 위해 전쟁에 참여하고, 전장에서 공훈을 세워 천황의
은혜에 보답하기를 바라는 어머니를 뜻한다. 그러나 낳아 기른 자식을
사지로 보내는 것이 쉬이 납득되는 사안은 아니기에, 그 양립할 수 없

363) <赤玉ポートワイン>, 『동아일보』, 1939. 11. 10. 석간 [3]

는 모순을 해소하고 여성 스스로 그러한 상황을 받아들이게 만드는 장치가 필요했다. 이는 국책에 일조하는 전시 모성이 여성이 갖추어야 하는 절대적 가치라는 이데올로기가 성립되었음을 뜻한다.[364]

시국색을 띠는 모성 이미지는 순수 미술 장르는 물론 잡지 표지나 삽화에 빈번히 게재되었다. 또한, 전장이나 강제 노역에 투입된 가장을 대신하여 어머니가 가족의 생계를 책임지면서, 장녀와 장남이 어린 동생들을 보살피는 장면이 재현되기도 했다.

1. 第二국민을 육성하는 戰時 모성

여성의 모성을 출산자의 역할에서 찾는 전통은 오래전부터 확인된다. 또한, 1920년대에는 인구의 질을 향상하려는 우생학적 관심과 맞물려서 여성의 産兒力을 통제하는 움직임도 포착된다. 하지만 1937년에 중일전쟁이 개시된 이후, 인적자원 증강과 군사력 확보가 절실해지면서 출산 장려가 대폭 강화되었다.[365] 법적으로도 1930년 12월 27일에 '有害避妊用器具取締規則(內務省令 第40號)'이 공포되어 1931년부터 시행되고, 1940년에 '國民優生法'이 공포되어 이듬해 7월부터 시행되는 등 생식을 둘러싼 국가의 개입은 점차 노골화되었다.

일본에서는 이미 1920년대부터 産婆會 설치, 子福者 표창, '어머니의 날(母の日)' 제정과 같이 출산을 장려하고 모성을 부각하는 행사가 정부 차원에서 이루어졌다. 이러한 분위기를 반영하듯 기타지마 센이치(北島

364) 박유미, 앞의 글(2013), p.155.
365) 김혜경, 앞의 글(2013), pp.101-102.

淺一, 1887~1948)의 <석류(柘榴)>(圖67)와 같이 다산을 강조하거나, 도모토 인쇼(堂本印象, 1891~1975)의 <訶梨帝母>(제4회 제전, 1922), 후세 신타로(布施信太郎, 1899~1965)의 <母子禮讚>(圖68)과 같이 모성을 신성화한 이미지가 많아진다.

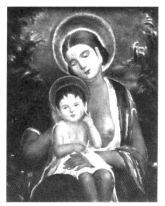

圖67 기타지마 센이치 <석류>
제14회 제전(1933)

圖68 후세 신타로 <모자예찬>
제7회 제전(1926)

전쟁이 격화된 1940년대에는 모성의 신성화가 더욱 노골적으로 이루어졌다. 예를 들어, 기노시타 다카노리(木下孝則)의 <慈母聖想>(1941), 이하라 우사부로(伊原宇三郎)의 <어머니의 천국(母の天國)>(1941)과 같이 성모자상을 차용한 작품에서 어머니는 국가를 위해 자식을 전쟁터에 바친다는 논리를 뒷받침하듯 강인하게 표현되었다.[366] 무카이 구마(向井久萬)의

366) 기노시타 다카노리의 <慈母聖想>과 이하라 우사부로의 <어머니의 천국>은 『주부의 벗(主婦之友)』 1941년 7월호와 12월호에 각각 실린 바 있다. 아이가 어머니의 옷깃에 손을 대고 젖을 빠는 행위와 아이를 안고 있는 어머니의 사랑 가득한 표정은 '시국'에 부응하는 것이다. 와카쿠와 미도리, 손지연 역, 『전쟁이 만들어낸 여성상』

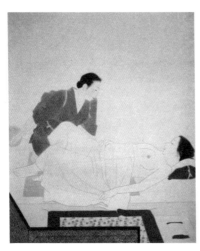
圖69 무카이 구마 <사내아이가 태어나다>
제4회 신문전(1941)

<사내아이가 태어나다(男兒生る)>(圖
69) 역시 장래에 전장으로 투입될
사내아이의 출산 장면을 묘사하며
전시 모성을 드러냈다.

　식민지 조선에서도 1920년대 말
부터 언론 매체를 통해 유아사망률
을 낮추는 방안이 공론화되고, 조
선총독부도 인구 관리에 주도적으
로 개입했다. 국가가 출산과 양육
에 적극적으로 관여하면서 여성은
신체를 비롯하여 임신과 출산에 대
한 자기결정권을 박탈당하고, 황군으로 성장할 '第二國民'을 낳고 양
육한다는 전시 모성 논리에 포섭된다. 가정에서는 차세대 국민에 대
한 생체권력적 관심에 부응하여 자녀를 건강하게 낳아 잘 양육하는
방안이 강구되었다. 조선인의 모성이 침략 전쟁을 위한 도구로 이용
되면서, 모체의 영양 상태와 보건은 다음 세대의 건강과 결부되어
"국가의 力"으로 간주되었다.367) 이러한 상황을 반영하듯 조선미전에
서도 출산하고 양육하는 여성은 건강미 넘치는 모습으로 재현된다.
예를 들어, 도바리 유키오(戶張幸男, 1908~1998)의 <和陽>(圖70)에서 아랫
도리를 벗은 사내아이의 손을 잡고 있는 어머니나 제18회 조선미전
특선작인 하세베 치에(長谷部千惠)의 <모자>(圖71) 속 짧게 깎은 머리를

(소명출판, 2011), pp.166-171.
367) <中將湯>, 『조선일보』, 1939. 10. 15. [3]

한 어머니는 모두 건장한 체격에 성별이 모호하게 형상화되었다.

圖70 도바리 유키오 圖71 하세베 치에 〈모자〉 제18회 조선미전(1939)
〈회양〉
제14회 조선미전(1935)

건강의 중요성은 전시 체
제에서 더욱 강조되어 부인
병약 '保命湯'은 "약한 몸으
로서는 도저히 할 수 없는

圖72 〈멘소래담〉『동아일보』1940. 2. 17. 석간 [1]

결전하 일본 여성의 사명"을 수행하기 위해 약을 복용해야 한다고 독
려했다.368) 또 가정용 연고 '멘소래담(メンソレータム)' 광고(圖72)369)와 같

368) 〈保命湯〉,『매일신보』, 1943. 4. 28. [1]; 한민주,『권력의 도상학: 식민지 시기 파시
즘과 시각 문화』(소명출판, 2013), p.258.

이 다자녀를 표현하여 다산을 중시한 사회 분위기를 반영하기도 했다.

이와 더불어 일본에서 여성이 전쟁을 자발적으로 옹호하고 자식을 죽음으로 내몰기 위해 잘 키운다는 의식을 내면화했던 것처럼[370] 조선의 어머니에게도 미래의 황군을 "鐵과 같이 강건하게 양육"하고[371] 내선일체를 체화하는 임무가 주어졌다. 이 같은 역할과 태도는 조선 여성에게 양처현모의 자질을 내면화하여 충량지순한 황국여성으로 만들고자 했던 '고등여학교규정'(1938)의 목표에도 부합하는 것이다.

앞서 언급했듯이 제국주의 모성론과 결부된 모자상은 임응구의 <모자>(1939), 임홍은의 <모자>(1940)와 같이 주로 수유 도상으로 나타났는데, 일본인 작가들은 더 직접적으로 전시 모성을 표현하여 주목된다.

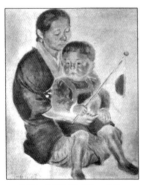 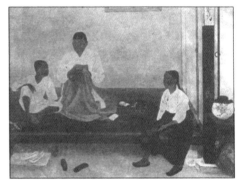

圖73 다나카 도모코 <총후>　　　　圖74 다나카 후미코 <소년전사>
제18회 조선미전(1939)　　　　　제18회 조선미전(1939)

369) <メンソレータム>, 『동아일보』, 1940. 2. 17. 석간 [1]
370) 가와모토 아야, 「한국과 일본의 현모양처 사상: 개화기로부터 1940년대 전반까지」, 심영희·정진성·윤정로 공편, 『모성의 담론과 현실: 어머니의 성·삶·정체성』(나남출판, 1999), p.235.
371) <우진 구명환 宇津 救命丸>, 『조선일보』, 1937. 9. 7. [3]

예를 들어, 다나카 도모코(田中智子)의 <銃後>(圖73)는 일장기를 든 어린 아들을 안고 있는 어머니를 통해 군국의 어머니와 장래의 황군을 형상화했고,[372] 다나카 후미코의 <少年戰士>(圖74)는 성장하여 지원병에 지원한 아들과 어머니의 담소 장면을 담았다. 이들 모자를 바라보는 소녀는 장차 군국의 어머니가 될 존재다.

군국의 어머니는 전장으로 떠나는 아들을 배웅하는 광경에서도 포착된다. 1938년 2월부터 일본군의 조선인 지원병 수용이 시작되면서, 변절한 조선의 지식인들은 육군특별지원병 지원을 선동했고, 미술도 선전 도구로 활용되었다. 일례로, 야마다 신이치가 제1회 聖戰美術展(1939)에 출품한 <조선인지원병>(圖75)도 그러한 분위기에 일조하여 제작된 것으로, 그림의 주제와 제목도 총독부 학무국장이 정해주었다고 한다.[373] 그러나 그림의 전체적 분위기는 침통함으로 가득하다. '지원병 훈련소 입소'라고 써진 어깨띠를 두른 지원병 곁에서 어머니는 고개를 숙이고 있고,

圖75 야마다 신이치 <조선인지원병> 제1회 성전미술전(1939)

372) 일장기를 든 사내아이의 도상은 해방 이후 태극기를 든 소년으로 변모한다. 예를 들어, 최근배(1910~1979)가 그린 <만세>(1945)는 한복 차림의 어머니가 태극기를 든 소년의 손을 잡고 만세 행렬에 참여한 장면을 담았고, 길진섭(1907~1975)이 그린 『女性文化』 창간호(1945. 12)에서도 한 손에 태극기를 든 사내아이를 업은 소녀가 확인된다.

373) 「朝鮮志願兵: 聖戰美術展へ山田畵伯出品」, 『京城日報』, 1939. 6. 29. 석간 [6]; 김희영, 「태평양전쟁기(1941-45) 선전(宣傳)미술에 나타난 모성(母性) 이미지: 한국과 일본의 잡지를 중심으로」(서울대학교 대학원 서양화과 석사학위논문, 2010. 2), p.43 재인용.

圖76 김기창, 「님의 부르심을 바뜰고서」
『매일신보』 1943. 8. 7. [1]

손에 일장기를 든 누이동생 역시 얼굴에 짙은 수심이 어렸다. 이러한 분위기는 『매일신보』에서 징병제 시행을 축하하며 연재한 「님의 부르심을 바뜰고서」 중 김기창이 그린 삽화에서도 발견된다(圖76).[374] 징병에 응해 출정하는 청년과 노부모를 그린 삽화에서 연로한 어머니의 걱정스러운 표정은 전쟁에 동원되는 입영병을 향한 안타까운 시선을 드러낸다.

하지만 1940년대에 제작된 대부분의 출정 배웅 도상은 어머니가 사지로 떠나는 아들을 밝은 표정으로 배웅하는 모습으로 재현되었다. 어머니가 항공병으로 입대하는 아들을 떠나보내는 장면을 그린 김인승(1910~2001)의 <소년항공병과 그 어머니>에서도 젊고 아름다운 어머니가 아들을 향해 환한 미소를 짓고 있다. 여인의 미소가 이별의 슬픔을 희석하는 이 그림은 조선방송협회 기관지 『방송의 벗(放送之友)』(1943. 12)의 표지화로 실렸는데,[375] 잡지는 병영 생활을 소개하거나 징병제와 관련한 내용을 안내하기 위해 발행되었다.[376] 징병으로 소집된 아들을 다독이며 배웅하는 어머니는 丹光會 회원들이 그린 <조선징병제시행>(圖77)에서도 확인된다. 이 그림은 1943년 4월 2일부터 7일까지 미쓰코시 백

374) 「님의 부르심을 바뜰고서」, 『매일신보』, 1943. 8. 7. [1]
375) 김희영, 앞의 글(2010), pp.39-43.
376) 「放送出版協會誕生과 『放送之友』 創刊」, 『매일신보』, 1943. 2. 9. [2]

화점 전람회장에서 열린 단광회 제1회 유화전람회에 전시된 것으로, 야마다 신이치, 김인승을 비롯한 19명의 회원들이 징병제 시행의 감격을 표현하고자 한 달간 공동 제작했다고 한다.377) 100호 화폭의 중심에는 징병에 응한 조선인 청년이 자리하고, 그 옆에는 흐뭇한 표정으로 아들을 바라보며 어깨를 다독이는 어머니가 있다. 두상이 작고, 밝은 피부 톤에 뚜렷한 이목구비와 짙은 쌍꺼풀을 가진 여인의 외모에서 김인승의 필치가

圖77 <조선징병제시행>
단광회 제1회 유화전람회(1943)

강하게 느껴진다. 그들 주위에는 군인과 관료들이 있고, 청년의 앞에는 비행기를 든 어린 소년이 보인다. 훗날 황군으로 전장에 투입될 존재임을 암시하는 소년은 안석주(1901~1950)가 그린 『신시대』(1941. 5)의 표지화 <교외>에도 등장하는 시각 기호다. 또한, 화면 뒤편에는 소집자를 전송하기 위해 모인 수많은 인파와 센닌바리(千人針)를 제작하며 군인의 武運長久를 기원하는 여인들이 보인다. 단광회 전시와 <조선징병제시행>을 소개하는 기사가 실린 『매일신보』에는 징병제 시행을 앞두고 가정에서 준비하거나 유의해야 할 점을 기사화하여 자주 게재했다. 특히 조선인 어머니가 '충용스러운 국민'으로서 자식에게 모범이 되어야 한다고 강조했다.378)

377) 「決戰美術의 精粹: 今日丹光會展開幕・授賞者發表」, 『매일신보』, 1943. 4. 2. [3]; 「"朝鮮徵兵制施行": 丹光會展, 初日부터 人氣白熱」, 『매일신보』, 1943. 4. 3. 석간 [2]

圖78 「영매한 기상약동: 무언의 대면한 총독부인과 영양」
『매일신보』 1945. 4. 29. [2]

이렇게 전장으로 떠나보낸 아들 중 일부는 전쟁터에서 사망했다. 전쟁이 거듭될수록 전사자는 속출했고, 주검으로 돌아온 아들을 마주한 어머니가 미디어를 통해 조명되었다. 이때 어머니는 공통적으로 아들의 죽음 앞에서 의연한 태도를 보였다. 예를 들어,『매일신보』에는 조선 총독 아베 노부유키(阿部信行)의 아내 미쓰코(光子)가 1944년 10월에 전사한 아들의 흉상과 마주한 장면이 실렸다.379) '어머니와 아들의 말 없는 대면'이라는 설명이 있는 사진(圖78)에서 윤효중(1917~1967)이 제작한 아들의 흉상과 마주한 어머니가 확인되는데, 그는 "아베 소위의 소상을 뚫어질 듯이 바라다보다가 이윽고 입가에 만족한 웃음을 띠며" 작품에 대해 자상한 의견을 말했다고 한다.

전장에서 죽은 아들을 자랑스럽게 여기는 어머니는 조선인 중에도 발견된다. 1938년 지원병제도 시행 이후 중일전쟁에 동원된 조선인 중

378) 일례로, 陸軍兵事部에서 징병 업무를 담당한 시부야(澁谷敬三郎) 中尉는 징병 소집자가 훌륭한 병정이 되기 위해서는 '忠勇의 정신'을 가져야 하는데, 이것은 어머니의 교훈에서 비롯한다고 말했다. 그는 조선인 어머니가 가토(加藤) 軍神의 어머니를 본받아 '충용스러운 국민'으로서 자식에게 모범이 되어야 한다고 역설했다. 여기서 가토 군신은 1942년 5월에 전사하여 군신으로 추앙된 일본 육군항공대의 가토 다테오(加藤建夫, 1903~1942)를 이른다. 「家庭: 림박한 징병실시 빨리 실천할 몃가지 준비」,『매일신보』, 1943. 4. 2. [2]

379) 「英邁한 氣象躍動: 無言의 對面한 總督夫人과 令孃」,『매일신보』, 1945. 4. 29. [2]

최초의 전사자로 알려진 이인석380)의 어머니는 야스쿠니 신사에서 이루어진 초혼제에 초대되어 "너무도 감격하여 말이 나오지 않습니다. 그 애(상등병)는 전장에 나가서 별다른 공도 세우지 못하고 세상을 떠났는데도 저번에는 금치훈장을 받자왔고 이번에 祭神으로 합사되어 오즉 공구 감격할 뿐입니다."라고 소회를 밝힌 바 있다.381)

이러한 모습은 "나라에 바치자고 키운 아들을/ 빛나는 싸움터로 배웅을 할 제/ 눈물을 흘릴쏘냐 웃는 얼굴로/ 깃발을 흔들었다 새벽 정거장"이라는 가사의 군국가요 <志願兵의 어머니>의 내용과도 매우 흡사한데,382) 노래에는 "살아서 돌아오는 네 얼굴보다/ 죽어서 돌아오는 너를 반기며"라는 구절도 보인다. 이처럼 어머니가 사지로 떠나는 아들을 웃는 얼굴로 전송하고, 아들의 전사를 기쁜 마음으로 기다린다는 비현실성은 『매일신보』 1941년 7월 28일 자 3면에 실린 오케 레코드사 '志願兵의 어머니' 광고 중 "아들의 忠烈! 戰死는 우리 어머니들의 자랑이다"라는 문구에서도 반복된다.

전시 상황에서 이상적인 모성으로 선전된 군국의 어머니는 학교 교육에서도 강조되었다. 교과서에서 야마노우치 다쓰오 대위의 어머니 야스, 도고 마스코, 노기 히사코 등을 군국의 어머니로 소개했고, 조선 여학생들이 이들의 마음가짐과 태도를 닮아가도록 촉구했다. 또한, 각 학교에서는 일본의 군국주의를 상징하는 인물의 동상을 교정에 세워

380) 이인석은 1939년 6월 22일에 사망했다고 전한다. 「半島人의 榮譽: 志願兵 最初의 戰死, 忠北沃川出身의 李仁錫君」, 『매일신보』, 1939. 7. 8. [3]
381) 「感激 실은 遺族列車: 李上等兵未亡人等 半島人도 十二名」, 『매일신보』, 1941. 10. 13. [2]
382) <志願兵의 어머니>는 고가 마사오(古賀政男, 1904~1978)가 작곡하고, 서영덕이 편곡, 조명암(1913~1993)이 가사를 붙인 곡으로, 오케 레코드에서 발매되었다. 노래 가사는 박찬호, 안동림 옮김, 『한국가요사1: 1894~1945년』(미지북스, 2009), p.587 참조

학생들에게 예를 표하게 했다. "忠臣 楠木正行"의 어머니로 알려진 히사코(久子)383)의 동상을 세운 彰德家政女學校와 같이384) 일부 여학교에서는 황국 모성을 상징하는 여성의 동상을 통해 여학생에게 전시 모성을 주입했다.

2. 대리 모성

가장의 부재는 장남과 장녀의 역할에도 영향을 미친다. 일제 강점기에 제작된 시각 이미지 중에는 일 나간 어머니를 대신하여 어린 동생들을 보살피는 장녀를 재현한 예가 많이 보인다.

황량한 빈 들에서 어린아이를 업은 소녀와 여동생으로 보이는 아이가 이삭 줍는 광경을 담은 이영일의 <농촌의 아이(農村の子供)>(圖79)에서 어머니의 모성을 대신하는 소녀는 짚신조차 신지 못한 모습으로 연민의 정을 자극한다. 장운봉의 <旅愁>(제12회 조선미전, 1933)도 황폐한 농촌을 배경으로 힘없이 서 있는 남매를 재현했고, 김기창의 <餻歸>(제14회 조선미전, 1935)에는 새참 광주리를 이고, 남동생을 업은 누이가 보인다. 박수근의 <春>(제16회 조선미전, 1937)도 아기 업은 소녀가 나물

383) 히사코(久子)는 구스노키 마사시게(楠木正成, ?~1336)의 부인이자 구스노키 마사쓰라(楠木正行)의 어머니로 『매일신보』에서 연재한 「軍國의 어머니 列傳」에서 "忠臣 楠木正行"의 어머니로 소개된 바 있다. 田中初夫, 「軍國의 어머니 列傳: 忠臣 楠木正行을 나은 히사코(久子) 부인(上)」, 『매일신보』, 1942. 6. 23. [2]; 田中初夫, 「軍國의 어머니 列傳: 忠臣 楠木正行을 나은 히사코(久子) 부인(下)」, 『매일신보』, 1942. 6. 24. [2]
384) 조은정, 「한국 동상조각의 근대이미지」, 『한국근대미술사학』9(한국근현대미술사학회, 2001), p.250.

圖79 이영일 <농촌의 아이> 1928년
비단에 채색, 152x142.7cm, 국립현대미술관
제8회 조선미전(1929)

圖80 김중현 <춘난>
제17회 조선미전(1938)

캐는 장면을 그린 것이다. 김중현은 제17회 조선미전 서양화부에 출품
한 <春暖>(圖80)을 비롯하여 <春日>(제18회
조선미전 동양화부, 1939), <아이들(子供達)>
(제19회 조선미전 서양화부, 1940)에 아이 업
은 소녀를 넣었다. 조병덕(1916~2002)의
<세 명의 어린이(三人ノ子供)>(圖81)도 아
이 업은 소녀가 동생의 손을 잡은 채 골
목을 서성이는 모습을 재현했다. 박상옥
(1915~1968)의 <한정>(1942)에서도 토담 옆
에서 토끼와 노는 어린아이들 사이로 아
이 업은 소녀가 보인다. 이와 같은 작품
은 연민의 감정을 불러일으키는 동시에

圖81 조병덕 <세 명의 어린이>
제19회 조선미전(1940)

어머니나 누이가 머무는 고향을 떠올리게 한다. 즉 현실이 비참할수록

圖82 고토 다다시 <어머니를 기다리다>
제16회 조선미전(1937)

圖83 이인성 <경주의 산곡> 1934년
캔버스에 유채, 130x194.7cm
삼성미술관 리움, 제14회 조선미전(1935)

모성은 회귀하고 싶은 '고향'이자 '생명의 원천'이 되었고, 작품 속 향토 이미지는 기형적 근대화와 도시화로 실향과 이향이 가속화된 상황에서 평안한 안식처로 각인되곤 했다.385)

고토 다다시의 <어머니를 기다리다(母を待つ)>(圖82)에서 보듯이 일본인 작가들도 대리 모성을 모티프로 한 작품을 남겼다. 특히 아이 업은 소녀는 조선적 風光으로 취재되어 자주 형상화되었고,386) 사진엽서의 단골 소재이기도 했다. 박원기는 '朝鮮風俗' 엽서 <아이보개와 아이(子守ト子供)>를 그대로 베껴 그린 <아이보개와 아이(子守ト子供)>를 제19회 조선미전에 출품하기도 했다.387) 한편, 이인성(1912~1950)이 제14회 조선미전에서 최고상을 받은 <慶州의 山谷>(圖83)에서는 아이 업은 소년의 형상이 보인다.388) 김중현도 제16회 조선미전

385) 김현숙, 「한국 근·현대미술에 나타난 '고향' 표상과 고향의식」, 『한국문학연구』31 (동국대학교 한국문학연구소, 2006), p.154.
386) 김현숙, 「韓國 近代美術에서의 東洋主義 硏究: 西洋畫壇을 中心으로」(홍익대학교 대학원 미술사학과 박사학위논문, 2002. 2), p.115.
387) 오윤빈, 「근대기에 형성된 한국이미지: 사진엽서를 중심으로」(이화여자대학교 대학원 미술사학과 석사학위논문, 2014. 8), p.73.

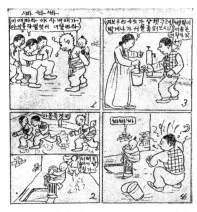

圖84 <싸싸싸> 『동아일보』 1926. 6. 5. [3]

서양화부에 출품한 <庭>과 제17회 조선미전 동양화부에 출품한 <春日>에 아이 업은 소년을 넣었다. 소년이 아이를 업고 있는 장면은 『동아일보』에 연재된 4컷 만화 '뱅덕이와 섭섭이'에서도 확인된다. 만화의 주인공은 아홉 살 먹은 사내아이로, 집을 떠나 남의집살이를 하며 겪는 에피소드 가운데 주인집 아이를 업은 장면이 수차례 나온다. 이 중 『동아일보』 1926년 6월 5일 자 3면의 <싸싸싸>(圖84)에는 사내아이가 아이를 업고 있다고 또래들에게 놀림 받는 광경이 그려져서 눈길을 끈다.389)

388) 김현숙 교수는 소년이 아이를 업은 모티프가 흔하지 않은 도상임을 강조하면서, <경주의 산곡>에 표현된 '赤土'와 '아이 업은 소년'을 이인성이 조선의 헐벗은 현재를 상징하기 위해 그린 것으로 해석했다. 즉 여자의 일로 치부된 일이 소년에게 부과될 만큼 피폐해진 현실을 드러낸 것이며, 이러한 인식은 일본인의 조선관에 편승하여 형성되었다고 보았다. 김현숙, 앞의 글(2002), pp.115-116.
389) 『동아일보』 1926년 5월 29일 석간 3면의 <오날 뺨엔 집에 또 못 드러갓지>, 1926년 6월 1일 석간 3면의 <맹주사댁이 문박그로 십리씀>, 1926년 6월 3일 석간 3면의 <구경하다가 도리혀 구경꺼리>에서도 주인공이 아이를 업은 장면이 확인된다.

제 5 장
신가정의 안주인 良妻의 재현

신가정의 안주인 良妻의 재현

　가정과 사회가 사적 영역과 공적 영역으로 이원화된 구조에서 가정이 일부일처를 중심으로 편성되면서, 남편을 내조하고 가사를 돌보는 양처의 모습도 시각문화의 중요한 소재로 등장했다. 양처는 가장에 대해 이성과 감성을 겸비한 연애 상대이면서, 가정 살림을 운영하는 주부, 가장을 대신해 생계를 꾸리는 '대리 가장'의 역할을 수행했다.

　일본에서는 1890년(메이지 23) 천황제 국가에 충성하는 신민을 육성하고자 교육칙어를 발포한 이래, 충효일체의 가족국가관을 침투시킬 목적으로 부부의 화합과 부모에 대한 효를 강조했다. 국가의 기초 단위인 가정의 안정적 운영을 위해 일부일처제가 중시되었고,[390] 부부의

390) 일본에서 일부일처제는 1900년에 치러진 요시히토 황태자(嘉仁親王, 훗날 大正天皇)의 결혼식을 기해 공식화되었다. 당시 민간에서는 일부일처가 일반적이었으나, 메이지 천황은 물론 귀족과 상류층에서는 부인과 첩을 두는 일부일처 · 다첩제가 관례였고, 이를 바꾸고자 황태자의 결혼에 맞춰 "이 공전의 大典을 기해 도덕풍교의

초상을 담은 시각 이미지도 회화, 조각, 동상 등 다양한 장르로 재현되었다. 특히 근대부부의 모범으로 구현된 메이지 천황(明治天皇, 1852~1912)과 쇼켄 황후(昭憲皇后, 1849~1914)를 비롯한 천황 부부를 재현한 이미지가 이상적인 부부상을 전파하는 데 널리 활용되었다(圖85, 86).[391] 조선에서도 식민지 본국인 일본의 방식에 따라 가족 관계가 재편되고, 일부일처가 가정의 중심으로 부각되면서, 이전에는 볼 수 없었던 다양한 시각적 재현물이 생겨났다. 근대 초기에는 자유연애나 신식 결혼식이 근대적 경험이라는 의미를 지니며 많이 거론되다가, 1930년대가 되면 가정을 유지하는 방안에 초점을 맞춰 논의가 진행되었다.[392]

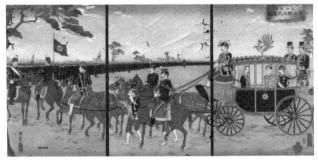

圖85 이노우에 야스지(井上安治/ 探景) <아오야마 관병식 진도(靑山觀兵式眞圖)>
1889년, 니시키에

원천이 되는 황실이 처음으로 일부일처의 대의를 분명히 하고, 민중이 이를 따르도록 하라"(『万朝報』, 1900. 5. 11)는 발표가 이루어졌다. 가와무라 구니미쓰, 손지연 옮김, 『섹슈얼리티의 근대: 일본 근대 성가족의 탄생』(논형, 2013), p.72.

391) 메이지 천황 부부는 헌법발포식(1889)에서 일본 역사상 처음으로 마차에 동승하여 여성도 '국민'임을 드러냈고, 결혼 25주년을 축하하는 은혼식(1894)을 통해 부부 관계의 소중함과 일부일처의 미덕을 강조했다. 다카시 후지타니, 한석정 옮김, 『화려한 군주: 근대일본의 권력과 국가의례』(이산, 2003), p.151, p.235.

392) 신지영, 앞의 글(2007), p.249.

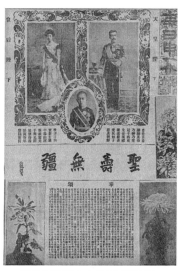

圖86 「天皇陛下, 皇后陛下 聖壽無疆」
『매일신보』 1913. 10. 31. [1]

A. 一夫一妻의 구성

전통시대에는 부부 관계에서 애정보다 공경과 분별이 강조되었지만,[393] 근대기에 서구의 가족 제도와 가족 윤리 의식이 유입된 이후, 유교적 질서에 의한 부부 관계는 커다란 변화를 겪는다. 또한, 조혼을 비롯하여 신랑 신부가 얼굴도 모르는 상태에서 결혼했던 풍습, 抑婚, 축첩 제도, 과부의 개가 금지와 같은 혼인 풍속에 비판이 제기되기도 했다. 즉 종래의 혼인 풍속이 여성 압제의 원인으로 지목된 것인데, 이것은 '부모'라는 절대 권위와 효 의식에 균열이 생겼음을 의미하는 한편, 개인

393) 권보드래, 『연애의 시대: 1920년대 초반의 문화와 유행』(현실문화연구, 2003), p.79.

의 性에 대한 새로운 인식과 관리 기제가 등장했음을 뜻한다.[394]

1. 자유연애와 혼인

일부일처가 성립하기 위해서는 혼인을 통해 부부의 연을 맺어야 한다. 혼례식은 인간이 거쳐야 하는 통과의례에서도 중요한 의식으로 간주되어, 조선 시대에 사회에서 가장 이상적이라고 생각되는 인생행로를 형상화한 平生圖에서도 혼례 장면은 빠지지 않고 등장한다.

혼례 의식은 근대에 와서 기독교식 예식과 접합된 형태로 정착하는데,[395] 여기에는 유교적 허례허식에 대한 비판과 강제로 이루어진 중매혼, 번거롭고 비경제적인 전통 혼례의 폐단에 대한 반발이 작용했다.[396] 서구적인 예식을 원형으로 한 신식 결혼식은 1930년대에 급증했다.[397] 이에 비례하여 신식 결혼에 대한 비판의 목소리도 커지지만, 다른 부문과 마찬가지로 결혼 형식도 근대화의 흐름을 막을 수는 없었다.[398]

394) 이영아, 『육체의 탄생』(민음사, 2008), p.44.
395) 예배당에서 기독교식으로 거행된 최초의 결혼식은 1888년 3월에 선교사 아펜젤러 (Appenzeller, H. G.)의 주례로 정동교회에서 열린 한용경과 과부 박씨의 예식으로 알려져 있다. 예복은 전통 혼례복을 착용했다고 전하는데, 시간이 지나면서 혼례복도 서구의 복식이 혼용되어 신부는 면사포를 쓰고 흰색 소복이나 드레스를 입고, 신랑은 프록코트와 양복을 입게 된다. 1892년 가을에 정동예배당에서 열린 이화학당 학생 黃袂禮와 배재학당 학생 朴 아무개(성명 미상)의 결혼식은 프록코트 차림에 禮帽를 쓴 신랑과 면사포의 예복을 갖춘 신부가 기독교식 식순에 따라 예식을 치른 최초의 사례다. 국사편찬위원회 편, 『혼인과 연애의 풍속도』(두산동아, 2005), p.199; 觀相者, 「各界各面 第一 먼저 한 사람: 新式結婚을 먼저 한 사람」, 『別乾坤』(1928. 12), p.82.
396) 박보영, 「근대이행기 혼례의 변화: 독일 선교사들의 보고에 나타난 침묵과 언어」, 『지방사와 지방문화』17-2(역사문화학회, 2014), p.194.
397) 이는 "요즈음은 구식으로 시집 장가가는 분이 퍽 드"물다고 당대의 결혼 풍속도를 지적한 신문 기사에서도 확인된다. 「佳緣의 봄! 式典巡禮 颯爽한 新式, 多彩한 舊式」, 『조선일보』新年號 其四, 1939. 1. 1. [3]

이러한 경향은 신문이나 잡지에 게재된 삽화와 사진에 신식 결혼 이미지가 다수 포함된 것을 통해서도 감지할 수 있다. 예를 들어, 안석주가 그린 신문 연재소설 「艶福」의 삽화(圖87)399)나 결혼식을 전

圖87 안석주 「염복」 『시대일보』 1925. 12. 25. [4]

광석화같이 순식간에 치르는 풍속도를 비판한 <一九三一년이 오면>(圖88)400), 김규택(1906~1962)이 『조선일보』에 연재한 만화 「벽창호」 등에서 턱시도와 웨딩드레스 차림의 신랑 신부가 확인된다. 「벽창호」 <둘러리>401)에는 신랑 신부를 식장으로 인도하고 예식을 돕는 들러리가 표현되기도 했다. 『동아일보』 창간 10주년을 맞이하여 게재된 「變

圖88 안석주 <1931년이 오면>
『조선일보』 1930. 11. 20. [5]

遷도 形形色色 十年間流行對照」402)에서는 여자들의 의복, 머리 모양, 장신구 등에서 나타난 십 년간의 변화를 살피면서 결혼 방식과 예복의 변화

398) 김경일, 앞의 책(2012), pp.88-91.

399) 「艶福」, 『시대일보』, 1925. 12. 25. [4]

400) <一九三一년이 오면>의 삽화는 교통순사가 거리에서 양복 차림의 신랑과 면사포와 웨딩드레스를 입고 부케를 든 신부 앞에서 주례하는 광경을 담고 있다. 夕影, <一九三一년이 오면>, 『조선일보』, 1930. 11. 20. [5]

401) 熊超 <둘러리>, 『조선일보』, 1933. 8. 1. [3]

402) 「變遷도 形形色色 十年間流行對照」, 『동아일보』創刊十週年 記念附錄 其三, 1930. 4. 3. 석간 [3]

양상도 언급했다. 기사 옆에는 전통 혼례복 차림의 신랑 신부 이미지와 서구식 혼례복을 입고 주례자 앞에서 예식을 치르는 신랑 신부 이미지가 함께 게재되었다. 잡지에서도 『여성』(1939. 3) 표지화에 면사포 쓰고 웨딩드레스를 입은 여인이 주인공으로 등장했고, 『여성』(1937. 7)에 실린 이태준의 소설 「코스모스 피는 庭園」(圖89)이나 『조광』(1939. 2)에 실린 최영수(1911~?)의 <經濟的인 「新婦」>(圖90)에서도 서구식으로 치러진 결혼식 풍경이 확인된다.[403] 김규택은 백화점 쇼윈도에 턱시도 차림의 신랑 마네킹과 베일을 쓰고 웨딩드레스를 입은 신부 마네킹이 진열되어 있고, 이것을 단발머리 여성이 바라보는 광경을 담은 <卒業을 하고나니!>(圖91)를 그리기도 했다.[404]

圖89 「코스모스 피는 정원」
『여성』(1937)

圖90 최영수 <경제적인 「신부」>
『조광』(1939)

403) <經濟的인 「新婦」>는 하객들이 퇴장하는 신랑 신부에게 쌀과 팥을 던져주는 광경을 그린 것으로, 예식이 서구식과 전통식이 절충된 식순으로 진행되었음을 보여준다.
404) <卒業을 하고나니!>는 웨딩드레스와 턱시도가 결혼 문화의 하나로 자리 잡았음을 보여주는 한편, 여학생의 낮은 취업률을 꼬집기도 했다. 신부 마네킹이 사실은 여학교를 졸업한 여성이 하루에 30분씩 보수를 받지 않고 서 있던 것이라는 설정을 넣어 여학생과 신여성에게 '좁은 문'이었던 취업문을 풍자한 것이다. 김규택, <卒業을 하고나니!>, 『別乾坤』(1933. 4), p.38.

圖91 김규택 〈졸업을 하고나니!〉 『별건곤』(1933)

사진의 예로는 1931년 5월에 소 다케유키(宗武志, 1908~1985) 백작과 결혼한 덕혜옹주(1912~1989)의 사진이 주목된다. 덕혜옹주의 결혼 소식은 앞서 1920년 4월에 있었던 조선 왕족 이은과 일본 황족 나시모토노미야 마사코(梨本宮方子)의 결혼식과 같이 '내선융화'의 상징으로 선전되었는데, 소식을 보도한 신문 기사에서 덕혜옹주는 웨딩드레스를 착용한 모습으로 등장한다(圖92). 신랑 신부의 모습이 함께 실려 있는 『경성일보』 기사와는 달리 『조선일보』에는 신랑의 모습이 지워진 채 신부만 단독으로 게재되어 일본인과 결혼하는 대한제국 최후의 황녀를 향한 복합적인 시선을 확인할 수 있다.[405] 이 밖에 베일을 쓰고 웨딩드레스를 입은 서양 여인의 사진을 인쇄한 『新女性』(1924. 5)의 표지화를

405) 「德惠姬樣宗伯と目出度く御結婚」, 『京城日報』, 1931. 5. 12. 석간 [1]; 「御結婚禮裝의 德惠翁主」, 『조선일보』, 1931. 5. 12. [5]

<div style="text-align:center">

德惠姬樣宗伯と目出度く御結婚

</div>

圖92 「덕혜옹주와 소 백작의 경사스런 결혼
(德惠姬樣宗伯と目出度く御結婚)」
『경성일보』 1931. 5. 12. 석간 [1]

비롯하여 잡지에서도 서구식 예복 차림의 결혼사진이 심심치 않게 발견된다.[406)]

혼인이 개인을 사회집단 내에서 완전한 성인으로 인정받게 하고, 새로운 가정의 탄생과 집안 간의 결합을 이끄는 의미를 지닌 만큼 시각문화에서 중요한 모티프로 주목받은 것은 당연하다. 또한, 서구식 결혼에 대한 선호가 높아지면서 자연스럽게 서구식 결혼 이미지도 많아졌다. 하지만 조선미전 출품작을 비롯하여 김은호(1892~1979)와 後素會 출신인 김기창, 장우성(1912~2005), 이유태(1916~1999) 등이 남긴 이미지는 전통 혼례복 차림에 成赤을 한 신부 도상에 치중되어 있다(圖93).[407)] 특히 1930

406) 예를 들어, 『女性』 창간호에 실린 李應淑의 글이나 『女性』(1938. 2) 「女流芸術家의 結婚秘話」에 글을 게재한 피아니스트 曺恩恒, 작가 白信愛와 張德祚는 모두 신랑 신부가 서구식 예복 차림을 한 결혼사진을 실었다. 「내男便을 말함: 醫師劉彼得氏夫人 李應淑」, 『女性』(1936. 4), p.11; 「女流芸術家의 結婚秘話」, 『女性』(1938. 2), pp.32-37.

407) 김은호의 <신부성적도>(1929), 장우성의 <新粧>(圖93)은 手母가 신부를 단장하는 장면을 그린 것으로, 신부는 수모에게 몸을 맡기고 앉아 있다. 김기창도 종이에 담채로 그린 <결혼>(1930년대 말~1940년대 초)을 비롯하여 전통 혼례복 차림의 신부를 수차례 그렸다. 이유태는 시집가는 여인과 신부의 치장을 돕는 여인들을 화사한 색감으로 그린 <初粧>을 제21회 조선미전에 냈고, 이듬해에도 처녀 시절과 혼례를 치르는 새색시, 아들을 양육하는 어머니를 통해 여자의 일생을 표현한 <여인 삼부작: 智感情>을 출품했다. 제17회 조선미전 서양화부에서는 김원(본명 金源珍, 1912~1994)이 혼례를 앞둔 새색시가 다소곳이 서 있는 모습을 그린 <追憶>을 출품한 바 있다.

~40년대에 붐을 이루는 데, 혼례를 앞
둔 새색시의 丹粧 장면을 비롯하여[408]
단장을 마친 신부가 식장이나 신방에
서 침묵을 지키며[409] 순종적인 모습으
로 자리하거나, 전통 방식으로 치러진
예식을 통해 조선의 이상적인 여성상
과 미풍양속을 드러냈다.[410] 여기에는
일본 관전과 조선미전에 조선의 전통
혼례와 새색시를 소재로 한 작품을 빈
번히 출품한 일본인 작가들의 영향도
배제할 수 없다.[411]

圖93 장우성 <신장>
제13회 조선미전(1934)

408) 김은호와 후소회 작가들은 새색시의 단장을 여성으로서 새롭게 태어나는 의식으로
형상화했다. 구정화, 「한국근대기의 여성인물화에 나타난 여성이미지」, 『한국근현
대미술사학』27(한국근현대미술사학회, 2014), p.115.

409) "눈을 감은 채 아무 말 없이 모든 칭찬과 품평을 견뎌야" 하는 신부의 모습은 엘리
자베스 키스(Elizabeth Keith, 1887~1956)가 1919년과 1938년에 각각 수채화와 에칭
으로 제작한 <신부(Korean Bride)>에서도 확인된다. 이와 더불어 엘리자베스 키스,
독일인 노르베르트 베버(Norbert Weber, 1870~1956), 미국인 그리피스(W. E. Griffis),
영국인 이사벨라 비숍(Isabella B. Bishop), 영국인 새비지 랜도어(Arnold H. Savage
Landor)가 남긴 기록에도 신부의 침묵이 강요된 상황이 자세히 기술되어 있다. 엘리
자베스 키스 · 엘스펫K. 로버트슨 스콧, 송영달 옮김, 『영국화가 엘리자베스 키스의
코리아 1920~1940』(책과함께, 2006), p.110; N. 베버, 박일영 · 장정란 역, 『고요한
아침의 나라』(분도출판사, 2009), p.448; W. E. 그리피스, 신복룡 역, 『은자의 나라
한국』(집문당, 1999), pp.324-334; I. B. 비숍, 신복룡 역, 『조선과 그 이웃나라들』(집
문당, 2000), pp.116-120; A. H. 새비지 랜도어, 신복룡 · 장우영 역, 『고요한 아침의
나라 조선』(집문당, 1999), pp.141-147; 박보영, 앞의 글(2014), pp.207-208.

410) 홍선표, 앞의 글(2003), pp.22-23.

411) 전통 혼례복 차림의 조선인 신부는 일본인 작가들도 선호한 소재였다. 야마모토 교
회(山本曉邦)는 족두리를 쓰고 활옷을 입은 신부가 거울 앞에 앉아 치장하는 장면을
그린 <단장(はれすがた)>을 제8회 문전(1914)에 냈고, 도다 가즈오는 1928년에 조
선의 새색시를 소재로 하여 그린 <花冠>과 <花嫁繪姿>를 제7회 조선미전과 제9회

물론,『가정의 벗(家庭の友)』에 실
린「시집사리 公開狀」의 삽화와 같
이 전통 혼례복 차림의 신랑 신부
는 인쇄 미디어에서 여전히 보인다
(圖94).[412] 「시집사리 공개장」의 부
부는 꼬마 신랑과 새색시로 조합되
었는데, 이들의 모습은 당시에 만
연한 조혼을 연상케 한다.

圖94 「시집사리 공개장」『가정의 벗』(1939)

조혼은 근대기 연애 및 혼인과 관련한 담론에서 가장 많이 거론된
혼인 풍습으로, 갑오경장 의안에 금지항목으로 포함될 만큼 근절해야
할 대상으로 지목받았다.[413] 조혼에 대한 부정적 인식은 혼인 당사자

제전에 출품했다. 마쓰자키 요시미(松崎喜美)도 혼례를 앞둔 신부를 묘사한 <시집가
다(嫁ぐ)>를 제15회 조선미전에 출품한 바 있다. 일본인 작가들은 일본의 혼례 풍
경이나 신부도 그림의 모티프로 다루었는데, 예를 들어, 우에무라 쇼엔은 신부의
단장 장면을 그린 <인생의 꽃(人生之花)>(1899), 단장을 마친 신부가 어머니와 함께
혼례식장으로 향하는 광경을 담은 <하나자카리(花ざかり)>(1900) 등을 통해 혼례식
이 벌어지는 동안의 추이를 묘사했다. 이들 작품은 다른 화가들에게 영향을 주어
유사한 모티프의 작품이 대거 제작되었다(國永裕子, 「上村松園≪人生の花≫の制作過
程に關する一試論」, 『人文論究』62(4)(西宮: 關西學院大學人文學會, 2013), pp.29-47). 이
밖에 신부가 말을 타고 시댁으로 향하는 광경을 그린 히라후쿠 햐쿠스이(平福百穗,
1877~1933)의 <시골의 며느리(田舍の嫁人)>(1899), 혼례를 앞둔 여인과 친구들을
화사한 청춘으로 묘사한 가부라키 기요카타(鏑木清方, 1878~1972)의 <시집가는 사
람(嫁ぐ人)>(1907), 신부의 조심스러운 마음가짐을 담아낸 와케 슌코(和氣春光)의
<화촉의 밤(華燭の宵)>(제10회 제전, 1929) 등 혼인과 관련한 다양한 상황이 재현되
었다. 주목되는 것은 조선인의 혼례 장면은 전통 혼례복을 입은 새색시에 국한되어
있다는 점이다. 이것은 전통 혼례복 차림의 신부 도상이 조선의 생활 풍속과 이국
취미를 드러내는 모티프이면서 식민지 조선을 연약하고 순종적인 이미지로 인식한
일본인의 관념에도 부합하는 제재임을 드러낸다.

412) 雲坡生, 「시집사리 公開狀」, 『家庭の友』(1939. 11), p.14.
413) 「甲午更張의 社會制度 改革(1894. 6. 29)」, 『韓國 時事資料・年表 1880~1992』上卷(서
 울言論人클럽, 1992), p.723.

의 의사가 무시되어 부부 관계에 문제가 생길 수 있고, 인구 감소를 야기할 수 있다는 점에서 비롯되었다. 개화기 지식인들은 조혼에 대해 "대한 풍속"의 "제일 악습"414)으로 "사람에게 극히 해로"우며415) 나라를 망하게 하고 민족을 멸하게 하는 張本이라 규정했다.416) 또 이렇게 잘못된 풍속을 없애서 부부가 평등한 가운데 화목하고 복이 있는 가정을 만들어야 한다고 주장했다.417) 周時經(1876~1914)도 조혼의 폐단을 '초목'에 비유하여 급히 열매 맺는 나무가 연약하고 쉽게 쇠잔하듯, 어린 나이에 혼인한 사람은 약하고 병이 많아 오래 살지 못한다고 말했다.418) 혼인 당사자의 나이를 중시한 논지는 신문지상에서도 확인되는데, 서구에서는 남녀가 모두 교육을 받고 혼인 연령이 되었을 때 결혼하여 병에 걸리거나 요절할 확률이 낮다는 주장이다.419) 이와 함께 혼인 당사자의 의사와 상대방을 파악하는 데 필요한 시간의 중요성도 강조되었다.420) 이광수 역시 「婚姻에 對한 管見」에서 연애야말로 "혼인의

414) 「ᄌᆞ미 잇는 문답」, 『독립신문』, 1899. 6. 20. [1]
415) 「혼인 론」, 『독립신문』, 1899. 7. 20. [1]; 전미경, 「개화기 조혼 담론의 가족윤리의식의 함의」, 『대한가정학회지』39-9(대한가정학회, 2001), p.192 재인용.
416) 「論說 早婚의 弊害를 痛論홈」, 『皇城新聞』, 1909. 9. 3. [2]~9. 4. [2]; 전미경, 위의 글(2001), p.194 재인용.
417) 「논셜」, 『독립신문』, 1896. 6. 6. [1][2]
418) 주시경, 「론셜: 일즉이 혼인ᄒᆞ는 폐」, 『가뎡잡지』(1906. 9), pp.1-6.
419) "셔양 긔명 ᄒᆞ얏다는 나라 사름들의 혼인 ᄒᆞ는 법은 피츠에 몃히를 지니여 보고 쟉빈을 ᄒᆞ니 …… 남녀 학교를 셜립ᄒᆞ야 사름마다 학문를 비혼후에 남녀간에 나히 이십세 지음된 후에야 비로소 혼인 ᄒᆞ기를 허락ᄒᆞ면 위션절문 사름들의 병도 격고 요슈ᄒᆞ는 폐도업고 남녀간에 의혼 ᄒᆞ거든 피츠 디면 ᄒᆞ야 져의 마음에 원ᄒᆞ고 원치안이 홈을 들어셩혼 ᄒᆞ되" 「론셜」, 『미일신문』, 1898. 9. 24. [1]
420) "죠션 사름들은 당초에 안히를 엇을 ᄱᅢ에 그 부인이 엇던 사름인줄도 모로고 녀편네가 그 사나희를 엇던 사름인줄도 모로면셔 늠의 말만 듯고 혼인 홀 ᄯᅢ 샹약 ᄒᆞ기를 둘이 셔로 ᄉᆞ랑 ᄒᆞ고 공경 ᄒᆞ며 밋브게 평싱을 ᄀᆞ치 살자 ᄒᆞ니 이런 쇼즁훈 약쇽을 셔로 ᄒᆞ며 셔로 보지도 못ᄒᆞ고 셔로 셩픔이 엇던지 모로고 이런 약죠들을 ᄒᆞ

근본 조건"이라고 주장한 바 있다. 그는 건강, 정신력, 충분한 발육, 경제적 능력, 사회적 합의를 뜻하는 合理와 함께 당사자 간의 연애를 혼인의 조건이라고 보고, 종래로 조선의 혼인이 연애를 무시했기 때문에 "무수한 비극과 막대한 민족적 손실을 根한 것"이라 지적했다.421)

연애는 1910년대 일본소설의 번안작을 통해 등장한 기호로, 근대국가와 일부일처제가 성립한 메이지 시대에는 순결하고 신성한 연애가 부상하다가, 다이쇼 시대에 '개인' '자아' 등이 화두로 떠오르면서 연애도 섹슈얼리티를 부정하지 않는 靈肉一致의 사랑으로 전환된다. 일본을 경유하여 조선에 유입된 연애도 비슷한 성격을 보인다.422) 하지만 1910년대 중반까지는 연애는 물론, 사랑이라는 단어도 두드러지지 않다가423) 1917년 『매일신보』에 연재된 이광수의 소설 『무정』을 계기로 연애가 문학과 대중문화 전반에서 주된 이슈가 된다.424) 이광수는 『무정』에서 육체와 정신이 결합한 사랑이 조화로운 사랑이라고 피력했다.425) 이러한 자유연애의 이상은 영육 일치의 연애를 주장한 엘렌

니 이러케 혼 약죠가 엇지 성실이 되리요" 「논셜」, 『독립신문』, 1896. 6. 6. [1]
421) 李光洙, 「婚姻에 對한 管見」, 『學之光』(1917. 4); 오경, 「부부관계로 읽는 『무정(無情)』과 『우미인초(虞美人草)』」, 『일본문화연구』34(동아시아일본학회, 2010), p.252.
422) 1910년대 『쌍옥루』, 『장한몽』에서 보이는 육욕을 부정하는 '고상하고' '신성한' 연애는 조선에서의 문명개화를 위한 계몽 기획, 근대적 일부일처제의 성립과 연관된다. 서지영, 「계약과 실험, 충돌과 모순: 1920-30년대 연애의 장(場)」, 『여성문학연구』19(한국여성문학학회, 2008), pp.140-141.
423) 신소설 중 일부가 혼인을 둘러싼 갈등을 소재로 하고, 『장한몽』이나 『눈물』이 '사랑'이나 '연애'라는 단어를 사용하기도 했으나, 확연히 드러나는 정도는 아니었다. 권보드래, 앞의 책(2003), p.92.
424) 서지영, 앞의 글(2008), p.141.
425) "외모만 사랑하는 사랑은 동물의 사랑이요, 정신만 사랑하는 사랑은 귀신의 사랑이다. 육체와 정신이 한데 합한 사랑이라야 마치 우주와 같이 넓고, 바다와 같이 깊고, 봄날과 같이 조화가 무궁한 사랑이 된다. 세상 사람들이 입으로 말은 아니 하지

케이(Ellen Key, 1849~1926)의 연애지상주의를 반영한 것으로 보인다.[426]

엘렌 케이는 "어떠한 결혼이든지 거기 연애가 있으면 그것은 도덕이다. 어떠한 법률상 수속을 거친 결혼이라도 거기 연애가 없으면 그것은 부도덕이다."라고 주장하고 연애를 남녀 결합의 핵심 요소로 보았다.[427] 또한, 여성이 남성보다 우월할 수 있는 근거로 모성을 강조했고, 위생학, 심리학 등의 교육을 통한 모성 강화를 주장하는 한편, 모성을 인종개량학과 연결한 우생학적 진화론을 주창했다.[428] 이광수는 엘렌 케이의 영육 일치 연애론을 수용하면서, 연애결혼의 사회적 기능, 즉 종족 개선과 민족 번영의 의무에 주목했다.[429] 그렇지만 그는 당사자를 무시하고 부모에 의해 결정된 혼인, 그것도 신체 발육이 충분히

마는 속으로 밤낮 구하는 것은 이러한 사랑이다. 그러나 이러한 사랑은 마치 금과 같고 옥과 같아서 천에 한 사람, 십 년 백 년에 한 사람도 있을 듯 말 듯하다." 李光洙, 『李光洙全集 1』(又新社, 1979), p.186.

426) 1915년부터 1919년까지 와세다 대학(早稲田大學)에서 공부한 이광수는 유학 시절 문학부에 있던 가네코 지쿠스이(金子筑水, 1870~1937)와 혼마 히사오(本間久雄, 1886~1981)로부터 엘렌 케이에 관한 이야기를 들었을 가능성이 크다. 가네코 지쿠스이는 1911년 『太陽』에 게재한 「現實敎(人間改造論)」에서 엘렌 케이를 연애와 인류 진화의 이상을 실천하고자 한 사회개량론자로 소개했다. 그는 독일에서 철학 박사학위를 취득한 후 와세다 대학에서 교편을 잡고, 『早稲田文學』의 주요 멤버로 활동했다. 혼마 히사오는 가네코 지쿠스이의 문하생으로 와세다 대학의 강사로 재직하는 한편, 『早稲田文學』에 문학평론가로 데뷔했고, 1913년부터 1922년까지 엘렌 케이 관련 저작을 번역했다. 『早稲田文學』역시 이광수가 엘렌 케이의 사상을 접하는 데 중요한 역할을 했을 것으로 간주된다. 兪蓮實, 「근대 한・중 연애 담론의 형성: 엘렌 케이(Ellen Key) 연애관의 수용을 중심으로」, 『中國史研究』79(중국사학회, 2012), pp.181-182.

427) 박정애, 앞의 글(2013), p.264.

428) 엘렌 케이의 연애론은 1920년대 조선의 지식인에게 문명적 사랑을 상징할 뿐 아니라 가부장제의 틀에 균열을 일으키는 급진적인 사상으로 소개되었다. 하지만 신여성에 대한 비판이 거세지고 사회주의 사상이 헤게모니를 장악한 1920년대 중반 이후 그 급진성이 굴절되어 연애결혼론은 일부일처제 모성 담론으로 축소되고, 우생학적 함의는 일제의 식민지 정책의 도구로 흡수된다. 서지영, 앞의 책(2011), p.174.

429) 서지영, 위의 책(2011), pp.164-165.

이루어지기 전에 성사된 조혼으로 인해 현실에서는 육체와 정신이 결합한 사랑이 거의 존재하지 않는다고 말했다.[430] 1917년에 발표한 소설 『소년의 비애』에서도 조혼을 비롯하여 당사자의 의사를 무시하고 치르는 혼인 풍습과 양반의 체면치레, 모든 것을 운명이나 팔자소관으로 받아들이는 태도 등을 비판한 바 있다.[431]

1920년대에는 엘렌 케이의 연애지상주의를 심화한 구리야가와 하쿠손(廚川白村, 1880~1923)의 이상적 연애론이 회자되고,[432] 여기에 근대적 개인의 발견이라는 시대적 화두가 맞물리면서 자유연애가 붐을 이룬다. 자유연애는 불합리한 제도와 봉건질서를 벗어나려는 개인의 의지를 표출하는 방식이기도 했다. 1920년대 중반으로 갈수록 낭만적 사랑에 대한 환상과 신분질서를 초월하는 금기의 사랑으로 인한 연애 사건이 잇따라 발생했고, 헤어지느니 죽음을 택한다는 정사가 속출했다.[433] 하지만 연애가 일부일처제에 기반을 둔 혼인과 이상적 가정을 꾸리기 위한 필수 조건으로 자리 잡는 일각에서는 조혼을 비롯한 강제 결혼도 여전히 성행했다. 1935년(쇼와 10)에 발행된 『쇼와 8년 조선의 인구통계(昭和八年 朝鮮の人口統計)』에 게재된 표 '법정 연령 미만자의 혼인(法定年齡

430) 이광수, 「婚姻論」, 『매일신보』, 1917. 11. 22. [1]

431) 이광수, 김영민 책임편집, 『이광수 단편선: 소년의 비애』(문학과지성사, 2006), pp.373-374.

432) 이승신, 「구리야가와 하쿠손(廚川白村) 『근대의 연애관』의 수용」, 『日本學報』69(韓國日本學會, 2006), pp.371-372.

433) 1910년에 391명이던 자살자 수는 1925년에 1,500여 명으로 치솟는데, 연애 문제로 인한 자살률이 높은 비중을 차지한다. 『동아일보』에서도 1922년부터 연애로 인한 자살 사건이나 정사를 보도하는 기사가 늘어나기 시작하여, 하루에 서너 건씩 관련 기사가 실렸다. 「激增하는 自殺者數, 庚戌年보다 四倍」, 『동아일보』, 1927. 3. 14. 석간 [2]; 「一口은 戀愛」, 『동아일보』, 1922. 6. 25. 석간 [3]; 「京畿道內의 自殺」, 『동아일보』, 1924. 3. 13. 석간 [2]; 권보드래, 앞의 책(2003), p.186 재인용.

未滿者の婚姻)'을 보면 조혼 비율이 1930년대에 높아진 것을 알 수 있다. 특히 1932년에는 전체 혼인자 중 남자의 14.4%, 여자의 9.8%가 법정 연령 미만자로, 이 같은 비율은 1931년과 비교하여 2배 이상 늘어난 수치이며 1933년에도 비슷한 비율을 보인다.[434]

조혼이 수그러들지 않으면서 그 폐단도 끊이지 않는데, 이러한 세태는『조선중앙일보』에 게재된 만문만화 <半洋女의 歎息!:『허스』감이 업서요>(圖95)에서도 확인된다.[435] 조혼으로 인해 "겨우 소년을 면한 사람도 며느리나 사위를 보게"된 상황 탓에 외국에서 공부하고 돌아온 신여성은 남편감을 찾기가 막막했고, 삼십여 세에 겨우 고른 "스물세 살 먹은 미소년"남편 역시 처자식이 있다는 내용이다. 만문만화 속 남편은 초가집 앞에서 가슴을 드러낸 채 젖을 물리는 아내와 자식을

434) <표 2> 법정 연령 미만자의 혼인(法定年齡未滿者の婚姻)

	총수		남자		여자	
	혼인자 實數	혼인자 백 명당 비율	혼인자 實數	혼인자 백 명당 비율	혼인자 實數	혼인자 백 명당 비율
1924년	19,700	6.4	11,179	7.2	8,521	5.5
1925년	25,079	7.3	13,415	7.8	11,664	6.8
1926년	23,949	7.2	12,752	7.6	11,197	6.7
1927년	24,675	7.1	13,016	7.5	11,659	6.7
1928년	27,034	7.0	14,791	7.7	12,243	6.4
1929년	25,478	6.6	13,467	7.0	12,011	6.2
1930년	23,742	6.0	13,059	6.6	10,683	5.4
1931년	21,402	5.9	12,479	6.8	8,923	4.8
1932년	31,045	12.1	18,470	14.4	12,575	9.8
1933년	29,751	13.0	17,441	14.0	12,310	9.9

朝鮮總督府,『昭和八年 朝鮮の人口統計』(京城 大海堂印刷株式會社, 1935), p.10.
435) 夕影, <半洋女의 嘆息!:『허스』감이 업서요>,『朝鮮中央日報』, 1933. 9. 21. [3]

圖95 안석주 <반(半) 양녀의 탄식: 『허스』감이
업서요> 『조선중앙일보』 1933. 9. 21. [3]

외면하고, 신여성과 떠나기 위해 가방을 들고 뒤돌아 서 있다. 양풍 스커트 차림의 신여성은 본처와 남편 사이에서 곤혹스러운 표정을 짓고 있다.436) 『동아일보』의 <東亞漫畵: 머리쌀압흔 新流行이다>(圖96)437)에서도 한 남자를 둘러싼 구여성과 신여성의 갈등 상황이 감지된다. 양복 차림에 5대5 가르마를 한 남편은 한복 차림의 본처를 향해 "보기 싫다. 어서 나가거라!"라며 소리치고, 아내는 남편을 향해 "어디 理想的 아내와 얼마나 잘 사나보자!"며 대꾸하고는 보따리를 이고 집을 나선다.

신여성은 조혼과 자유연애의 과도기에서 희생양이 되곤 했다. 신교육을 통해 새로운 지식과 사상을 습득한 신여성은 남성의 지배로부터 자유롭기 위해서는 경제적 자립이 수반되어야 한다고 생각했지만, 일자리를 얻기가 쉽지 않았다.438) 또 신여성이 가정에서 현모양처로 살아가기 위해서는 남편이 생활에 필요한 소득을 벌거나 그에 준하는 경제적 여건을 갖춰야 했지만, 그러한 조건을 충족할 수 있는 남성도 많지 않았다. 그나마 있더라도 조혼을 하여 기혼자인 경우가 대부분이었다. 아울러 시부모와의 관계를 단절한 채 부부 중심의 가정을 이루는

436) 신명직, 앞의 글(2001), pp.172-173.
437) <東亞漫畵: 머리쌀압흔 新流行이다>, 『동아일보』, 1924. 3. 26. 석간 [1]
438) 이상경, 앞의 글(2013), p.298.

것도 어려운 일이었다. 원하는 배우자를 찾기 어려운 현실은 독신이나 만혼을 초래했고, 간혹 유부남과 사랑하여 사회적 지탄을 받거나 자살로 생을 마감하기도 했다. 이에 남성 중 일부는 구여성을 본부인으로 둔 채 신여성과도 가정을 꾸리는 이중생활을 했는데, 이때 신여성은 첩의 위치에 있을 수밖에 없었다.

혼인을 매개로 한 담론에는 조혼 외에도 만혼, 독신, 이혼, 별거 등이 거론

圖96 〈동아만화: 머리쌀앞흔 신유행이다〉
『동아일보』 1924. 3. 26. 석간 [1]

된다. 1933년에 만혼을 주제로 열린 어느 좌담회에서는 혼인 연령에 있으면서도 독신으로 지내는 사람에 대해 "얼굴 빛깔이 거칠고 눈에 정채가 없고 기분이 우울하"며 "몸가짐이 느릿느릿"한 불행한 존재라고 표현했다.[439] 만혼 현상은 고학력 여성에게 두드러졌는데, 언론 매체는 독신 여성에 대한 편견을 여과 없이 드러내곤 했다. 일제 강점기 대표적인 여성 잡지인 『신여성』에서도 대학 출신, 여학생 노처녀를 빈정대는 글이 많이 보인다. 노처녀의 심경을 드러낸 어느 수필에서는 연애와 결혼에 실패한 노처녀가 질투의 화신으로 나타나기도 했다. 수필 속 주인공은 시집가서 잘 사는 여자에 대해 "아가리를 찢어버리고 싶"다는 생각을 하고, 하루에도 몇 번씩 화장을 하고 수시로 값비싼 화장품과 옷감을 장만하는 비정상적인 존재로 묘사되었다.[440] 잡지는

439) 「晚婚打開座談會: 아아, 靑春이 아가워라!」, 『三千里』(1933. 12), p.84.
440) 金懷星, 「緣分에도 空籤잇나: 老處女의 心境雜筆」, 『新女性』(1933. 6), pp.56-59.

노처녀의 히스테리를 강조하고 불행한 심정을 고백하게 함으로써 만혼 여성에 대한 부정적 관념을 여성 독자들이 내면화하도록 했고, 이 같은 인식을 사회 전반에 확산하여 만혼 여성의 자립을 방해하고 그들에 대한 부정적 통념을 확대, 재생산했다.441)

비슷한 시각은 노천명(1911~1957)이 독신 여성으로서 교육계에 종사한 이숙종(성신여학교 교장), 서은숙(이화보육학교 학감), 차미리사(근화여자실업학교 교장)의 삶을 취재하고 그들과의 인터뷰 내용을 담은 「名女流獨身生活打診記」에서도 감지된다. 머리말에는 "「生」의 방법에는 여러 가지가 있는가 합니다. 결혼을 하고 자녀를 나서 가정을 이루는 분이 계신가 하면 일생을 독신으로 지내시는 분도 계십니다. 전자를 인생의 常道라 한다면 후자는 한 畸型的이 아닐 수 없겠습니다."442)라고 기술하여 배우자 없이 혼자 사는 여성의 삶을 '기형적'이라 규정했다. 독신으로 지내며 여성 교육과 사회사업에 투신한 김활란(1899~1970)과 고황경(1909~2000)을 취재한 『조광』의 「女博士의 獨身生活記」 역시 취재 기자가 인터뷰 대상자의 남성관과 결혼관, 독신 생활의 심경을 묻는 과정에서 독신 여성에 대한 편견을 노골적으로 드러냈다.443) 또 독신 여성의 정체성을 구성하는 요소인 직업을 평가절하하거나, 아내와 어머니, 며느리의 역할을 가치 있는 여성의 직무로 평가하고, 독신녀나 이혼녀를 사회의 부적응자로 간주하기도 했다.444)

441) 김윤선, 「또 다른 '신여성': 노처녀·제2부인·동성애자」, 태혜숙 외, 앞의 책(2004), pp.193-198.
442) N記者, 「名女流獨身生活打診記」, 『女性』(1937. 10), pp.20-23.
443) 「女博士의 獨身生活記: 生活의 全部를 事業에-金活蘭博士獨身生活記」, 『朝光』(1938. 3), pp.238-241; 「女博士의 獨身生活記: 모든 情熱을 社會에-高凰京博士獨身記」, 『朝光』(1938. 3), pp.241-244.

그 밖에 축첩 문제도 가족 제도 개혁과 결부되어 자주 거론되었다. 이미 1899년에 덕수궁에서 여우회 소속 회원들이 고종 황제에게 일부다처제 폐지를 요구하며 축첩 반대 시위를 벌인 바 있고, 언론 매체도 축첩의 폐해를 다루는 데 지면을 할애했다. 이와 함께 여성의 재가도 갑오경장에서 과부의 재가를 허용한 이래 공론화되었고, 여성을 烈節 의식에서 자유롭게 하자는 목소리가 나왔다. 이러한 분위기에서 신소설『한월』을 비롯하여『고목화』,『홍도화』,『우중기연』,『검중화』,『탄금대』등 개가하는 여성을 주인공으로 삼은 소설도 연이어 출판되었다. 하지만 당대 사회가 여성의 재혼에 대해 우호적인 시선만을 보낸 것은 아니었고, 오히려 조혼으로 청상과부가 된 여성에 한해 개가를 허용하는 분위기가 강했다. 이는 인구가 곧 국력이라고 인식한 상황에서 젊은 가임기 여성이 개가하여 자녀를 출산하는 것이 나라에 득이 된다는 판단에 따른 것이었다.[445] 윤리적 덕목이던 '수절'이 인구 생산을 저해하는 불합리하고 비효율적인 인습으로 취급될 만큼 혼인은 '생식'과 관련한 문제로 받아들여졌다.[446]

2. 부부 중심의 신가정

금실 좋은 부부와 순산을 모티프로 한 '아카다마 포트와인' 광고[447]를

444) 김영선, 「결혼·가족담론을 통해 본 한국 식민지근대성의 구성 요소와 특징」, 『여성과 역사』13(한국여성사학회, 2010), p.160.

445) 이영아, 『예쁜 여자 만들기』(푸른역사, 2011), pp.150-153.

446) 이영아, 앞의 책(2008), p.45.

447) <赤玉포-트와인 赤玉ポートワイン>, 『동아일보』, 1932. 11. 27. [4]

비롯하여 '아지노모도(味の素)'(圖97, 98)[448], '우데나 크림(ウテナ雪印クリー
ム)'(圖99)[449], 성기능 촉진제 '킹 오브 킹스(キング・オブ・キングス)'[450], 임
질 치료제 '자오긴(ザオキン)'[451] 광고는 모두 화락한 신가정을 이루는
다정한 부부를 모티프로 삼은 예다.

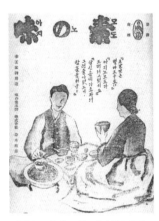

圖97 〈아지노모도〉『여성』(1937)　　　圖98 〈아지노모도〉『조광』(1938)

圖99 〈우데나 크림〉『동아일보』1933. 5. 28. 석간 [1]

448) 〈아지노모도 味の素〉, 『동아일보』, 1934. 4. 11. 석간 [1]; 〈아지노모도 味の素〉, 『女
　　性』(1937. 8); 〈아지노모도 味の素〉, 『朝光』(1938. 9).
449) 〈우데나 雪印 크리-로 ウテナ雪印クリーム〉, 『동아일보』, 1933. 5. 28. 석간 [1]
450) 〈キング・オブ・キングス〉, 『동아일보』, 1937. 11. 13. [7]
451) 〈자오긴 ザオキン〉, 『동아일보』, 1939. 8. 29. 석간 [5]

근대 이전 혼인한 여성은 배우자 가족의 구성원으로 편입되어서, 媤家의 법도와 질서 안에서 생활해야 했다. '효'로 대표되는 유교적 가족 윤리에서 부부의 성관계도 친밀함의 표현보다는 대를 잇는 적자 생산을 위한 것이었고, 혼인의 지속 여부가 시부모에 의해 결정되기도 했다. 하지만 자유연애와 자유의사에 따른 혼인을 통해 부부 중심의 가정을 구축하자는 주장이 일어나고, 기존 가족 제도에 대한 비판과 개선 요구가 공론화되면서 부부 관계도 커다란 변화를 맞게 된다. 이미 1918년에 전영택이 가정이 사회 활동을 위한 안식처의 기능을 담당해야 한다고 주장하면서, 가정 내 차등, 남주인 중심성, 시부모와의 동거를 조선 가정의 문제점으로 지적한 바 있다.[452] 그 이후에도 가정불화를 막고 가족 관계를 개선하는 방도가 끊임없이 제시되었다. 특히 '며느리'라는 존재를 없애고 부부 둘만의 가정을 꾸릴 때[453] 고부갈등과 며느리 학대를 비롯한 가정불화를 개선할 수 있다는 주장이 대두했다. 또한, 부부와 그 자녀로 구성된 소가족제를 수립하여 "행복스런 소가정을 가지는 자유스런 개인들을 信과 義와 協助로 묶어"서 민족이 "새로운 進取와 새로운 活躍을 試하"기를 기대하기도 했다.[454]

시어머니가 며느리에게 효를 행하도록 강요하는 것을 "어리석은 일"로 치부하고, 며느리를 시어머니의 몸종이나 기계가 아닌 "아들의 아내"이자 "가정의 주부로서 상당한 권위를 가진 사람"[455]으로 여기게

452) 秋湖, 「家庭制度를 改革하라」, 『女子界』(1918. 3), pp.8-14; 김수진, 『신여성, 근대의 과잉』(소명출판, 2009), p.352 재인용.
453) 「社說: 며느리 待遇問題」, 『동아일보』, 1935. 6. 24. 석간 [1]
454) 「家族制度와 家庭制度: 小家庭制度를 樹立하자」, 『新東亞』(1932. 5), pp.2-3; 김혜경·정진성, 앞의 글(2001), p.223.
455) 李萬珪, 「시모와 며누리: 二, 두 사람 각각의 개인문제」, 『동아일보』, 1939. 7. 12.

된 데는 가정 내 여성의 역할이 아내와 어머니의 직무에 기울어진 상황과도 관계가 깊다. 상대적으로 며느리의 본분과 고부 관계의 비중이 줄어든 것인데, 이러한 정황은 시각 이미지에서도 확인된다. 예를 들어, <東亞漫畵: 요것이 新家庭인가>(圖100)[456]는 아들이 노모에게 밥이 다 되었는지를 물어보고, 어머니는 지금 지으려 한다고 대

圖100 <동아만화: 요것이 신가정인가>
『동아일보』 1923. 12. 15. 석간 [1]

답하는 광경을 보여준다. 아들 곁에는 며느리로 보이는 젊은 여자가 있고, 그녀는 잡지를 들고 남편의 다리를 베개 삼아 누워있다. 만화는 늙은 어머니가 젊은 아들 내외를 위해 밥상을 차린다는 설정을 통해 변화된 가정의 풍속도를 풍자했다. <신식며느리와 구식시어미>[457]에서는 따로 살림을 차린 아들네를 찾아 나선 시어머니가 집 안에서 춤을 추는 아들 내외와 맞닥뜨린 광경을 보여준다. 마뜩잖은 표정의 시어머니를 아랑곳하지 않는 며느리는 달라진 고부 관계를 드러낸다. <33年式家庭爭議(6): 시어머니를 揚棄>(圖101)[458] 역시 안방에서 담배를 피면서 널브러져 있는 며느리와 며느리의 기세에 눌려 곁방살이 하는 시어머니의 대조적인 모습이 고부간의 역전된 위치를 대변한다.

석간 [5]

456) <東亞漫畵: 요것이 新家庭인가>, 『동아일보』, 1923. 12. 15. 석간 [1]
457) <신식며느리와 구식시어미>, 『別乾坤』(1926. 12), p.113.
458) 夕影, <33年式家庭爭議(6): 시어머니를 揚棄>, 『조선일보』, 1933. 1. 21. [5]

圖101 안석주 <33년식 가정 쟁의(6): 시어머니를 양기> 『조선일보』 1933. 1. 21. [5]

　여기에 현모양처론의 입장에서 부부가 서로 인격을 존중함으로써 정조 관념과 의무의 균등을 실현할 수 있다는 생각을 내비치거나,[459] 부부의 신의와 남녀동권의 관점에서 '남자 정조론'을 주장하는 목소리도 나왔다.[460] 또 남편과 대등한 관계에서 진정한 의미의 현모와 양처가 나올 수 있고, 아내는 남편의 좋은 사업은 격려하고 내조하며, 좋지 못한 일과 행동에 대해서는 충고할만한 견식을 지녀야 한다는 주장도 제기되었다. 이러한 관점에서 남편에게 무조건 순종하고 아내의 책임과 의무를 모르는 "저급"한 아내는 "한심"한 존재일 뿐이다.[461] 이처럼 부부 관계에 변화가 생기면서 "말을 하면 먹었는지 들었는지, 욕을 하면 아픈지 쓰린지 감각도 못"하고 "아무리 시비를 걸어도 반대 한마디가 없"는 구여자[462]와는 달리 남편에게 자기의 의견을 당당하게 말하

459) 「論說 貞操觀念과 義務의 均等」, 『매일신보』, 1926. 8. 12. [2]
460) 柳光烈, 「誌上貞操問題論議 男子貞操論」, 『新女性』(1932. 3), pp.24-25.
461) 朴璟秀, 앞의 글(1933), pp.105-106.

圖102 안석주 <사나희와 녀편네(1):
「화수분」인 사나희> 『조선일보』
1928. 9. 21. [3]

圖103 안석주
<여성선전시대가 오면(4)>
『조선일보』 1930. 1. 15. [5]

는 아내가 늘어났다. 하지만 이들을 바라보는 남성들의 시선이 곱지만은 않았다. 시각 이미지에서도 신여성 아내는 배우자를 화수분 취급하며 볼을 꼬집거나(圖102)[463] 멱살을 잡고 소리치고(圖103)[464] 남편의 사진을 향해 손가락질하면서 요구사항을 늘어놓는(圖104)[465] 모습으로 형상화되었다. 이 같은 이미지는 아내의 발언권이 늘어난 상황을 불편하게 보는 시선에 의해 왜곡되고 희화화된 것이다. 즉 신여성이 사회에 진출하고 여성해방론이 전파된 시기에도 남성들이 바라는 아내상은 제도와 사회의 틀 안에서 자신의 자리를 지키는 정숙한 아내였음을 알 수 있다. 정숙함은 외모에도 해당되어 신여성의 외모는 '선구적' '진보적'이라는 수식어가 붙다가도 때때로 경박하고 천박하다고 폄하되곤 했다.

한편, 단일가정 형태는 생활을 간소화한다는 측면에서도 합리적이

462) 朴O漢, 「男子 잡어먹는 舊女子」, 『別乾坤』(1927. 8), p.72; 신명직, 앞의 글(2001), p.180 재인용.

463) 안생, <사나희와 녀편네(1): 「화수분」인 사나희>, 『조선일보』, 1928. 9. 21. [3]

464) 安夕影, <女性宣傳時代가 오면(4)>, 『조선일보』, 1930. 1. 15. [5]

465) 안생, <사나희와 녀편네(5): 탁목죠(啄木鳥)>, 『조선일보』, 1928. 9. 26. [3]

다. 봉급생활자가 도시 계층으로 확
대된 1920년대에는 가정생활에 대한
인식도 경제 개념과 결부되어 논의
되는데, 이러한 인식은 1920년대 초
부터 문화운동의 맥락에서 개진된 주
택 개량론에서도 확인된다. 주택 개량
을 매개로 가족 제도의 개선과 개혁,

圖104 안석주 <사나희와 녀편네(5): 탁목조>
『조선일보』 1928. 9. 26. [3]

개인의 근대적 변모를 주장한 것으로, 소가족제에 적합한 근대적 주택
의 필요성을 강조한 선우전을 비롯하여 分家를 권유한 박달성(1895~
1934)과 김유방(본명 김찬영, 1889~1960)이 이에 해당한다.466) 가정이 가족
원의 안식처가 되어야 한다는 인식이 팽배해지면서 구성원 개인의 개
성을 존중하고 취미, 여가, 평등한 가족애를 실현하는 것이 근대적인
가정규범으로 강조된 것이다.467)

466) "今日 吾人 時代의 一家族員數는 夫婦子女 共하야 四, 五人에 불과케 되얏슨즉 兵營을
模擬한 듯한 광활한 大建物은 吾人 小數家族의 團欒의 理想을 達하기에 不適할 뿐만
아니라." 鮮于全,「우리의 衣服費, 居住費, 娛樂費에 對하야: 朝鮮人生活問題硏究의 其
四」,『開闢』(1922. 6), p.31; "될 수 잇는 대로는 分家를 하야 各自의 獨立生活을 圖함
이 個人이나 社會나 國家에 대한 利福이 된다." 朴達成,「新年改良의 第一着으로 朝鮮
의 衣食住를 擧하노라」,『開闢』(1921. 1), p.28; "卽 우리는 모든 家族이 서로서로 그
生活과 그 氣分을 理解할 것이겟습니다. 만일 理解치 못하는 경우에는 理解하는 사
와 理解치 못하는 자가 서로 分離할 것이겟습니다. 새로운 空氣에서 生活하려는 子
息으로써 만일 그 父母가 그를 理解치 못하는 境遇에는 반듯이 그 子息은 그 父母와
別居할 수 밧게 업습니다. 쪼한 새로운 生活을 經營하려는 男便으로써 그 妻子가 그
를 理解치 못한다 하면 그는 반듯이 그 妻子와 別居하야 하겟습니다." 金惟邦,「文化
生活과 住宅: 鎖國時代에 일너진 우리의 住宅制」,『開闢』(1923. 2), p.59; 김명선·심
우갑,「1920년대 초『開闢』誌에 등장하는 주택개량론의 성격」,『大韓建築學會論文集
計劃系』18-10(대한건축학회, 2002), pp.118-122.
467) 김용범,「'文化住宅'을 통해본 韓國 住居 近代化의 思想的 背景에 관한 硏究」(한양대
학교 대학원 건축환경공학과 박사학위논문, 2009. 2), p.76.

부부 중심의 소가족론에 따른 가정생활 양식은 가정박람회(1915)를 비롯하여 가정소설과 가정비극류의 신파극 등을 통해 직간접적으로 체험했고, 여성 잡지가 본격적으로 창간된 1920년대부터는 잡지를 통해 학습할 수 있었다. 그중에서도 저명인사의 집을 방문하여 취재, 기록한 가정방문기는 기존의 비위생적이고 열악한 주거 환경에서 영위된 비합리적 생활 방식을 재고하도록 했고, 이에 대한 개선 방안을 제시했다.[468] 가정방문기는 1930년대에 크게 유행했는데,[469] 문인을 비롯하여 예술가, 의사, 은행지배인 등 각계 저명한 인사의 집을 방문하여 인터뷰한 내용은 대중의 흥미를 자극하며 인기를 끌었다.[470] 『신여성』, 『여성』, 『신가정』 등의 여성지와 『삼천리』, 『조광』, 『별건곤』 같은 종합지에 게재된 가정방문기 속 가정은 대개 부부와 자녀로 구성된 소가족의 형태다. 가정방문기에는 사진도 게재되었다. 초기에는 사진이 없거나 인터뷰 대상자의 얼굴 사진을 조그맣게 실었으나, 후기로 갈수록 어머니가 자녀를 안고 있는 모습을 찍은 사진이나 가족사진이 많아졌다. 가족사진은 대개 부부 또는 부부와 어린 자녀를 촬영한 것이고, 종종 시어머니가 포함된 예도 있다(圖105).[471]

468) 전미경, 「1920~30년대 가정탐방기를 통해 본 신가정」, 『가족과 문화』 19-4(한국가족학회, 2007), pp.105-107.
469) 1930년대에는 이전 시기를 풍미한 계몽이나 계급이념이 퇴조하고 자본주의가 강력한 사상으로 떠오른 가운데, 자본주의와 상업주의 경향이 맞물려서 잡지의 지면도 흥미 위주의 수기, 실용지식이나 읽을거리 위주로 재편되었다. 김미지, 『누가 하이카라 여성을 데리고 사누: 여학생과 연애』(살림출판사, 2005), p.67.
470) 金珍成, 앞의 글(2007), pp.36-38.
471) 전미경, 앞의 글(2007), p.109.

圖105 <소아과 의(醫) 이선근 씨 가정> 『여성』(1938)

또한, 가족들은 동요를 부르거나, 풍금 연주, 무용, 창가 등 여가 생활을 즐기는 모습으로 단란하고 화목한 가정을 연출했다.[472] 취재 기자는 정성들여 가꾼 화초나 정원, 거실에 놓인 피아노와 축음기 등을 언급하면서 행복한 가정임을 거듭 강조하곤 했는데, 이는 개인의 취미를 넘어서 안락한 가정을 상징하는 기표가 되었다.[473] 아울러 대중에게 근대적 삶의 준거와 그에 기반을 둔 생활 양식을 보여주고, 새로운 생활 방식에 대한 소비욕망을 자극하곤 했다. 1930년대 경성에서 "내 쉴 곳은 작은 집, 내 집뿐이리"라는 가사의 '즐거운 나의 집(Home Sweet home)'이 유행하고, 『신가정』에 변영로(1897~1961)가 작사하고, 현제명(1902~1960)이 곡을 붙인 '「新家庭」노래(즐거운 내 집 살림)'[474]가 게재된 후, 큰 인기

472) 김용범, 앞의 글(2009), pp.77-78.
473) 백지혜, 『스위트 홈의 기원』(살림출판사, 2005), p.62.
474) "斗屋을 뉘우스리, 적은채 우리궁전, 부신듯 가난해도, 남기뿐 내집살림"으로 시작하는 '「新家庭」노래(즐거운 내 집 살림)'에 대해 작곡자 현제명은 "우리에게 반듯이 있어야 할 家庭노래가 아즉껏도 없었음을 늘 유감으로 생각하여 오든 차에" 우연히 卞榮魯의 시를 읊어보다가 심금이 울려 곡을 만들게 되었다고 소감을 밝혔다. 玄濟

를 얻은 사실에서도 즐겁고 따뜻한 안식처를 희망했던 대중의 속내가 감지된다.[475]

3. 매력 있는 '애처'의 조건

가정생활을 원만하게 유지하기 위해 부부의 애정과 신뢰가 바탕이 되어야 한다는 인식이 자리 잡는 한편에서는, 아내에 대한 남편의 애정을 유지하는 방안이 강구되고 있었다. 아내는 부부의 친애를 위해 '현처'가 아닌 '애처'가 될 것을 요구받았는데, 자식보다 남편을 더 사랑하고, 남편의 비위를 거스르지 않도록 노력해야 했다. 이는 남편이 다른 여자에게 눈길 주는 것을 막고, 부부의 애정을 유지하는 비결이었다.[476] 이와 더불어 중요하게 여겨진 것은 외모에 관한 부분이다.

외모는 개인의 경쟁력을 높이고 삶의 질을 좌우하는 요소로, 특히 여성의 가치를 평가하는 중요한 기준이 되었다. 여성은 남성을 유혹하거나 유혹당하기 위해 결점은 감추고 매력을 드러내야 했는데, 매력 있는 외모와 체형을 원하는 여성의 기대와 요구는 언론 매체에도 반영되어 신문과 잡지에는 화장법, 피부와 몸매 관리법, 의상과 액세서리에 관한 정보는 물론, 외모를 평가하는 기사가 눈에 띄게 많아졌다. 유

明,「作曲하고 나서」,『新家庭』(1936. 1), pp.8-9.
475) 백지혜, 앞의 책(2005), p.6.
476)「大大諷刺 社會成功秘術: 夫婦間 親愛하는 秘訣」,『別乾坤』(1930. 1), pp.146-147;「大大諷刺 社會成功秘術: 男便이 妾 안 두게 하는 秘訣」,『別乾坤』(1930. 1), p.149; 김수진,「'취미기사'와 신여성: 서사양식과 주체위치를 중심으로」,『사회와 역사』75(한국사회사학회, 2007), pp.141-142.

명 인사를 열거하며 품평한 '언 퍼레드(On Parade)' 기사만 보더라도, 여성을 소개할 때는 외모를 지나칠 정도로 구체적으로 묘사했다. 예를 들어, 김남천(1911~1953)은 동양화가 정찬영(1906~1988)의 조선미전 출품작 <공작>(1937)에 대한 평을 하다가 "氏는 평양 출생으로 젊어서 여고 시절에는 눈이 쌍꺼풀지고 미인 소리도 들었다."477)는 다소 문맥에서 벗어난 구절로 글을 마무리한 예가 있고, 정찬영이 조선미전 동양화부에서 여성으로 처음 특선에 올랐음을 알리는 신문 기사에서도 "기자를 쳐다보는 매력 있는 그 눈은 바라보는 사람에게 넘치는 애교를 자아내게 했다."고 기술되어 있다.478)

여성의 외모는 소설에서도 중요한 요인으로, 여주인공의 미모가 소설의 인기를 높이는 데 영향력을 행사하곤 했다. 대표적인 예로 오자키 고요가 버사 클레이(Bertha · M · Clay, 1836~1884)의 『여자보다 약한 자 *Weaker than a woman*』를 개작해서 집필한 『金色夜叉』와 이를 다시 번안한 『장한몽』을 주목할 수 있다.479) 여성의 미모보다 심성의 중요성을 강조한 클레이와는 달리, 오자키 고요는 여주인공 미야(宮)를 미모를 통해 영달하려는 존재로 그렸다.480) 『장한몽』의 여주인공 심순애

477) 金南天, 「朝鮮人氣女人藝術家群象: 東洋畫家 鄭燦英氏」, 『女性』(1937. 9), p.17; 최열, 『한국근대미술의 역사: 1800-1945 韓國美術史事典』(열화당, 1998), p.374 재인용.

478) 「鄭燦英女史 東洋畫에 女子론 처음特選: 新婚의 깃븜을 옴긴 『麗光』」, 『동아일보』, 1931. 5. 31. 석간 [4]; 최열, 위의 책(1998), p.273 재인용.

479) 원작과 번안물은 여주인공이 돈에 눈이 멀어 약혼자를 배신하지만 결국 후회한다는 줄거리와 '돈이냐 사랑이냐'는 주제, 여주인공을 중심으로 한 삼각관계와 남주인공을 중심으로 한 삼각관계가 공통된다. 杉本加代子, 「長恨夢과 金色夜叉의 번안의식 비교 연구」(계명대학교 대학원 한국어문학과 박사학위논문, 2014. 8), p.18.

480) 미야의 미모는 메이지 시대 대중이 선망하고 선호한 요소인 동시에 소설이 인기를 얻는 비결이 되었는데, 그 아름다움은 정신적인 성숙의 결과이기보다 의상, 머리 모양, 화장, 액세서리 등에서 비롯한 것이었다. 신근재, 「韓日飜案小說의 實際: 『金色

도 남자가 재주와 학식을 통해 立身하는 것처럼 여자는 자색으로 부귀를 얻을 수 있다고 믿었고,[481] 심순애와의 결혼을 앞둔 이수일이 부러움의 대상이 된 것도 심순애의 미모와 관련이 깊다.[482]

외모가 주목받는 풍토에서 여성은 점점 남성의 시선으로 자신의 몸을 바라보고 내면화했다. 여기에 언론 매체도 연애를 하고 가정을 지키려면 외모에서 경쟁력을 키워야 한다고 여성들을 압박했다. 신문과 잡지 지면을 장식한 미용 관련 기사도 1930년대에 이르러 상당히 자세해졌고,[483] 조선미전에서도 외모를 꾸미거나 단장하는 여성을 소재로 한 작품이 증가했다(圖106).[484]

외모 가꾸기는 기혼 여성에게도 의무 사항이나 다름없었다. 여성은

夜叉』에서 『長恨夢』으로」, 『世界文學比較硏究』9(세계문학비교학회, 2003), p.64.

481) 조중환, 박진영 편, 『장한몽』(현실문화연구, 2007), p.37.

482) 이수일의 친구들은 결혼을 앞둔 이수일에게 "**너는 팔자와 복이 어떻게 좋으면 꽃 같은 美人을 데리고 평생을 즐기게 된단 말인가**, 아무쪼록 그리고 장가가거든 원만한 가정을 만들어 전일의 舊習은 내버리고 학식 있는 부부가 모였으니 신식가정으로 화락하게 지내기를 축수하네."라고 덕담을 건넸다(강조는 필자). 신근재, 앞의 글(2003), pp.69-70; 조중환, 박진영 편, 위의 책(2007), p.44.

483) 화장의 예만 보더라도 얼굴형, 피부 타입, 화장품 종류, 계절, 상황에 따른 화장법을 알려주거나, 결점을 감추고 매력을 드러내는 비결을 소개했다. 또 각선미를 만드는 다리 운동법과 같이 몸매를 가꾸고 몸의 균형을 바로잡는 체조나 운동을 안내했고, 이는 운동이 젊어지고 예뻐지는 미용술의 하나로 활용되었음을 의미한다. 「것기 조흔 가을! 아가씨 다리들이여 꼿꼿하고 날쌔시라」, 『朝鮮中央日報』, 1934. 9. 14. [3]; 「現代人으로 반듯이 알아야 할 美容體操法」, 『三千里』(1935. 10), pp.210-211; 「육체미를 완성하자면 미용체조」, 『조선일보』, 1937. 5. 9. [4]

484) 1930~40년대에는 혼례단장 이미지가 빈번히 재현된 것은 물론, 일상생활을 담은 장면에서도 여성이 화장을 하거나 옷매무새를 가다듬는 광경이 자주 형상화되었다. 조선미전 출품작 중에도 외출 준비를 마친 여성이 문밖을 나서기 전 장갑 끼는 장면을 포착한 이옥순의 <外出際>(圖106)를 비롯하여 최근배의 <口紅>(1939), 홍우백의 <丹粧>(1940), 김용주의 <외출>(1940), 이당 김은호 문하에서 수학한 정완섭(1922~1978)의 <화장>(1940), 장우성의 <姿>(1940) 등이 확인된다. 화면에는 전신거울을 비롯하여 손거울, 화장대 거울 등이 소품으로 등장한다.

圖106 이옥순 <외출제>
제12회 조선미전(1933)

혼인한 후에도 화장하고, 몸을 깨끗하고 곱게 가꾸어야 한다는 논지는 아내의 외모가 다분히 남편의 눈을 의식해야 함을 강조한 것이다.

"녀자는 결혼 전에는 별즛을 다해서라도 돈과 시간을 허비해가며 정성썻 화장을 하지만은 결혼을 하고 나서는 화장을 아조 게을리 하는 사람이 잇다. 화장이라고 하는 것은 엇던 의미로 보아서 녀자만의 즐김이 안이다. 사람은 남자나 녀자나 다 미를 조와하기 때문에 **부인은 외출할 때는 물론이려니와 집에 잇슬 째에도 다소 화장을 하야 안에 잇서서나 밧게 나가서나 사회를 미화하는 사명을 다하는 것이 가하다 하겟다.** 그러나 외출할 째 너무나 지나치게 보기 숭하리 만치 화장을 하는 것은 외관상으로나 쏘는 근강상 조치 못한 일이니 외출할 째 일부러 고심하야 화장하는 노력의 반만 쏘개여서 평상시에 집에 잇서서도 내 몸을 깨끗하고 고읍게 하는 공부가 필요한 줄로 생각하나 그는 부부화합의 비결도 이러한 점에 관계가 잇는 것이다. 그럿타고 매음부와 가튼 태도를 숭내 내란 말은 안이다. 될 수 잇는대로 비루하고 얄구진 허울을 벗고 **아름답고 깨끗하게 하야 남편의 마음까지 미화식히고 남자의 성질을 잘 살펴보아서 그 마음이 다른 녀자에게 쓸려가지 안토록 주의하는 것이 조타고 생각한다.**"(강조는 필자)[485]

퇴근하고 집으로 돌아올 남편에게 매력 있게 보이도록 단장을 마친

485) KH生, 「處女讀本 卷之一: 結婚하려는 處女에게, 혼긔 갓가운 족하딸에게」, 『別乾坤』 (1928. 7), p.139.

아내는 애교 섞인 목소리로 남편을 맞이하며[486] 남편이 지친 몸과 마음을 재충전하도록 도와야 했다. 아내의 말과 행동은 언제나 남편만을 생각하고 헌신한다고 여기게끔 해야 했는데,[487] 이렇게 남편의 기분을 헤아리고 이해하려고 노력하는 것은 결국 남편이 다른 여자에게 관심을 두지 않도록 하기 위함이다.[488] 이와 더불어 아내는 침실에서 남편을 향해 대담하게 응석을 부리고 성적 매력을 발산해야 했다.[489] 성관계는 부부의 정을 유지하기 위해 강조된 지침의 하나로, 아내는 가정의 평화를 위해 남편 앞에서 "점잖게 정실 노릇도 하고 첩 노릇도 하고 기생 노릇"도 해야 했다.[490] '성'은 신문과 잡지에서 공공연히 논의되었고, '성 지침서'나 '미인 나체 사진'을 구매하거나 유곽 출입을 통해 성욕을 충족할 수 있었다.[491] 하지만 이것은 남성에게만 해당하는 것으로 여성의 성행위는 남편과의 관계에서만 용인되곤 했다. 이 같은 양상은 성병약 광고에서도 나타난다. 결핵과 함께 일제 강점 당시 조선의 대표적인 질환으로 분류된 성병은 환자 당사자에게는 '일생일대의 병'이자 '대대손손에 미치는 악성의 전염병'이며, 민족적으로는 '社會惡의 大問題'이자 '文化의 暗黑面'으로 이해될 만큼 개인의 건강과 가정을 위협했다.[492] 병의 원인은 대개 유곽 등지에서 성욕을 충족한 남

486) 松園女士, 앞의 글(1922), pp.43-47.
487) 柳小悌, 「안해의 메모帳: 男便操縱術」, 『新女性』(1933. 9), pp.50-53.
488) 「남편의 마음을 맞추어내는 법」, 『新女性』(1931. 6), pp.64-65.
489) 살림을 잘하는 것은 물론, 옷차림과 화장으로 개성을 드러내고, 모던걸 이상의 모던걸이자 카페의 100% 서비스를 무색하게 할 '위트'를 알고 '애로'를 解釋하는 여성이 이상적인 아내로 인정받았다. 鬱金香, 「男便校正術」, 『新女性』(1933. 9), pp.58-63.
490) 松園女士, 앞의 글(1922), p.47.
491) 성 관련서를 탐닉하다가 두통을 호소하는 모던보이를 풍자한 김규택의 삽화에서도 성 관련 서적에 쉽게 노출되었던 정황이 포착된다. 김규택, 『別乾坤』(1927. 12), p.92.

성에게 있었지만, 광고는 성병의 원인이
자 매개자로 여성을 지목했다.493) 또 성병
의 확산을 막자는 논지의 기사에 아기를
동반한 가정부인의 삽화를 넣어서 병의
전염성이 자손에게 미치니, 남편의 화류
계 출입을 막고 예방에 힘쓰라는 메시지
를 전했다.494)

圖107 〈호시(星) 제약주식회사〉
『동아일보』 1923. 4. 8. 석간 [1]

아내가 남편에 기대서만이 존재할 수
있었던 분위기에서 아내는 애처가 되기
위해 외모를 가꾸고, 말과 행동에서 남편
의 기분을 맞추고자 많은 노력을 기울였
다. 이러한 경향은 1920년대 중반 이후
여성해방론의 물결이 약화하고, 현모양처
가 신여성의 규범으로 자리매김하는 상
황에서 더욱 심화된다.

圖108 〈화류병 모노가타리(物語)〉
『조선일보』 1924. 5. 13. [1]

492) 성병은 일제 강점기 당시 완전한 치료제가 개발되지 않은 난치병이었다. 1930년대
에 감염자 수가 늘어났고, 일제 말기에 이르러 집계된 환자 수만 34만 명 이상이었
다. 「時評: 花柳病者問題」, 『조선일보』, 1926. 8. 29. [1]; 「大衆의 痼疾은 結核, 消化器
病, 性病!」, 『조선일보』, 1938. 3. 5. [2]; 김미영, 「일제하 ≪조선일보≫의 성병관련
담론 연구」, 『정신문화연구』29-2(한국학중앙연구원, 2006), p.392.
493) 일례로, '羅馬는 亡하다'는 문구로 로마제국이 성병으로 인해 멸망했음을 환기하며
성병의 심각성을 전한 '호시(星) 製藥株式會社'는 이듬해 동일한 약을 선전하면서,
성병의 폐해가 마치 신여성의 성적 방종에 의해 비롯한 것처럼 유도하는 삽화를 실
었다(圖107, 108). <星製藥株式會社>, 『동아일보』, 1923. 4. 8. 석산 [1]; <花柳病物
語>, 『조선일보』, 1924. 5. 13. [1]; 이와 함께 신체의 일부가 뭉개지거나 부스럼으
로 뒤덮인 여인을 病症의 사례처럼 게재한 광고도 다수 확인된다.
494) 김미영, 앞의 글(2006), p.405.

B. 양처의 직무

1. 남편의 내조자

일본은 호적제도 시행과 민법 개정을 통해 식민지 조선에 새로운
형태의 가족 제도를 이식했다. 호주와 가족 구성원으로 구성된 공적
신분 관계를 구축한 이후, 일본 정부와 조선총독부는 조선인을 식민
통치에 적합한 국민으로 만드는 방안으로 가족 관습의 동화를 계획했
다. 가족법을 관습 동화의 중요한 수단으로 활용했듯이 사적 영역인
가정의 동화를 정책의 출발점으로 상정한 것이다.[495] 이것은 앞서 언
급한 '풍화', 즉 여성을 통해 조선인 남편과 자녀가 일본인의 성질에
맞게 동화될 것을 의도한 것이며, 일제 강점기 내내 여성 교육에서 현
모양처 사상이 강조된 이유이기도 하다.

조선총독부가 학교 교육을 통해 식민지 조선의 여학생에게 요구한
가장 중요한 덕목은 남편에 대한 순종이다. 이것은 남편을 내조하는
아내의 당연한 의무로서, 조선총독부가 1911년 『보통학교수신서』를 만
든 이후 수신서를 통해 줄곧 강조되었다. 이와 함께 시댁 식구와 시댁
조상을 섬기는 마음가짐과 자세도 가르쳤는데, 이것은 결국 식민 통치
와 가부장제에 순응하는 순종형 여성 양성과 맞닿아 있다. 교과서는
남자와 여자의 의무를 다음과 같이 규정했다.

495) 홍양희, 앞의 글(2005), pp.129-132.

"남자는 성장하여 일가의 주인이 되어 직업에 종사하며 가족을 부양하고, 여자는 아내로서 남편을 내조하여 일가를 돌봐야 합니다. (중략) 남자는 여자보다 몸이 건강하고, 대부분 지식도 뛰어나므로 여자를 돌보지 않으면 안 됩니다. 여자는 남자의 아내가 되어 남편을 따르고 부모를 잘 봉양하며 자식을 낳아 기르고 그 외에 갖가지 집안일을 하지 않으면 안 됩니다."[496]

남자가 여자보다 체력과 지식에서 뛰어나기에 남자는 여자를 돌봐야 하고, 여자는 배우자에게 순종하고 시부모를 잘 봉양하며 자녀 양육과 가사노동을 충실히 해야 한다고 명시한 것이다. 순종에 관한 내용은 『여자고등보통학교수신서』에서 한층 노골적으로 기술되었다. 예를 들어, 1925년에 편찬된 『여자고등보통학교수신서』권1은 「從順」 단원을 통해 "여자가 부모의 교훈, 명령을 따르지 않고, 아내가 남편에게 순종하지 않으면 집안의 질서나 평화는 절대 지켜지지 않"는다고 역설했다. 또 부모와 선생의 교훈과 명령을 따르지 않으면서 어떻게 남편과 시부모에게 순종하고 가정의 평화를 지키겠냐고 되묻기도 했다.[497] 시부모와 시댁 조상에 대한 도리는 『보통학교수신서 생도용』권3(1918) 제11과 「呂東賢의 妻(呂東賢ノ妻(一)) (孝節)」, 같은 책 제12과 「呂東賢의 妻(呂東賢ノ妻(二)) (孝節)」에서 잘 나타난다. 두 차례에 걸쳐 소개된 呂東賢의 아내 邊씨는 남편과 시부모에게 순종하고, 임종할 때도 자식에게 조상의 제사를 당부할 만큼 시댁 조상을 섬겼던 인물이다.[498] 『보통학교수신서

496) 朝鮮總督府 編, 『普通學校修身書 生徒用』卷4(東京: 博文館印刷所, 1918), pp.51-52; 장미경, 앞의 글(2013), p.398 재인용.
497) 朝鮮總督府 編, 『女子高等普通學校修身書』卷1(京城: 朝鮮書籍印刷株式會社, 1925), pp.32-33.
498) 朝鮮總督府 編, 『普通學校修身書 生徒用』卷3(東京: 凸版印刷株式會社, 1918), pp.21-25.

아동용』권5(1924) 제8과 「주부의 의무(主婦の務)」에서는 일본의 한국 침략에 사상적 토대가 된 征韓論의 주창자 요시다 쇼인(吉田松陰, 1830~1859)의 어머니 다키코(瀧子)를 효부로 소개하며, 다키코가 시어머니와 시이모를 정성스레 모셨다고 기술했다. 그리고 본문 마지막에 "언제나 아이들을 격려하여 존황애국의 길로 인도했"다고 서술하여 자식을 충군으로 키운 어머니의 면모를 보여줬다.[499] 『4년제 보통학교수신서』권4(1934) 제4과 「조상과 家(祖先と家)」에서도 一夫從事하고 근검절약하면서

시댁 조상을 섬긴 徐烈女를 조명했다(圖109).[500] 며느리의 도리를 가르치는 일은 언론 매체에서도 행해져서, 전국 각지에서 시부모를 봉양한 효부를 발굴하여 미담 형식으로 소개하거나, 며느리의 역할과 태도를 가르치는 권계적 성격의 글을 지속적으로 실었다.[501]

圖109 「조상과 개(祖先と家)」
『4년제 보통학교수신서』권4(1934)

한편, 식민지 조선에서 복종을 내조자인 아내의 덕목으로 강조했던

499) 朝鮮總督府 編, 『普通學校修身書 兒童用』卷5(京城 朝鮮書籍印刷株式會社, 1924), pp.21-24.
500) 朝鮮總督府 編, 『四年制 普通學校修身書』卷4(京城 朝鮮書籍印刷株式會社, 1934), pp.8-11.
501) 효부를 발굴하여 칭송하는 기사는 병에 걸려 거동 못 하는 시아버지를 정성껏 수발했던 며느리를 소개한 「리씨집 효부」(『大韓每日申報』, 1907. 10. 30. [2]), 남편이 부재한 상황에서 집안의 빚을 갚고, 시부모를 봉양한 여인의 이야기를 전한 「嘉尚혼 是孝婦」(『매일신보』, 1920. 6. 1. [3])와 같은 미담 형식이나 며느리의 도리를 가르친 「메나리의 례법(上): 어느 사람이 자긔 메나리에게 써준 예전 례법」(『동아일보』, 1926. 11. 15. 석간 [3])과 같은 권계적 성격을 띠고 있다.

것과는 다르게 일본에서는 무조건적인 순종을 강요하지 않았다. 일본의 국민사상과 국민도덕교육의 지표가 된 『심상소학수신서』(1904)에서는 '남자와 여자의 의무(男の務と女の務)'를 다음과 같이 정의했다.

"성장한 후, 남자는 일가의 주인이 되어 가업을 잇고 여자는 아내가 되어 일가를 돌보며, 부부가 서로 도와서 가정을 보살펴야 합니다. 남자의 의무와 여자의 의무는 이처럼 다르므로 마음가짐도 달라야 합니다. (중략) 여자를 남자보다 뒤떨어졌다고 생각하는 것은 틀립니다. 단, 남자의 의무와 여자의 의무가 다르다는 것을 생각하고 그 본분을 잊어서는 안 됩니다."(강조는 필자)[502]

남녀의 의무를 별도로 규정하고 각자의 수신에 주력하도록 서술함으로써 남녀 차별을 유도한 것인데,[503] 여자가 남자보다 뒤떨어진다는 생각은 틀리다고 지적했다. 또한, 1907년 이후로 처나 며느리에 대해 무조건적인 순종을 요구하지 않는 것도 구별되는데,[504] "남편에게 과실이나 비행이 있어서 그 이름을 더럽히고 덕을 손상하는 일이 있으면" 이에 대해 말하는 것을 아내의 의무라고 규정했다.[505] 이와 더불어 1920년대가 되면 거의 모든 교과서가 여성의 직업 활동을 서술하게 된다.[506] 하지만 조선에서는 여성이 가정에서 가장의 보조자이자 집안

502) 文部省 編, 『尋常小學修身書 第四學年教師用』(神戶: 熊谷久榮堂 外, 1904), pp.91-94.
503) 김순전·장미경, 「明治·大正期의 修身教科書 연구: 『修身書』에서 알 수 있는 근대의 일본 여성」, 『日本研究』22(한국외국어대학교 일본연구소, 2004), p.175.
504) 김경일, 앞의 책(2012), p.167.
505) "妻は夫に對して素より徙順なるを要すれども, 若し夫に過失·非行ありてその名を汚し, 德を損するが如きことあらば, …… 靜にこれを諫むるは妻の務なり" 小山靜子, 앞의 책(2010), pp.204-205.
506) 일본은 제1차 세계대전을 치르는 동안 유럽 여성들이 종군한 남성을 대신해 직업

일을 하는 존재로 머물기를 강권했고,[507] 남편에 대한 순종과 절개를 아내의 덕목으로 강조했다. 이러한 분위기는 근대기에 제작된 시각 이미지에서도 감지된다. 이미지는 채묵 기법이나 유화로 재현된 부인 초상화와 만화 및 상업 광고의 삽화를 통해 살펴볼 수 있다.

근대기에는 그 이전과 비교하여 화가가 여자를 대면하기가 수월했고, 초상 사진도 보급되면서 사진을 범본으로 부인 초상화가 제작되었다.[508] 채묵 기법으로 재현된 초상화의 상당수는 채용신이 그린 것으로, 그중 몇 작품을 살펴보면, 우선 조선 말기에 어의를 지낸 徐丙玩(1868~1947)과 아내인 남원 양씨(1865~1926)의 초상화가 주목된다(圖110, 111).[509] 부부의 관계성보다는 집안 어른이자 부모의 위상을 보여주는 기능이 더 컸으리라 짐작되는 부부의 초상[510]에서 '淑夫人南原梁氏之影幀', '丙寅七月四日別世 乙丑生'이 적힌 부인 초상은 산수 병풍을 배경에 두고 옅은 겨자색의 한복을 입은 남원 양씨가 두 손을 무릎 위에 올린 채 다소곳하게 앉아 있는 모습을 묘사하고 있다.[511] 초상화에서

활동에 종사하며 능력을 발휘했던 데서 큰 자극을 받았다. 이에 1920년 이후 일본의 교과서는 여성의 직업 활동에 대해 만일의 경우를 대비하여 직업 준비를 해야 한다는 정도를 넘어서 일상적 의미로 접근한다. 김경일, 앞의 책(2012), p.241.

507) 예를 들어, 『普通學校修身書 兒童用』卷6 제5과 「조상과 家(祖先と家)」에서는 "아버지는 직업에 매진하여서 한 집안의 가장으로 가족을 보호하고, 어머니는 아버지를 도와 한 집안의 주부로서 가사 일을 하"는 존재라고 기술했다. 朝鮮總督府 編 『普通學校修身書 兒童用』卷6(京城 朝鮮書籍印刷株式會社, 1924), p.14.

508) 문선주, 앞의 글(2011), p.293.

509) 김윤섭, 「석지 채용신 미공개작 '부부 초상' 발굴」, 『미술세계』216(미술세계, 2002. 11), p.122.

510) 이선옥, 「한국 근대회화에 표현된 부부(夫婦) 이미지」, 『열린정신 인문학연구』12-2(원광대학교 인문학연구소, 2011), p.190.

511) 남원 양씨는 1865년 을축생으로 병인년(1926) 7월 4일 62세의 나이로 세상을 떠났다. 그림은 채용신이 남원 양씨가 만 60세 되는 해인 을축년(1925) 3월 상순에 그린

유독 눈길을 끄는 것은 저고리에 달린 은장도(장도노리개)와 삼천주노리개로, 두 장신구가 한복 위에서 도드라져 보인다. 은장도와 삼천주노리개는 李錫禹(1855~1932) 부부 초상 중 아내 全州李氏의 초상화(圖112)에서도 확인되며, 黃鍾寬(1868~1953)의 아내인 光山金氏의 초상에서도 은장도가 보인다(圖113). 은장도는 '일부종사'를 평생의 도리로 여기고 살아온 조선 여인의 정절을 상징하는 물건으로, 여인의 지조와 절개가 근대기에 제작된 부인 초상에까지 이어진 것이다.

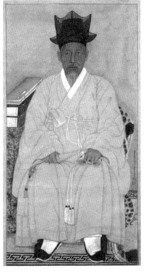

圖110 채용신 <서병완 초상>
1925년, 비단에 채색
116x63cm, 아모레퍼시픽미술관

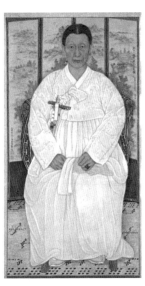

圖111 채용신 <남원 양씨 초상>
1925년, 비단에 채색
116x63cm, 아모레퍼시픽미술관

것이다. 조정육, 「채용신의 미공개 달성 서씨 부부 초상화」, 『미술세계』216(미술세계, 2002. 11), pp.124-125.

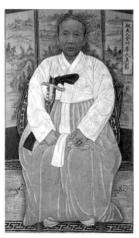

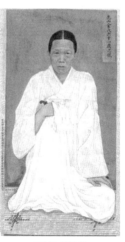

圖112 채용신
〈숙부인 전주 이씨 진영〉
1928년, 비단에 채색
96.5x55.2cm, 국립중앙박물관

圖113 채용신
〈광산 김씨 초상〉
1934년, 비단에 채색
96x53cm, 개인소장

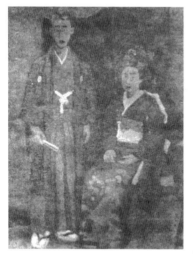

圖114 야스타케 요시오 〈이인상〉
제15회 조선미전(1936)

한편, 부부 초상은 조선미전 출품
작에서도 확인되는데, 특히 서양화부
에서 빈번히 보인다. 도상에서 드러
난 특징 중 가장 두드러진 것은 남편
은 서 있고, 아내는 정숙하게 앉아 있
는 형상으로 제작된 점이다. 예를 들
어, 야스타케 요시오(安武芳男)의 〈二
人像〉(圖114)은 일본인 신랑 신부를
그린 것으로, 하오리(羽織)와 하카마
(袴)를 입은 신랑은 번창을 기원하는
의미를 담은 쥘부채 스에히로가리(末

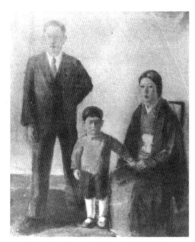

圖115 호시노 쓰기히코 <O씨의 가족>
제12회 조선미전(1933)

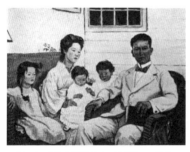

圖116 이시이 하쿠테이 <N씨와 그 일가>
제7회 문전(1913)

廣がり)를 들고 정면을 향해 서 있고, 이로우치카케(色打掛) 차림의 신부는 신랑 오른편에 다소곳이 앉아 있다. 가족사진을 연상케 하는 구도로 그려진 호시노 쓰기히코(星野二彦)의 <O씨의 가족(O氏の家族)>(圖115)에서도 양복 차림의 가장은 한쪽 허리에 손을 얹은 권위적인 자세로 서 있고, 일본 전통 복식 차림의 아내는 아들의 손을 잡고 의자에 앉아 있다. 이 같은 특징은 일본 관전 출품작에서도 보인다. 이시바시 가즈노리(石橋和訓, 1876~1928)가 그린 부부 초상화 <肖像山田昌邦氏夫婦>(제1회 제전, 1919), 이시이 하쿠테이(石井柏亭, 1882~1958)의 <N씨와 그 일가(N氏と其一家)>(圖116), 이시바시 가즈노리의 <肖像>(제4회 제전, 1922) 등에서 남편이자 아버지는 화면 위쪽에 자리하고, 아내이자 어머니는 상대적으로 낮은 곳에서 자녀와 함께 있어 성별에 따라 높낮이를 구분했음을 알 수 있다. 부부가 나란히 앉은 경우에는 옷차림과 자세에서 다른 점이 발견된다. 예를 들어, 야마다 신이치의 <W博士家族>(제8회 제전, 1927)에서 남편은 양복을 입고 다리를 꼰 자세이지만, 기모노 차림의 아내는 자녀들 사이에서 손을 무릎 위에 얌전히 올린

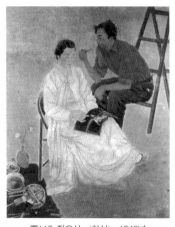
圖117 장우성 <화실> 1943년
종이에 수묵채색, 210.5x167.5cm
삼성미술관 리움

채 앉아 있다. 근대화된 외모에 다리를 꼬고 의자에 기대앉은 남성이 가정을 지배하는 가장을 드러낸다면, 기모노 차림에 다소곳이 앉아 있는 여성은 가정에 종속된 아내와 어머니를 나타낸다. 가장이 권위 있고 당당하게 등장하는 도상은 호시노 쓰기히코의 <O씨의 가족>과 같이 조선미전에서도 확인된다. 그러나 조선인 가족을 제재로 한 작품에서는 차이점이 보이는데, 앞서 언급한 야마시타 가즈히코의 <들판의 사람들>(1938)에서 빈 지게를 지고 수유 중인 아내 뒤에 서 있는 남편은 자세가 경직되어 있고, 시선도 당당하지 못하다. 수그린 자세에 불안정한 시선으로 바라보는 남성의 모습은 국권을 상실한 시대를 살아가는 조선인 가장의 무기력함을 대변하는 것 같다.

또한, 직업인의 정체성을 드러내는 남편과는 달리 아내는 정숙하고 교양을 갖춘 가정부인의 모습으로 그려진 것도 특징이다. 장우성의 <화실>(圖117)에서 남편이자 화가인 남성은 화실이라는 공간을 배경으로 파이프를 물고 사다리에 걸터앉은 채 생각에 잠겨 있다. 그의 표정과 자세, 파이프라는 소품은 지적인 창조자의 면모를 보이는 데 일조하고 있다. 남편의 작품 모델이 된 한복 차림의 아내는 다소곳한 자세로 잡지를 읽고 있는데, 그 시선과 몸가짐이 차분하고 단정하다. 이 같은 구분은 그가 제작한 부친과 모친의 초상화에서도 나타난다. 어머니

태성선(1874~1956)을 그린 <태성선 초상>(圖118)이 배경 없이 인물의 상반신을 세밀하게 그린 것과 달리 <장봉영 초상>(圖119)은 아버지 장봉영(초명 장수영, 1880~1948)을 여러 가지 소품이 배치된 실내에서 深衣를 입고 복건을 쓴 채 공수 자세로 앉아 있는 모습으로 형상화했다. 탁자 위에 펼쳐진 책과 벼루, 서책, 붓과 같은 소품은 학자로서의 품격을 드러낸다.512)

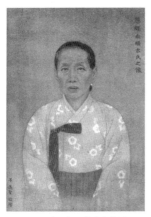 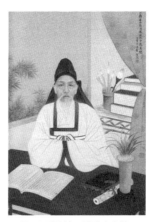

圖118 장우성 <태성선 초상>
1941년경, 비단에 채색
78x55cm, 이천시립월전미술관

圖119 장우성 <장봉영 초상>
1941년경, 비단에 채색
107.5x72.5cm, 월전미술문화재단

512) 인천광역시립박물관, 『근대채색인물화』(2011), p.79; 장우성이 그린 부친과 모친의 초상은 지금까지 제작 연대가 1935년으로 알려졌으나, 조인수 교수는 그림에 적힌 "一齋居士張諱鳳永六十歲眞像"을 근거로 장봉영이 60세가 되는 1941년을 작품 제작 연대의 상한으로 보고 1941년경에 그린 것으로 추정했다. 모친의 초상은 부친 초상과 함께 그렸다면 1941년경에 제작되었다고 볼 수 있지만, 이때는 모친이 68세로, 초상화 속 모습이 나이보다 젊어 보인나는 점에서 대성선이 육순 또는 환갑이 되는 1933년이나 1934년에 초상 제작이 이루어졌을 것으로 추정했다. 조인수, 「월전 장우성의 초상화」, 이천시립월전미술관, 『月田, 전통을 넘어: 제1, 2회 월전학술포럼 논문집』(2015), pp.11-15.

다다 기조(多田毅三)가 제6회 조선미전에 출품한 <기자 M씨의 상(記者M氏の像)>(圖120)과 <부인도>(圖121)에서도 성별에 따른 정체성이 드러난다. 기자라는 직업을 명시한 남자상은 일에 집중한 듯 미간을 찡그리고 글을 쓰는 모습이다. 당시 작가가 경성일보사에서 근무했음을 고려할 때 경성일보사 기자 중 한 사람이 모델을 했으리라 추정된다. 반면, <부인도>는 기모노 차림의 여성이 화병이 놓여있는 실내에서 두 손을 가지런히 모으고 반듯이 앉아 있는 모습을 그린 것이다. 이러한 양상은 일본 관전에서도 확인되는데, 붓과 팔레트를 들고 있는 남편과 기모노 차림에 부채를 든 아내를 그린 미즈후네 산요(水船三洋)의 <어느 화가와 그의 아내(ある 畵家とその妻)>(제12회 제전, 1931), 화가인 남편과 자녀들 곁에서 아이를 안고 있는 아내를 그린 에토 준페이(江藤純平, 1898~1987)의 <F의 가족(Fの家族)>(제12회 제전, 1931)이 좋은 예다.513)

圖120 다다 기조 <기자 M씨의 상>
제6회 조선미전(1927)

圖121 다다 기조 <부인도>
제6회 조선미전(1927)

513) 오지호(1905~1982)의 <처의 상>(1936)이나 박득순(1910~1990)의 <봄의 여인>(1948)에서 볼 수 있듯이 조선인 화가들도 자신의 아내를 한복 차림의 정숙하고 온순한 여인으로 그려내곤 했다. 박득순은 <부인상>(1953)에서도 시선을 아래에 두고 두 손을 얌전히 포갠 아내의 모습을 담았는데, 캔버스와 화구, 책장이 보이는

정숙하고 조신한 여성은 "남이 좋아하는" 여성으로 인정받았다. 『신동아』(1932. 10)에 실린 최영수의 만화 <남이 조와하는 女子>에서는 "남 앞에서 웃거나 말할 때 점잖게 입을 가리는 여자" "어떤 좌석에 가든지 조용한 태도로 앉아 있는 여자"를 좋은 여자로 간주했다.514)

남편에게 공손한 태도로 내조하는 아내의 모습은 상업 광고에서도 발견된다. '기나피린(キナピリン)'(圖122)515), 비타민제 '오오곤리온(オオコンリオン)'(圖123) 광고516)에서 남편을 향한 아내의 태도는 웃어른을 대하듯 깍듯하다. 삽화 속 양복 차림의 남편은 각각 감기와 피로를 호소하며 인상을 찌푸리고 있고, '기나피린'을 권하는 기모노 차림의 아내와 '오오곤리온'을 가져다주는 한복 차림의 아내는 남편의 기분을 살피면서 두 손으로 공손히 약을 건넨다. '기나피린' 광고 삽화의 부부 이미지는 市民藥局에서 발매한 치통약 '치통 돈쌕구(齒痛トンプク)'(圖124)에서

圖122 <기나피린> 『동아일보』
 1924. 10. 11. 석간 [4]

圖123 <오오곤리온> 『동아일보』
 1940. 6. 14. [2]

圖124 <치통 돈쌕구> 『동아일보』
 1926. 6. 28. [1]

화실을 배경으로 아내는 정숙한 여인이자 대상화된 존재로 묘사되었다.
514) 손상익, 앞의 책(1999), p.221.
515) <기나피린 キナピリン>, 『동아일보』, 1924. 10. 11. 석간 [4]
516) <오오곤리온 オオコンリオン>, 『동아일보』, 1940. 6. 14. [2]

도 확인된다.517) 이처럼 공손한 몸가짐으로 남편을 대하는 아내의 이미지는 당시에 보편적인 시각 기호로 가부장제 이데올로기가 고착된 양상을 드러냈다.

한편, 내조의 방식으로는 남편과 동반자적 관계에서 남편의 생각에 공감하며 일을 돕는 사례도 확인된다. 교과서에서도 극히 일부이긴 하나, 우메다 운빈(梅田雲濱)의 아내인 노부코(信子)와 야마노우치 가즈토요(山之內一豊)의 아내 지요(千代)를 적극적인 내조자의 예로 소개했다. 우메다 운빈의 아내 노부코는 가난한 살림에도 천황을 위해 일하는 남편을 힘든 내색 없이 내조했다고 기술했고(圖125)518) 야마노우치 가즈토요의 아내인 지요는 절약하여 모은 돈으로 남편이 전지에서 잘 싸우도록 비싼 말을 사주며 남편의 입신출세를 도모했다고 서술했다(圖126).519) 내조의 방식에서

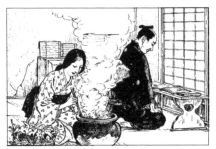

圖125 「부부」 『4년제 보통학교수신서』 권4(1934)

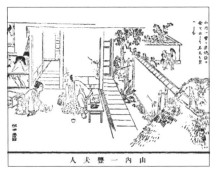

圖126 「국민정신과 부도(國民精神と婦道)」
『중등교육여자수신서』 권3(1940)

517) 『동아일보』 1926년 5월 16일 석간 5면의 광고 삽화에서는 치통으로 괴로워하는 남편에게 기모노 차림의 아내가 약을 가져다주고 있고, 1926년 6월 28일 석간 1면 광고에서는 아내의 옷이 양장으로 바뀐다.
518) 朝鮮總督府 編, 『四年制 普通學校修身書』 卷4(京城: 朝鮮書籍印刷株式會社, 1934), pp.5-8.
519) 朝鮮總督府 編, 『中等敎育女子修身書』 卷3(京城: 朝鮮書籍印刷株式會社, 1940), pp.63-68.

적극성이 보이지만, 결국 조선의 여학생들이 이들 일본 여성의 태도를 배워서 천황과 국가를 위해 일하는 남편을 잘 내조하도록 유도한 것이다.

남편의 동반자로 재현된 여성 중에는 미술가의 아내들도 목격된다. 여기에는 여성 모델을 구하기 어려웠던 현실적인 사정과 함께 아내야말로 창작자와 가장 강한 친밀감과 애착을 형성할 수 있다는 이유가 작용했다. 남편 작품의 모델이 된 아내 중에서도 특히 이쾌대(1913~1965)의 아내 유갑봉이 주목된다. 유갑봉은 이쾌대의 창작 활동의 원천이자 뮤즈로서, 작품 속에서 강한 존재감을 드러냈다. 예를 들어, 부부가 카드놀이를 하며 시간을 보내는 광경을 담은 <카드놀이 하는 부부>(圖127)에서 유갑봉은 화면의 중심에 자리한다. 탁자에 펼쳐진 카드와 술병, 술잔을 통해 부부가 취미를 공유한 정황이 포착되며, 이는 취미가 부부 관계와 스위트홈 유지에 중요한 역할을 한다는 당대 인식을 보여준다.520) 유갑봉은 이쾌

圖127 이쾌대 <카드놀이 하는 부부>
1930년대, 캔버스에 유채
91.2x73cm, 개인소장

520) 1910년대 중반 이후 공휴일에는 여가나 유희를 즐긴다는 노동/휴식 개념이 정착하면서 다종다양한 취미 활동이 생겨났다. 이성 간에도 "다취미"한 남녀가 만나 "취미와 오락의 조화"가 있는 가정을 꾸린다는 분위기가 형성되었다. 李晟煥,「내가 본 圓滿한 家庭紹介: 愛情・恭敬이 調和된 家庭」,『新女性』(1931. 12), pp.69-73; 문경연,「식민지 근대와 '취미' 개념의 형성」,『개념과 소통』7(한림과학원, 2011), pp.54-60.

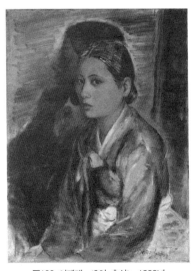

圖128 이쾌대 <2인 초상> 1939년
캔버스에 유채, 72x53cm, 개인소장

대가 그린 또 다른 부부 초상화이자 제2회 재동경미술협회전(1939) 출품작인 <2인 초상>(圖128)에서도 주인공으로 그려졌는데, 남편이자 창작자인 이쾌대는 아내의 그림자처럼 어둡게 표현되었다. 부부 초상화 외에도 유갑봉의 초상은 관능적인 매력을 발산하는 여인521) 또는 고결한 영혼을 지닌 존재로 형상화되었다.522) 이처럼 이쾌대가 그림에서 아내에 대한 애정과 존재감을 표현했다면, 유갑봉은 주변의 따가운 시선을 감내해가며 북으로 간 남편의 작품을 소중히 간직했다. 이쾌대가 작품을 통해 미술사학계에서 온전히 평가받도록 토대를 마련한 것인데, 이러한 행위는 일제 강점기에 제작된 미술품 대다수가 6·25전쟁 등으로 사라진 현실에서 상당한 의미를 지닌다.

박수근의 아내 김복순 역시 남편을 밀레(Jean Francois Millet, 1814~1875)와 같은 화가로 만들기 위해 임신 중에도 작품 모델이 되어 주는 등 박수근의 창작 활동을 위해 헌신했다.523) 아내를 모델로 하여 서민 여

521) 일례로, 1943년 新美術家協會展에 출품된 <부인도>에서 유갑봉은 신윤복이 그린 미인도의 주인공을 연상시키듯 에로틱한 매력을 뿜어내는 여인으로 형상화되었다. 김현숙, 앞의 글(2002), pp.153-154.

522) 유갑봉은 <봄처녀>(1940년대 말)나 이쾌대가 거제도 포로수용소에서 그린 <부인의 초상>(1951년경)에서 순결하고 고귀한 분위기를 자아낸다. 김인혜, 「이쾌대 연구: 『인체 해부학 도해서』를 중심으로」, 『시대의 눈』(학고재, 2011), p.132.

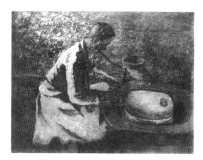

圖129 박수근 <맷돌질하는 여인>
제19회 조선미전(1940)

성의 일상생활을 화폭에 담은 작품은 조선미전에서 입선하기도 했다. 주요 작품으로 김복순이 임신 8개월의 몸으로 모델을 서가며 완성한 <맷돌질하는 여인>(圖129)을 비롯하여 아내가 아들 成沼를 안고 있는 모습을 그린 <모자>(1942), <실을 뽑는 여인>(제22회 조선미전, 1943) 등이 있다.

유갑봉과 김복순이 남편 작품에 모델이 되어주며 창작 활동을 지원했다면, 김환기(1913~1974)의 아내 김향안(본명 변동림, 1916~2004), 이인성의 첫 번째 아내 김옥순, 김기창의 아내 박래현(1920~1976)과 같이 남편이 화가로서 역량을 펼치도록 기반을 다지며 내조한 아내들도 있다.

김향안은 '내조'라는 말 대신 '협조'가 그들 부부 사이를 더 잘 설명한다고 말한 바 있는데,[524] 부부가 결혼 생활 내내 서로의 예술 세계를 발전시키고자 배려하고 노력했음을 알 수 있다(圖130, 131).[525]

523) 김복순, 「나의 남편 박수근」, 『우리의 화가 박수근 1914~1965』(시공사, 1995), p.35.

524) 정현주, 『우리들의 파리가 생각나요』(예경, 2015), p.68.

525) 김용준(1904~1967)이 그린 <樹鄕山房 전경>(圖130), 윤희순(1906~1947)의 <김환기 부부>(圖131)에는 각각 김환기와 김향안이 담소를 나누는 장면과 김향안을 화폭에 담는 김환기의 모습이 확인된다. 두 사람은 그림에서처럼 결혼 생활 내내 대화를 통해 작품에 대한 고민을 나누고, 서로의 예술 세계를 발전시키고자 노력했다. 특히 김향안은 김환기가 프랑스 파리를 거쳐 뉴욕에 진출하여 창작의 새로운 경지를 개척하는 과정에서 큰 힘을 발휘했다. 그는 남편의 작품 활동과 전시를 돕고자 홀로 파리에서 기반을 마련했고, 남편의 입과 귀가 되어 일상생활을 보살폈다. 그러한 노력의 결실로 김환기는 파리 베네지트 회랑(Galerie M. Benezir)에서의 개인전을 비롯하여 많은 전시회를 열 수 있었다. 1957년 벨기에 브뤼셀의 슈발 드 베르 화랑(Galerie au Cheval de Verre)에서 열린 개인전 포스터에는 김환기 부부로 보이는 남녀가 형상화되었는데, 이를 통해서도 김향안이 김환기의 작품 활동에 얼마나 중요

圖130 김용준 <수향산방 전경>
종이에 수묵담채, 24x32cm, 1944년, 환기미술관

圖131 윤희순 <김환기 부부> 1944년

이인성과 김옥순도 서로의 작품 활동을 지원했던 동반자적 관계였다. 이인성은 대구에서 남산의원을 운영한 장인 김재명의 배려로 병원 건물 3층에 아틀리에를 열었고, 김옥순도 남편의 협조 아래 홀로 도쿄에서 의상 공부를 했다. 김옥순은 도쿄에 있는 동안 남편의 작품 활동을 돕기 위해 당대 미술 경향과 화풍을 알려주곤 했다.526) 아내를 향한 이인성의 마음은 1930년대 후반에 제작한 <노란 옷을 입은 여인>(圖132)과 1940년대 초반 작품인 <여인 초상>(圖133)에 잘 반영되어 있다.527)

한 위치를 점했는지 짐작할 수 있다.

526) 신수경, 『한국 근대미술의 천재 화가 이인성』(아트북스, 2006), p.129.

527) <노란 옷을 입은 여인>은 아내를 향한 이인성의 마음이 반영된 듯 밝고 환한 색으로 채워졌고, 여인의 몸을 타고 이어지는 선도 물 흐르듯 부드럽다. 하지만 1942년에 김옥순이 병으로 짧은 생을 마감하면서 이인성은 혼자가 되었다. 그는 실의에 빠져 정상적인 생활을 할 수 없었던 상황에서도 <여인 초상>이라는 제목의 아내 초상화를 남겼다. 갸름한 얼굴에 도드라진 이마를 가진 여인이 입을 다물고 두 눈을 감은 형상은 밝은 색채와 경쾌한 필치로 그려진 <노란 옷을 입은 여인>과 대조를 이룬다. 신수경, 위의 책(2006), p.113, pp.168-169.

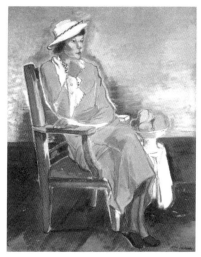
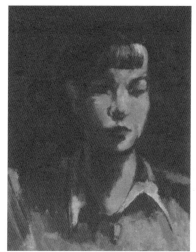

圖132 이인성 <노란 옷을 입은 여인>　　　　　圖133 이인성 <여인 초상>
1930년대 후반, 종이에 수채, 75x60cm　　　　1940년대 초반, 캔버스에 유채, 25,5x21cm
개인소장　　　　　　　　　　　　　　권진규미술관

　박래현도 남편 김기창의 예술적 성장과 성공을 이끈 후원자이자 예
술의 길을 함께 걸은 동반자였고, 네 자녀를 키워낸 현모양처였다.528)
두 사람은 1947년 3월 동화백화점(현 신세계백화점)에서 열린 제1회 부부
전 이후 거의 매년 부부전을 열었고, 평생 서로를 자극하고 고양하면
서 예술 세계를 확립했다.529)

528) 박래현이 간암으로 세상을 떠난 후, 모윤숙(1910~1990)이 남긴 글에서 박래현은 다
　　음과 같이 묘사되고 있다. "그녀는 귀가 나쁜 운보 김기창의 아내로서, 또한 남편과
　　同道를 걷는 예술가로서 최선의 길을 걸은 사람이었다. 그녀는 청력장애의 운보가
　　좌절하지 않고 역경을 넘긴 훌륭한 화가로서 일가를 이루는 데 있어 자나 깨나 신
　　경을 쓰며 보살폈다. 오늘날의 女性像을 살필 때 그녀처럼 세심하게 성심껏 남편을
　　섬긴 이가 많지 않다는 게 나의 생각이다. …… 그뿐이랴. 그녀는 네 자녀의 어머니
　　로서 그들의 교육과 건강 관리에 잠시도 쉴 수가 없었다." 毛允淑, 「한 理想的 女性
　　像, 藝術의 香氣와 함께」, 『雨鄕 朴崍賢』(庚美文化社, 1978), pp.216-217.
529) 독신주의를 흠모하고 미국 유학을 꿈꾸던 박래현은 부유한 집안에서 자라서 일본

2. 가정 살림의 책임자

1920년대에 창간된 『여자시론』(1920년 창간)이나 『신가정』(1921년 창간), 『부인』(1922년 창간)과 같은 여성을 주 독자로 한 잡지는 새 시대 여성이 갖춰야 할 덕목으로 주부의 역할을 제시했다.[530] 전통시대에 '봉제사 접빈객'을 관할하며 집안의 살림권과 아헌권을 가진 존재였던 주부가 가정 살림의 책임자로 규정된 것이다. 일본에서도 근대 이전의 주부는 집안의 家事를 관장하고 家神을 섬기며 며느리와 고용인을 관리·감독했지만, 근대가족 개념이 정착하는 과정에서 남편에게 경제적으로 의존하고 생산에서 분리되어 가사를 전담하는 가정주부의 의미가 생겨났다.[531] 즉 메이지유신 이후 서구화된 생활 양식이 유입되고, 산업화와 도시화에 의해 가족 제도가 생활의 단순화와 합리화를 목적으로 개편되고, 도시를 중심으로 남성이 근대적 직업 세계로 편제된 상황이 맞물리면서 여성이 가정 살림을 맡게 되었다.[532]

유학도 다녀왔지만, 어릴 적 장티푸스로 청각 장애를 갖게 된 김기창은 어려운 가정 형편에서 다른 가족을 부양하며 생활해야 했다. 전혀 다른 환경에 있던 두 사람은 박래현 집안의 반대와 우려를 뒤로하고 1946년에 결혼했다. 부부는 1947년부터 1971년까지 총 17회의 부부전(국내 12회, 외국 5회)을 열었고, 백양회 활동을 비롯하여 단체전 출품에도 적극적으로 임했다. 이석우, 「박래현(1920-1976)의 작품세계: 예술을 위해 가시밭길을 밟고, 삶의 향기 그대로」, 『문학춘추』1995년 여름호(문학춘추사, 1995), pp.68-76.

530) 김수진, 앞의 책(2009), pp.352-353.

531) 瀨地山角, 『東アジアの家父長制』(東京: 勁草書房, 2004(1996)), p.51.

532) 새로운 가족 이념에 바탕을 둔 주부상은 메이지 20년대에 나타나는데, 그 발현 시기에 대해 무타 가즈에(牟田和惠)는 종합잡지에 나타난 메이지 20년대 후반의 변화에 초점을 맞춰서, 잡지에 '주부'라는 말이 출현하고, 그 일이 구체적으로 묘사되어 청소나 요리 관련 기사가 연재되었다고 말했다. 고야마 시즈코(小山靜子)는 '양처' 개념에 대해 언급하며, 청일전쟁 이후 '지식에 의한 내조나 여성의 도덕성에 대한

전통적 가족 관계의 틀에서 벗어난 여성에게 주부의 역할과 태도를 기대했던 분위기는 신문지상에서도 확인된다. "아름다운 주부"가 되는 것을 여학생의 사명으로 부여하고 장차 가정의 평화를 노래하는 천사가 되고, 사회의 기둥을 튼튼하게 하는 주초가 될 것을 명심하라고 주장하거나[533] 집안일 일체를 주부의 책임으로 규정하고, 생활 개선을 위해 주부의 각성을 권면하기도 했다.[534] 특히 진명여고보의 교무주임 야노(矢野)는 가정생활 양식이 변모하는 과정에서 가정 개량에 임하는 주부의 역할과 태도를 환기했다. 이 밖에 주부는 "살림에 참주인"으로서 살림살이의 계획과 경영을 남편에게 의존하지 않고 독자적으로 처리하도록 요구받았고,[535] 남편의 출세를 돕는 존재가 되도록 기대되었다.[536] 더 나아가 가사노동이 바깥일보다 중요하다는 주장도 제기되었

주목'이 새롭게 일어나면서 고분고분한 태도뿐 아니라, 근대적 성별 역할 분업관에 따라 집안일을 잘 수행하고 가정을 관리하는 여성을 지칭하게 되었다고 주장했다. 이누즈카 미야코(犬塚都子)는 『女學雜誌』에 게재된 이와모토 요시하루의 '홈(home)'론을 분석하여, 메이지 20년대 전반부터 주부의 직무에 대한 논설이 '홈'론의 중심을 차지하며, 그중에 和樂團欒을 담당하는 주부상이 나타난다고 지적했다. 이와호리 요코(岩堀容子)도 『女學雜誌』에 게재된 가사, 가정에 관한 기사가 아내의 역할을 구체적으로 제시했다고 보고, '아내 중심의 가정학 탄생'을 메이지 20년대를 통한 변화라고 간주했다. 飯田祐子, 앞의 글(2001), pp.208-210; 주부는 1876년에 호즈미 세켄(穗積淸軒)이 영국의 이사벨라 비튼(Isabella M. Beeton)의 『가정 관리 The Book of Household Management』(1861)를 번역하여 펴낸 『家內心得草: 一名·保家法』에서도 보이며, 1880년대가 되면 '가장/주부'가 이전의 '亭主/女房'을 대신하게 되었다. 사와야마 미카코, 이은주 옮김, 앞의 책(2014), pp.57-58.

533) 솟말싱, 「녀학생문데(五)」, 『동아일보』, 1920. 9. 13. 석간 [4]
534) 矢野女史, 「如何히 ᄒ면 吾人의 生活을 改善홀가?: 主婦의 覺醒이 必要, 가뎡싱활의 렬
 며 기션은 주부된 쟈의 각셩에 잇겠다」, 『매일신보』, 1920. 2. 14. [3]
535) 「살림살이에 참말주인은 누구: 가뎡경제와 사회경제로 보아 주부가 전부 마타 하도
 록 하자」, 『동아일보』, 1927. 3. 27. 석간 [3]
536) 「남편을 출세케하랴는 안해의 종류(一)」, 『동아일보』, 1928. 2. 5. 석간 [3]; 「남편을
 출세케하랴는 안해의 종류(二)」, 『동아일보』, 1928. 2. 6. 석간 [3]; 「남편을 출세케
 하랴는 안해의 종류(三)」, 『동아일보』, 1928. 2. 7. 석간 [3]; 김혜경, 앞의 책(2006),

다.537) 하지만 이 같은 논의는 여성의 사회 활동을 제한하는 하나의 구실이 되었고, 여성이 집안일을 전담하면서 가정생활 개선에 대한 책임이 여성에게 모조리 전가되는 결과를 초래했다.

가정생활을 개선하고자 하는 움직임은 1920년대 개화와 개량을 찬미하는 문화운동의 가세로 탄력을 받았다. 물론 그 이전에도 가정박람회와 연계되어 가정 개량을 주제로 여성을 계도하는 언설이 생산되곤 했다. 예를 들어, 『매일신보』는 박람회가 한창 열리던 1915년 9월 22일과 23일에 '가정'이라는 단어의 연원과 동서양 가정의 차이점을 소개하며, 일본 가정의 특색을 본받아 좁은 집을 넓게 쓰고, 청결히 하고, 식구를 적게 하고, 생활을 간단히 할 것을 주장한 조중응(1860~1919)538)의 글을 실은 바 있다.539) 가정박람회가 끝난 이후에도 「朝鮮家庭의 改革」540)이나 「圓滿한 家庭」541)과 같이 가정 개선 방안을 찾는 글을 게

pp.259-260 재인용.

537) "안해되는 이는 특별히 가뎡밧게 나가서 사회뎍 직업을 갓지 아니해도 상관이 업슴니다. 그것은 안해는 집에서 집안일을 잘 다스려 나아가는 것 아해들을 길르는 것 그것도 또 한 남자가 취하는 사회뎍 직업보다 못하지 안은 안이 그보다 훨신 더 귀하고 갑가는 뢰동이기 째문이외다." 주요섭, 「結婚生活은 이러케 할 것: 婚姻儀式부터 自由롭게」, 『新女性』(1924. 5), p.25.

538) 조중응은 고종 황제 강제 퇴위를 주도한 丁未七賊 중 한 사람이다. 그는 조선에 정실부인이 있었지만, 일본 망명 중 일본인과 결혼하고 귀국할 때 대동하여 두 명의 부인을 정실로 삼았다.

539) 조중응, 「愼重히 硏究홀 家庭問題: 가뎡이라는 말의 시작된 연유, 서양가뎡과 동양가뎡의 차이」, 『매일신보』, 1915. 9. 22. [3]; 조중응, 「愼重히 硏究홀 家庭問題, 너디인의 됴션부인 오희와 우리 가뎡의 급히 기량홀 일」, 『매일신보』, 1915. 9. 23. [5]

540) 李光洙, 「朝鮮家庭의 改革(一)」, 『매일신보』, 1916. 12. 14. [1]; 李光洙, 「朝鮮家庭의 改革(二)」, 『매일신보』, 1916. 12. 15. [1]; 李光洙, 「朝鮮家庭의 改革(三)」, 『매일신보』, 1916. 12. 16. [1]; 李光洙, 「朝鮮家庭의 改革(四)」, 『매일신보』, 1916. 12. 19. [1]; 李光洙, 「朝鮮家庭의 改革(五)」, 『매일신보』, 1916. 12. 20. [1]; 李光洙, 「朝鮮家庭의 改革(六)」, 『매일신보』, 1916. 12. 22. [1] (일련번호 誤記 있음)

541) 「圓滿한 家庭」, 『매일신보』, 1917. 3. 17. [1]

재했다. 『동아일보』와 『조선일보』, 시사주간지 『동명』도 가정 개량, 생활 개선과 연계된 기사를 빈번히 실었다.[542] 또한, 1920년대에는 전국 각지에서 여자청년회가 발족되고, 전국적인 조직을 갖춘 기독교여자청년회(YWCA)와 조선여자교육회 등을 중심으로 여성의 의식 계몽과 사회 활동의 다양화를 목적으로 한 교육이 열렸다.

1920년대에 문화운동을 주도한 인물들은 1910년대 후반부터 국내외, 특히 일본 유학을 통해 서구의 근대 자본주의 문명을 접한 지식인이다. 그들이 유학할 당시 일본에서는 도시 생활에 필요한 지식을 찾기 위해 서양의 근대화된 문물과 지식에 높은 관심을 보였고, 제1차 세계대전 직후인 1918년부터 정부 주도로 생활의 합리화와 효율적인 가사를 추구하는 생활개선운동이 전개되었다.[543] 또한, 다이쇼 데모크라시의 영향으로 서구의 민주주의 사상이 유입되고, 급속히 진행된 산업화도 가족 구조와 형태의 변화에 영향을 주었다. 조선에서 건너간 유학생들은 자신들이 일본에서 접한 신문명의 기준에서 전통적인 관습과 규범을 봉건으로 규정하고, 서구 문화를 수용하여 문명 세계로 진입할 것을 주장했다. 이들은 각종 단체를 결성하여 선전 활동을 벌였고, 신

542) 『동아일보』는 1921년 4월 1일부터 13일까지 '家庭生活의 改造'라는 표제 아래 가정 개량과 관련한 글을 연재했고, 1923년 5월 4일부터 신문 발행 일천 호를 기념하여 '家庭改良'을 주제로 글을 모집했다. 『조선일보』는 1920년 5월 20일부터 6월 4일까지 '家政과 實生活'이라는 표제 아래 가정 관련 기사를 네 차례에 걸쳐 싣고, 그 이후에도 '家庭'이라는 표제로 가정 경제, 육아, 가정 질서를 바로세우는 방안 등을 소개했다. 이와 함께 가정 개선을 위한 인식과 행동 변화를 촉구하는 강연회 소식을 산발적으로 보도했다. 시사주간지 『東明』도 1922년 9월 24일부터 1923년 2월 4일까지 '가뎡은 어쩌케 개량할가'라는 표제로 가정 개량과 관련한 글을 게재했다.
543) 함동주, 「다이쇼기 일본의 근대적 생활경험과 이상적 여성상: 『主婦之友』를 중심으로」, 『梨花史學硏究』41(이화사학연구소, 2010), p.8.

문과 잡지, 단행본 등을 통해 문화운동의 이론과 필요성을 알렸다. 일본에서 유학한 여학생들도 부부의 애정과 협력의 중요성을 알리는 한편, 합리적이고 위생적인 의식주 생활과 과학적 육아지식을 보급하는 데 앞장섰다. 특히 여성에게 주부(가정 책임자), 어머니(자녀 교육자), 아내(남편과 동등한 지위를 갖는 내조자)의 역할에 맞는 지식을 가르치는 가정학을 소개하여 여성이 구습에서 벗어나 주부와 어머니, 아내의 지위와 그에 상응하는 권력을 갖도록 했다.[544] 사립여자미술학교 출신인 나혜석이 1918년 『여자계』에 발표한 소설 『경희』에서도 주인공이 일본 유학 중에 배운 지식을 실생활에 적용하는 장면이 나온다. 그는 가정학에서 배운 질서, 위생학에서 배운 정리, 도화 시간에 배운 색의 조화, 음악 시간에 배운 장단의 음률을 집안일에 접목하면서 "機械的"인 掃除法이 "建造的" "應用的"으로 변했다고 기술했다.[545]

가사 합리화는 학교 교육에서도 중요하게 다루어졌다. 예를 들어, 『여자고등보통학교수신서』권3 제15과 「생활의 개선(生活の改善)」에서 "경제적 방면, 위생적 방면 또는 미적 방면에서 연구하여" 개선해 나갈 것을 강조했고,[546] 『여자고등보통학교수신서』권2 제15과 「公益」에서도 "여자가 평생 가장 많은 시간을 보내는 가사상의 일 등에서 개량을 도모해야 한다."[547]고 기술하며 가사노동의 과학화를 역설했다.

544) 가정학은 19세기 중엽부터 미국과 영국을 중심으로 여성·성 역할에 관한 근대 지식으로 발달한 학문이다. 동아시아에는 1920~30년대에 보급되는데, 그 과정에서 미국 오레곤 농과대학 가정학과 교수 마일럼(Milam, Ava B., 1884~1976)의 역할이 컸다. 박선미, 앞의 글(2004), pp.78-79.
545) 최인숙, 「한·중 여성 계몽서사에 나타난 신여성의 표상: 나혜석의 『경희』와 뼁신(冰心)의 『두 가정(兩个家庭)』을 중심으로」, 『한국문학연구』35(동국대학교 한국문학연구소, 2008), pp.374-375.
546) 朝鮮總督府 編, 『女子高等普通學校修身書』卷3(京城 朝鮮書籍印刷株式會社, 1926), pp.72-73.

가사노동의 효율화와 능률 증진은 1930년대에 더욱 강조되어, "가정의 모든 것을 표준화"하면 노력은 절약하고 능률은 높일 수 있다는 관점에서 "과학적 수치 아래에서 움직이는 습관을 길러보자"는 제안이 제기되었다.[548] 물론 가정 관리 지식을 구습이 뿌리 깊게 남아있는 가족 구조와 근대적 설비가 부족한 가옥에서 적용하는 것은 무리가 있었기에, 생활 개선 담론을 수용하고 지식을 실생활에서 활용한 이는 대개 중상층 여성이었다.[549] 특히 전기, 가스, 수도의 보급과 밀접한 관련이 있었다. 가전제품 사용과 연관된 전력 보급률만 보더라도 1920년대 중반을 지나면서 보급률이 크게 향상되어,[550] 가정에서 쓰는 전기기기의 수요가 많아졌다. 주부들은 기기를 사용하면서 직무의 효율을 일정부분 높일 수 있었다. 하지만 이것이 가사부담 감소로 이어지지는 않았는데, 가전제품을 사용하면서 개선된 부분도 있지만, 기기 관리에 청결과 위생이라는 기준이 추가되면서 주부들은 여전히 많은 시간을 집안일에 소비해야 했다.

이러한 양상은 같은 기간 미국에서도 나타난다. 미국에서는 제1차 세계대전을 전후하여 가정 관리는 주부의 직무라는 인식이 자리 잡았고, 기술의 향상으로 다양한 가전제품이 집안일에 투입되었다. 특히 문명의 이기를 갖춘 도시의 주부는 더 많은 제품을 사용했는데, 실제

547) 朝鮮總督府 編『女子高等普通學校修身書』卷2(京城 朝鮮書籍印刷株式會社, 1925), pp.68-69.
548) 김혜경, 앞의 책(2006), p.257.
549) 金珍成, 앞의 글(2007), pp.109-113.
550) 조선총독부 체신국이 발행한『전기사업요람』에 따르면, 재경성 일본인 가구의 전등 보급률은 1915년 40.2%, 1916년 52.3%로, 이는 같은 기간 조선인 가구 2.4%, 8%와 현격한 차이를 보인다. 1926년에는 일본인 가구 99.8%, 조선인 가구 40.6%로 수치가 높아졌다. 金濟正,「1930년대 초반 京城지역 전기사업 府營化 운동」,『韓國史論』43 (서울대학교 인문대학 국사학과, 2000), p.139.

로 가사노동에 소요된 시간은 가전제품 사용에 비례하여 더 길어졌다.[551] 또 집안일을 대하는 주부의 인식과 태도가 '허드렛일'에서 '가족을 보호하고 사랑을 전달하는 행위'로 바뀌면서, 집안일은 하녀가 아닌 가정주부의 몫이 되었다(圖134, 135).[552] 국내에서도 노비를 비롯한 조력자가 점차 사라졌고, 가정에서의 모든 직무가 주부에게 부과되었다. 주부는 관리자의 역할과 함께 노비가 수행했던 단순노동을 책임져야 했고, 과거에는 존재하지 않던 일이 생겨나면서 새롭게 습득

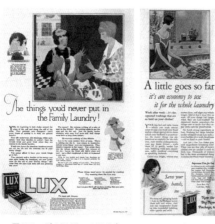

圖134 〈럭스(LUX)〉 1918년 圖135 〈럭스(LUX)〉 1925년

해야 할 지식도 늘어났다. 주부는 가정을 가족을 위한 "避亂所"와 "樂園", 사회를 위해 事業하는 "實驗室"이자 사회 문제를 해결하는 "研究室"로 만들어야 했는데,[553] 이것은 식모가 맡기에는 버거운 일이었고, 남에게 맡기는 것 자체가 "가정을 무시하는" 처사로 간주되었다.[554]

551) 1928년에 오리건(Oregon) 주에서 조사한 도농 간 주당 가사노동 시간은 도시 63.4시간, 농촌 61시간이며, 제2차 세계대전 직후 브린 모르 대학(Bryn Mawr College)에서 실시한 조사에서는 대도시 80.57시간, 소도시 78.35시간, 농촌 60.55시간으로 나타났다. 또한, 집안일을 대하는 주부의 인식과 태도도 제1차 세계대전을 전후하여 크게 바뀐다. Ruth Schwartz Cowan, 앞의 글(1976), pp.14-16.
552) 제1차 세계대전 이전에는 여성 잡지에 게재된 광고 삽화에서 집안일을 하는 여성의 대다수가 고용된 하녀였지만, 1920년대 말에는 가정주부가 그 자리를 대신했다. Ruth Schwartz Cowan, 위의 글(1976), p.10.
553) 牛灘生, 「現代的 主婦가 되라」, 『新東亞』(1932. 10), pp.128-129.

3. 성별 역할 분업의 강화

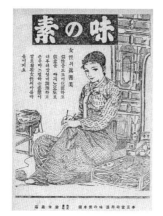

圖136 <아지노모도> 『여성』(1939)

가정을 "사랑의 전당"이자 "신성한 인생의 보금자리"[555]로 만든 주부는 가정과 사회에서 가정경영의 책임자로 인정받을 수 있었다. 이처럼 성별 역할 분업이 정당화된 분위기에서 여성의 의식을 가정 내부에 가두고자 하는 시도도 꾸준히 이어졌다. 이는 여성을 주 독자로 하는 잡지에서도 확인된다. 예를 들어, 『신가정』은 「戀愛・結婚・離婚 一人一言」[556], 「夫婦生活에서 가장 즐거웠든 일, 夫婦生活에서 가장 설어웠든 일」[557], 「戀愛結婚離婚問題大座談會」[558]와 같이 가정에서 느끼는 각종 불만과 고민을 독자투고 형식으로 게재했고, 좌담회나 전문가 상담과 같은 창구도 마련했다. 하지만 그것은 인간 또는 개인의 권리와 자립에 관한 논의가 아닌 아내와 주부에 국한된 것이었다.

554) 당시 식모는 "짐승들처럼 아무리 설명을 해줘도 모르"고 가르쳐 줘도 말을 못 알아
 듣고, 보지 않을 때는 제 마음대로 하여 "일일이 감독"해야 하는 무식하고 양심과
 교양이 없는 존재로 비난받곤 했다. 「苦難 속을 가는 女性 家庭生活을 中心으로」, 『女
 性』(1939. 10), p.29; 「食母를 토론하는 座談會」, 『女性』(1940. 1), pp.36-41; 김혜경, 앞
 의 책(2006), pp.261-262 재인용.
555) 金樂泉, 「賢母良妻란 무엇인가? 忍從屈服의 뜻이 아니다」, 『實生活』(1932. 8), p.16.
556) 「戀愛・結婚・離婚 一人一言」, 『新家庭』(1933. 6), pp.474-486.
557) 「夫婦生活에서 가장 즐거웠든 일, 夫婦生活에서 가장 설어웠든 일」, 『新家庭』(1933. 6),
 pp.487-491.
558) 「戀愛結婚離婚問題大座談會」, 『新家庭』(1933. 6), pp.499-506.

광고 중에도 '여성의 자리는 가정'이라는 의미를 재생산하면서, 선전하는 상품을 가사노동을 즐겁고 보람되게 해주는 매개체로 소개한 예가 많다. 특히 '신여성, 신가정에 필수품'으로 소개된 조미료 '아지노모도'[559]는 제품의 특성상 현모양처 이미지를 많이 활용했다. 여성 독자에게 "女性의 眞善美"를 갖추도록 호소한 광고는 퇴근하고 돌아올 남편을 위해 화장하여 미모를 갖추고, 아지노모도로 맛을 낸 밥상에 먼지가 앉지 않도록 상보를 덮어놓고, 뜨개질을 하며 남편을 기다리는 여인을 전면에 내세웠다(圖136).[560] 또 다른 광고에서는 아지노모도를 넣어 맛을 내는 아내는 남편에게 요리 솜씨를 칭찬받고 부부 사이도

圖137 <아지노모도>
『동아일보』
1936. 6. 25. [8]

돈독해졌지만, 아지노모도가 없는 집에서는 남편이 밥상을 뒤엎고, 아내는 몸을 피하는 광경을 보여준다(圖137).[561] 심지어 형편없는 요리 솜씨로 고민하며 부처님께 기도해서 받은 묘약이 아지노모도라는 설정도 있다(圖138).[562] 더위와 피로에 지친 가장을 위해 맛있는 밥상을 차려야 하는[563] 주부에게 아지노모도는 없어서는 안 될 필수품이었고, 광고도 '집밥'과 '원만한 가정'을 잇는 암시를 반복했다.[564]

559) <아지노모도 味の素>, 『동아일보』, 1931. 2. 15. 석간 [6]
560) <아지노모도 味の素>, 『女性』(1939. 3), p.19.
561) <아지노모도 味の素>, 『동아일보』, 1936. 6. 25. [8]
562) <아지노모도 味の素>, 『동아일보』, 1936. 6. 13. [8]
563) <아지노모도 味の素>, 『동아일보』, 1929. 7. 27. 석간 [3]
564) <아지노모도 味の素>, 『동아일보』, 1936. 8. 5. [7]

圖138 <아지노모도> 『동아일보』 1936. 6. 13. [8]

圖139 <홀드 히트>
1926년

圖140 <제일양복상회>
『동아일보』 1921. 12. 3.
석간 [1]

남편을 위해 밥상을 차리는 주부의 모습은 토스트 마스터(ToastMaster)사의 광고(1927)에서 보듯 미국의 광고물에서도 쉽게 접할 수 있다. 광고는 아침 식사를 가정용 자동 토스터(toaster)로 간편하게 준비한 아내에게 만족감을 표하는 남편을 부각했는데, 새로운 기술이 아내의 수고를 일부 덜어주기는 했으나, 아내가 식사를 준비하고 남편의 시중을 드는 행위는 별반 다르지 않다.565) 또한, 홀드 히트(Hold-Heet)의 전기 조리 기구를 선전하는 광고물에서도 주부는 퍼컬레이터(percolator), 토스터, 요리용 번철(griddle)을 이용하여 커피와 토스트, 달걀 프라이로 구성된 식사를 준비하고, 남편은 흐뭇한 표정으로 그 모습을 바라보고 있다 (圖139).

식사 준비 외에 단발머리와 구두, 옷차림에서 신여성 출신임을 알리는 아내가 외출하는 남편의

565) 양정혜, 「자유와 죄책감 간의 갈등: 근대 광고에 나타난 여성 대상 메시지 소구 전략 사례들」, 『젠더와 문화』2-1(계명대학교 여성학연구소, 2009), pp.165-166.

외투를 입혀주거나(圖140)[566) 한복 차림의 아내가 남편 출근 가방에 멘소래담(メンソレータム)을 넣어주는(圖141)[567) 등 아내가 출근하는 남편을 배웅하는 이미지가 확인된다. 또 남성은 사무실에서 일하고, 여성은 부엌에서 음식을 만드는 장면도 삽화로 실렸다.[568)

圖141 <멘소래담> 『동아일보』 1935. 6. 26. 석간 [1]

주부에 대한 묘사는 조선총독부가 펴낸 『보통학교수신서 생도용』 권1 제20과 「가정(カテイ)」(圖142)이나 제Ⅳ기 『초등수신』권4(1941) 제5과 「家族」의 삽화에서 보듯 교과서에서도 크게 다르지 않다. 가족들이 담소를 나누며 식사하는 공간에서 주부는 주걱으로 밥을 푸거나 가족에게 밥공기를 건네는 모습으로 재현되었다.[569) 가족들이 둘러앉은 밥상은 일본에서 메이지 30년대부터 보급되어 식사 풍경을 바꾸는 데 큰 역할을 했는데,[570) 근대기에 가족 간의 소통이 중시되면서 식사가 중요한 의미를 갖게 된 이래[571) 밝고 해가 잘 드는 남쪽 방에서 가족

566) <第一洋服商會>, 『동아일보』, 1921. 12. 3. 석간 [1]
567) <멘소레-타무 メンソレータム>, 『동아일보』, 1935. 6. 26. 석간 [1]
568) <八千代生命>, 『동아일보』, 1925. 4. 29. 석간 [6]
569) 朝鮮總督府 編, 『普通學校修身書 生徒用』卷1(京城 庶務部印刷所, 1918), p.20; 朝鮮總督府 編, 『初等修身』卷4(京城 朝鮮書籍印刷株式會社, 1941), p.19.
570) 이시게 나오미치 외, 동아시아 식생활학회 연구회 옮김, 『식의 문화 식의 정보화』(광문각, 2004), p.96.

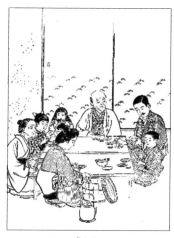

이 한자리에 모여 식사하는 방식이 정
착하게 되었다.572)

집안일에 헌신하는 주부는 순수 미술
장르에서도 다양하게 나타난다. 개량된
설비나 기기가 등장했던 광고 삽화와는
달리 한복 차림의 여성이 전통 방식으
로 의식주와 관련한 활동을 하는 이미
지가 주를 이루며, 의식주 중에서 '의'
생활과 관련한 직무가 주로 묘사된 것
이 특징이다. 초기의 예로는 김은호가
1915년 경복궁에서 열린 조선물산공진회의 프로그램으로 개최된 미술
전람회573)에 출품한 <朝鮮의 家庭>이 있다. 세필채색화로 제작된 <조
선의 가정>은 방안에서 바느질하는 젊은 여인과 그 옆에서 부채를 부쳐
주는 시어머니를 묘사한 것으로, '가정'이 작품의 주제로 채택되어 주목
된다.574) 이와 함께 나혜석이 1919년 1월 21일부터 2월 7일까지『매일신
보』에 연재한 만화에서도 다듬이질, 바느질, 다리미질 장면이 보인다.575)

571) 「社説: 家庭の談話」, 『家庭雜誌』6(1893. 2), pp.1-4.
572) 노구치 미치코, 최재순 역, 「가사노동의 형태와 주택계획」, 김대년 외 편역, 『여성
 의 삶과 공간환경』(도서출판 한울, 1995), pp.168-169.
573) 1915년 9월부터 10월에 걸쳐 조선총독부의 시정 5년을 기념하는 조선물산공진회가
 열렸을 때, 미술전람회도 함께 개최되었다. 경복궁 康寧殿을 중심으로 參考美術館이
 꾸며졌고, 그 한쪽 벽에 조선인 서화가들의 작품이 걸렸다. 李龜烈, 『畫壇─境: 以堂
 先生의 生涯와 藝術』(東洋出版社, 1968), p.68.
574) 홍선표, 「한국 전통회화의 근대화와 채색인물화」, 인천광역시립박물관, 앞의 책(2011),
 pp.75-76.
575) 일례로, <섯달디목(三)>에서는 설빔 마련을 위해 분주히 솜을 펴고 바느질하는 여
 인들이 묘사되었다. 나혜석, <섯달디목(三)>, 『매일신보』, 1919. 1. 31. [3]

시사주간지 『동명』도 관재 이도영과 고희동, 노수현, 김은호, 이용우가 그린 다듬이질, 바느질, 길쌈 장면 등을 '가뎡풍속'이라는 표제로 실은 바 있다(圖143, 144).[576]

圖143 이도영 『동명』 1922. 10. 29. 圖144 고희동 『동명』 1922. 11. 5.

조선미전에서는 우메즈 게이운(梅津敬雲)이 제1회 조선미전에 <砧>(圖 145)을 출품한 이래, 지성채의 <美人針線圖>(圖146), 이옥순의 <冬日> (1932), 한유동의 <機織>(1934), 오주환의 <裁縫>(1934), 조용승의 <모 녀>(1936), 김중현의 <실내>(1940) 등이 확인된다. 쪽 찐 머리에 한복 차림의 여인이 침선에 필요한 도구를 앞에 두고 앉아 있는 모습을 그 린 지성채의 <미인침선도>를 비롯한 일련의 작품들은 한복 차림의 여성이 실내에서 차분히 앉은 자세로 작업하는 광경을 보여준다. 또한, 주경의 <뜨개질>(圖147)이나 박병수의 <편물 짜는 여자(編物を織る女)>

576) 이도영, 『東明』, 1922. 10. 29, p.17; 고희동, 『東明』, 1922. 11. 5, p.17; 고희동, 『東明』, 1922. 11. 19, p.16; 노수현, 『東明』, 1922. 11. 22, p.17; 김은호, 『東明』, 1922. 11. 26, p.16; 이용우, 『東明』, 1922. 12. 3, p.16.

(제18회 조선미전, 1939)와 같이 여성들이 가정에서 취미 삼아 했던 뜨개질도 그림의 소재가 되었다. 한복 차림의 여인이 인두로 옷감의 구김을 펴거나 옷감을 짜고 꿰매는 장면은 일본인 작가들도 선호한 소재였다. 이는 여인의 정적인 움직임이 조선을 소극적이며 수동적인 여성성으로 표상하기에 적합하다는 판단에 따른 것이다.[577]

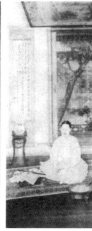

圖145 우메즈 게이운　　圖146 지성채　　　　圖147 주경 <뜨개질> 캔버스에 유채
　　<침>　　　　　　　<미인침선도>　　　116.5x91cm, 1938년, 삼성미술관 리움
제1회 조선미전(1922)　제2회 조선미전(1923)

577) 예를 들어, 신카이 다케죠(新海竹藏, 1897~1968)는 조선을 여행하며 취재한 내용을 바탕으로 다듬잇돌 위에 놓인 옷감을 방망이로 두드리는 여인을 목조로 재현한 <砧>을 남겼고, 이것을 1939년 日本美術院展覽會에 출품했다. 「작품해설」, 『日韓近代美術家のまなざし: 『朝鮮』で描く 한일 근대 미술가들의 눈: "조선"에서 그리다』(2015), p.313; 조선미전에서도 방에서 실을 감는 조선 여인을 소재로 한 마쓰다 마사오(松田正雄, 1898~1941)의 <閑日>(1935)을 비롯한 몇몇 작품이 확인된다. 이들 작품은 <閑日>의 도상을 그대로 차용한 이용우의 <사임당 신씨 부인도>(1938)의 예에서 보듯 조선인 작가들에게 모본이 되기도 했다. 홍선표, 「한국 근대미술의 여성 표상: 脫性化와 性化의 이미지」, 『한국근대미술사학』10(한국근현대미술사학회, 2002), p.67.

'의'생활과 관계된 이미지에는 빨래 장면도 빼놓을 수 없다. 아다치 히데코의 <早春>(圖148), 미토 슌스케(三戶俊亮)의 <水砧>(圖149), 고마키 마사미(小牧正美, 1910~1995)의 <아침의 빛(朝の光り)>(1930), 후쿠즈미 도쿠이치(福積德市)의 <水邊>(1932), 황해수의 <강변 풍경(江邊の風景)>(1932) 등 개울이나 냇가에서 빨래하는 여인은 단골 소재 중 하나였다. 여기에는 빨래하는 여인이 자주 목격되어 소재화하기 수월하다는 점과 함께 자연에서 빨래하는 여인의 모습에서 원시성을 발견하고 이를 조선의 이미지로 형상화했거나, 고된 노동을 묵묵히 행하는 모습으로 식민지인의 순종적인 면모를 드러냈을 가능성이 복합적으로 깔려있다.

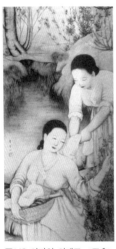

圖148 아다치 히데코 <조춘>
제3회 조선미전(1924)

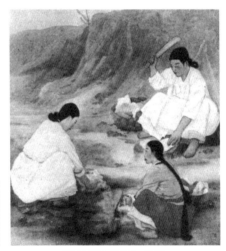

圖149 미토 슌스케 <수침>
제9회 조선미전(1930)

'의'생활 도상과 비교하면 적은 숫자지만, '식'생활과 관련한 장면도 확인된다. 저녁밥 준비에 여념이 없는 여염집 여인을 형상화하여 제22

圖150 조병덕 <저녁 준비> 1942년
캔버스에 유채, 117x90cm
고려대학교박물관
제22회 조선미전(1943)

圖151 아리오카 이치로
<양파 껍질을 벗기는 여자>
제15회 제전(1934)

회 조선미전에서 특선을 받은 조병덕의 <저녁 준비>(圖150)[578]가 대표적인 예다. 채소가 가득 담긴 광주리를 놓고 양파를 손질하는 여인의 모습은 제15회 제전 특선작인 아리오카 이치로(有岡一郎, 1900~1966)의 <양파 껍질을 벗기는 여자(玉葱をむく女)>(圖151)와 유사하다. 이 밖에 나혜석의 <봄의 오후>(제6회 조선미전, 1927)[579], 박수근의 <일하는 여인(働く女)>(제15회 조선미전, 1936), <농가의 여인>(제17회 조선미전, 1938)에서 형상화된 절구질 장면[580]과 박수근의 <맷돌질하는 여인>(제19회 조선미전, 1940), 김장하는 광경을 담은 황영진의 <初冬>(제8회 조선미전, 1929)이 '식'생활 관련 도상에 분류될 수 있다.

조리 장면이나 식재료를 손질하는 도상은 '의'생활 도상에 비해 현저히 적다. 일본 관전에서도 주부의 가사노동을 재현한

578) <저녁 준비>의 모델은 당시 18세였던 화가의 조카딸 조화성이다. 이규일, 『이야기하는 그림』(시공사, 1999), p.73.
579) 나혜석은 만주로 이주한 조선인을 그린 <봄이 오다>와 <농가>(이상 제1회 조선미전), <봄의 오후>(제6회 조선미전) 등에서 일하는 여인의 모습을 담았다.
580) 박수근의 <일하는 여인>은 아이를 업은 채 절구질하는 여인을 소재로 했는데, 절굿공이를 쥐고 있는 자세가 매우 어색하다. 하지만 2년 후에 출품한 <農家의 女人>에서는 그보다 훨씬 안정된 모습으로 절구질하는 여인을 재현했다.

圖152 다구치 미사오 <조림>
제3회 조선미전(1924)

시각 이미지에서 '식'생활과 관련된 작품은 몇 점 되지 않고,[581] 조선미전에서도 다구치 미사오(田口操)의 <조림(煮物)>(圖152) 정도가 포함된다. 이는 서구에서 식사 풍경과 음식 조리 장면, 식재료를 실감나게 묘사한 그림을 자주 그렸던 것과 구별되는 것으로, 일본인 작가들이 주제를 선호하지 않으면서[582] 조선인 작가들이 따를 만한 모본도 적었던 것으로 보인다. 이러한 경향은 '아지노모도'를 필두로 상업 광고의 삽화에서 음식 조리 장면과 식사 장면이 빈번히 재현된 것과 대조를 이룬다. 음식의 맛을 알맞게 맞추는 데 사용되는 조미료의 특성상 '식'생활 풍경과 밀접한 관계일 수밖에 없다. 광고 삽화에는 개량된 설비와 기기를 갖춘 가정 풍경이 재현되곤 했는데, 이것은 상품의 사용 여부로 근대와 전근대를 구분했던 상업 광고의 전략과도 결부된다. 이와 더불어 근대 이전부터 여자의 일(女工)로 인식된 침선과 길쌈 등이 여성적 소재로써 꾸준히 시각적으로 재현되고,[583] '의'생활과 관련한 직무가 주로 실내

581) 일본 관전 출품작 중에서는 사사키 마쓰지로(佐々木松次郎)의 <부엌(臺所)>(제3회 제전, 1921), 가와카미 다이지(河上大二, 1893~1949)의 <그을음이 낀 시골 부엌(煤びたる田舍の廚)>(제10회 제전, 1929), 다시로 마사코(田代正子, 1913~1995)의 <점심 준비(晝仕度)>(제4회 신문전, 1941), 우스이 기요코(臼井きよ子, 1906~1953)의 <부엌에서(廚にて)>(제4회 신문전, 1941) 정도가 거론될 수 있다.
582) 미야시타 기쿠로, 이연식 옮김, 『맛있는 그림: 혀끝으로 읽는 미술 이야기』(바다출판사, 2009), p.40.

에서 이루어진 만큼 작품 제작 과정이 수월하다는 점도 '의'생활 관련 도상의 재현을 용이하게 했다.

C. 시국에 부응한 군국의 아내

일본은 1931년 만주 사변을 기점으로 준전시 체제에 들어갔고, 식민지 조선에서도 노동력 착취가 가속화되었다. 또 1938년부터 시행된 지원병 제도를 통해 조선인 남성의 일본군 복무가 단행되고, 이는 징병제로 이어졌다. 여성에 대해서는 전선의 후방을 지키는 총후부인의 역할과 태도를 요구하며 전쟁에 동참시켰다. 일본에서는 여성들이 황군을 길러 나라에 바치는 역할을 수행하는 한편, 가장이 떠난 자리를 대신해 가정 경제를 책임지며 노동 현장에 나섰고, 군인가족을 후원하고 군수물자 모집에 앞장섰다.[584] 조선의 여성도 내지 여성을 모범으로 삼아 자세와 부덕을 따르도록 요구받는데,[585] 그 역할은 크게 근검절

583) 觀我齋 趙榮祏(1686~1761)의 <三女裁縫>, 김홍도의 <길쌈>, 김준근의 <길쌈>의 예가 있다. 여인이 베를 짜는 형상은 <숙종어제잠직도>에서 보듯 백성에게 길쌈, 양잠의 중요성을 강조하는 목적을 띠거나, <소야란직금도>와 같이 부부의 금슬을 맹세하는 메시지를 담았다. 또한, 남편의 학업을 독려하기 위해 짜던 베를 잘랐다는 표현이 있는 『列女屛八幅贊』(18세기 초)의 예도 있다.
584) 박유미, 앞의 글(2013), p.159; 일본 정부는 여성의 참여를 유도하기 위해 대중 매체를 통해 이상적인 여성상을 유포했다. 주로 자식을 출산하고 양육하거나 천연자원을 확보하고, 생산 활동에 전념하는 여성의 모습이다. 와카쿠와 미도리, 손지연 역, 앞의 책(2011), pp.107-109.
585) "조선 여성은 가정부인이고 소위 신여성이고를 물론하고 그 모자라는 부덕을 일본 내지의 부덕에서 배와서 보태지 안흐면 안 되겟습니다." 金文輯, 「여자다운 여자… 朝鮮婦女社會에 告함」, 『家庭の友』(1939. 9), p.24; 문영주, 「일제 말기 관변잡지 『家庭の友』(1936. 12~1941. 03)와 '새로운 婦人'」, 『역사문제연구』17(역사문제연구소,

약과 노동, 황군의 무운장구 기원 행위로 압축된다.

1. 근검절약하는 아내

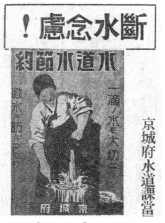

圖153 「단수 염려!『물을 애껴씁시다』 경성부 수도과 당국의 신신부탁」 『매일신보』 1939. 7. 22. 석간 [2]

일제 말기 총동원체제를 살아간 후방의 아내들에게 가장 강조된 항목은 근검절약이었다. 언론 매체도 節電 방법을 알려주거나[586] 물 부족에 대비해 물을 아껴 쓰자고 당부하는[587] 등 근검절약을 실천하는 방안과 주의를 환기하는 글을 게재했다(圖153). 또한, 자녀에게 절약하는 습관을 길러주기 위해 어머니의 생활 태도 개선을 촉구하거나[588] 자녀와 함께 '애국적성'을 저축으로 보일 것을 요구받기도 했다.[589]

생활을 쇄신하고 근검절약, 근검저축하는 목적은 군사비 조달에 있

2007), p.188 재인용.

586) 「전기를 절약하자면 깊은 갓을 쓰세요, 쓸데없이 켜두는 것도 주의할 것」, 『동아일보』, 1939. 7. 10. 석간 [3]

587) 「斷水念慮! 『물을 애껴씁시다』 京城府水道課當局의 신신付托」, 『매일신보』, 1939. 7. 22. 석간 [2]

588) 「물건을 애껴쓸 줄 알게 지도하는 아동교육(上): 전통을 귀히 역이는 맘을 기르자, 어머니의 태도 먼저 고칠 것」, 『동아일보』, 1940. 1. 25. 석간 [4]

589) 『반도의 빛(半島の光)』 1941년 11월호의 표지화에는 '애국적성을 저축으로 보이자(愛國赤誠貯蓄て示せ)'는 표어와 함께, 어머니의 품에 안겨 있는 사내아이가 '애국저금통'에 동전을 넣는 모습이 형상화되었다. 한민주, 앞의 책(2013), pp.156-157.

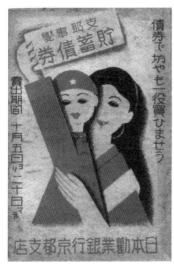

圖154 <일본권업은행 교토 지점
성냥갑 라벨>

었다. 일본에서도 대장성이 1938년부터 군사비 조달을 위해 貯蓄報國이라는 슬로건으로 국채와 저금을 장려했고, 이를 선동하는 갖가지 선전물이 제작되었다. 일례로, 군복 차림의 아이가 어머니의 품에 안긴 채 '支那事變 貯蓄債券'이 적힌 표지판을 들고 있는 장면을 형상화한 日本勸業銀行 교토(京都) 지점의 성냥갑 라벨(圖154)은 침략 전쟁을 위한 기금 마련에 어린이도 예외가 아니며, 어머니는 자식에게 모범이 되어야 함을 강조한다.590) 조선의 어린이도 일제의 침략 전쟁을 위한 기금 마련에 적극 동참해야 했다.591)

절약이 가정생활의 최우선 과제로 대두하면서, 의식주 각 분야에서 지켜야 할 행동 강령도 마련되었다. 예를 들어, '의' 분야에서는 흰옷 금지, 중고 의류 고쳐 입기, 몸뻬(もんぺ) 착용 등이 행동 지침에 들어갔고, '식' 분야에서는 1일 2식, 잡곡밥 먹기 등이 포함되었다. 또한, 전쟁 물자로 사용할 수 있는 자재의 헌납도 강요받았다.592) 특히 가정에

590) 三好一, 『廣告マッチラベル: 大正 昭和』(京都: 紫紅社, 2010), p.219.

591) 예를 들어, 『初等修身』에서는 「저금(たくわえ)」단원을 통해 '떨어진 이삭이나 콩을 주워 지급하고 주운 먹이로 닭을 기르고 달걀을 팔아' 국방헌금을 모은 어느 학급의 일화를 미담으로 소개했다. 또한, 학생을 대상으로 서축 장려 포스터 모집도 빈번하게 이루어졌다. 朝鮮總督府 編, 『初等修身』卷3(京城: 朝鮮書籍印刷株式會社, 1939), pp.38-39; 「貯◇蓄◇獎◇勵 포스타 當選」, 『동아일보』, 1940. 2. 23. [2]

592) 윤미란, 「일제 말기 '총후국민'으로서의 조선 여성의 삶: 잡지 『신시대(新時代)』를

圖155 김인승 <유기 헌납> 육군미술전람회(1943)

圖156 김은호
<금차봉납도> 1937년

서 식기와 제기로 사용된 놋그릇이 징발 대상이 되면서,593) "손바닥으로 밥을 먹는 경우가 된다"해도 "유기를 나라에 바쳐야"한다는 송금선(福澤玲子)의 주장과 같이 유기 헌납 운동을 독려하는 목소리가 더욱 커졌다.594) 김인승도 유기 헌납을 모티프로 한 <유기 헌납>(圖155)을 육군미술전람회에 출품한 바 있다. 그의 출품을 추천한 야마다 신이치는 "반도의 민중에게 조상으로부터 전하여 오는 유기처럼 중요한 것은 없을 터이지"만 "황군의 필승을 기원하여 마지않는 반도 내 신민은 이런 것까지를 기쁜 낯으로 헌납하고 있는 것입니다. 작자는 그 빛나는 정신에 감격하여 彩管에 열의를 부었"다고 평했다.595)

전쟁 물자 조달을 위해 회수된 쇠붙이는 중일전쟁 단계에서는 김은호의 <금차봉납도>(圖156)에서 확인되듯 일부 단체에서 금속 장신구를 비롯한 물품을 모아 국방헌금으로 내거나596)

중심으로」, 『국제어문학회 학술대회 자료집』(국제어문학회, 2014. 6), pp.194-195.

593) 일제는 놋그릇의 대용품으로 그릇 표면에 '供出報國'이라는 글자와 비행기·포탄 이미지 또는 '決戰'과 일장기·포탄 이미지가 찍힌 사기그릇을 지급하기도 했다.

594) 福澤玲子, 「戰時家庭: 국가에 필요한 것이라면 적성을 바치는 것은 이때, 즐겨서 놋 그릇을 헌납하자」, 『매일신보』, 1941. 8. 6. [4]

595) 「陸軍美術展에 半島서 三畵伯이 出品」, 『매일신보』, 1943. 2. 24. [3]

596) 「金股鎬畵伯의 力作, 金釵獻納完成. 二十日금차회의간부로부터 南總督에게 進呈」, 『매

개인이 헌납하는 방식으로 모였다. 하지만 1939년 이후 일본의 침략 범위가 넓어지고, 베트남 침공과 미국의 대일 屑鐵禁輸로 금속류 자원이 부족해지면서 금속회수도 본격화된다.597) 이 과정에서 동상도 회수 대상에 포함되어 전국 각지에서 반강제적으로 회수되었다. 그러나 동상을 위한 壯行會를 거행하거나, 회수 대신 '출정'598) '出陣'599) '應召'600)라는 용어를 사용하며 애국심에 의한 자발적 헌납으로 연출하곤 했다.601) 일례로, 충렬의 상징인 구스노키 마사시게(楠木正成, ?~1336)의 아내이자 아들 구스노키 마사쓰라(楠木正行)에게 충효의 길을 다하게 하여 황국 모성의 전형이라 평가받은 히사코의 동상이 회수될 때, 신문에서는 부군의 뒤를 따라 아들과 함께 세 가족이 "출정"한다고 보도했다.602)

또한, 국방자금으로서 '금'의 위상이 커져서, 나라에 금을 바치자는 헌금운동이 일어났고, 1940년 5월에는 쓰지 않고 보관중인 금과 패물을 조사하여 국책을 실행하는 데 동원한다는 명목 아래 민간의 금 보유 상황을 조사하기도 했다. 『경성일보』 1940년 10월 27일 자 7면에는 "金品을 빠지지 말고 申告"할 것을 독려하는 '금 국세조사(金の國勢調査)

일신보』, 1937. 11. 21. 석간 [2]

597) 김인호, 「태평양전쟁 시기 조선에서 금속회수운동의 전개와 실적」, 『한국민족운동사연구』62(한국민족운동사학회, 2010), pp.306-307.

598) 「漣川서도 銅像出征: 國民學校兒童들 金屬品七百點讖納」, 『매일신보』, 1943. 3. 11. [3]; 「久子夫人銅像出征: 彰德家政女學校에서 獻納」, 『매일신보』, 1943. 3. 23. [3]

599) 「擊敵에! 銅像部隊도 勇躍出陳」, 『매일신보』, 1943. 2. 27. [3]

600) 「安岡氏銅像應召」, 『매일신보』, 1943. 2. 16. [4]; 「應召되는 忠臣의 銅像: 府內에서 十二基 小國民들이 歡送」, 『매일신보』, 1943. 2. 24. [3]

601) 「銅像을 續々獻納: 府內各國民學校에서」, 『매일신보』, 1943. 3. 7. [3]

602) 「久子夫人銅像出征: 彰德家政女學校에서 獻納」, 『매일신보』, 1943. 3. 23. [3]

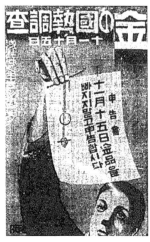
圖157 <금 국세조사 포스터>
『경성일보』 1940. 10. 27. [7]

포스터'가 실렸는데, 여성이 포스터의 주인 공으로 등장한다(圖157). 이는 당시 금제품 의 상당수가 비녀, 가락지, 반지와 같은 패물이었기에 조선 여성의 시국인식을 강화하고 참여를 유도하는 것이 무엇보다 시급했음을 의미한다.[603] 이 밖에도 조선총독 부는 전쟁 물자 동원 계획의 하나로 폐품 회수운동을 전개했고,[604] 김기창은 이를 모티프로 1942년 11월에 열린 반도총후미술전람회 일본화부에 <폐품회수반>을 출품한 바 있다.[605]

후방에서의 근검절약이 권장된 상황에서 각 가정의 아내들은 생활을 쇄신하고 절약을 통해 가정 경제를 이끌어감으로써 여성도 남성과 동등한 지위를 얻을 수 있다고 생각했다. 물론 양복대신 인조섬유인 스파(스테이플 파이버, staple fiber)를 입고, 쌀값이 폭등하고, 수시로 이루어지는 방공 훈련에 참여해야 하는 처지에 대해 일부 여성은 불만을 토

603) 한민주, 앞의 책(2013), pp.428-432.
604) 조선총독부는 1938년 4월 26일부터 5월 2일까지를 銃後報國强調週間으로 정하여 폐품 회수운동을 벌였고, 4월 29일부터 5월 8일까지 경성부, 경성상공회의소, 경성폐물이용보국회가 주최한 폐품갱생자원애호전람회를 후원했다. 이후 인천, 평양, 청주 등지에서 전람회가 개최되었다. 「銃後報國强調週間, 綜合宣傳週間을 改稱하야 天長節을 前後로 實施」, 『매일신보』, 1938. 4. 8. 석간 [2]; 김인호, 「중일전쟁기 조선에서의 폐품회수 정책」, 『한국민족운동사연구』57(한국민족운동사학회, 2008), pp.176-177; 폐품회수운동은 1939년 이후에 더욱 확대되었다. 「못쓸 물건을 나라에 밧치자: 廢品回收運動을 强化, 物資總動員에 協力, 死藏은 國家의 損」, 『매일신보』, 1939. 2. 23. 석간 [2]
605) 「彩管에 報國의 熱火: 『銃後美術展』今日開幕」, 『매일신보』, 1942. 11. 3. [3]

로하기도 했다. 하지만 언론 매체는 이러한 볼멘소리를 덮기 위해 총후부인의 근검절약을 강권하는 언설이나 다소 불평이 있더라도 참고 인내하라는 글을 수시로 게재했다.[606]

2. 노동하는 아내

만주 사변 이후 준전시 체제에 들어간 1930년대에는 식민지 조선에서도 여성의 근로가 강조되었다. 특히 남성들이 전장으로 끌려 나간 일제 말기에는 농촌 지역의 노동력 유출이 심각한 지경에 이르렀고,[607] 이는 여성 노동력 의존율을 더욱 높였다. 가장이 부재한 가정은 붕괴의 위험성을 내포하고 있었는데, 가정이 사회와 국가를 구성하는 요소인 만큼 가정의 붕괴는 사회와 국가에 상당한 위협이 되었다. 따라서 일본 정부와 조선총독부는 조선의 가정을 유지하기 위해 여성을 대리 가장으로 세우고, 남성의 영역으로 여겨진 몫까지 여성의 과업으로 만든다. 이 과정에서 여성은 자신에게 주어진 의무를 완수함으로써 聖戰에 일조하고 천황에게 충성을 다하는 황국신민이 된다는 논리가 전개되었다. 즉 여성은 가정을 수호하는 동시에 식민지 본국의 침략 전쟁을 뒷받침하는 역할도 온전히 떠안게 된 것이다.

606) "불평이 있더라도 참읍시다. 직접으로 전장에 나가 싸우는 것과 마찬가지 마음으로 소비절약을 합시다." 李健赫, 「戰時下의 家庭經濟」, 『女性』(1938. 8), p.41; 신지영, 앞의 글(2007), p.279.

607) 일세 강점기 전 기간에 걸쳐 조선인의 대다수는 농업에 종사했다. 이는 농림수산업 분야의 종사자 분포에서도 확인되는데, 일본인이 1915년 17.8%, 1940년 7.6%의 비율을 보이는 데 비해, 조선은 1915년 91.1%, 1940년 83%의 비율을 보인다. 이정옥, 「일제강점기 제사 여공과 고무 여공의 삶과 저항을 통해 본 공업 노동에서의 민족차별과 성차별」, 서울대학교 여성연구소 엮음, 앞의 책(2013), pp.113-114.

이러한 현실을 반영하듯 당시 시각 이미지에는 농촌을 배경으로 양잠, 모내기, 보리 수확 등에 주도적으로 참여하는 여성이 많이 보인다. 특히 농민을 대상으로 발행된 조선금융조합연합회 기관지『반도의 빛 (半島の光)』표지화에 빈번히 나타난다.608) 예를 들어, 1942년 10월에 발행된『반도의 빛』표지화는 추수한 벼 이삭을 입에 물고 활짝 웃는 아낙네가 주인공으로 그려졌다. 여인의 환한 얼굴은 수확의 기쁨을 전하는 한편, 하얀 치아와 잇몸, 햇볕에 그을린 피부색은 건강한 신체와 강인한 의지를 드러낸다(圖158).609) 1941년 5월호에는 밝은 표정으로 씨를 뿌리는 여인을 주인공으로 내세우고, 소를 몰고 쟁기질하는 남성을 뒤

圖158 정현웅
『반도의 빛』표지(1942)

圖159 정현웅
『반도의 빛』표지(1941)

圖160 정현웅
『반도의 빛』표지(1941)

편에 작게 그렸다(圖159). 또 1941년 6월호에서는 황금 들녘에서 벼 베는 사람들을 배경처럼 그리고, 볏단을 든 여성을 전면에 크게 그려서 (圖160) 농사가 여성 주도로 이루어지고 있음을 암시했다.610) 조선미전

608) 김희영, 앞의 글(2010), p.49.
609) 신수경·최리선,『시대와 예술의 경계인, 정현웅』(돌베개, 2012), p.188.

圖161 이병삼 <초적>
제14회 조선미전(1935)

圖162 윤효중 <아침>
나무, 125x48x48cm
삼성미술관 리움
제19회 조선미전(1940)

圖163 <스마이루>『동아일보』 1939. 7. 15. 석간 [3]

에도 나물 캐러 가는 여인을 형상화한 이병삼의 <초적>(圖161), 물동이를 이고 걸음을 재촉하는 여인을 재현한 윤효중의 <아침>(圖162)과 같이 일하는 여인을 모티프로 한 작품이 대거 출품되었다. 농사일에 전념하는 여성 이미지는 상업 광고에서도 확인되는데, 眼科 계통 약 '스마이루(スマイル)' 광고 삽화(圖163)의 경우611) 농기구를 들고 일 하는 여성들이 화면의 중심에 있고, 그 뒤로 남성의 뒷모습을 조그맣게 넣어서 시야에서 멀리 사라지는 것처럼 표현했다. 농사일이 여성의 주도하에 이루어졌음을 드러낸 것이다. 하지만 전쟁이 계속될수록 여성의 노동력은 도농 간 지역의 구분 없이 동원된다. 후방을 지키며 강한 생활력을 보여준 아내들은 김은호가

610) 정현웅이 그린 『반도의 빛』 표지화 이미지는 정현웅기념사업회에서 제공해주셨다.
611) <스마이루 スマイル>, 『동아일보』, 1939. 7. 15. 석간 [3]

반도총후미술전람회에 출품한 <방공 훈련>(1942)[612]이나 염태진(1915~1999)의 <단복 입은 여성>(1942), 한홍택(1916~1994)의 <몸뻬의 부인>(1943), 임민부의 <군복을 수리하는 애국반>(1942)과 <애국반 구호원>

(1943), 배정례(1916~2006)의 <방공 준비>(1943) 등으로 재현되었다. 순수 미술 장르는 물론 잡지 표지화나 삽화, 상업 광고의 삽화에도 머리에 수건을 쓰고 몸뻬를 입은 채 소방도구나 연장을 든 여성들이 많이 보이는데, 이들의 표정에서 '보국'의 결연함이 묻어난다.[613] 여성의 노동력은 애국반을 통해서도 결집되었다. 허리에 물통을 차고 한 손에 찍개를 들고 서 있는 애국반원을 재현한 김경승의 <제4반>(圖164)이나, 1942년에 열린 반도총후미술전람회에서 총독상을 수상한 임민부의 <군복

圖164 김경승 <제4반>
제23회 조선미전(1944)

을 수리하는 애국반>은 식량 증산과 일제의 침략 전쟁을 지원하는 각종 활동에 동원된 조선 여성을 형상화했다. 애국반은 전쟁 물자로 활용될 금속품과 폐품을 회수하는 작업도 수행했고, 『총동원』(1939. 12)이나 『신시대』(1941. 9) 표지화에서도 유기 등을 산처럼 쌓아놓은 채 촬영에 임한 애국반원들이 확인된다.[614]

612) 작품에 대해 윤희순은 "조선의 중년 주부의 얼굴을 여실히 묘출했고, 구도에 있어서도 씨의 常例의 형을 벗어난 대담한 手質이었음으로 전에 보지 못하던 공간과 분위기도 나왔다."고 평했다. 尹喜淳, 「今年의 美術界」, 『春秋』(1942. 12), p.87; 최열, 앞의 책(1998), p.505 재인용.
613) 홍선표, 앞의 글(2002), pp.69-70.
614) 한민주, 앞의 책(2013), pp.447-448.

조선인의 노동력 수탈에는 挺身隊도 활용되었다. 자발적으로 몸을 바친다는 의미를 담고 있는 정신대는 남녀를 모두 포괄하는 제도로, 현재까지 확인된 최초의 사례는 1939년 함경남도 함흥에서 '농촌정신대'라는 이름으로 각 군에서 벌어진 국책 공사에 조선인을 동원했다는 기록이 있다. 이후 보도, 의료, 근로 등 여러 분야에서 정신대가 결성

되었다.615) 정신대를 소재로 한 시각 이미지로는 '결전미술전' 일본화부에서 京日社長賞을 받은 요시무라 요코(吉村豊子)의 <女子挺身隊>가 있다. 林加工 공장에서 일하는 조선 여성이 기계를 주시하는 장면을 담은 그림은 씩씩하게 일하는 반도 여성의 아름다움을 촉진시킨 역작이라고 평가받았다.616) 이처럼 근로 보국하는 여성 노동자는 국민총력 조선연맹 기관지 『國民總力』(1943. 9) 표지에 실린 김기창의 <女子產業戰士>(圖165)에서도 보인다.

圖165 김기창 <여자산업전사>
『국민총력』(1943)

　　　　　　　　여성 노동력 동원과 생산성 향상이 강조되면서 몸뻬는 '부인 표준복'의 하나로 지정되었고, 언론 매체도 몸뻬 착용을 권하며 여성의 복장을 통제·통합했다. 기사 중에는 바지

615) 정진성, 「일본군 위안부제도」, 서울대학교 여성연구소 엮음, 앞의 책(2013), pp.264-265.

616) 「決戰美術紙上展」, 『京城日報』, 1944. 3. 19. [4]; 이정윤, 「일제 말기 '시국 미술' 연구」(홍익대학교 대학원 미술사학과 석사학위논문, 2001. 2), pp.76-77 재인용.

의 장점을 알면서도 쉽게 입
지 못하는 현실을 지적하며,
"한 가지 개량이라도 자기 스
스로 단행할만한 용기" 있는
"현대여성"617)이 될 것을 독
려하거나618) 생산성 강화와
방공 연습, 물자 절약을 위
해 몸뻬 착용을 촉구하는 내

圖166 <레토 크림> 『매일신보』 1942. 4. 24. [1]

용이 확인된다.619) 몸뻬 착용은 전쟁 막바지로 갈수록 강제성이 부여
되어 미착용 했을 시 관공서나 집회 장소 출입이 금지되고, 전차와 버
스 탑승도 거부되었다.620) 몸뻬 차림의 여성 이미지는 방공 훈련 광경
을 담은 사진621)이나 『조광』(1943. 1), 『신시대』(1943. 7) 등의 표지는 물
론, '미'에 대한 욕망을 채워주는 화장품 광고에서도 몸뻬를 입고 '증
산'을 위해 일하는 여성 이미지가 확인된다(圖166).622)

617) '현대여성'은 1930년대 후반 신여성을 대신하여 널리 쓰인 용어로 좀 더 중립적이
 거나 전통과의 조화를 강조하는 절충적 성격을 띤다. 또한, 외형적으로만 신생활을
 추구하는 신여성의 부정적 측면을 경계하면서, '뿌리 있는 교양' '현대적 의식'을
 강조한다. 이상경, 앞의 글(2013), p.331.
618) 「부인활동복으로 양복바지는 얼떨까요」, 『조선일보』, 1940. 2. 28. 제1석간 [4]
619) 「일제히 「몸뻬」를 입으시오: 방공연습에 기여히 이것은 필요」, 『매일신보』, 1941. 8.
 10. [4]; 「家庭과文化: 『허영』을 버리자, 결전 하에 사는 우리의 옷, 몸뻬의 사명을
 인식하자」, 『매일신보』, 1943. 6. 23. [2]
620) 「婦人「몸뻬」必着運動: 안 입으면 官公署, 集會場 出入禁止, 電車, 쩌스도 乘車謝絶」, 『
 매일신보』, 1944. 8. 5. [3]
621) 「京城에 敵機假想襲來, 重要百個所에 投彈: 十一個所에 發火, 防護團은 非常活動, 午後
 七時부터는 燈火管制」, 『동아일보』, 1939. 9. 5. [2]
622) <レートクレーム>, 『매일신보』, 1942. 4. 24. [1]

3. 皇軍의 武運長久를 기원하는 아내

일제 강점 초기부터 동화정책을 폈던 일본 정부는 만주 사변 이후 우가키 가즈시게가 내세운 내선융화를 극대화하여 일본의 국체를 기초로 조선인을 일본인으로 만드는 시도에 들어간다. 조선인의 민족성을 말살하여 황국신민으로 만들기 위한 작업은 1937년의 중일전쟁을 계기로 본격화되었는데, 미나미 지로(南次郎) 조선 총독이 제창한 '내선일체'를 기해 조선인은 일본식 이름을 쓰고, 황국신민의 서를 낭독해야 했다. 또한, 식민지인의 정신 개조를 위한 행동 강령이 마련되어서, 아침에는 일본 천황이 있는 동쪽을 향해 궁성요배를 하고, 정오에는 사이렌 소리에 맞춰 묵념을 해야 했다.

궁성요배는 친일 어용 단체인 국민정신총동원조선연맹이 홍보 전단을 발간하며 적극적으로 선전했고, 언론 매체와 학교도 동참했다. 신문과 교과서에는 후지산(富士山)을 향해 절을 하며 천황에게 충성을 맹세하거나, 해 뜨는 방향을 향해 고개를 숙인 조선인의 모습이 실렸다(圖167, 168).[623] 또 『초등조선어독본』권2에는 "우리 집에서는 식구들이 아침마다 뜰에 늘어서서 동쪽을 향하여 宮城遙拜를 합니다. 추울 때나 더울 때나 비가 오나 눈이 오나 하루도 빠진 일이 없습니다."라는 글을 게재하여 어린 학생들에게 궁성요배를 각인시켰다.

623) 「皇居를 遙拜하자: 每朝七時五十分DK서 指揮, 國民的인 새로운 運動」, 『매일신보』, 1938. 11. 16. [3]; 朝鮮總督府 編, 『初等朝鮮語讀本』卷2(京城 朝鮮書籍印刷株式會社, 1939), pp.7-8.

(좌) 圖167 「황거를 요배하자」 『매일신보』 1938. 11. 16. [3]

(우) 圖168 『초등조선어독본』권2(1939)

圖169 안석주 〈묵도〉
『신시대』(1941)

정오 묵도는 국가의 융성과 승전, 출정 병사의 무운장구를 비는 요식행위로, 시각 이미지로도 대거 제작되었다. 『신시대』(1941. 4)의 표지화로 실린 안석주의 〈묵도〉(圖169)는 경건하게 묵도를 올리는 부부를 형상화한 예로, 이는 만주에 개척이민을 떠난 부부가 조국을 향해 묵념하는 장면을 그린 무카이 준키치(向井潤吉)의 〈대륙에 기원한다(大陸に祈る)〉(『主婦之友』, 1939. 8)와 같은 모티프를 다룬 것이다. 『春秋』(1942. 5)의 표지화도 사내아이를 업은 소녀가 묵념하는 장면을 담았는데, 기도하는 소녀 앞에 "正義 必勝 大東亞戰完遂"라는 문구를 넣어 전쟁의 승리를 기원하고, 총후의 사명에 대한 결의를 다지는 메시지를 전달했다.

일제 말기에 가정이 후방 관리와 전시 동원의 기초 단위로 재조직
되고, 총후부인이 관리의 주체로 호명되면서, 식민지 여성을 총후부인
으로 만들기 위한 방안의 하나로 어용 단체가 조직되기도 했다. 여성
단체 중에는 중일전쟁 발발 직후인 1937년 8월 20일에 조직된 愛國金
釵會의 활동이 주목된다.[624] 조선귀족인 민병석, 이윤용 등 구 친일 세
력의 부인들과 김활란, 고황경, 송금선, 유각경 등 신교육을 받은 인사
들이 참여한 애국금차회의 결성식에서 국방헌금을 헌납하는 광경이
김은호에 의해 작품화되기도 했다.[625] 애국금차회를 비롯한 단체들은
침략 전쟁을 지원하는 국방헌금을 조달하고, 참전 병사의 가정을 위문
하며, 출정 병사를 배웅하는 행사인 장행회를 열었다. 특히 장행회에
는 각 가정의 총후부인들이 대규모로 운집하여 일장기와 깃발 등을 흔
들면서 시끌벅적한 분위기를 연출했다.

일장기를 흔드는 여성 이미지는 황실의 대의에 대한 충성을 상징하
는 戰時 행동 양식의 하나이자[626] 전장으로 떠나는 병사의 무사와 행
운을 기원한 시각 기호였다. 예를 들어, 박래현의 <여인들>(圖170)에서
어깨춤을 추는 일군의 조선 여인들 중 일장기로 보이는 깃발을 펼쳐든
여인이 확인되는데[627] 이들은 장행회가 열리는 중에 일장기를 흔들고

624) 「愛國金釵會誕生, 今日女高서 發會式盛大, 모힌 婦女 실노 一천여명의 다수 卽席에서
金簪十二個其他獻金」, 『매일신보』, 1937. 8. 21. 석간 [2]
625) 「金股篇畫伯의 力作, 金釵獻納完成。二十日금차회의간부로부터 南總督에게 進呈」, 『매
일신보』, 1937. 11. 21. 석간 [2]
626) 토드 A. 헨리(Todd A. Henry), 강동인 옮김, 「제국을 기념하고, 전쟁을 독려하기: 식
민지 말기(1940년) 조선에서의 박람회」, 『아세아연구』51-4(고려대학교 아세아문제연
구소, 2008), p.81.
627) 오광수, 『김기창·박래현: 구름 사내(雲甫)와 비의 고향(雨鄉)』(재원, 2003), pp.34-35.

춤을 추며 바람잡이 역할을 했던 총후부인으로 간주된다. 또 1940년에
경성에서 열린 조선대박람회 기념엽서(圖171)에도 흰 저고리와 검은 치
마를 입고 일장기를 흔드는 여성이 주인공으로 등장하며, 여성의 뒤로
두 대의 군용기가 하늘을 가로지른다.628)

圖170 박래현 <여인들> 1943년
종이에 채색, 134.8x160cm

圖171 <조선대박람회 기념엽서> 1940년

 아들과 남편을 전쟁터로 보낸 여성은 가족의 무사 귀환을 빌고, 자
신을 위안하기 위해 센닌바리를 만들었다. 한 땀 한 땀의 매듭이 모여
완성되는 센닌바리는 일본 최초의 컬러 영화로 기록되는 사에구사 겐
지로(三枝源次郎, 1900~?) 감독의 <千人針>(1937)의 제목이자 모티프이기
도 한데, 전시 상황을 대표하는 시각 표상의 하나다. 『매일신보』에 실
린 사진에서도 볼 수 있듯이 출정 병사와 학병에게 보낼 센닌바리를
만들기 위해 여학생들은 거리를 지나는 여성들에게 바늘 한 땀을 요청

628) 「出來上つた 美麗な博覽會繪葉書」, 『京城日報』, 1940. 5. 2. 석간 [2]

했고(圖172)629) 윤효중도 제22회 조
선미전에서 센닌바리를 만드는 조
선 여인을 목조로 재현한 <千人
針>으로 조선총독상을 수상했다.
센닌바리 외에 전쟁터에 나간
남편의 무사 귀환을 바라는 아내의
마음이 의탁된 종이학 이미지630)
도 확인된다. 대표적인 예로 집안
일을 하던 중 잠시 상념에 빠진
주부를 그린 심형구(1908~1962)631)
의 <포즈>(圖173)가 주목된다. 이

圖172 「천사람 정성 모아」
『매일신보』 1943. 11. 21. [3]

그림은 심형구가 도쿄미술학교 서양화과에서 5년간의 본과 과정을 마
치고 졸업한 후, 연구생으로 재학하면서 제작한 것이다. 앞치마를 두

629) 「千사람精誠모아: 學兵에게 드리는 處女들의 千人針」, 『매일신보』, 1943. 11. 21. [3]
630) 종이학은 危難에 처한 사람의 무사와 행운을 기원하는 의미 외에 일본의 상징물이
나 전통문화로 재현되기도 했다. 예를 들어, 다다 호쿠(多田北烏, 1889~1948)가 제
작한 <기린 맥주 포스터>(1939)는 가쓰시카 호쿠사이(葛飾北齋)의 ≪후지산 36景(富
嶽三十六景)≫ 중 한 장면을 배경 삼아, 여인이 종이학을 들고 있는 이미지로, 이때
종이학은 일본을 상징하는 시각물에 가깝다. 또한, 마쓰무라 히데타로우(松村秀太郎,
1888~1971)가 목조로 재현한 <折鶴>(1930), 아카쓰 유타카(赤津豊)의 <어느 가족
(ある家族)>(쇼와 11년 문전, 1936), 우에무라 쇼엔의 <折鶴>(1940년경) 등은 종이
접기 문화를 보여준다. 종이학 이미지는 학이 지닌 상서로운 의미와 겨울 철새의
특성이 결합하여 달력, 잡지에서 1월에 집중적으로 나타났다. 가와바타 류시(川端龍
子, 1885~1966)가 그린 『소녀의 벗(少女の友)』(1918. 1) 표지화, 『子供朝日』(1925. 1)
표지화, 『소녀의 벗』(1938. 1)의 권두화로 실린 고바야시 히데쓰네(小林秀恒, 1908~
1942)의 <종이학(おりづる)>이 좋은 예다.
631) 국민총력조선연맹 미술부 간사를 역임한 심형구는 「시국과 미술」(『신시대』, 1941.
10)을 통해 '국가의 필요에 부응해 순수에만 집착하지 말고 국가에 기여하는 미술
을 할 것'을 독려했다. 이주헌, 『20세기 한국의 인물화』(도서출판 재원, 1996), p.50.

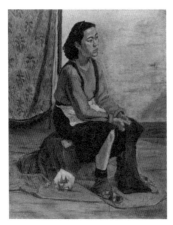

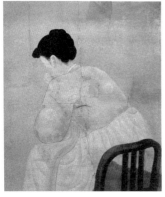

(위) 圖173 심형구 <포즈> 1939년
캔버스에 유채, 115x87cm
국립현대미술관
제18회 조선미전(1939)
(아래) 圖174 박래현 <여인> 1942년
종이에 채색, 94.5x80.5cm
삼성미술관 리움

른 여인이 스카프로 보이는 청색 천을 들고 걸터앉아 있고, 마룻바닥 위로는 색종이로 접은 종이학 몇 마리가 흩어져 있다.632) 여기서 여인의 발치에 보이는 종이학은 時局色을 드러내는 기호로 해석된다.633) 남편의 무사 귀환을 기원하는 종이학은 박래현이 그린 <여인>(圖174)에서도 발견된다. 깊은 생각에 빠진 듯 몸을 숙인 채 뒤돌아 앉은 여인이 한 손으로는 턱을 괴고, 다른 손에 노란 색종이로 접은 종이학을 든 형상이다. 화면에 진채를 사용하지는 않았지만, 일본화풍이 짙게 배어있다.

학은 동아시아에서 장수를 상징하는 吉鳥로, 천년이 지나면 靑鶴이 되고, 다시 천년이 지나면 玄鶴이 되는 불사조로 믿어졌고, 불로장생하는 신선과 함께 歸鄕의 의미를 드러냈다.634) 이와 같은 학을 종이로 접어서 출정하는 병사의 무운

632) 柳蘭伊, 「韓國油畵に及んだ日本油畵の影響に關する硏究: 沈亨求の油畵の技法・材料の調査を中心に」(東京芸術大學大學院 博士論文, 2002), p.59.
633) 조은정, 「한국 근대미술의 일하는 여성 이미지에 대한 연구」, 『여성학논집』23-2(이화여자대학교 한국여성연구원, 2006), pp.222-223.
634) "有鳥有鳥丁令威 去家千年今始歸 城郭如故人民非 何不學仙冢纍纍" 『搜神後記』卷1.

장구를 빈 것인데, 편대 비행 중인 제705海軍航空隊(구 三澤海軍航空隊) 일식 육상공격기(一式陸攻) 11型 내부를 촬영한 사진에서도 그 모습이 확인된다(圖175). 또한, 종이학을 실로 꿰어 다발로 묶은 센바즈루(千羽鶴)[635]도 무운장구의

圖175 <제705해군항공대 일식 육상공격기 11형 조종석에 걸어둔 종이학>

시각적 기호로 활용된 것으로 보이며, 이러한 정황은 동화책 『아버지께 보낸 센바즈루(お父さんへの千羽鶴)』를 통해 유추할 수 있다.[636]

이 밖에 신궁과 신사 참배도 총후부인의 중요한 임무였다. 『주부의 벗』에 수록된 참배 장면을 보면 가장이 출정하기 전에는 가족이 다 같이 모여 남편이자 아버지의 무운장구를 빌고, 가장이 출정 중일 때는 아내가 자녀와 함께 참배하며, 가장이 전장에서 사망한 경우에는 남은 가족들이 야스쿠니 신사를 참배하는 이미지로 재현된다.[637] 특히 전장에 투입된 가장이 사망하여, 남은 가족들이 죽은 이를 위해 참배하는 광경이 많이 그려졌는데, 이 장면에서는 일본인과 조선인 사이에 시각

635) 일본에서는 천 마리의 학이 모여 있는 것을 吉兆로 여기고, 종이학을 다수의 실로 꿰어 다발로 묶은 센바즈루(千羽鶴)를 통해 병의 쾌유와 건강, 장수를 빌었다. 또 센바즈루나 다수의 학이 그려진 그림에 기원하는 바를 담아 사찰에 봉납하기도 했다. 日本大辭典刊行會 編, 『日本國語大辭典』第12卷(東京: 小學館, 1974), p.191.

636) 『お父さんへの千羽鶴』는 태평양진쟁 당시 기미카제 특공대로 차출된 아버지를 위해 센바즈루를 만들고 아버지의 무사 귀환을 기도했다는 줄거리의 동화다. ときたひろし, 『お父さんへの千羽鶴』(東京: 展轉社, 2007).

637) 김희영, 앞의 글(2010), pp.59-60.

차가 감지된다. 예를 들어, 야스쿠니 신사에서 전사한 가장을 위해 기도하는 아내와 아이들을 그린 기토나베 사부로(鬼頭鍋三郎)의 <빛나는 대면(輝く對面)>은 화면 중심에 어머니와 아들을 배치하여 아이가 대를 이어 황군으로 성장할 존재임을 암시했다. 하지만 모녀가 참배하는 광경을 묘사한 김인승의 <정월의 첫 참배(初詣で)>는 추모 행위에 초점을 맞추고 있다.

가장의 출정은 시각 이미지에서 가장이 부재한 이유가 되기도 했다. 철모를 쓴 사내아이가 벽에 걸린 부친의 사진을 바라보는 장면을 그린 시무라 다쓰미(志村立美)의 <가게젠(陰膳)>(圖176)[638]과 딸의 무병장수를 기원하며 차린 히나단(雛壇)과 밝은 표정의 모녀를 그린 데라우치 만지로(寺內萬治郎, 1890~1963)의 <총후의 히나마쓰리(銃後の雛祭り)>(圖177)[639]에서 가장의 존재는 액자 속 사진을 통해 접하게 된다. <가게젠>이 대를 잇는 출정을 암시한다면, <총후의 히나마쓰리>는 남자는 군인, 여자는 총후부인이라는 역할 구분을 보여준다. 화면 속 어린 딸은 총후부인으로 성장할 존재이며 군인, 갓포기(かっぽうぎ)[640] 차림의 부인을 형상화한 히나 인형(雛人形)도 그 의미를 부각하고 있다.

조선인 작가의 작품에서도 가장이 보이지 않는 예가 확인되는데, 예를 들어, 할머니가 손주들에게 옛날이야기를 들려주는 장면을 그린 김

638) 가게젠(陰膳)은 객지에 나가 있는 사람의 무사함을 빌기 위해 집에서 조석으로 차리는 밥상을 말한다. <가게젠>(圖176)은 『主婦之友』(1938. 11)에 게재.

639) <총후의 히나마쓰리>(圖177)는 『主婦之友』(1939. 3)에 게재.

640) 갓포기(かっぽうぎ)는 일본 여성들이 부엌일을 할 때 편리하도록 고안된 소매 달린 앞치마다. 국방부인회 회원들이 출정 병사 환송, 방공헌금 모집 등을 할 때 이를 착용하며 국방부인회를 상징하는 복장이 되었다. 후지이 다다토시, 이종구 옮김, 『갓포기와 몸빼, 전쟁: 일본 국방부인회와 국가총동원체제』(일조각, 2008), pp.84-86.

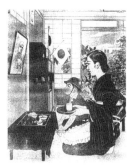

기창의 <古談>(圖178)에서
며느리이자 아이들의 모
친은 호롱불에 의지하여
바느질을 하고 있지만 가
장은 보이지 않는다. 정초
에 할머니에게 세배하는
어린 손녀를 그린 김화경

圖176 시무라 다쓰미
<가게젠> 『주부의 벗』(1938)

圖177 데라우치 만지로
<총후의 히나마쓰리>
『주부의 벗』(1939)

圖178 김기창 <고담> 제16회 조선미전(1937)

圖179 김화경 <세배> 제19회 조선미전(1940)

의 <歲拜>(圖179)나 김은호가 '대동아' 단결과 부강의 근간이 되는 총
후 가정의 화목을 제재로 그린 <和氣>(제23회 조선미전, 1944)[641]에서도
가장은 화면에 없다. 세대 간의 유대를 모티프로 삼거나, 여성이 가장
을 대신하여 가정 경제를 책임졌던 정황을 드러내거나, 가정의 화목을
제재로 한 작품에서 가장은 존재하지 않고, 가장이 부재한 이유도 설
명되지 않았다.

641) 홍선표, 앞의 글(2011), p.76.

서양화단에서도 가장이 화면에서 사라진 작품이 제작되는데, 특히 민중의 일상을 투박한 필치로 그려낸 김중현은 <춘양>(1931), <춘양>(제15회 조선미전, 1936), <춘일>(제17회 조선미전, 1938), <춘일>(제18회 조선미전, 1939)에서 가장을 그리지 않았다. 나열한 작품에는 한옥의 대청마루를 배경으로 집안일을 하는 부인들과 아기 업은 소녀, 아이를 안고 있거나

수유하는 여인, 마루에 걸터앉아 있는 소년이 보인다. 하나같이 어느 누구와도 시선을 교환하지 않는 화면 속 인물들은 소통의 단절을 드러내기도 하며,[642] 이와 유사한 모티프는 김기창이 그린 <無題>(圖180)에서도 확인된다.

圖180 김기창 <무제> 제16회 조선미전(1937)

한편, 후방을 지키는 아내의 결전 의식은 활 쏘는 여성 이미지로 표출되기도 했다. 한복 차림의 여인이 활시위를 당기는 순간을 목조로 재현한 윤효중의 <현명>(圖181)은 조선미전에서 창덕궁상을 받았고, 조선 총독이 작품을 사서 총독부 관저에 두었다고 한다. "시국의 진전에 따라 조선의 여성들이 각 방면에서 발랄한 활동을 하고 있음으로 그 자태를 그리고"자 했다는[643] 윤효중의 수상 소감에서 전시 체제에 부응하고자 했던 작가의 의지를 느낄 수 있다. 활 쏘는 여인의 이미지는 한복 차림의 여인들이 활시위를

642) 박계리, 「20세기 한국회화에서의 전통론」(이화여자대학교 대학원 미술사학과 박사학위논문, 2006. 8), p.141.
643) 「時日急迫하야: 伊東孝重氏 談」, 『매일신보』, 1944. 6. 2. [3]

당기거나 활을 쏘기 위해 준비하는 모습을 화면 뒤편의 노인들과 대비하여 표현한 우노 사타로(宇野佐太郎/ 宇野逸雲, 1895~1981)의 <弓技>(圖182)에서도 확인된다. 김은호 역시 『춘추』(1941. 10)의 표지에 시위를 힘껏 당기는 조선 여인을 주인공으로 그렸는데, 여인 뒤로 "생산력 확충" "朝鮮五大産業 當面課題特輯"이라는 문구를 넣어 활 쏘는 행위와 생산력 확충을 향한 결연한 의지를 연관 지었다.644) 활쏘기는 학교 교육에서도 여학생의 신체를 단련하는 최적, 최선의 운동이자 "충량지순한 황국여성" 양성에 부합하는 운동으로 여겨졌다.645)

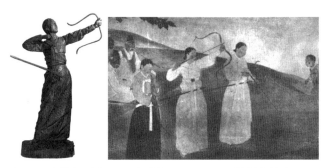

(좌) 圖181 윤효중 <현명> 1942년, 나무, 165x110x50cm, 국립현대미술관
 제23회 조선미전(1944)
(우) 圖182 우노 사타로 <궁기> 제18회 조선미전(1939)

일제 말기로 갈수록 교과서는 충량지순한 황국여성이 되기 위해 여

644) 한민주, 앞의 책(2013), p.253.
645) 이러한 시각은 이화여자전문학교에서 행한 활쏘기 교육에 대해 여학생의 신체 단련과 정신 수양을 돕는 데 효과적이라고 평가한 기사에서도 확인된다. 또 정서 교육과 체위 향상에 주력하는 교육 방침을 세운 여자 교육계가 물자 부족으로 교육에 필요한 기구와 용구를 제때 수급하지 못한 상황도 활쏘기에 대한 긍정적인 인식을 확산하는 데 영향을 주었다. 「쏘아라! 가을의 蒼空을! 梨花女專學生의 纖纖玉手에 弓技復活, 運動에도 東洋的 古典芳薫을 探求」, 『동아일보』, 1938. 10. 7. 제3판 [2]

학생이 지향해야 할 태도를 강조했고, 이는 여학생 교육을 위해 발간된 『중등교육여자수신서』에서도 확인된다. 앞서 언급한 대로 야마노우치 가즈토요의 아내 지요는 婦道의 표본으로 조명되었고, 『4년제 보통학교수신서』권4(1934) 제3과 「夫婦」에서도 천황을 위해 일한 우메다 운빈의 아내 노부코를 모범적인 아내로 소개했다. 이는 조선의 여학생도 이들 일본 여성의 부덕을 배워서 남편이 전쟁에만 집중하도록 가정생활을 잘 꾸리고 내조에 힘쓸 것을 역설한 것이다.

결전 체제를 갖추는 사회 분위기는 미인의 기준도 바꿨다. 전시 체제에 적합한 미의 표준이 마련된 것인데, 여성 지도자들은 현대여성의 미의 표준이 건전한 체질과 발육된 근육이 잘 조화된 데 있다고 주장하며 체육 활동을 일상생활에서 습관화하자고 제안했다.646) '건강미', '육체미'라는 용어는 이미 1920년대 중반부터 여성미를 다룬 글에서 확인되며,647) 1930년대가 되면 여성의 육체가 더욱 세분되어 다루어졌다.648) 상업 광고도 "현대의 여성미는 건강미에 있"고 "온실의 꽃과 같이 微弱한 美는 과거의" 것이라고 말하며649) 건강한 여성의 신체를 강조했다. 특히 화장품 광고에서는 1920년대 초부터 1930년대에 지속적으

646) 한민주, 앞의 책(2013), p.257.

647) 「미용미보다 건강미: 화장은 미를 보충할 뿐 미는 육테의 미가 제일」, 『조선일보』, 1926. 2. 9. [3]; 「얼골의 미보다 테격의 미를 발휘하라(一): 얼골만 곱게 다듬으면 미인되는 것은 시대착오」, 『조선일보』, 1926. 8. 29. [3]; 「얼골의 미보다 테격의 미를 발휘하라(二): 얼골만 곱게 다듬으면 미인되는 것은 시대착오」, 『조선일보』, 1926. 8. 30. [3]; 「春光에 甦生하는 婦人들의 肉體美: 요염한 매력과 생기도 화장 여하에 짜라 빗나」, 『매일신보』, 1927. 3. 17. [4]; S生, 「時言: 녀성과 육테미」, 『조선일보』, 1929. 7. 3. [3]; SH生, 「漫話: 女性의 健康美」, 『동아일보』, 1929. 9. 13. 석간 [3]

648) 김수진, 「한국 근대 여성 육체 이미지 연구: 1910~30년대 인쇄미술을 중심으로」(이화여자대학교 대학원 미술사학과 석사학위논문, 2014. 2), p.74.

649) <라이온치마분 ライオン齒磨>, 『동아일보』, 1931. 9. 20. 석간 [4]

로 사용된 '美白'이라는 단어와 햇볕에 "글니지[그을리지] 않게", "걸지 않게"하여 하얀 피부를 유지한다는 문구650)가 건강미를 강조하는 표현으로 전환된다. 건강한 피부로 보이도록 분홍색 분을 약간 바른 화장법을 제안하거나,651) 건강미와 결부하여 젊음을 부각하기도 했다.652)

이는 일본에서 중일전쟁이 발발한 1937년을 전후하여 건강미가 강조되었던 사실과 관계가 깊다. 일본에서도 1930년대 초만 해도 미백, 흰 피부를 중시했으나, 점차 건강과 젊음을 부각하기 시작했고, 화장품 광고에도 자연스러운 피부색에 건강미 넘치는 여성이 모델로 등장했다. 일례로, 구라부 화장품은 대일본국방부인회 제복을 입은 다나카 기누요(田中絹代, 1909~1977)를 모델로 삼아 '건강화장'을 홍보했고, 비상시에 적합한 빠르고 간단한 화장을 권장했다.653) 식민지 조선에서도 '美와 魅力의 近代化粧料'654)는 '경제실질 살결의 수호'이자 '미와 매력의 근대적 스피드 화장료'로 바뀌고,655) 건강하고 간소한 어여쁨이 요

650) "글니지 않게"는 <구라부美身크리-무 クラブ美身クリーム>, 『동아일보』, 1923. 4. 27. 석간 [4]; <구라부美身크리-무 クラブ美身クリーム>, 『동아일보』, 1923. 7. 16. 석간 [4]; <구라부美身크리-무 クラブ美身クリーム>, 『동아일보』, 1923. 9. 4. 석간 [1]; <구라부美身크리-무 クラブ美身クリーム>, 『동아일보』, 1924. 4. 9. 석간 [4] 등에서 보인다. "걸지 않게"는 <구라부美身크림 クラブ美身クリーム>, 『동아일보』, 1925. 4. 10. 석간 附錄 [5]; <구라부美身크림 クラブ美身クリーム>, 『동아일보』, 1925. 6. 9. 석간 附錄 [6]; <구라부美身크림 クラブ美身クリーム>, 『동아일보』, 1925. 8. 6. [4] 등에서 확인된다.

651) 김수진, 앞의 글(2014), pp.62-63.

652) 김지혜, 「한국 근대 미인 담론과 이미지」(이화여자대학교 대학원 미술사학과 박사학위논문, 2015. 8), p.204.

653) 石田あゆう, 「一九三一~一九四五年化粧品廣告にみる女性美の変遷」, 『マス・コミュニケーション研究』65(東京: 日本マス・コミュニケーション學會, 2004), pp.67-77.

654) <탕고도-랑 タンゴドーラン>, 『동아일보』, 1933. 4. 16. [2]; <タンゴドーラン>, 『동아일보』, 1933. 5. 12. [3]; <탕고도랑 タンゴドーラン>, 『조선일보』, 1934. 7. 31. 석간 [1]

655) <당고도랑>, 『女性』(1937. 11); <당고도랑의 광고>, 『女性』(1938. 1), p.89; <당고도

구되었다.656) 이와 더불어 연료가 없더라도 "젊은 건강미로 元氣있
게"657) 일하며 "총후여성의 각오"658)를 다지는 구호가 광고 지면을 장
식하게 되었다(圖183).

圖183 <탕고도랑> 『동아일보』 1940. 1. 23. 석간 [4]

랑의 광고>, 『女性』(1939. 9), p.37; 신지영, 앞의 글(2007), p.267 재인용.
656) 「가을의 化粧은 健康하고 簡素한 어엽붐을!」, 『동아일보』, 1939. 9. 28. [3]
657) <タンゴドーラン>, 『동아일보』, 1940. 1. 23. 석간 [4]
658) <タンゴドーラン>, 『동아일보』, 1940. 1. 12. 석간 [4]

제6장
결 론

결론

한국 근대 시각문화에 나타난 '현모양처' 이미지에 주목한 이상의 연구는 다음과 같이 요약할 수 있다. 먼저, 서론에 이어지는 제2장에서 전통시대 여성에게 주어진 며느리와 아내, 어머니 역할의 '婦妻母三道'를 확인했다. 또한, 『儀禮』, 『禮記』 등에서 보이는 主婦가 장례와 제사 의식에서 중요한 비중이 있었음을 파악했다. 여성에 대한 인식은 근대 이행기를 거치면서 크게 달라졌는데, 1905년에 체결된 을사조약을 계기로 국권 회복과 근대국가 건설을 위한 민중 계몽, 여성 교육의 필요성이 강조된 상황에서 근대 내셔널리즘에 적합한 여성상을 지칭하며 탄생한 현모양처 사상이 수용되었다.

다음의 제3장에서는 근대기 가족 제도와 현모양처 담론을 검토했다. 대한제국이 일본의 식민지로 전락한 이후, 이에(家) 제도에 바탕을 둔 가족 제도가 이식되면서 가족의 기능과 규범이 크게 바뀌고, 근대가족

의 안식처로 근대 가정이 대두했다. 가정이 현모양처 사상과 결부되어 국가 시스템 속에 안착한 것이다. 현모양처는 문명개화가 강조된 1900년대 초에는 문명화된 어머니로 호명되다가, 일제 강점기에 들어서서 가정 내 내선동화의 구심점, 신가정의 운영자, 충량지순한 황국여성으로 변모하게 된다. 이는 일본의 지배와 문화통합의 조류 속에서 근대의 생활 규범은 물론, 여성의 역할도 일본 여성을 닮아가도록 촉구되었음을 보여준다.

이어지는 제4장에서는 국민을 양성하는 현모 이미지의 유형을 국민의 어머니로 기대된 현모, 현명한 양육자로 기대된 현모, 시국에 부응한 군국의 어머니로 분류하여 각각의 이미지에서 보이는 특징을 도출했다.

첫째, 국민의 어머니로 기대된 현모 이미지는 성모자 형식을 차용한 모자상과 어머니가 아들에게 수유하는 이미지로 많이 나타났다. 당시 상업 광고에서도 분유 및 부인병약 광고를 중심으로 어머니가 아들을 동반한 이미지가 주를 이루는데, 이 같은 양상은 남아선호 풍조를 반영한다. 1930년대 말에 이르면 수유 도상이 제국주의 모성론과 맞물려 형상화되었고, 조선총독부가 주최한 조선미전에 어머니가 아들에게 모유를 먹이거나 수유 전후의 상황을 담은 이미지가 대거 출현했다. 또한, 근대 이전 차별과 억압의 대상이었던 여자아이에 대한 시각에도 변화가 생겨서 모자상에 비해서는 적은 숫자지만, 모녀를 담은 시각 이미지도 제작되었다. 딸은 교육 및 훈육의 대상이자 가사와 생업 활동의 보조자로 등장했고, 어머니와 취미 활동을 공유하기도 했다. 단란한 모녀를 담은 이미지는 상업 광고에서도 많이 보이는데, 주로 위

생과 결부된 상품의 광고물에서 확인된다.

둘째, 어머니는 자녀 양육에 필요한 지식과 정보, 교양을 갖춘 현명한 양육자로 기대되었다. 어머니가 현명한 양육자로 구축되는 과정은 어린이의 존재가 부각되고, 모성 담론이 형성되는 상황과 맞물려 있다. 어린이가 인격체로 간주되기 시작하면서 상업 광고 삽화나 신문 및 잡지의 기사 삽화에는 부부가 자녀와 함께 단란한 시간을 보내거나 어린아이가 부부와 가정의 화목을 이어주는 존재로 형상화된 이미지가 등장했다. 1920년대 중반 이후에는 모성을 중시하는 목소리가 더욱 커졌고, 어머니가 가정에서 자녀의 심리적 안정을 책임지고, 자녀를 우량한 국민으로 만드는 데 최선을 다하도록 촉구되었다. 모성에 대한 관심은 임신, 순산에 대한 기대로 이어져서 부인병약 광고를 중심으로 순산과 임신을 강조한 이미지가 두드러지게 나타났다.

셋째, 전시 체제에 요구된 시국에 부응한 군국의 어머니 이미지는 조선미전 출품작을 비롯한 회화, 조각 등의 순수 미술 장르와 신문 및 잡지의 각종 삽화, 교과서 삽화, 동상 등의 형식으로 활발하게 제작되었다. 이와 함께 전장이나 강제 노역에 투입된 가장을 대신하여 어머니가 가족의 생계를 책임지면서 장녀와 장남이 모성을 대신하는 존재로 형상화되기도 했다.

이처럼 국민을 양성하는 현모 이미지는 가정이 국가의 기초 단위이자 국가 통치의 기능적 단위로 자리매김하면서, 가정을 이루는 가족원 개개인이 국가를 구성하는 요소로 파악된 사실과 결부된다. 출산과 양육에 차세대 국민 양성의 의미가 부여되면서, 어머니는 아들을 사회와 국가에 유용한 인적자원으로 키우고, 딸을 여성 국민, 장래의 현모양

처로 양성하는 국민의 어머니가 되어야 했다.

마지막의 제5장에서는 신가정의 안주인으로 자리매김한 양처 이미지를 살펴보았다. 첫째, 양처는 일부일처를 구성하는 존재로 나타났다. 조선의 가족 관계가 식민지 본국인 일본의 방식으로 재편된 이래, 양처는 일본 정부와 조선총독부가 계획한 '가족 관습의 동화'를 이루는 데 중요한 요소로 간주되었다. 또한, 신가정을 유지하기 위해 양처는 남편의 '애처'로 존재해야 했다. 근대 초기부터 신문과 잡지에는 결혼을 모티프로 한 이미지가 실렸고, 화락한 신가정을 이루는 다정한 부부의 모습도 광고 삽화를 중심으로 등장했다. 가정방문기에 실린 기사와 사진도 단란하고 화목한 소가족 이미지를 전달하는 데 일조했다. 한편, 가정 내 여성의 역할이 아내와 어머니의 직무에 집중되면서 고부 관계의 비중이 줄어드는데, 이러한 정황을 반영하듯 고부간의 역전된 위치를 보여주거나 변화된 가정 풍속도를 담은 이미지가 신문과 잡지에 게재되기도 했다.

둘째, 양처는 남편을 내조하고, 가정 살림을 책임지는 존재로 표현되었다. 근대인이 선망한 자유연애와 결혼을 통해 가정을 이룬 양처는 남편의 내조자가 되어야 했다. 조선총독부는 학교 교육을 통해 조선인 여학생에게 남편에 대한 순종을 주입했고, 교과서에도 남편에게 순종하고 시부모를 봉양하며 자녀 양육과 가사노동을 충실히 한 여성의 이미지가 삽화로 게재되었다. 이것은 식민 통치와 가부장제에 순응하는 순종형 여성의 양성과 결부된다. 남편에 대한 순종과 절개를 아내의 덕목으로 강조한 분위기는 근대기에 제작된 시각 이미지에서도 확인되는데, 은장도를 지닌 부인 초상을 비롯하여 교양과 부덕을 갖춘 아

내 초상, 남편에 대해 공손한 태도를 취하는 아내 이미지를 담은 광고 삽화 등 다양한 예가 파악된다. 이와 함께 남편과 동반자적 관계에서 뜻을 같이하며 일을 돕는 아내의 모습도 낮은 빈도지만 교과서에 수록되었고, 화가의 아내 중에서도 남편의 동반자로 재현된 예가 확인된다.

양처는 가정 살림을 책임지는 주부의 역할도 수행했다. 전통시대 장례와 제사를 주관했던 주부가 가정 살림의 책임자로 변모한 것이다. 생활 양식과 집안일을 향한 인식의 변화와 함께 가사노동의 효율성과 능률 증진이 강조되면서, 주부의 직무는 크게 달라졌다. 신가정이 사회와 국가가 원활히 유지되기 위한 기초 단위의 의미를 띠면서, 여성은 근대적 교육을 통해 가정을 운영하는 방식을 배우고, 결혼하여 가정 안에서 자신의 잠재 능력을 발휘해야 했다. 이렇게 성별 역할 분업이 정당화된 분위기에서 여성의 의식을 가정 내부에 가두고자 하는 시도도 이루어졌다. 상업 광고 중에도 '여성의 자리는 가정'이라는 의미를 재생산하면서, 선전하는 상품을 가사노동을 즐겁고 보람되게 해주는 매개체로 소개한 예가 많이 보인다. 특히 '신여성, 신가정에 필수품'으로 소개된 조미료 '아지노모도(味の素)'가 제품의 특성상 현모양처 이미지를 많이 활용했다. 집안일에 헌신하는 양처의 모습은 교과서 삽화를 비롯하여 순수 미술 장르에서도 다양하게 나타났다. 개량된 설비나 기기가 등장한 광고 삽화와는 달리 한복 차림의 여성이 전통 방식으로 의식주와 관련한 활동을 하는 이미지가 주를 이루며, '의'생활과 관련한 직무가 주로 묘사된 것이 특징이다.

셋째, 양처의 이미지는 일제 말기로 가면서 시국에 부응한 군국의 아내상으로 변모한다. 전선의 후방을 지키는 여성들은 전장이나 공장

으로 끌려 나간 가장을 대신하여 근검절약과 노동을 통해 가정 경제를 책임졌다. 가장이 존재하지 않더라도 가정이 유지되도록 여성은 대리 가장으로 세워졌고, 가정 내 직무와 함께 평소 남성의 영역으로 여겨진 몫까지 떠안게 되었다. 여성은 자신에게 주어진 임무를 완수했을 때 聖戰에 일조하고 천황에게 충성을 다하는 황국신민이 될 수 있었고, 이러한 분위기를 반영하듯 생활의 쇄신과 소비 절약, 저축, 노동 및 생산성 향상을 독려하는 시각적 재현물이 대거 나타났다. 이와 더불어 군국의 아내는 황군의 무운장구를 기원하는 각종 요식행위도 수행해야 했다. 시각 이미지에서도 궁성요배와 정오 묵도를 하거나 일장기를 흔들고, 신궁과 신사를 참배하는 여성 이미지가 보이며, 센닌바리와 종이학 등이 무운장구의 시각 기호로 나타났다. 또한, 활 쏘는 여인 이미지를 통해 결전 의식을 드러내기도 했다. 결전 체제를 갖추는 사회 분위기에 의해 전시 체제에 적합한 미의 표준이 만들어졌고, 건강미가 부각되었다.

이상의 연구에서 다루어진 근대기 현모양처 이미지는 가정이 근대 가족의 안식처로 주목받고 이상적인 가정생활에 대한 관심이 그 어느 때보다 높았던 시기에 제작된 여성 이미지라는 점에서 중요성을 찾을 수 있다. 현모양처는 생각보다 많은 일을 담당하며 가정과 사회, 국가가 유지되는 데 큰 힘을 보탰다. 하지만 스위트홈을 실현하는 과정에서 여성이 사회적으로 무력화되는 양상도 발견되는데, 이는 현모양처의 직무와 가정이라는 공간이 여성에게 또 다른 억압과 구속이 되었음을 의미한다. 즉 그들의 역할이 가부장제 이데올로기가 유지·고착되는 데 일조하거나, 인구 재생산과 관리를 일차적으로 담당하는 가정의

틀에서만 허용되었음을 반증하는 것이다. 이처럼 현모양처 이미지가 사회·문화적으로 강요된 여성의 희생을 대변하거나, 다양한 역할을 전담하며 능동적으로 활동한 여성의 모습을 담고 있다는 등 현모양처에 대한 판단은 다를 수 있다. 하지만 현모양처 이미지가 부자 중심의 가족 윤리가 부부 중심의 가족 윤리로 전환된 근대가족의 특징을 고스란히 담아내고, 여성이 근대국가의 구성원이 되는 과정을 보여주는 시각 자료라는 점은 부인할 수 없다.

그간 현모양처 이론에 관한 연구는 역사학, 사회학, 국문학, 여성학, 언론학, 가정학 등 다양한 분야에서 진행되어 왔지만, 미술사학적 관점에서는 심도 있게 분석되지 못한 실정이었다. 이에 필자는 근대기에 생산된 텍스트와 시각 이미지를 토대로 현모양처 담론의 흐름을 파악하고, 도상의 전개 과정과 성격을 규명하고자 했다. 여기에 이 책의 의의를 찾을 수 있다. 향후 일본과 중국에서 제작된 현모양처 이미지의 시각 문화적 의미를 함께 고찰하면서 현모양처 담론의 층위를 밝히고, 회화사 이해의 폭을 넓히는 연구로 발전시키고자 한다.

참고 문헌

1. 史料 · 文集 · 事典

金長生, 「家禮輯覽」, 『沙溪全書』第30卷

南九萬, 「刑曹判書貞穆金公神道碑銘」, 『藥泉集』第18卷

昭惠王后, 『內訓』

宋時烈, 『戒女書』

宋若昭, 「學作婦行第四」, 『女論語』

丁若鏞, 「西巖講學記」, 『茶山詩文集』第21卷

丁若鏞, 「題卞尙壁母鷄領子圖」, 金誠鎭 編, 『與猶堂全書』第一集詩文集

丁若鏞, 「回巹宴壽樽銘」, 金誠鎭 編, 『與猶堂全書』第一集詩文集 銘

權好文, 황만기 옮김, 『松巖集 3』, 안동: 도서출판 드림, 2015.

박례경 · 이봉규 · 김용천 역주, 『의례 역주儀禮譯註 [八]: 특생궤사례 · 소뢰궤사례 · 유사
　　철』, 세창출판사, 2015.

박세당, 공근식 · 최병준 옮김, 『국역 서계집 2』, 민족문화추진회, 2006.

昭惠王后 韓氏 · 宋時烈, 김종권 역주, 『新完譯 內訓 · 戒女書』, 明文堂, 1994.

시라카와 시즈카, 윤철규 옮김, 『한자의 기원』, 이다미디어, 2009.

장동우 역주, 『의례 역주儀禮譯註 [七]: 사상례 · 기석례 · 사우례』, 세창출판사, 2014.

정약용, 민족문화추진회 편, 『국역 다산시문집 5』, 솔출판사, 1996.

정약용, 민족문화추진회 편, 『국역 다산시문집 Ⅲ』, 민족문화추진회, 1994.

池載熙 解譯, 『예기(禮記) · 상』, 자유문고, 2000.

池載熙 解譯, 『예기(禮記) · 중』, 자유문고, 2000.

池載熙 解譯, 『예기(禮記) · 하』, 자유문고, 2000.

진례 엮음, 이연승 옮김, 『한대사상사전』, 그물, 2013.

편자 미상, 최은영 옮김, 『부모은중경: 대방편불보은경』, 홍익출판사, 2011.

하영삼, 『한자어원사전』, 도서출판3, 2014.

『한국민속신앙사전: 가정신앙』, 국립민속박물관, 2011.

韓嬰 撰, 林東錫 譯註, 『한시외전 韓詩外傳 3/3』, 동서문화사, 2009.

韓嬰 지음, 임동석 역주, 『한시외전』, 예문서원, 2000.
日本大辭典刊行會 編, 『日本國語大辭典』第12卷, 東京: 小學館, 1974.

2. 국내 문헌

신문 및 잡지

朝鮮總督府, 「高等女學校規程(朝鮮總督府令第二十六號)」, 『朝鮮總督府官報(號外)』, 京城: 朝鮮書籍印刷株式會社, 1938. 3. 15.

『미일신문』, 『京城日報』, 『大韓每日申報』, 『대국신문』, 『독립신문』, 『東亞日報』, 『萬歲報』, 『每日申報』, 『時代日報』, 『朝鮮日報』, 『朝鮮中央日報』, 『中央日報』, 『협성회회보』, 『皇城新聞』

『家庭の友』, 『開闢』, 『東明』, 『別乾坤』, 『三千里』, 『新家庭』, 『新民』, 『新女性』, 『實生活』, 『女性』, 『女子界』, 『우리의 가뎡』, 『朝光』, 『靑春』, 『太極學報』, 『學之光』

「「우리의 가뎡」卷頭에 쓴 말」, 『우리의 가뎡』, 1913. 12.
「佳人獨宿空房記: 童貞女마리아 肖像 아래선 金마리아 孃」, 『三千里』, 1935. 8.
「京城各學校校長夫人訪問記: 普成高普校長 鄭大鉉氏夫人千氏」, 『別乾坤』, 1928. 7.
「苦難 속을 가는 女性: 家庭生活을 中心으로」, 『女性』, 1939. 10.
「남편의 마음을 맞추어내는 법」, 『新女性』, 1931. 6.
「當代女人生活探訪記 其三: 女基靑會長 兪珏卿氏篇」, 『新女性』, 1933. 7.
「大大諷刺 社會成功秘術: 男便이 妾 안 두게 하는 秘訣」, 『別乾坤』, 1930. 1.
「大大諷刺 社會成功秘術: 夫婦間 親愛하는 秘訣」, 『別乾坤』, 1930. 1.
「晚婚打開座談會: 아아, 靑春이 아가워라!」, 『三千里』, 1933. 12.
「夫婦生活에서 가장 즐거웠든 일, 夫婦生活에서 가장 설어웠든 일」, 『新家庭』, 1933. 6.
「食母를 토론하는 座談會」, 『女性』, 1940. 1.
「女流文章家의 心境打診: 넷情熱 잊지 못하는 女流評論家 朴承浩女士」, 『三千里』, 1935. 12.
「女流芸術家의 結婚秘話」, 『女性』, 1938. 2.
「女博士의 獨身生活記: 모든 情熱을 社會에-高鳳京博士獨身記」, 『朝光』, 1938. 3.
「女博士의 獨身生活記: 生活의 全部를 事業에-金活蘭博士獨身生活記」, 『朝光』, 1938. 3.
「女子敎育論」, 『女子界』, 1918. 9.
「戀愛・結婚・離婚 一人一言」, 『新家庭』, 1933. 6.
「戀愛結婚離婚問題大座談會」, 『新家庭』, 1933. 6.
雲坡生, 「시집사리 公開狀」, 『家庭の友』, 1939. 11.

「現代人으로 반듯이 알아야 할 美容體操法」, 『三千里』, 1935. 10.

KH生, 「處女讀本 卷之一: 結婚하려는 處女에게, 혼긔 갓가운 족하딸에게」, 『別乾坤』, 1928. 7.

N記者, 「名女流獨身生活打診記」, 『女性』, 1937. 10.

SCS孃, 「가뎡의 규범: 가뎡의 쥬인(寄書)」, 『우리의 가뎡』, 1913. 12.

觀相者, 「各界各面 第一 먼저 한 사람: 新式結婚을 먼저 한 사람」, 『別乾坤』, 1928. 12.

金O五, 「내가 만일 메누리를 엇는다면 신식메누리를 어들까? 구식메누리를 어들까?: 할수업
시 신식메누리를」, 『別乾坤』, 1931. 9.

金樂泉, 「賢母良妻란 무엇인가? 忍從屈服의 뜻이 아니다」, 『實生活』, 1932. 8.

金南天, 「朝鮮人氣女人藝術家群像: 東洋畵家 鄭燦英氏」, 『女性』, 1937. 9.

金陵人, 「新春에는 엇든 노래 流行할가? 『民謠』와 리아리틱한 『流行歌』」, 『三千里』, 1936. 2.

金文輯, 「여자다운 여자…朝鮮婦女社會에 告함」, 『家庭の友』, 1939. 9.

金小春, 「長幼有序의 末弊: 幼年 男女의 解放을 提唱함」, 『開闢』, 1920. 7.

金惟邦, 「文化生活과 住宅: 鎖國時代에 일너진 우리의 住宅制」, 『開闢』, 1923. 2.

金鶴步, 「誌上討論 現下 朝鮮에서의 主婦로는 女校出身이 나흔가 舊女子가 나흔가?!: 舊女
子는 오즉 忠實한 奴隷」, 『別乾坤』, 1928. 12.

金懷星, 「緣分에도 空籤잇나: 老處女의 心境隨筆」, 『新女性』, 1933. 6.

羅蕙錫, 「理想的婦人」, 『學之光』, 1914. 12.

朴O漢, 「男子 잡어먹는 舊女子」, 『別乾坤』, 1927. 8.

朴璟秀, 「새로운 賢母良妻란 무엇일가?: 特히 賢母主義에 對하야」, 『衆明』, 1933. 8.

朴達成, 「新年改良의 第一着으로 朝鮮의 衣食住를 擧하노라」, 『開闢』, 1921. 1.

朴福男, 「내가 만일 메누리를 엇는다면 신식메누리를 어들까? 구식메누리를 어들까?: 구식메
누리는 진실함으로」, 『別乾坤』, 1931. 9.

鮮于全, 「우리의 衣服費, 居住費, 娛樂費에 對하야: 朝鮮人生活問題研究의 其四」, 『開闢』,
1922. 6.

宋今璇, 「現代女性과 職業女性」, 『新女性』, 1933. 4.

松園女士, 「저녁에 돌아오는 남편을 어쩌케 마즐」, 『婦人』, 1922. 6.

沈恩淑, 「女性月評: 신녀성과 구녀성」, 『女性』, 1936. 6.

牛灘生, 「現代的 主婦가 되라」, 『新東亞』, 1932. 10.

鬱金香, 「男便校正術」, 『新女性』, 1933. 9.

柳光烈, 「誌上貞操問題論議: 男子貞操論」, 『新女性』, 1932. 3.

柳小悌, 「안해의 메모帳: 男便操縱術」, 『新女性』, 1933. 9.

尹喜淳, 「今年의 美術界」, 『春秋』, 1942. 12.

李健赫, 「戰時下의 家庭經濟」, 『女性』, 1938. 8.

李光洙, 「女大學: 母性」, 『女性』, 1936. 5.

李光洙, 「母性中心의 女子教育」, 『新女性』, 1925. 1.

李光洙, 「婚姻에 對한 管見」, 『學之光』, 1917. 4.

李晟煥, 「내가 본 圓滿한 家庭紹介: 愛情・恭敬이 調和된 家庭」, 『新女性』, 1931. 12.

李晟煥, 「誌上討論 現下 朝鮮에서의 主婦로는 女校出身이 나흔가 舊女子가 나흔가?!: 新女
　　　性은 七德이 具備」, 『別乾坤』, 1928. 12.

李應淑, 「내男便을 말함: 醫師劉彼得氏夫人 李應淑」, 『女性』, 1936. 4.

任貞爀, 「子息을 가진 靑霜과부가 再婚함이 옳으냐・글으냐: 高潔한 母性愛가 있을뿐」, 『女
　　　性』, 1936. 5.

張啓澤, 「家庭教育」, 『太極學報』, 1906. 9.

赤羅山人, 「모-던數題」, 『新民』, 1930. 7.

晶月, 「경희(小說)」, 『女子界』, 1918. 3.

趙東植, 「女子教育의 急務」, 『青春』, 1918. 6.

주시경, 「론셜: 일즉이 혼인ᄒᆞ는 폐」, 『가뎡잡지』, 1906. 9.

주요셥, 「結婚生活은 이러케 할 것: 婚姻儀式부터 自由롭게」, 『新女性』, 1924. 5.

朱銀月, 「스윗트 홈: 幸福한 家庭」, 『新女性』, 1924. 7.

秋湖, 「家庭制度를 改革하라」, 『女子界』, 1918. 3.

玄濟明, 「作曲하고 나서」, 『新家庭』, 1936. 1.

洪鍾仁, 「座談會: 苦難 속을 가는 女性-家庭生活을 中心으로」, 『女性』, 1939. 10.

황신덕, 「조선은 이러한 어머니를 요구한다」, 『新家庭』, 1933. 5.

교과서

朝鮮總督府 編, 『普通學校修身書 生徒用』卷1, 京城: 庶務部印刷所, 1918.

朝鮮總督府 編, 『普通學校修身書 生徒用』卷3, 東京: 凸版印刷株式會社, 1918.

朝鮮總督府 編, 『普通學校修身書 生徒用』卷4, 東京: 博文館印刷所, 1918.

朝鮮總督府 編, 『普通學校修身書 兒童用』卷5, 京城: 朝鮮書籍印刷株式會社, 1924.

朝鮮總督府 編, 『普通學校修身書 兒童用』卷6, 京城: 朝鮮書籍印刷株式會社, 1924.

朝鮮總督府 編, 『四年制 普通學校修身書』卷4, 京城: 朝鮮書籍印刷株式會社, 1934.

朝鮮總督府 編, 『女子高等普通學校修身書』卷1, 京城: 朝鮮書籍印刷株式會社, 1925.

朝鮮總督府 編, 『女子高等普通學校修身書』卷2, 京城: 朝鮮書籍印刷株式會社, 1925.

朝鮮總督府 編, 『女子高等普通學校修身書』卷3, 京城: 朝鮮書籍印刷株式會社, 1926.

朝鮮總督府 編, 『女子高等朝鮮語讀本』卷4, 京城: 朝鮮書籍印刷株式會社, 1924.

朝鮮總督府 編, 『朝鮮教育要覽』, 京城: 大和商會印刷所, 1919.

朝鮮總督府 編, 『中等教育女子修身書』卷1, 京城: 朝鮮書籍印刷株式會社, 1938.

朝鮮總督府 編, 『中等教育女子修身書』卷2, 京城: 朝鮮書籍印刷株式會社, 1939.

朝鮮總督府 編, 『中等教育女子修身書』卷3, 京城: 朝鮮書籍印刷株式會社, 1940.

朝鮮總督府 編, 『初等修身 第四學年』, 京城: 朝鮮書籍印刷株式會社, 1943.

朝鮮總督府 編, 『初等修身書 兒童用』卷6, 京城: 朝鮮書籍印刷株式會社, 1938.

朝鮮總督府 編, 『初等修身』卷3, 京城: 朝鮮書籍印刷株式會社, 1939.

朝鮮總督府 編, 『初等修身』卷4, 京城: 朝鮮書籍印刷株式會社, 1941.

朝鮮總督府 編, 『初等朝鮮語讀本』卷2, 京城: 朝鮮書籍印刷株式會社, 1939.

朝鮮總督府學務局 編, 『朝鮮教育要覽』, 京城: 大和商會印刷所, 1926.

논문

가와모토 아야(川本綾), 「한국과 일본의 현모양처 사상: 개화기로부터 1940년대 전반까지」, 심영희 · 정진성 · 윤정로 공편, 『모성의 담론과 현실: 어머니의 성 · 삶 · 정체성』, 나남출판, 1999.

가와모토 아야(川本綾), 「조선과 일본에서의 현모양처 사상에 관한 비교연구: 개화기로부터 1940년대 전반을 중심으로」, 서울대학교 대학원 사회학과 석사학위논문, 1999. 2.

가토 치카코, 「'제국' 일본에서의 규범적 여성상의 형성: 동시대 세계와의 관계에서」, 하야카와 노리요 외, 이은주 옮김, 『동아시아의 국민국가 형성과 젠더: 여성표상을 중심으로』, 소명출판, 2009.

강명숙, 「일제말기 학생 근로 동원의 실태와 그 특징」, 『한국교육사학』30-2, 한국교육사학회, 2008.

강숙자, 「유교사상에 나타난 여성에 대한 이해」, 『한국동양정치사상사연구』3-2, 한국동양정치사상사학회, 2004.

고연희, 「조선시대 烈女圖 고찰」, 『한국고전여성문학연구』2, 한국고전여성문학회, 2001.

구사회 · 김영, 「이도희(李道熙)의 새로운 가사 작품 <직중녹>에 대하여」, 『韓國古詩歌文化研究』34, 한국고시가문화학회, 2014.

구정화, 「한국근대기의 여성인물화에 나타난 여성이미지」, 『한국근현대미술사학』27, 한국근현대미술사학회, 2014.

구정화, 「한국 근대기의 여성인물화에 나타난 여성이미지」, 『한국근대미술사학』9, 한국근현대미술사학회, 2001.

구정화, 「한국 근대 여성인물화 연구: 여성이미지를 중심으로」, 홍익대학교 대학원 미술사학과 석사학위논문, 2000. 2.

권정희, 「일본문학의 번안: 메이지 '가정소설'은 왜 번역이 아니라 번안으로 수용되었나」, 『아시아문화연구』12, 가천대학교 아시아문화연구소, 2007.

권희영, 「한국 근대화와 가족주의 담론」, 문옥표 외, 『동아시아 문화전통과 한국사회』, 백산서당, 2001.

기혜경, 「한국의 성모상 수용에 관한 고찰」, 인천가톨릭대학교 조형예술대학 編, 『성모 마리아』, 학연문화사, 2009.

김경미, 「개화기 열녀전 연구」, 『국어국문학』132, 국어국문학회, 2002.

김경애, 「현모양처론에 대한 근대 남성지식인의 비판 담론」, 『아시아여성연구』48-2, 숙명여자대학교 아시아여성연구소, 2009.

김경연, 「근대계몽기 여성의 국민화와 가족-국가의 상상력: 『믹일신문』을 중심으로」, 『한국문학논총』45, 한국문학회, 2007.

김경일, 「일제 하 여성의 일과 직업」, 『사회와 역사』61, 한국사회사학회, 2002.

김경일, 「한국 근대 사회의 형성에서 전통과 근대: 가족과 여성 관념을 중심으로」, 『사회와 역사』54, 한국사회사학회, 1998.

김국보, 「양산 지산리 부부초상화」, 취서사지 편찬위원회, 『鷲棲詞誌』, 梁山文化院, 2008.

김기란, 「근대계몽기 매체의 코드화 과정을 통한 여성인식의 개연화 과정 고찰: 『제국신문』의 여성 관련 기사 분석을 통해」, 『여성문학연구』26, 한국여성문학학회, 2011.

김명선·심우갑, 「1920년대 초 『開闢』誌에 등장하는 주택개량론의 성격」, 『大韓建築學會論文集 計劃系』18-10, 대한건축학회, 2002.

김미금, 「裵雲成의 유럽체류시기 회화 연구(1922~1940)」, 홍익대학교 대학원 미술사학과 석사학위논문, 2003. 8.

김미영, 「일제하 ≪조선일보≫의 성병관련 담론 연구」, 『정신문화연구』29-2, 한국학중앙연구원, 2006.

김복순, 「나의 남편 박수근」, 『우리의 화가 박수근 1914~1965』, 시공사, 1995.

김수경, 「최남선의 '소년'과 방정환의 '어린이' 사이의 거리」, 『한국문화연구』16, 이화여자대학교 한국문화연구원, 2009.

김수진, 「'취미기사'와 신여성: 서사양식과 주체위치를 중심으로」, 『사회와 역사』75, 한국사회사학회, 2007.

김수진, 「한국 근대 여성 육체 이미지 연구: 1910~30년대 인쇄미술을 중심으로」, 이화여자대학교 대학원 미술사학과 석사학위논문, 2014. 2.

김순전·장미경, 「明治·大正期의 修身敎科書 연구: 『修身書』에서 알 수 있는 근대의 일본 여성」, 『日本硏究』22, 한국외국어대학교 일본연구소, 2004.

김언순, 「예와 수신으로 정의된 몸」, 권순형 외, 『'몸'으로 본 한국여성사』, 국사편찬위원회, 2011.

김영선, 「결혼·가족담론을 통해 본 한국 식민지근대성의 구성 요소와 특징」, 『여성과 역사』13, 한국여성사학회, 2010.

김용범, 「'文化住宅'을 통해본 韓國 住居 近代化의 思想的 背景에 관한 硏究」, 한양대학교 대학원 건축환경공학과 박사학위논문, 2009. 2.

김용철, 「청일전쟁기 일본의 전쟁화」, 『日本研究』15, 고려대학교 일본연구센터, 2011.

김원식, 「동아시아의 가족주의 전통과 근대적 주체의 형성: 동아시아 민주주의론의 모색을 위하여」, 권용혁 외, 『한·중·일 3국 가족의 의사소통 구조 비교』, 이학사, 2004.

김윤선, 「또 다른 '신여성': 노처녀·제2부인·동성애자」, 태혜숙 외, 『한국의 식민지 근대와 여성공간』, 도서출판 여이연, 2004.

김윤섭, 「석지 채용신 미공개작 '부부 초상' 발굴」, 『미술세계』216, 미술세계, 2002. 11.

김이순, 「1930~1950년대 한국의 모자상: 젖먹이는 이미지를 중심으로」, 『미술사연구』20, 미술사연구회, 2006.

金仁子, 「韓國女性의 敎育的 人間像의 變遷過程」, 『亞細亞女性研究』12, 淑明女子大學校 亞細亞女性問題研究所, 1973.

김인혜, 「이쾌대 연구: 『인체 해부학 도해서』를 중심으로」, 『시대의 눈』, 학고재, 2011.

김인호, 「태평양전쟁 시기 조선에서 금속회수운동의 전개와 실적」, 『한국민족운동사연구』62, 한국민족운동사학회, 2010.

김인호, 「중일전쟁기 조선에서의 폐품회수 정책」, 『한국민족운동사연구』57, 한국민족운동사학회, 2008.

金濟正, 「1930년대 초반 京城지역 전기사업 府營化 운동」, 『韓國史論』43, 서울대학교 인문대학 국사학과, 2000.

김지선, 「중국 근대에서 가족이라는 문제: 30년대 신문·잡지·소설에 반영된 가족관을 중심으로」, 『중국학보』49, 한국중국학회, 2004.

김지혜, 「한국 근대 미인 담론과 이미지」, 이화여자대학교 대학원 미술사학과 박사학위논문, 2015. 8.

김지혜, 「美人萬能, 한국 근대기 화장품 신문 광고로 읽는 미인 이미지」, 『美術史論壇』37, 한국미술연구소, 2013.

金珍成, 「1930년대 잡지의 '家庭訪問記'에 나타난 근대 주거담론에 관한 연구」, 서울시립대학교 대학원 건축학과 석사학위논문, 2007. 8.

김현숙, 「근대매체를 통해본 '가정'과 '아동' 인식의 변화와 내면형성」, 『식민지 근대의 내면과 매체표상』, 깊은샘, 2006.

김현숙, 「한국 근·현대미술에 나타난 '고향' 표상과 고향의식」, 『한국문학연구』31, 동국대학교 한국문학연구소, 2006.

김현숙, 「韓國 近代美術에서의 東洋主義 研究: 西洋畵壇을 中心으로」, 홍익대학교 대학원 미술사학과 박사학위논문, 2002. 2.

김혜경, 「'어린이기'의 형성과 '모성'의 재구성」, 서울대학교 여성연구소 엮음, 『경계의 여성들: 한국 근대 여성사』, 한울아카데미, 2013.

김혜경, 「가사노동담론과 한국근대가족: 1920, 30년대를 중심으로」, 『한국여성학』15-1, 한국

여성학회, 1999.

김혜경, 「일제하 "어린이기"의 형성과 가족변화에 관한 연구」, 이화여자대학교 대학원 사회학과 박사학위논문, 1998. 2.

김혜경·정진성, 「"핵가족"논의와 "식민지적 근대성": 식민지 시기 새로운 가족개념의 도입과 변형」, 『한국사회학』35-4, 한국사회학회, 2001.

김혜신, 「모던도시 경성의 여자들: 「유녀」(遊女)와 「양처」(良妻)」, 『日韓近代美術家のまなざし: 『朝鮮』で描く 한일 근대 미술가들의 눈: "조선"에서 그리다』, 2015.

김희영, 「태평양전쟁기(1941-45) 선전(宣傳)미술에 나타난 모성(母性) 이미지: 한국과 일본의 잡지를 중심으로」, 서울대학교 대학원 서양화과 석사학위논문, 2010. 2.

노구치 미치코, 최재순 역, 「가사노동의 형태와 주택계획」, 김대년 외 편역, 『여성의 삶과 공간환경』, 도서출판 한울, 1995.

류점숙, 「교훈서를 통해서 본 조선시대의 부부생활 교육」, 『人文硏究』19-1, 영남대학교 인문과학연구소, 1997.

毛允淑, 「한 理想的 女性像, 藝術의 香氣와 함께」, 『雨鄕 朴崍賢』, 庚美文化社, 1978.

문경연, 「식민지 근대와 '취미' 개념의 형성」, 『개념과 소통』7, 한림과학원, 2011.

문선주, 「20세기 초 한국 부인초상화의 제작」, 한정희·이주현 외, 『근대를 만난 동아시아 회화』, 사회평론, 2011.

문영주, 「일제 말기 관변잡지『家庭の友』(1936. 12~1941. 03)와 '새로운 婦人'」, 『역사문제연구』17, 역사문제연구소, 2007.

문영희, 「민족의 알레고리로서 음식과 사적 노동공간」, 태혜숙 외, 『한국의 식민지 근대와 여성공간』, 도서출판 여이연, 2004.

미야지마 히로시(宮嶋博史), 陳商元 옮김, 「동아시아 小農社會의 형성」, 『인문과학연구』5, 동아대학교 인문과학대학 인문과학연구소, 1999.

박계리, 「20세기 한국회화에서의 전통론」, 이화여자대학교 대학원 미술사학과 박사학위논문, 2006. 8.

박보영, 「근대이행기 혼례의 변화: 독일 선교사들의 보고에 나타난 침묵과 언어」, 『지방사와 지방문화』17-2, 역사문화학회, 2014.

박선미, 「가정학이라는 근대적 지식의 획득: 일제 하 여자일본유학생을 중심으로」, 『여성학논집』21-2, 이화여자대학교 한국여성연구원, 2004.

박영택, 「한국 전통미술과 근대미술 속에 반영된 여성이미지: 성의 탈각화와 성적 극대화 속에서의 여성 표상」, 『시민인문학』20, 경기대학교 인문과학연구소, 2011.

박유미, 「'군국의 어머니' 담론 연구」, 『日本文化硏究』45, 동아시아일본학회, 2013.

박정애, 「신여성의 이상과 현실」, 주진오 외, 『한국여성사 깊이 읽기: 역사 속 말 없는 여성들에게 말 걸기』, 푸른역사, 2013.

박효은, 「≪石農畵苑≫을 통해 본 韓‧中 繪畵後援 硏究」, 홍익대학교 대학원 미술사학과 박사학위논문, 2013. 8.

杉本加代子, 「長恨夢과 金色夜叉의 번안 의식 비교 연구」, 계명대학교 대학원 한국어문학과 박사학위논문, 2014. 8.

서영인, 「근대적 가족제도와 일제말기 여성담론」, 『현대소설연구』33, 한국현대소설학회, 2007.

서유리, 「한국 근대의 잡지 표지 이미지 연구」, 서울대학교 대학원 고고미술사학과 박사학위논문, 2013. 2.

서지영, 「계약과 실험, 충돌과 모순: 1920-30년대 연애의 장(場)」, 『여성문학연구』19, 한국여성문학학회, 2008.

소현숙, 「日帝 植民地時期 朝鮮의 出産統制 談論의 硏究」, 한양대학교 대학원 사학과 석사학위논문, 2000. 2.

송희경, 「'한국적' 성화의 모태: 월전 장우성의 성모자도」, 이천시립월전미술관, 『月田, 전통을 넘어: 제1, 2회 월전학술포럼 논문집』, 2015.

신근재, 「韓日飜案小說의 實際: 『金色夜叉』에서 『長恨夢』으로」, 『世界文學比較硏究』9, 세계문학비교학회, 2003.

신명직, 「안석영 만문만화 연구」, 연세대학교 대학원 국어국문학과 박사학위논문, 2001. 8.

신영숙, 「일제 시기 현모양처론과 그 실상 연구」, 『여성연구논총』14-1, 서울여자대학교 여성연구소, 1999.

신지영, 「'가정'과 '여성성'의 추상화와 감각의 리모델링: 1930년대 잡지 『여성』을 중심으로」, 한국학의 세계화 사업단‧연세대학교 국학연구원 편, 『일제 식민지 시기 새로 읽기』, 혜안, 2007.

안태윤, 「조선은 그녀들에게 무엇이었나: 식민지 조선에 살았던 일본 여성들」, 서울대학교 여성연구소 엮음, 『경계의 여성들: 한국 근대 여성사』, 한울아카데미, 2013.

양정혜, 「자유와 죄책감 간의 갈등: 근대 광고에 나타난 여성 대상 메시지 소구 전략 사례들」, 『젠더와 문화』2-1, 계명대학교 여성학연구소, 2009.

양현아, 「예를 통해 본 '여성'의 규정: 여성 교육서를 중심으로」, 한도현 외, 『유교의 예와 현대적 해석』, 청계출판사, 2004.

염희경, 「소파(小波) 방정환(方定煥) 연구」, 인하대학교 대학원 국어국문학과 박사학위논문, 2007. 8.

오경, 「부부관계로 읽는 『무정(無情)』과 『우미인초(虞美人草)』」, 『일본문화연구』34, 동아시아일본학회, 2010.

오윤빈, 「근대기에 형성된 한국이미지: 사진엽서를 중심으로」, 이화여자대학교 대학원 미술사학과 석사학위논문, 2014. 8.

俞蓮實, 「근대 한·중 연애 담론의 형성: 엘렌 케이(Ellen Key) 연애관의 수용을 중심으로」, 『中國史硏究』79, 중국사학회, 2012.

유옥경, 「朝鮮時代 宴會圖의 禮制修飾 이미지 硏究」, 『美術史論壇』37, 한국미술연구소, 2013.

윤미란, 「일제 말기 '총후국민'으로서의 조선 여성의 삶: 잡지『신시대(新時代)』를 중심으로」, 『국제어문학회 학술대회 자료집』, 국제어문학회, 2014. 6.

윤소영, 「근대국가 형성기 한·일의 '현모양처'론: 그 공통점과 차이점을 중심으로」, 『한국민족운동사연구』44, 한국민족운동사학회, 2005.

윤정란, 「1910년대 기독교 여성운동의 양상」, 한국민족운동사학회 편, 『한국민족운동사 연구의 역사적 과제』, 국학자료원, 2001.

윤진영, 「강세황 작 <복천오부인 영정(福川吳夫人影幀)>」, 『강좌미술사』27, 한국불교미술사학회(한국미술사연구소), 2006.

윤진영, 「조선시대 연회도의 유형과 회화적 특성: 관료문인(官僚文人)들의 연회도를 중심으로」, 國立國樂院, 『韓國音樂學資料叢書36: 조선시대 연회도』, 민속원, 2001.

이경민, 「전시되는 어린이 또는 아동의 탄생」, 『황해문화』62, 새얼문화재단, 2009.

이낙현, 「世界博覽會의 변천과 韓·日博覽會 特性 硏究」, 대구대학교 대학원 미술디자인학과 박사학위논문, 2005. 2.

이병담, 「근대일본 아동의 탄생과 臣民 만들기:『尋常小學修身書』를 중심으로」, 『日本語文學』25, 한국일본어문학회, 2005.

이상경, 「근대 여성 문학사와 신여성」, 서울대학교 여성연구소 엮음, 『경계의 여성들: 한국 근대 여성사』, 한울아카데미, 2013.

이상경, 「일제 말기의 여성 동원과 '군국(軍國)의 어머니'」, 『페미니즘 연구』2, 한국여성연구소, 2002.

이상화, 「중국의 가부장제와 공·사 영역에 관한 고찰」, 『여성학논집』14·15, 이화여자대학교 한국여성연구원, 1998.

이석우, 「박래현(1920-1976)의 작품세계: 예술을 위해 가시밭길을 밟고, 삶의 향기 그대로」, 『문학춘추』1995년 여름호, 문학춘추사, 1995.

이선옥, 「한국 근대회화에 표현된 부부(夫婦) 이미지」, 『열린정신 인문학연구』12-2, 원광대학교 인문학연구소, 2011.

이성례, 「중국 근대 '孟母斷機像' 연구」, 『美術史論壇』45, 한국미술연구소, 2017.

이성례, 「한국 근대기 전시주택의 출품 배경과 표상」, 『美術史論壇』43, 한국미술연구소, 2016.

이성례, 「일본 근대 메이지기 인쇄 미술에 나타난 현모양처 이미지」, 『한국근현대미술사학』21, 한국근현대미술사학회, 2010.

이승신, 「구리야가와 하쿠손(廚川白村) 『근대의 연애관』의 수용」, 『日本學報』69, 韓國日本學會, 2006.

이영자, 「가부장제 가족의 자본주의적 재구성」, 『현상과인식』31-3, 한국인문사회과학회, 2007.

이원진, 「하연 부부초상: 선비 하연과 부인의 모습」, 안휘준 · 민길홍 엮음, 『역사와 사상이 담긴 조선시대 인물화』, 학고재, 2009.

이윤주, 「근대 가정 이데올로기에 나타난 여성상 연구: '가정적 여성' 표상을 중심으로」, 전북대학교 대학원 일어일문학과 박사학위논문, 2015. 2.

이인영, 「한국 근대 아동잡지의 '어린이' 이미지 연구: 『어린이』와 『소년』을 중심으로」, 이화여자대학교 대학원 미술사학과 석사학위논문, 2015. 2.

이정옥, 「일제강점기 제사 여공과 고무 여공의 삶과 저항을 통해 본 공업 노동에 서의 민족 차별과 성차별」, 서울대학교 여성연구소 엮음, 『경계의 여성들: 한국 근대 여성사』, 한울아카데미, 2013.

이정윤, 「일제 말기 '시국 미술' 연구」, 홍익대학교 대학원 미술사학과 석사학위논문, 2001. 2.

이태훈, 「가족의 시간성과 가정의 공간성」, 『동아시아 문화와 사상』5, 동아시아문화포럼, 2000.

이형랑, 「근대이행기 조선의 여성교육론」, 하야카와 노리요 외, 이은주 옮김, 『동아시아의 국민국가 형성과 젠더: 여성표상을 중심으로』, 소명출판, 2009.

이혜진, 「『女子界』 연구: 여성필자의 근대적 글쓰기를 중심으로」, 연세대학교 대학원 국어국문학과 석사학위논문, 2008. 8.

장미경, 「일제강점기 초등 '修身書'와 '唱歌書'에 서사된 性像」, 『日語日文學』59, 대한일어일문학회, 2013.

장미경, 「<修身書>로 본 조선총독부의 '식민지 여성' 교육」, 『日本語文學』41, 한국일본어문학회, 2009.

장신, 「조선총독부 학무국 편집과와 교과서 편찬」, 한국학의 세계화 사업단 · 연세대학교 국학연구원 편, 『일제 식민지 시기 새로 읽기』, 혜안, 2007.

장원정, 「사진으로 만나는 근대의 풍경 17, 어린이: '어린이'는 어른보다 더 새로운 사람입니다」, 『민족21』86, 민족21, 2008.

張滪互, 「유학교육론의 관점에서 본 『胎敎新記』의 태교론」, 『大東文化硏究』50, 성균관대학교 대동문화연구원, 2005.

장정희, 「小波 方定煥의 장르 구분 연구: 『어린이』지를 중심으로」, 고려대학교 대학원 국어국문학과 석사학위논문, 2009. 8.

전경목, 「日記에 나타나는 朝鮮時代 士大夫의 일상생활: 吳希文의 「瑣尾錄」을 중심으로」, 『정신문화연구』19-4, 한국학중앙연구원, 1996.

전미경, 「1920~30년대 가정탐방기를 통해 본 신가정」, 『가족과 문화』19-4, 한국가족학회, 2007.

전미경, 「1920-30년대 현모양처에 관한 연구: 현모양처의 두 얼굴, 되어야만 하는 '賢母' 되고 싶은 '良妻'」, 『한국가정관리학회지』22-3, 한국가정관리학회, 2004.

전미경, 「개화기 계몽담론에 나타난 '가족'에 대한 단상: 대한매일신보를 중심으로」, 『한국가정관리학회지』20-3, 한국가정관리학회, 2002.

전미경, 「개화기 조혼 담론의 가족윤리의식의 함의」, 『대한가정학회지』39-9, 대한가정학회, 2001.

정연경, 「「朝鮮美術展覽會」, '東洋畵部'의 室內女性像」, 『한국근대미술사학』9, 한국근현대미술사학회, 2001.

정연경, 「「朝鮮美術展覽會」의 室內女性像 研究: '東洋畵部'를 中心으로」, 이화여자대학교 대학원 미술사학과 석사학위논문, 2001. 2.

정진성, 「일본군 위안부제도」, 서울대학교 여성연구소 엮음, 『경계의 여성들: 한국 근대 여성사』, 한울아카데미, 2013.

정형민, 「한국근대회화의 도상(圖像) 연구: 종교적 함의(含意)」, 『한국근대미술사학』6, 한국근현대미술사학회, 1998.

조경원, 「대한제국 말 여학생용 교과서에 나타난 여성교육론의 특성과 한계: 『녀자독본』 『초등여학독본』 『녀자소학수신서』를 중심으로」, 『교육과학연구』30, 이화여자대학교 교육과학연구소, 1999.

조경원, 「개화기 여성교육론의 양상 분석」, 『교육과학연구』28, 이화여자대학교 교육과학연구소, 1998.

조민아, 「大韓帝國期 '家政學'의 受容과 家庭敎育의 變化」, 서울대학교 대학원 사회교육과 석사학위논문, 2012. 2.

조세현, 「淸末民國初 無政府主義와 家族革命論」, 『中國現代史研究』8, 한국중국근현대사학회, 1999.

조은, 「모성·성·신분제: 『조선왕조실록』 '재가 금지' 담론의 재조명」, 『사회와 역사』51, 한국사회사학회, 1997.

조은정, 「한국 근대미술의 일하는 여성 이미지에 대한 연구」, 『여성학논집』23-2, 이화여자대학교 한국여성연구원, 2006.

조은정, 「한국 동상조각의 근대이미지」, 『한국근대미술사학』9, 한국근현대미술사학회, 2001.

조인수, 「월전 장우성의 초상화」, 이천시립월전미술관, 『月田, 전통을 넘어: 제1, 2회 월전학술포럼 논문집』, 2015.

조정육, 「채용신의 미공개 달성 서씨 부부 초상화」, 『미술세계』216, 미술세계, 2002. 11.

조혜숙, 「근대기 전쟁영웅연구: 일본교과서를 통해서 본 노기장군」, 『日本思想』24, 한국일본

사상사학회, 2013.

조혜정, 「한국의 가부장제에 관한 해석적 분석: 생활 세계를 중심으로」, 임돈희 외, 『성, 가족, 그리고 문화: 인류학적 접근』, 집문당, 1997.

주진오, 「현모양처론의 두 얼굴」, 주진오 외, 『한국여성사 깊이 읽기: 역사 속 말 없는 여성들에게 말 걸기』, 푸른역사, 2013.

千聖林, 「梁啓超와 『女子世界』: 20세기초 중국에서의 민족주의와 페미니즘」, 『中國近現代史研究』18, 중국근현대사학회, 2003.

千葉慶, 박소현 옮김, 「마리아·관음·아마테라스: 근대 천황제국가에서의 '모성'과 종교적 상징(マリア・觀音・アマテラス-近代天皇制國家における「母性」と宗教的シンボル)」, 인천가톨릭대학교 조형예술대학 編, 『성모 마리아』, 학연문화사, 2009.

최석원, 「경수연도: 수명장수를 축하하는 잔치」, 안휘준·민길홍 엮음, 『역사와 사상이 담긴 조선시대 인물화』, 학고재, 2009.

최인숙, 「한·중 여성 계몽서사에 나타난 신여성의 표상: 나혜석의 『경희』와 뻥신(氷心)의 『두 가정(兩个家庭)』을 중심으로」, 『한국문학연구』35, 동국대학교 한국문학연구소, 2008.

태혜숙, 「한국의 식민지 근대체험과 여성공간」, 태혜숙 외, 『한국의 식민지 근대와 여성공간』, 도서출판 여이연, 2004.

토드 A. 헨리(Todd A. Henry), 강동인 옮김, 「제국을 기념하고, 전쟁을 독려하기: 식민지 말기(1940년) 조선에서의 박람회」, 『아세아연구』51-4, 고려대학교 아세아문제연구소, 2008.

함동주, 「다이쇼기 일본의 근대적 생활경험과 이상적 여성상: 『主婦之友』를 중심으로」, 『梨花史學研究』41, 이화사학연구소, 2010.

홍선영, 「한·일 근대문화 속의 <가정>: 1910년대 가정소설, 가정극, 가정박람회를 중심으로」, 『日本文化學報』22, 한국일본문화학회, 2004.

홍선표, 「한국미술 속의 모성상: 대모(大母)와 현모(賢母) 이미지」, 이화여자대학교 박물관, 『모성 Motherhood』, 2012.

홍선표, 「한국 전통회화의 근대화와 채색인물화」, 인천광역시립박물관, 『근대채색인물화』, 2011.

홍선표, 「한국 근대 미술의 여성 표상: 탈성화(脫性化)와 성화(性化)의 이미지」, 이화여자대학교박물관 엮음, 『미술 속의 여성: 한국과 일본의 근·현대 미술』, 이화여자대학교 출판부, 2003.

홍선표, 「한국 근대미술의 여성 표상: 脫性化와 性化의 이미지」, 『한국근대미술사학』10, 한국근현대미술사학회, 2002.

홍양희, 「식민지시기 '현모양처'론과 '모더니티' 문제」, 『史學研究』99, 한국사학회, 2010.

홍양희, 「朝鮮總督府의 家族政策 硏究: '家'制度와 家庭 이데올로기를 中心으로」, 한양대학
　　교 대학원 사학과 박사학위논문, 2005. 2.
홍양희, 「일제시기 조선의 여성교육: 현모양처교육을 중심으로」, 『韓國學論集』35, 漢陽大學
　　校 韓國學硏究所, 2001.
홍양희, 「한국: 현모양처론과 식민지 '국민' 만들기」, 『역사비평』52, 역사문제연구소, 2000.
홍양희, 「日帝時期 朝鮮의 '賢母良妻' 女性觀의 硏究」, 한양대학교 대학원 사학과 석사학위
　　논문, 1997. 8.

단행본
A. H. 새비지 랜도어, 신복룡 · 장우영 역, 『고요한 아침의 나라 조선』, 집문당, 1999.
I. B. 비숍, 신복룡 역, 『조선과 그 이웃나라들』, 집문당, 2000.
N. 베버, 박일영 · 장정란 역, 『고요한 아침의 나라』, 분도출판사, 2009.
W. E. 그리피스, 신복룡 역, 『은자의 나라 한국』, 집문당, 1999.
가와무라 구니미쓰, 손지연 옮김, 『섹슈얼리티의 근대: 일본 근대 성가족의 탄생』, 논형,
　　2013.
가토 슈이치, 서호철 옮김, 『'연애결혼'은 무엇을 가져왔는가: 성도덕과 우생결혼의 100년간』,
　　도서출판 小花, 2013.
국사편찬위원회 편, 『혼인과 연애의 풍속도』, 두산동아, 2005.
권보드래, 『연애의 시대: 1920년대 초반의 문화와 유행』, 현실문화연구, 2003.
권용혁, 『한국 가족, 철학으로 바라보다』, 이학사, 2012.
규장각한국학연구원 엮음, 『조선 여성의 일생』, 글항아리, 2010.
김경일, 『근대의 가족, 근대의 결혼』, 푸른역사, 2012.
김미지, 『누가 하이카라 여성을 데리고 사누: 여학생과 연애』, 살림출판사, 2005.
김수진, 『신여성, 근대의 과잉』, 소명출판, 2009.
김순전 외 10인 공저, 『제국의 식민지수신: 조선총독부편찬 <修身書> 연구』, 제이앤씨,
　　2008.
김혜경, 『식민지하 근대가족의 형성과 젠더』, 창비, 2006.
다카시 후지타니, 한석정 옮김, 『화려한 군주: 근대일본의 권력과 국가의례』, 이산, 2003.
레오뽈디나 포르뚜나띠, 윤수종 옮김, 『재생산의 비밀』, 박종철출판사, 1997.
매릴린 옐롬, 윤길순 옮김, 『유방의 역사』, 자작나무, 1999.
미셸 푸코, 이규현 옮김, 『성의 역사1: 앎의 의지』, 나남, 1990.
미야시타 기쿠로, 이연식 옮김, 『맛있는 그림: 혀끝으로 읽는 미술 이야기』, 바다출판사,
　　2009.
미야지마 히로시(宮嶋博史), 『미야지마 히로시, 나의 한국사 공부』, 너머북스, 2013.

박선미, 『근대여성, 제국을 거쳐 조선으로 회유하다: 식민지 문화지배와 일본유학』, 창비, 2007.

朴容玉, 『韓國近代女性運動史 硏究』, 韓國精神文化硏究院, 1984.

박진영, 『번역과 번안의 시대』, 소명출판, 2011.

박진영 편, 『일재 조중환 번역소설, 불여귀』, 보고사, 2006.

박찬호, 안동림 옮김, 『한국가요사1: 1894~1945년』, 미지북스, 2009.

배병삼, 『우리에게 유교란 무엇인가』, 녹색평론사, 2012.

백지혜, 『스위트 홈의 기원』, 살림출판사, 2005.

사와야마 미카코, 이은주 옮김, 『육아의 탄생』, 소명출판, 2014.

서지영, 『역사에 사랑을 묻다: 한국 문화와 사랑의 계보학』, 이숲, 2011.

성체 수도회, 『새감의 얼』, 전주: 聖體修道會, 1984.

小野和子, 李東潤 譯, 『現代中國女性史』, 正宇社, 1985.

손상익, 『한국만화통사(상): 선사시대~1945년』, 시공사, 1999.

신수경, 『한국 근대미술의 천재 화가 이인성』, 아트북스, 2006.

신수경·최리선, 『시대와 예술의 경계인, 정현웅』, 돌베개, 2012.

앤서니 기든스, 김미숙 외 옮김, 『현대 사회학』, 을유문화사, 2011.

엘리 자레스키, 김정희 옮김, 『자본주의와 가족제도』, 한마당, 1987.

엘리자베스 키스·엘스펫K. 로버트슨 스콧, 송영달 옮김, 『영국화가 엘리자베스 키스의 코리아 1920~1940』, 책과함께, 2006.

오광수, 『김기창·박래현: 구름 사내(雲甫)와 비의 고향(雨鄉)』, 재원, 2003.

오치아이 에미코(落合惠美子), 전미경 옮김, 『근대가족, 길모퉁이를 돌아서다(近代家族の曲がり角)』, 동국대학교출판부, 2012.

와카쿠와 미도리, 손지연 역, 『전쟁이 만들어낸 여성상』, 소명출판, 2011.

요시미 순야(吉見俊哉), 이태문 옮김, 『박람회: 근대의 시선』, 논형, 2004.

우에노 치즈코, 이미지문화연구소 옮김, 『근대가족의 성립과 종언』, 당대, 2009.

유길준, 허경진 옮김, 『서유견문: 조선 지식인 유길준 서양을 번역하다』, 서해문집, 2004.

유점숙, 『전통사회의 아동교육』, 중문출판사, 1994.

이건창·김만중·이이·이황 외 30명, 박석무 편역 해설, 『나의 어머니, 조선의 어머니』, 현대실학사, 1998.

이광수, 김영민 책임편집, 『이광수 단편선: 소년의 비애』, 문학과지성사, 2006.

李光洙, 『李光洙全集 1』, 又新社, 1979.

李光洙, 『李光洙全集 10』, 又新社, 1979.

李龜烈, 『畵壇一境: 以堂先生의 生涯와 藝術』, 東洋出版社, 1968.

이규일, 『이야기하는 그림』, 시공사, 1999.

이덕주, 『태화기독교사회복지관의 역사(1921~1993)』, 태화기독교사회복지관, 1993.

이숙인, 『정절의 역사: 조선 지식인의 성 담론』, 푸른역사, 2014.

이시게 나오미치 외, 동아시아 식생활학회 연구회 옮김, 『식의 문화 식의 정보화』, 광문각, 2004.

이영아, 『예쁜 여자 만들기』, 푸른역사, 2011.

이영아, 『육체의 탄생』, 민음사, 2008.

이주헌, 『20세기 한국의 인물화』, 도서출판 재원, 1996.

이치석, 『전쟁과 학교』, 삼인, 2005.

이혜순 외, 『조선 중기 예학 사상과 일상 문화: 주자가례를 중심으로』, 이화여자대학교출판부, 2008.

이희정, 『한국 근대소설의 형성과 『매일신보』』, 소명출판, 2008.

인천광역시립박물관, 『근대채색인물화』, 2011.

정인섭, 『색동회 어린이 운동사』, 휘문출판사, 1981.

정현주, 『우리들의 파리가 생각나요』, 예경, 2015.

조선미, 『한국의 초상화: 形과 影의 예술』, 돌베개, 2009.

조중환, 박진영 편, 『장한몽』, 현실문화연구, 2007.

주강현, 『왼손과 오른손』, 시공사, 2002.

최열, 『한국근대미술의 역사: 1800-1945 韓國美術史事典』, 열화당, 1998.

최은희, 추계 최은희 문화사업회 편, 『(추계 최은희 전집4) 한국 개화여성 열전』, 朝鮮日報社, 1991.

최홍기, 『한국 가족 및 친족제도의 이해: 전통과 현대의 변화』, 서울대학교출판부, 2006.

한국외국어대학교 연구산학협력단, 『근대문화유산 신문잡지분야 목록화 조사 연구 보고서』, 문화재청 근대문화재과, 2010.

한민주, 『권력의 도상학: 식민지 시기 파시즘과 시각 문화』, 소명출판, 2013.

후지이 다다토시, 이종구 옮김, 『갓포기와 몸뻬, 전쟁: 일본 국방부인회와 국가총동원체제』, 일조각, 2008.

『韓國 時事資料·年表: 1880~1992』上卷, 서울言論人클럽, 1992.

3. 외국 문헌

신문 및 잡지

『秋田新聞』, 『東京朝日新聞』

秀香女史, 「結婚後の幸福」, 『家庭雜誌』15, 1893. 10.

嚴本善治, 「婦人の地位(下)」, 『女學雜誌』5, 1885. 9.

嚴本善治,「日本の家族(第一) 一家の和樂團欒」,『女學雜誌』96, 1888. 2.

嚴本善治,「日本の家族(第二) 日本に幸福なる家族少なし」,『女學雜誌』97, 1888. 2.

嚴本善治,「日本の家族(第三) 和樂なき家族より起る害毒」,『女學雜誌』98, 1888. 2.

嚴本善治,「日本の家族(第四) 之を幸福にするの策(上)」,『女學雜誌』99, 1888. 3.

嚴本善治,「日本の家族(第五) 之を幸福にするの策(下)」,『女學雜誌』100, 1888. 3.

嚴本善治,「日本の家族(第六) 家族幸福の大根底」,『女學雜誌』101, 1888. 3.

嚴本善治,「日本の家族(第七) 一家族の女王」,『女學雜誌』102, 1888. 3.

小島烏水,「宏大なるホーム」,『手紙雜誌』108, 1904. 11.

鐵斧生,「論說: 家庭の福音」,『家庭雜誌』24, 1894. 2.

咄々居士,「貴女諸君に告ぐ」,『日本之女學』11, 1888. 7.

やぎ生,「樂しき家庭」,『家庭雜誌』26, 1894. 3.

九溟生,「論說: 現今の家庭」,『家庭雜誌』1, 1892. 9.

「社說: 家庭の談話」,『家庭雜誌』6, 1893. 2.

교과서

文部省 編,『尋常小學修身書 第四學年教師用』, 神戶: 熊谷久榮堂 外, 1904.

文部省 編,『小學國語讀本: 尋常科用』卷7, 大阪: 大阪書籍株式會社, 1939.

논문

飯田祐子,「「女」を構成する軋み:『女學雜誌』における「內助」と「女學生」」,『コスモロジー
 の「近世」: 19世紀世界2』, 東京: 岩波書店, 2001.

石田あゆう,「一九三一〜一九四五年化粧品廣告にみる女性美の変遷」,『マス・コミュニ
 ケーション研究』65, 東京: 日本マス・コミュニケーション學會, 2004.

是澤優子,「明治期における兒童博覽會について(1)」,『東京家政大學研究紀要.1, 人文社會
 科學』35, 東京: 東京家政大學, 1995.

是澤優子,「明治期における兒童博覽會について(2)」,『東京家政大學研究紀要.1, 人文社會
 科學』37, 東京: 東京家政大學, 1997.

國永裕子,「上村松園≪人生の花≫の制作過程に關する一試論」,『人文論究』62(4), 西宮: 關
 西學院大學人文學會, 2013.

森光彦,「久保田米僊筆≪孟母斷機図≫(元尙德中學校藏)について: 教育における繪畫の「用」」,
 『京都市學校歷史博物館 研究紀要 第一号』, 京都: 京都市學校歷史博物館, 2012.

岡部昌幸,「川合玉堂の母子像-≪孟母斷機≫とロマンティシズムの潛像:「父母のみたまに
 いきて老いらくの老ゆるも知らず繪に遊びをり」(川合玉堂 歌集『多摩の草屋』,
 昭和二八年),『杉野服飾大學 杉野服飾大學短期大學部紀要』8, 東京: 杉野女子大

學・杉野女子大學短期大學部, 2009.

佐藤道信,「母と觀音とマリア-≪悲母觀音圖≫」,『日本の近代美術2: 日本畫の誕生』, 東京:
　　大月書店, 1993.

高橋千晶,「「家族寫眞」の位相: 家族の肖像と団欒図」,『美學芸術學』18, 美學芸術學會,
　　2002.

棚橋美代子・小山明,「月刊繪本『キンダーブック』發刊の背景: 日本における幼稚園の成立
　　と關って」,『發達教育學部紀要』9, 京都女子大學發達教育學部, 2013.

姚毅,「中國における賢妻良母言說と女性觀の形成」, 中國女性史研究會 編,『論集 中國女性
　　史』, 東京: 吉川弘文館, 1999.

柳蘭伊,「韓國油畫に及んだ日本油畫の影響に關する研究: 沈亨求の油畫の技法・材料の調
　　査を中心に」, 東京芸術大學大學院 博士論文, 2002.

賈越云,「曾國藩夫妻畫像的發現及研究」,『收藏』219, 西安: 陝西省文史館, 2011.

余輝,「十七、八世紀的市民肖像畫」,『故宮博物院院刊』95, 北京: 故宮博物院紫禁城出版社,
　　2001.

王秀田,「20世紀初期女性話語中的"賢妻良母"」,『石家庄學院學報』10-4, 石家庄: 石家庄學
　　院, 2008.

Ruth Schwartz Cowan, "The "Industrial Revolution" in the Home: Household Technology and
　　Social Change in the 20th Century," *Technology and Culture*, 17:1, 1976.

단행본

陳姃湲,『東アジアの良妻賢母論: 創られた伝統』, 東京: 勁草書房, 2006.

朝鮮總督府,『昭和八年 朝鮮の人口統計』, 京城: 大海堂印刷株式會社, 1935.

原象一郎,『朝鮮の旅』, 東京: 嚴松堂書店, 1917.

石子順造,『子守唄はなぜ哀しいか―近代日本の母像』, 東京: 柏書房, 2006.

井上哲次郎,『勅語衍義』卷上, 東京: 哲眼社 外, 1891.

小山靜子,『良妻賢母という規範』, 東京: 勁草書房, 2010.

三好一,『廣告マッチラベル: 大正 昭和』, 京都: 紫紅社, 2010.

森友幸照,『賢母・良妻・美女・惡女: 中國古典に見る女模樣』, 東京: 清流出版株式會社,
　　2002.

奈良縣磯城郡教育會,『時局の際して兒童訓育上注意すべき事項』, 奈良: 奈良縣磯城郡教育
　　會, 1905.

大村仁太郎,『家庭教師としての母』, 東京: 同文館, 1905.

大阪毎日新聞社,『大正十二年度 婦人寶鑑』, 1923.

佐野宏明 編,『浪漫図案: 明治・大正・昭和の商業デザイン』, 京都: 光村推古書院株式會社, 2013.

瀬地山角,『東アジアの家父長制』, 東京: 勁草書房, 2004.

下田次郎,『母性讀本』, 東京: 實業之日本社, 1938.

ときたひろし,『お父さんへの千羽鶴』, 東京: 展轉社, 2007.

上村常子(松園), 中村達男 編,『青眉抄』, 東京: 六合書院, 1943.

梅根悟 監修, 世界教育史研究會 編,『世界教育史大系34: 女子教育史』, 東京: 講談社, 1977.

이성례

이화여자대학교 한국화과를 졸업했고, 같은 대학 미술사학과에서 석사와 박사학위를 받았다. 근대기에 동아시아에서 살아간 여성들의 다양한 일상을 시각 이미지를 통해 추적하는 데 관심이 있다. 현재 한국미술이론학회 기획이사이며, 한국미술연구소 프로젝트에 공동연구원으로 참여하고 있다. 논문으로 「중국 근대 '孟母斷機像' 연구」, 「한국 근대기 전시주택의 출품 배경과 표상」, 「일본 근대 메이지기 인쇄 미술에 나타난 현모양처 이미지」, 「일본 에도시대 목판화에 나타난 母子像의 이중 표상」 등을 썼다. 공저로는 『모던 경성의 시각문화와 일상』(한국미술연구소CAS, 2018), 『한국의 미술과 산림문화』(숲과문화연구회 · 거목문화사, 2016), 『나혜석, 한국 문화사를 거닐다』(푸른사상, 2015) 등이 있다.

담론과 이미지로 본 현모양처의 탄생

초　판 1쇄 인쇄 2018년 11월 1일
초　판 1쇄 발행 2018년 11월 5일
저　자 이성례
펴낸이 이대현
편　집 박윤정
디자인 안혜진
펴낸곳 도서출판 역락 | 등록 제303-2002-000014호(등록일 1999년 4월 19일)
주　소 서울시 서초구 동광로46길 6-6 문창빌딩 2층
전　화 02-3409-2058(영업부), 2060(편집부) | 팩시밀리 02-3409-2059
전자우편 youkrack@hanmail.net
홈페이지 http://www.youkrackbooks.com
블로그 http://blog.naver.com/youkrack3888
I S B N 979-11-6244-228-9 93600

* 이 도서의 국립중앙도서관 출판예정도서목록(CIP)은 서지정보유통지원시스템 홈페이지(http://seoji.nl.go.kr)와 국가자료공동목록시스템(http://www.nl.go.kr/kolisnet)에서 이용하실 수 있습니다. (CIP제어번호: CIP2018033633)